U0138339

APPRECIATION OF MUSIC

人文講堂系列

音樂欣賞的十五堂課

肖復興 著

五南圖書出版公司 印行

「人文講堂」系列
出版緣起

　　人文素質的養成教育，成為現今大專院校與公民教育的時勢所趨，為了培養學生健全的人格，擴展與完善學生的知識結構，造就具備創新潛能的複合型人才，進而培養國際競爭力。於是，我們基於社會的人文職志、文化的薪火相傳理念，規劃「人文講堂」系列，其中包含文學、歷史、哲學、宗教、藝術等五大類別，每一類下分別收錄中國文學、西方文學、唐詩宋詞、魯迅作品、通俗文學；中國歷史、歐洲文明；現代西方哲學、哲學修養、美學；道教文化、宗教學基礎；西方美術史、音樂欣賞……等。適合一般社會大眾擴展學術知識的胸襟和眼光，進而增進全方位的人文素養。

　　執筆者集合多所大學名師，文中不僅呈現出專業性，遣詞用句更強調通俗易懂、層次分明。

　　人文素養吸納、養成，在現今經濟、商業金銀飛繞，人文素質低落的環境，已成山雨欲來，勢不可擋之極大挑戰。我們翻開文化的扉頁，振筆疾書，在這文化列車的起跑線上，期以「人文講堂」系列貢獻一己的心力。我們深知大樹的茁然長成，無法一蹴可幾，人文的扎根卻可透過書冊、紙筆而深入人心。我們衷心期待下一代更好，為我們的永續生存接棒向前。

前　言

　　叔本華早就從形上學的角度指出，音樂的內容聯繫著宇宙的永恆，音樂的可能性與功能超越其他一切藝術之上。對比文字，他曾經這樣說：「音樂比文字更有力；音樂和文字結婚就是王子與乞丐結婚。」

　　現在，我卻要做這種無力的事情，以有限的文字來闡釋無限的音樂。這本書，其實就是在做這種王子與乞丐結婚的事情。

　　不過，話又說回來了，誰又能夠說非得王子和公主才能夠結婚，而王子和乞丐結婚的童話，為何就不能夠成為我們的想像和實現呢？

　　就讓我試著來做一次。

　　其實，音樂在歷史長河的發展中，和文學的發展有非常相似，甚至神似的方面。

　　它們存在的方式都是以時間為單位，讀文學，要一頁一頁地看，聽音樂也要一個小節一個小節地聽，它們都不像繪畫、雕塑，一幅繪畫我們瞬間就可以把它看完，用不著時間流淌的過程，即使雕塑的背面你看不見，放一面鏡子也就看見了。儘管音樂和文學的材料不同，音樂的材料是樂器和人的聲音，文學的材料是文字。在一句話當中只能有一個主語，如果不同的人從不同的角度同時發出各自的一種說話聲音，那將是一種新的聲音，卻是一種雜亂的聲音，我們什麼也聽不清的聲音。而樂器放在一起，發出各自不同的聲音，合在一起卻可以是非常好聽的音樂。在那裡，每種樂器都是一張嘴，可以在同一時間，形成一種眾聲喧嘩、多聲部的效果，這就是音樂的神奇。

　　但是，音樂與文學在某些方面仍是可以相通的。從這一點意義而言，音樂與文學可以相互借鏡。文學完全可以向音樂學習，巴哈就創造了複調小說的理論，文學的敘述角度也可以是多聲部的，形成一種交響樂的效果。同樣，音樂早在幾百年前就曾夢想過和文學的聯姻。貝多芬就喜愛文學，借助歌德和席勒的詩融入他的音樂。浪漫主義時期的音樂更是與文學有著割捨不斷的因緣。一部《浮士德》、《馬克白》和《佩利亞斯和梅麗

桑德》曾經演繹出多少風格不同的美妙音樂。聽《佩利亞斯和梅麗桑德》中結尾佩利亞斯異父同母的兄弟戈洛悔恨交加而梅麗桑德死去時候的音樂，勳伯格用的是小提琴，西貝流士用的是大提琴，福萊用的是長笛，德布西用的則是整體的弦樂。樂器選擇的不同，說明了他們內心心境不同，各自情感的表現方式也不盡相同。小提琴不絕如縷裊裊散盡，將心聲輕輕地傾訴；大提琴琴聲嗚咽盤桓，將愛深深埋藏在心底；長笛則哀婉典雅，有一種牧歌般遼闊霜天的意味；弦樂的如夢如幻，最後以柔弱至極的和弦結束，曲終人不見，江上數峰青。音樂家對表現同一題材甚至同一規定情節中的音樂元素之一──樂器的感受和表現方式不盡相同，都源於文學對他們的共同啟發，燃起他們不同的想像，拓寬了他們的創作空間，方才顯示如此的色彩紛呈。

看來，音樂與文學各有所長，可以相互借鏡，當然這種借鏡不是「輸血」式簡單的方式，而是一種相互的營養吸收，彼此素質的培養。學文學或學別的學科的人懂一點音樂，學音樂的人懂一點文學，彼此給予營養，是很有好處的。正是從這一點出發，樹立了我寫這本書的信心，也明確了寫這本書的初衷。

我希望在這音樂欣賞的十五堂課中，講的不是乾巴巴的教材講義，而能夠好看，因為這是我對自己最起碼的要求。讀者在讀這本書的時候，或學生在聽這門課的時候，能夠感覺就像音樂本身好聽一樣，真正在欣賞之中不知不覺地完成。你打開書的時候，音樂會開始了，風來雨從，氣象萬千；闔上書的時候，音樂會結束了，月光如水，晚風正在吹拂著，音樂還蕩漾在你心曠神怡的感覺中。

我希望乾淨簡練，所以，我在那麼多音樂家中，刪繁就簡，最後只剩下30位，每一課講兩位。像是把主要的樹幹勾勒出來，其他的枝幹可以按圖索驥自己去尋找了。線條清晰了，地圖上的路標清晰了，我們也許能夠更方便更快捷地尋找我們要去的地方，十五堂課就像是15條道路，30位音樂家就像是分別站在每條路口上的嚮導，帶領我們和我們想要見到的音樂家和他們的音樂一起擁抱相逢。

我希望以人物串連起音樂史，哪怕是粗線條也好，讓人物在歷史的背景中有了立體感而顯影凸立，讓歷史在人物的襯托下有了生動的細節與血脈的流淌。在這本書中，我們畢竟講了那麼多的音樂，從文藝復興時期、

巴洛克時期、浪漫主義時期……一直講到了現代音樂的誕生。400年的漫長歷史，音樂真的像是一條河在向我們流淌而來，那麼多不同派別、不同風格、不同性格及不同命運的音樂家，像是河裡的魚群一樣，翻滾著向我們湧來。只有把他們的性格命運，盡可能細緻生動地描述下來，他們的音樂才能夠更深入我們的內心；只有把他們放到整個歷史的脈絡裡，你才能發現他們的音樂，除了好聽或不好聽之外存在的意義。我想，不管我們學文學也好，聽音樂也好，把它放到一個歷史大背景中，才能更加深刻地了解它，認識它。音樂就像文學一樣，沒有大歷史的眼光作為背景，很難體會其中的樂趣。打一個比方：如果我們不是以一個大歷史作為背景去理解古代的白話小說是一種擬書場形式，現在就會對裡面的許多故事感到可笑，覺得很笨；也就不會對「五四」時期新文化運動中出現的第一篇以第一人稱「我」出現的小說的敘事角度的重要意義有深切的認識。同樣，如果我們缺乏對個案的具體分析，也許一切會變得大而無當，最後只剩下一個恐龍架子。

我希望在這樣的音樂史裡面能夠看到人類無與倫比的智慧、天才的創造能力以及何等豐富的想像力。我們知道，音樂最初的發現，起源於對空氣的振動所發出聲音的理解和創造。一部音樂史其實是對人聲與樂器在空氣中振動的不斷發現與創造的歷史。從帕勒斯特里那的複調合唱到韓德爾的清唱劇，一直到威爾第和華格納的歌劇；從舒伯特的藝術歌曲到舒曼到布拉姆斯的藝術歌曲；從蒙特威爾第到巴哈對樂器的頂禮膜拜和發掘，從貝多芬奠定了交響樂的藝術形式，一直到後來馬勒、理查·斯特勞斯對樂器新的理解與創造，一直到勳伯格對調性的徹底打破和十二音體系的建立……音樂微妙的變化，情感曲折的選擇，潛在價值的判斷，都在音樂這樣的人聲與樂器的變遷中，折射出時代的光彩與音樂家探索的足印，同時也折射出人類同奇妙大自然交融的軌跡。如果從這一點意義而言，人聲是音樂投向大自然的回聲，樂器則是大自然給予音樂的一面鏡子。

我希望在音樂的發展中探索創新與保守之間的關係。在藝術中，創新與保守的意義各自不同，創新並不是我們社會學平常意義上理解的那樣唯新是舉，而保守也不是落花流水春去也的頹敗。純粹的古典精神巴哈那樣的掌玉璽者，和浪漫派的革新人物如白遼士、李斯特、華格納乃至勳伯格所存在的價值是同等重要的；而同後浪漫主義時期如布拉姆斯那樣古典主

義保守派的隱士所彰顯的意義也是同樣重要的。儘管他們對於音樂的貢獻不盡相同，對於音樂的價值卻是不分伯仲的。他們不僅提供給我們那樣繽紛多彩的音樂，告訴我們世界的多樣化，還告訴我們人類在發展之中觀念的變化與人性激情永不枯竭地演繹，這演繹才能夠帶來音樂生命與人類生命生生不息的力量。因此，一部音樂史也就是人類歷史的縮影。在我們的祖先之中，他們從來不缺少創造革新的能力，也不缺少對古典精神的操守，而這樣兩個方面，我們現在都是匱乏的。我希望音樂能夠帶給我們這樣弦外之音的思索。

我希望音樂能夠為歷史留下聲音的註解。書寫任何時代的歷史，都需要恢弘的手筆，也需要生動的細節，填充那些恢弘之間留下的空白和縫隙。而任何一個時代的背景需要蒼茫的圖畫大寫意為其渲染，也需要各種聲音為其伴奏，音樂背景便是不可或缺的一種伴奏。我們便能夠從帕勒斯特里那觸摸到中世紀的脈絡，從巴哈看到巴洛克的輝煌，從貝多芬看到資產階級革命的風起雲湧，從馬勒、理查·斯特勞斯和勳伯格看到世紀之交的波詭雲譎。我們便能夠在讀完浩瀚的政治經濟歷史或其他學科歷史之後，有了一部聲音歷史的伴奏，把我們人類的歷史領略得更為活色生香。音樂便是我們人類歷史存在的聲音與表情。

我不知道我能不能做到這些。斷斷續續，從春天寫到冬天，我只是努力做著，雖不能至，心嚮往之。但無論我是不是做好、做到了，我都非常感謝北京大學的溫儒敏教授，是他將這項任務信任地交給了我。說老實話，起初我不敢接受，因為我學的畢竟不是音樂專業，所有的一切只是對音樂的業餘愛好，寫幾篇單擺浮擱的文章可以，寫一本通識課的教材，我怕力不勝任。是溫老師的鼓勵，在我寫出了的十五堂課的詳細大綱後，又是他提出了具體的意見之後，這本書才得以完成。書中存在的不足，甚至謬誤之處肯定很多，真誠地希望得到批評指正。我一直這樣以為，應該感謝這個世界創造了音樂，擁有美好的音樂，每天能夠蕩漾在我們喜歡的旋律之間，是世上最美好的事情了。

肖復興

於北京

音樂欣賞的十五堂課

音樂欣賞的十五堂課

帕勒斯特里那和蒙特威爾第

十六世紀和十七世紀的音樂

　　西洋音樂史上，十六世紀的帕勒斯特里那和十七世紀的蒙特威爾第，分別是站在音樂發展特殊時期的重要人物。

　　帕勒斯特里那的複調音樂，充分激發了人聲的潛能和潛質。而蒙特威爾第則是發揮了樂器的本領和才能。兩人都對日後的音樂發展產生了深厚的影響。

　　我們現在所說的古典音樂，其實概念和時間的界定不是十分清楚。一般而言，古典音樂時期指的是從巴哈（Johann Sebastian Bach）、韓德爾（George Frideric Handel）的時代開始到十九世紀的結束。我在這裡稍稍將其往前推移一段時間距離，從十六世紀的帕勒斯特里那（Giorannip P. Palestrina）和十七世紀的蒙特威爾第開始。因為，這確實是一個有關音樂發展的特殊時期，而帕勒斯特里那和蒙特威爾第是站在那兩個世紀巔峰上的兩個代表人物，確實非常值得一說。

　　先從帕勒斯特里那（Giovanni P. da Palestrina, 1525-94）談起。

　　這位以羅馬附近一個叫做帕勒斯特里那的小村子，這樣並不起眼的地名為自己命名的音樂家，在十六世紀中葉宗教音樂變革的關鍵時刻，以〈教皇瑪切爾彌撒曲〉一曲定乾坤。

　　現在想想，十六世紀正處於文藝復興時期，在歐洲出現荷蘭這樣的藝術王國，影響著包括音樂在內的所有藝術的蓬勃發展，這實在是一個奇蹟。荷蘭的出現，使得音樂的中心由法國轉移到了那裡，荷蘭成為那時最為輝煌的國家。那是一個異常活躍的時期，雖然，它處於蒙昧的中世紀，但藝術發展史告訴我們，蒙昧時代的藝術不見得比日後經濟飛速發展的時代差，古老的藝術有時猶如出土文物一樣，其光彩奪目讓現代瞠目結舌。荷蘭音樂和那個時代的其他藝術門類的發展一樣，是那樣豐富多彩，色彩紛呈的音樂活動與個性各異的音樂家一樣，此起彼伏閃耀在人們的面前。音樂家們更是不甘示弱地從荷蘭進軍到歐洲的許多城市，將荷蘭創立的嶄新音樂，像是播撒種子一樣撒到歐洲各地。而當時著名的馬丁‧路德（Martin Luther）的宗教改革，無疑更給荷蘭的音樂發展火上加油，為荷蘭的音樂改革打下思想和群眾的基礎。

　　荷蘭音樂對當時最大的貢獻，就是複調音樂的建立。當時宗教的改革，人文主義的張揚，使世俗因素對傳統的宗教音樂的滲透成為大勢所趨，而複調音樂正是這種世俗向正統宗教滲透的管道。一種多聲部的合唱興起，各種聲部相對獨立又相互交融，彼此和諧地呼應著，這是以前單聲部宗教歌曲從來沒有過的音樂形式，由此它也強烈地衝擊著幾個世紀以來一直覆蓋著人們頭頂的宗教歌曲，它引起宗教界的警惕，是當然的事情了。

　　當時召開的著名的特倫托（Trento）公議會上，宗教的權威人士特別

針對宗教音樂日益世俗化的傾向加以明確而激烈地反對，複調音樂便成為眾矢之的。那些本來就對宗教改革持敵意的反對派，自然視其為大敵，認為這樣的複調音樂是對宗教音樂的褻瀆，必須禁止，而一律只用自中世紀以來一直奉為正統宗教音樂的所謂葛利果（Gregorian）聖詠。看來任何時代在政治鬥爭的時候，都願意先拿藝術開刀。結果，教皇尤利烏斯四世（Julius IV）把帕勒斯特里那召來，命他譜寫新的彌撒曲，要求他必須保證真正的宗教意義不可侵犯，保證神聖的聖詠詩句絲毫不受損害。這一召喚，使得帕勒斯特里那一下子命重如山，眾目睽睽之下，他清楚知道，能否成功完成教皇交給自己的任務，不僅關係著自己，更關係著複調音樂的命運和前途。

於是，有了這首《教皇瑪切爾彌撒曲》。

它當之無愧地成為了帕勒斯特里那的代表作。正因為這首終於讓教皇點頭的彌撒曲出現（當然教皇也可能是有意採取如此折衷主義以緩解當時的矛盾），才挽救了當時差點被扼殺的複調音樂的命運，也才使得複調音樂在宗教音樂中，保持穩定的地位。所以，後世把帕勒斯特里那的作品稱為教會風格「盡善盡美之作」，把他本人稱為「音樂王子」、「樂聖」、「教堂音樂的救世主」；他死後，在他的墓碑上刻有「音樂之王」醒目的稱號……

應該說，帕勒斯特里那配得上這些輝煌的桂冠。時過境遷，現在我們也許會覺得，他不過以折衷主義迂迴於正統的宗教和非正統的世俗之間，既討好了教皇，又挽救了複調音樂。其實，並不像我們想像的那樣簡單。評說任何一段歷史時，站在今天的角度，很容易把一切看得易如反掌，也容易把事情看得變形走樣。

如果我們想一想當時歷史發展的脈絡，便會覺得帕勒斯特里那做到那一步是多麼不容易。是他的努力，才終於以複調音樂替代了中世紀以來長期迴盪在大小教堂和所有人們心中的葛利果聖詠。無論怎樣說，複調音樂比起葛利果聖詠，更富於世俗的真摯情感，也更為豐富動聽。這看來只是音樂形式的變化，卻包含著多麼厚重的歷史內容。只有把它放在歷史的背景中顯影，才會發現它的價值。因此，我們有必要回顧一下葛利果聖詠產生的情景。

當我們回溯這一段歷史時，會發現歷史真是有著驚人的相似，如同帕

勒斯特里那時代有些人擔心宗教歌曲被世俗所侵蝕一樣，中世紀一樣有人
憂心忡忡地害怕那時的世俗的柔媚會像螻蟻之穴一般，沖毀掉整個宗教的
堤壩，羅馬教皇葛利果一世才不惜花費了整整10年的功夫重新編修宗教歌
曲，為了統一思想，加強聖詠對宗教的依順，最後定下一千六百首，分
門別類，極其細緻，囊括萬千，規定在宗教的每一種儀式上歌唱的曲目，
嚴格地榫榫相扣，不准有絲毫的修改和變更。所謂葛利果聖詠的作用和影
響，是可以和羅馬古老的教堂相提並論的，幾個世紀以來綿延不絕，就那
樣威嚴地矗立在那裡，人們習慣著它的存在，哪怕它們已經老跡斑駁，依
然有著慣性的威懾力量。突然，要有新的樣式來取代它了，這不等於一場
顛覆？

　　從這場悄悄的革命中，我們可以想到兩個問題，一個是世俗的民間音
樂一直是在影響著宗教音樂。實際上，宗教音樂從一開始就吸收了民間音
樂的元素的。只不過，當民間音樂的世俗部分越發顯著地危及宗教的嚴肅
性和統一性時，宗教才出面干涉。葛利果聖詠不僅是一種音樂形式，一種
風格，更是一個時代統治的威嚴與滲透的象徵。

　　同時，我們也可以想到另一個問題，音樂的發展和歷史就像經濟和政
治的發展一樣，總是以新生的力量來取代老朽的成分，潮流是無法逆轉和
阻擋的。單聲部的葛利果聖詠，即使在以前曾經起到過主要的作用，但在
複調音樂面前，卻顯得單薄，少了生氣，有些落伍。據說，為了證明複調
音樂的活力，並非和宗教音樂真的完全水火不容，而且是比單聲部的葛
利果聖詠要有力量得多，帕勒斯特里那在譜寫了《教皇瑪切爾彌撒曲》之
後，又特意譜寫了一首六聲部的彌撒曲而讓人們越發信賴它。帕勒斯特里
那對於保護和發展複調音樂，確實做出了重要的、而且是別人不可取代的
貢獻。

　　如果我們再設身處地替帕勒斯特里那想一想的話，當時宗教改革是大
勢所趨，而帕勒斯特里那內心既有對宗教皈依的那一份虔誠，又有對世俗
生活的那一份嚮往，也是人之常情。兩者之間在內心中產生的衝突與矛
盾，體現在他的人生裡，也體現在他的音樂中，只不過在他的人生中是那
樣彰顯，而在他的音樂裡是那樣曲折罷了。

　　這樣來說帕勒斯特里那，不是沒有理由的。我們來看看他的人生之
路。帕勒斯特里那是個窮人家的孩子，11歲成為了孤兒，很長一段時間，

他都是無家可歸，靠乞討為生。是宗教拯救了他，教堂給了他吃飽飯又給了他學習音樂的地方。14歲那一年，他衣衫襤褸地走在羅馬大街上，邊走邊唱，唱得格外真情動聽。那時候，大街上竟沒有一個人聽他的歌聲，但他的歌聲實在動聽，深情地在天空中迴盪。就在他旁若無人地唱著、唱著，唱得格外投入而忘情的時候，突然，羅馬的聖馬利亞・馬喬里（Santa Maria Maggiore）大教堂緊閉的窗子「砰」地打開了。音樂之神向他走來，教堂接納了他，他在教堂的唱詩班開始了音樂之路。宗教拯救了他，他無法不對宗教感恩戴德，他內心對宗教充滿著一往情深的感情。

22歲那一年，由於渴望盡早脫貧致富，他和一位極富有的姑娘庫萊契亞・格麗結婚了。在他55歲那一年，他的妻子患天花病逝，他極其悲痛，決定去當僧侶，加入了費倫提那（Ferentina）教會。在一片痛不欲生的氣氛中，他創作出經文曲〈在巴比倫河上〉，無限懷念妻子。那是一首非常有名的歌曲，確實非常動聽。但是，7個月後，他便再婚，娶的是一位比前妻更加有錢的寡婦維吉尼亞・德魯姆麗。他並沒有去當僧侶。金錢加速了遺忘，世俗一時戰勝了宗教與音樂。

也許，我們會嗅到一些司湯達（Stendhal）筆下于連・索非爾的味道。曾有人說帕勒斯特里那善於鑽營，特別博得當時教會樞機官喬凡尼・德爾蒙特的青睞。在當時羅馬天主教的教會中，樞機官舉足輕重，具有選舉或輔佐教皇的職能。果然，不久德爾蒙特便被選為教皇，成為尤利烏斯三世。新教皇即位第二年，他被教皇聘任為羅馬聖彼得教堂卡佩拉・朱利安唱詩班音樂執事。當時，他很年輕，才26歲。這是由教皇直接領導的皇家唱詩班，他得到了一般人沒有的寵愛。

又3年過後，即1554年，他創作並出版他最有名的宗教音樂〈彌撒曲〉第一輯，他首先題詞獻給的是教皇尤利烏斯三世。用現在的話說，他很會察言觀色，很懂得教皇在需要的時候，適時地遞上一個「老頭樂」。次年，他便被教廷合唱隊錄用。一般而言，這個教廷合唱隊必須經過嚴格考試方能入選的。而且，結婚者是不能加入的。顯然，帕萊斯特里那再次得到了教皇的恩澤，付出的代價有了回音，雖然後來在教皇尤利烏斯四世當政時他還是因為結婚觸犯獨身的教規而被教廷合唱隊所驅逐，但畢竟他撒下的種子曾經發芽開過花。

這樣來理解帕勒斯特里那，便可以看出他內心的矛盾。世俗生活已經

滲透他的生活，但宗教的精神卻滲透進他的血液。他當然矛盾。在譜寫了那麼多的宗教歌曲的同時，他也曾經譜寫過一百多首世俗牧歌，而且專門為愛情詩歌譜曲。但是，後來他因此而「感到羞愧痛心」[1]。儘管他一生也曾經渴慕世俗的情感和虛榮，但他一生所創作的音樂基本上是宗教性質的，體現著對宗教的虔誠，他一生所追求的還是那種「神祕信仰的理想音樂，完全排除了人類的情感和虛榮」[2]。我認為這是帕勒斯特里那的矛盾，也是那個正在變革時代的人的矛盾。他們一腳踩在舊時代，一腳踩在新時代，只不過當時的時代，不允許他們完全將雙腳都跨進新的時代裡。

帕勒斯特里那是十六世紀宗教音樂的高峰。帕勒斯特里那最大的貢獻是教堂裡的清唱式的合唱音樂。他這種無伴奏合唱曲，對荷蘭音樂是一極大的發展。他傑出的複調音樂為以後巴哈打下了堅實的基礎。從這一意義上講，帕勒斯特里那當時那一曲《教皇瑪切爾彌撒曲》的折衷主義保護了複調音樂在那個時期最寶貴的貢獻。

如果我們一時沒有那麼多時間聽帕勒斯特里那眾多的音樂作品，因為他的一生創作104首彌撒、250首經文歌、五十多首宗教牧歌、一百首世俗牧歌，曲目繁多，數量浩繁，那麼只要聽這一首《教皇瑪切爾彌撒曲》就夠了。他後期的音樂，沒有了這首彌撒曲如水般的純淨，顯得空泛和繁雜。如果我們一時找不到或聽不全完整的《教皇瑪切爾彌撒曲》，只要聽其中的一段短短幾分鐘的「信經」或「慈悲經」也就夠了。即使我們一句歌詞也聽不懂，沒有關係，那沒有一點樂器伴奏的男女聲合唱，乾淨純淨，像是剔除了一切外在的包裹和我們現在音樂中越來越多的裝飾，孩子洗禮般聖潔晶瑩，天然水晶般清澈透明，月光婉轉般營造出那種高潔浩渺的境界，會讓我們洗心滌慮，讓心靈變得澄淨、透明、神聖和虔誠，禁不住會抬起頭來望一望我們頭頂的天空，看一看天空還有沒有他在時那般水洗一樣的蔚藍，還有沒有正視過他的那樣月亮一般輝映在我們的頭頂？這首彌撒曲，會瀰漫起這樣一種宗教的感覺，即使我們不相信任何宗教，但那種區別於世俗的宗教感覺還是會讓我們的心感動而明亮一些，並能夠塵埃落定般歸順於帕勒斯特里那的虔誠和聖潔。

確實是這樣的，如今來聽帕勒斯特里那的音樂，十六世紀的宗教意味已經離我們遠去，但那種神聖虔誠依然會讓我們感動。音樂，有時會有這樣特殊的魅力，它不會隨時間的流逝而失去價值，就像我們在前面說的那

樣，它如出土文物一樣因時間的久遠而令人眼睛一亮，對它越發珍愛。這就如同我們現在看古羅馬留下的那些輝煌的建築和雕塑一樣，時間的流逝，並沒有讓我們對它們失去了興趣，而是對它們更加欣賞，而且會覺得它們遠比現在我們一些自以為是現代卻實際是矯揉造作的雕蟲小技的建築和雕塑要好上不知多少倍。聽帕勒斯特里那的音樂，就會有這樣的感覺，對比眼前的喧囂和躁動，他的那些宗教音樂會讓我們的心沈靜和肅穆起來。我們就會覺得他的那些音樂如古蓮籽一樣，經歷了那樣久遠日子的掩埋，還是能夠煥發出活力，並且突然間在我們面前綻放出豔麗奪目的花朵，馥郁的芬芳穿越幾百年，依然蕩漾在今天已經被污染的空氣中。

　　同時，我們也應該高度評價帕勒斯特里那，並認識他對複調音樂的貢獻。他對複調音樂的去蕪存菁，對人聲的自然而完美的挖掘，被公認為是「在巴哈之前，沒有一位作曲家能夠像他那樣聞名遐邇，也沒有一位作曲家像他一樣受到如此精細的研究」[3]。那種純粹聲樂性的音樂，至今依然是無人能及的一座風光無限的高峰。

　　聽他的那些美妙歌曲，會讓我們體會到人聲美妙透明極致的可為與可能性。也許，如今由於科學技術的發展，樂器本身的發展已經過於繁複，更加顯示人聲的單純和美妙以及它的多重發展的可能性。正因為如此，帕勒斯特里那的音樂已經超越宗教，而為後代所喜愛，並為後代乃至如今的音樂創作奉為「羅馬風格」的範本，不僅成為複調音樂的標準，甚至有人這樣認為：「帕勒斯特里那的風格是西方音樂史中第一個在後代（當作曲家們已經很自然地寫著完全另一種類型的音樂時）被有意識地作為一種範本加以保留、孤立和模仿的風格。音樂家說起十七世紀的『stile antic』（古風格）大，所指的就是這種。帕勒斯特里那的創作後來被認為是體現了天主教義中某些在十九世紀和二十世紀初被，特別強調的音樂理想。」[4]

　　這種理想既是屬於音樂的，也是屬於人生的；既是屬於帕勒斯特里那的，也是屬於我們的。因此，我們就會感到帕勒斯特里那離我們並不遠。

　　如果說帕勒斯特里那以折衷主義的努力，將宗教音樂發展到了一個前所未有的高峰，蒙特威爾第（Claudio Monteverdi, 1567-1673）則是宗教音樂的徹底改革者，走出了帕勒斯特里那想走而未走出的路。

　　這原因不僅在於他們的出身不同、性格不同、命運不同，更在於他們

所處的時代不同。在蒙特威爾第的時代，也就是十七世紀的上半葉，歐洲資產階級革命帶動了思想文化的發達，一大批思想家、藝術家、科學家、文學家湧現出來，多如群星璀璨：比他大3歲的伽利略和莎士比亞，大6歲的培根、大9歲的笛卡兒、大10歲的魯本斯（Peter Paul Rubens）以及比他大20歲的塞萬提斯（Miguel de Cevantes）和比他小三十多歲的彌爾頓（John Milton）……活躍在他的周圍，呼吸在包圍著他的空氣中。他就是在這些天才人物的思想和精神營養中長大，他怎麼能夠不是那個時代的弄潮兒？蒙特威爾第命中注定走的不是和帕勒斯特里那一樣的路。

蒙特威爾第是宗教音樂的改革者，開創了一個新的世紀。他是文藝復興運動在音樂中的體現。他將帕勒斯特里那的單純的合唱發展為歌劇，這種歌劇不僅需要人聲的依託，而且需要樂器的發展，一部音樂史，可以說就是這兩方面此起彼伏和交融配合。樂器的發展，出現了和聲，這一意義，就如同人聲的發展出現了複調一樣重要。和聲的出現，使得樂器的功能與潛力得到進一步發揮，才在一定的空間關係中實現多音組合，而不再只是人聲的附庸和伴奏。很顯然，複調和和聲，創造了音樂的新理念，奠定了後來音樂發展的根本基礎。帕勒斯特里那在和聲方面也產生主要的奠基作用，經過無數音樂家的努力，到蒙特威爾第的手裡，得到了進一步發展，在他的歌劇裡，第一次出現獨唱和二重唱以及樂器的獨奏，管弦樂隊已經初具規模。現在說起來簡單得很，想想當時的情景，在一無所有的土地上，開出不一樣的花朵來，我們會感到音樂家天才的智慧和想像力。

蒙特威爾第的歌劇還有同樣重要的另一意義，我們不應忽略。首先我們要想到，在他之前的帕勒斯特里那的複調音樂，還只是唱響在教堂裡，而蒙特威爾第當時所創作的這種「歌劇是對當時一種普遍對個人情感表達的渴望的圓滿回答」[5]。美國當代教授科爾曼（Joseph Kerman）給予高度評價，使我們對於蒙特威爾第的歌劇出現的意義，有了新的認識角度，亦即蒙特威爾第把音樂從教堂拉到了人間。

當然這樣說並不完全準確，卻可以說明帕勒斯特里那和蒙特威爾第兩人之間的繼承關係。準確地說，歌劇並不是蒙特威爾第的創造，因為在他之前，1600年在佛羅倫斯，第一部歌劇《猶麗狄茜》就誕生了，是同為義大利人的貝利和卡契尼（Giulio Caccini）在同年創作的。但那時的歌劇只屬於上流社會，一般只是在國家大典和王公貴族的婚慶大典時才能演出，是

上流社會生活的一種點綴，附庸風雅的一種象徵，消磨時光的一種場所。因此，一般我們把1607年蒙特威爾第創作並演出的歌劇《奧菲歐》當作歌劇劃時代的一個分水嶺——蒙特威爾第所代表的歌劇叫做威尼斯派；以前的歌劇則叫做佛羅倫斯派。這兩派的根本不同，不僅在於他們各自所活動的地點不同，更在於歌劇自身的革新變化，蒙特威爾第用豐富的管弦樂隊代替了風靡一時的古琉特琴、古鋼琴和吉他琴組成的合奏。佛羅倫斯派的歌劇就是以這幾種琴組成的合奏伴奏，而不是管弦樂隊。蒙特威爾第創造了管弦樂隊，第一次將歌劇的藝術形式提升到一種完全嶄新的地步，可以說，其歷史作用就如同帕勒斯特里那以複調音樂代替了單聲部的葛利果聖詠一樣。同時，其歷史的意義也在於蒙特威爾第使歌劇這一昔日王謝堂前燕，飛入尋常百姓家。在這一點上，蒙特威爾第比帕勒斯特里那走得要遠，因為帕勒斯特里那儘管努力但並沒有走出教堂，而蒙特威爾第卻帶領歌劇走向民間。像是把天上的雲變成了雨，拉回到土地滋潤人們的心靈一樣，蒙特威爾第讓本來就屬於民間的音樂回歸本土。

　　1613年，蒙特威爾第來到威尼斯，那時的威尼斯沒有一座室外的歌劇院。他來了之後，1637年，義大利乃至整個歐洲第一家聖卡夏諾大歌劇院在威尼斯建立起來，立刻便連鎖反應一樣迅速地建起了12家，其中包括著名的聖喬瓦尼和保羅大歌劇院。蒙特威爾第在1639年曾經為它們專門寫過並上演過歌劇《阿多尼斯》，可惜已經流失了。需要說明的是，這樣的歌劇院不再是羅馬那樣專門只為王公貴族演出的劇院，而是公眾歌劇院，是一般民眾能夠享受的地方。那時，一張歌劇票只要2個里拉（lira），便宜得讓我們不敢想像。今天越來越高雅越來越貴族的歌劇，已經背離了蒙特威爾第當年的初衷。當年的蒙特威爾第，正是以他這一代人的努力，讓歌劇和歌劇院不再獨屬於王公貴族，因而成為民主化進程的象徵。音樂在為歷史註解。

　　在蒙特威爾第的推動下，歌劇和歌劇院從威尼斯波及到羅馬和義大利的其他城市，越來越為民眾所喜愛。就連著名的雕塑家貝爾尼尼（Gian Lorenzo Bernini, 1598-1680）都參與了羅馬新歌劇院和歌劇舞台的設計。一種藝術從形式到內容的變化，竟然起到如此巨大的作用，影響力如此久遠，蒙特威爾第功不可沒。即使到現在提起歌劇藝術，我們首先要提起的還是義大利，義大利是歌劇的搖籃。可以說，是蒙特威爾第讓義大利的歌

劇屹立於世界，並在幾百年歷史長河的蕩漾中，乘風破浪、長盛不衰。

當然，我們還必須提到蒙特威爾第的後輩，活躍在義大利南方那不勒斯的斯卡拉蒂（Alesandro Scarlatti, 1659-1725）對於歌劇藝術的貢獻，他進一步挖掘人聲，注重旋律，創立美聲唱法，發展管弦樂隊，確立樂隊的編制，細化各種樂器的功能（比如用木管表現田園、銅管表現戰爭，成為日後音樂最愛運用的方式）……斯卡拉蒂的出現，徹底擺脫了佛羅倫斯派所崇尚的古希臘戲劇的模式，使得義大利歌劇的重心南移至那不勒斯，有了和威尼斯派和佛羅倫斯派的繼承和發展的新那不勒斯派的三峰並峙。可以說，正是由於他對於蒙特威爾第的前仆後繼，徹底奠定了義大利的歌劇在世界不可動搖的地位。

晚年的蒙特威爾第一直熱中歌劇的創作和歌劇院的工作，直至他去世。而歌劇和歌劇院正是在他的倡導下風靡整個歐洲，迅速為大多數人所接受，他還使得複調歌曲徹底失去原有的位置，宗教音樂便也不再像帕勒斯特里那時代那樣以折衷主義的面目對世俗猶抱琵琶半遮面了，世俗與音樂在劇院裡一起盡情狂歡。

蒙特威爾第的歌劇對於音樂的貢獻，不亞於帕勒斯特里那複調音樂的貢獻。因此，可以說，他們兩人是橫跨十六世紀和十七世紀的兩座雙雄並峙的高峰。

蒙特威爾第，在音樂史上被稱為「確定了近代音樂方向的劃時代偉大音樂家」。之所以這樣說，在於他對於歌劇發展的4種貢獻。

一、他大膽地革新沿襲已久的和聲運用，使用不協調和弦，加強色彩性配樂，豐富和聲的功能，發掘聲樂和樂器的抒情性。

二、他大膽地將管弦樂隊引入歌劇的伴奏，並擴大管弦樂隊的編制，強化管弦樂隊的作用。他在他最著名的《奧菲歐》中使用了包括長笛、小號、豎琴、管風琴、簧風琴、低音古提琴、薩克布號和各種弦樂在內的四十餘種管弦樂器。這在當時是絕無僅有的。

三、他認為「旋律」直接表現人類感情，而且是人類感情唯一的直接表現。「旋律」這一概念首先出自蒙特威爾第。

四、他提出音樂形象必須根據人物的心理活動和感情脈絡，進行廣闊發展。至於表現靈魂深處的激烈活動，他稱之為「激烈的風格」（concitato）。

　　這4種貢獻，概括起來，其實就是兩點：一是樂器方面，一是感情方面。

　　對於樂器方面，房龍曾經有過這樣很好的說明：「歌劇的改進得力於克勞迪奧・蒙特威爾第。他是偉大的弦樂製作家族之鄉克雷莫納（Cremona）人，是個中提琴演奏者。這非常重要，那時其他作曲家和教師，最初都是歌手出身。現在終於在樂壇上出現了一位才華洋溢的人，他作為一個樂器樂師，自然是從樂器而不是從聲樂的角度來看音樂。」[6]

　　房龍指出的這一點非常重要，他和帕勒斯特里那不同，帕勒斯特里那是以歌唱家的身分躋身樂壇，而蒙特威爾第則以中提琴手的身分步入樂壇，自然他對樂器的感情和理解，都會和帕勒斯特里那不同。而克雷莫納這座義大利北部的古城，是世界小提琴誕生的地方。早在十六世紀中葉，蒙特威爾第的同鄉，他的前輩——偉大的安德雷阿・阿馬蒂（Andrea Amati, 1510-？），製造出世界上第一把小提琴之後，他的名字打響整個歐洲。法國國王查理九世（Charles IX）一次就從他那裡訂購了38把小提琴（現在還保存4把）。阿馬蒂家族製造提琴成為了克雷莫納的傳統和品牌，至今還有他們的後代做著同樣的工作。在這樣的氛圍下薰陶、長大的蒙特威爾第，對樂器尤其是弦樂的認識肯定與眾不同。日後樂器的發展，一直與聲樂並駕齊驅，如獨奏曲、協奏曲乃至交響曲等新的音樂形式，無疑是蒙特威爾第奠定了最初的基礎。

　　對於感情方面，也可以從蒙特威爾第的生平經歷來分析。蒙特威爾第出生的外省小城克雷莫納，是樂器製作之鄉，音樂對他先天的薰陶，自然比其他人多一份異樣的色彩。這位藥劑師的長子，童年的生活條件比帕勒斯特里那要好些，但音樂真正的培養和帕勒斯特里那一樣也是從教堂的唱詩班開始的。他得力於那座聖馬利亞・馬喬里大教堂的音樂執事英傑涅里對他的啟蒙，只是他沒有帕勒斯特里那那樣幸運。蒙特威爾第15歲出版了第一本經文歌集，但並沒有因而成名，他只是在曼圖亞（Mantua）的一個公爵貢札加（Gonzaga）家族的宮廷樂隊拉中提琴，一直沒有什麼地位。人到中年又慘遭解雇，然後是妻子死去，驅之不盡的痛苦之中，兩個不爭氣的兒子不走正道給他雪上加霜。而他在曼圖亞期間曾經寫過的8部歌劇，卻在1630年羅馬帝國軍隊的洗劫中，無一倖免地全部遭到摧毀……人生悲歡離合，讓本來就重視感情的蒙特威爾第，在他的音樂中得以盡情抒發，這

也可以想見。

　　1607年，蒙特威爾第創作出他的第一部歌劇《奧菲歐》的時候，他的妻子克洛迪婭正躺在臨終的病榻上。正是因為他先體驗了自己與妻子的生離死別的悲痛之情，才將詩人奧菲歐對在地獄之中的妻子那種肝腸俱碎的哀痛之情，抒發得那樣淋漓盡致。與始終在音樂中壓抑著自己情感的帕勒斯特里那相比，蒙特威爾第確實是一位感情型的音樂家。他的音樂融入了他的深摯的感情，感情不是他音樂形式，而是他音樂生命。

　　妻子的死對蒙特威爾第的打擊極大，妻子逝世第二年，即1608年，他還沒有從喪妻的痛苦中拔脫出來，又奉命為曼圖亞王朝王位繼承人——王子的婚禮寫作音樂，不得不去完成一部叫做《阿麗亞娜》的歌劇。這對於他來說，是一件非常痛苦的事情。在他個人最痛苦的時刻，卻要為最歡樂的王子的婚禮去譜寫音樂。他的音樂不是可口可樂販賣機的龍頭，只要隨手一按，想要什麼口味的可樂就可以流出來。要讓他的音樂和他的感情如同剔骨頭一樣完全剝離，是不可能的。他在這部歌劇中特意譜寫了一段〈哀歌〉，據說歌劇正式上演，演到這一段〈哀歌〉的時候，全場六千名觀眾立刻哭聲一片。以後，這一段〈哀歌〉成為《阿麗亞娜》中最著名的樂曲。音樂，是蒙特威爾第心中的一汪清澈的泉水，從自己的心中流出，再流到共鳴者的心中；而不是一面旗幟，想什麼時候飄揚就高高掛在頭頂，想什麼時候收起就悄悄捲起來坐在屁股底下。

　　羅曼‧羅蘭說：「蒙特威爾第不同於貝利和卡契尼，其中存在著一個威尼斯藝術家和一個佛羅倫斯藝術家之間的整個距離；他是屬於利迪安和卡普里那一類富於感情色彩的作曲家。」[7]

　　保‧朗多米爾說：「蒙特威爾第不是那種力圖仔細地在每個細節上都使音樂和詩詞相協和的推理者，而是一個富於感情的人，他想通過自己的歌曲來表現內心的活動，他是一個用自己整個靈魂來生活的人，在謳歌別人的快樂和痛苦之前，他已經飽嘗了悲歡離合的滋味。」[8]

　　他們對於蒙特威爾第的評價都很準確。對於情感的重視，不僅使得音樂的世俗化走進一般普通人的中間，而不再只是宗教虔誠傾吐的心音或王公貴族把玩的玩物；而且，它最接近藝術的本質特別是音樂的心臟位置。

　　據朗多米爾在他的《西方音樂史》中介紹，蒙特威爾第的觀點受到當時以阿杜西為首的音樂評論界的反對，但觀眾卻大為歡迎，竟然掀起廣泛

的歌劇熱。在1637到1700年之間，僅在維也納就上演了357部歌劇。蒙特威爾第的感情論或說藝術的感情論，其生命的力量表現得如此充分，他不是表現在理論家的嘴巴上，而是表現在群眾之中。

1642年，蒙特威爾第完成他最後一部歌劇《波佩阿的加冕》。這一年，他已經是75歲的老人，但還寫出這樣充滿感情、充滿朝氣的音樂，不能不讓人敬佩。有的人未老先衰，有的人卻永遠年輕。心靈上不長一根白髮的人，就會永遠年輕；而滋潤著心靈濕潤不長一根白髮的，是永遠真摯的感情。蒙特威爾第用他真摯的旋律融化著他的感情，並感動著後人。

寫完這部動人歌劇的第二年，即1643年，蒙特威爾第便去世了。這樣的死，是美好的。他應該無怨無悔。

蒙特威爾第一生創作的歌劇很多，除了一些牧歌和經文歌曲，流傳下來的只有《奧菲歐》、《波佩阿的加冕》、《烏里塞還鄉記》和《阿麗亞娜》幾個片斷，其中包括那首動人的〈哀歌〉。

5幕歌劇《奧菲歐》是最值得一聽的蒙特威爾第的作品。它是1607年根據希臘神話改編而成。在此之前，1600年已經有了貝利和卡契尼創作的不同版本的《猶麗狄茜》，內容譜寫的都是奧菲歐與猶麗狄茜的生死之戀。奧菲歐與猶麗狄茜在很長一段時間是義大利人特別願意詠歎的主題。和貝利、卡契尼拉開顯著距離的是，蒙特威爾第以自己獨特的情感與深摯的旋律，豐富了其戲劇性和音樂性。即使近四百年的時光過去了，依然沒有褪去它的光芒。我們在第2幕聽到妻子被毒蛇咬死，奧菲歐情不自禁地唱起那段詠歎調「我的生命，你已經逝去」的時候，一定會想起蒙特威爾第譜寫這段音樂時自己的妻子正在病榻上垂危的情景。我們在聽第4幕中地獄的閻王允諾奧菲歐把他的妻子猶麗狄茜歸還給他，但要求他走回人間前不得回頭看他的妻子，奧菲歐終於忍耐不住回頭看了一眼心愛的妻子的時候，猶麗狄茜唱著那一段宣敘調「啊，那甜蜜而又心酸的背影」而隨之消逝的時候，實在會和著歌聲一起感動。美好的音樂，永遠不會過時，而像是被時光保鮮了一樣，歷久彌新。

當然，最動人的應該是那首〈哀歌〉，宣敘調風格，被認為是整個十七世紀單聲部曲調的最富於表現力的最高範例，至今仍然魅力長存，仍然會讓我們聽後淚水盈盈。人類的哀痛總是相通的，蒙特威爾第的音樂，和我們的心之間有著那樣直達的快速通道而毫無障礙，那是他最為精彩的

美麗樂章。

　　現在，我們可以把帕勒斯特里那和蒙特威爾第做一番總結了。

　　從音樂的本質意義而言，蒙特威爾第強調旋律，擴展了管弦樂，發展了音樂的語言，拓寬了音樂的表現力。如果我們拿他的歌劇和帕勒斯特里那的合唱比較，帕勒斯特里那的音樂線條純淨，避免了表情，只剩下一臉光滑的虔誠；和聲乾淨，剔除戲劇性，只留下對宗教的膜拜。而蒙特威爾第會讓我們感受到他的音樂並不是沒有宗教的意義，而是增加了帕勒斯特里那宗教音樂裡沒有的表情和戲劇性。除去虔誠與神聖，還多了世俗那最為真誠而感人的情感，即使是瀰漫著宗教的香火，也是吹拂著人世間的煙火。他為尋找音樂抒發感情的新境界，做出了前人沒有的努力。可以這樣講，帕勒斯特里那的音樂是屬於宗教的，是帶有抽象意味的；而蒙特威爾第的音樂則更多屬於人間，帶有感情色彩，打破更多規則界限而向自由奔放並釋放更大能量的。

　　從音樂史發展的意義而言，帕勒斯特里那的音樂是從葛利果聖詠解脫出來。他將自中世紀以來，那種唯一抒發感情的音樂方式變換了法則，那種幾個世紀以來，一直按基督教義規範的機械式單一而單調的葛利果聖詠被偷樑換柱，悄悄地被打破。蒙特威爾第則以更先鋒的姿態，不僅將音樂從教堂裡剝離出來，而且以嶄新的歌劇形式，跳出貴族把玩的手掌心，將音樂回歸於自然和民間。他所創作的歌劇形式，宣敘調、詠歎調、有音樂伴奏的朗誦、加道白式的獨唱以及間奏曲、舞曲編號等，至今仍然是歌劇的基本元素，生動地活在我們今天的歌劇藝術中。

　　從音樂自身挖掘的意義而言，帕勒斯特里那的複調音樂，充分激發了人聲的潛能和潛質。而蒙特威爾第則是發揮了樂器的本領和才能。音樂無外乎就在於人聲和樂器這兩方面，他們兩人的不同努力，讓音樂這一對翅膀飛翔得格外有姿有色。帕勒斯特里那純粹聲樂的魅力，不僅奠定了巴哈彌撒曲未來的道路，而且在現在的合唱藝術中（比如維也納童聲合唱團）依然能夠聽到遙遠的回音。蒙特威爾第則是現代樂器音樂的奠基人，他像是一個非常善於調兵遣將的元帥，將樂器擺弄得成仙成神，他所作的那些樂器曲，不僅豐富了歌劇自身，同時也為以後的室內樂、交響樂的出現，踏出了一條可以借鏡的路。

　　一輩子沒有離開過羅馬一步的帕勒斯特里那，一輩子只向宗教垂下他的頭顱和音樂，虔誠讚頌。

　　一輩子顛沛流離，跟隨曼圖亞公爵出征多瑙河和佛蘭德斯，最後死於威尼斯的蒙特威爾第，一輩子將自己的音樂祭祀於神壇，也祭祀於自己的心頭。

　　聽帕勒斯特里那，會讓我們想起羅馬的那些教堂。那時候，羅馬有多少大教堂呀！聖彼得大教堂、聖馬利亞·馬喬里大教堂、聖安德莉亞·德拉瓦勃大教堂、聖約翰·拉特蘭大教堂……至今帕勒斯特里那的彌撒曲仍然會在那裡面唱響或演奏，至今那些大教堂仍然在那裡矗立著，就像是帕勒斯特里那音樂之魂依然和我們面面相對。我們會想起那些大教堂被陽光或月光映照的輝煌的塔頂，想起那飄散在夕照裡晚禱的蒼茫的鐘聲，想起那輝映得教堂裡面靜寂而神聖如繁星點點的銀色燭光。

　　聽蒙特威爾第，會讓我們想起威尼斯或是維也納的那些歌劇院。我們現在已經無法計算出自蒙特威爾第之後，又新建成了多少座歌劇院了，那些或古老或新建的歌劇院，無論是上演著蒙特威爾第的還是其他人的歌劇，都會讓我們聽到蒙特威爾第的回聲。一部長達百年的多幕歌劇，響起的永遠是蒙特威爾第的第一幕前面的序曲。那散落的音符，如同歌劇院前的噴泉一樣，永遠濕潤在空氣裡。

　　如果說帕勒斯特里那結束了文藝復興時期，荷蘭複調音樂的黃金高潮，那麼，蒙特威爾第則以自己的歌劇藝術將音樂發展到了巴洛克時期。他們一個結束了一個時代，一個則開創了一個時代。

　　巴洛克，已經成為了歷史名詞，它在文史哲方面的輝煌，是任何時代都無法比擬的。它很容易讓我們想起十七世紀的建築、雕塑和繪畫以及文學。那種色彩絢麗、裝飾性極強、表現力極豐富的風格，會讓我們想起貝爾尼尼的雕塑、魯本斯和林布蘭的油畫，以及遍布歐洲的那些新興起的大小教堂輝煌的彩色玻璃窗。現在，我們多了一份想像和懷想，那就是蒙特威爾第和他的歌劇，風起於青蘋之末，一個音樂新的時代，就在他的旋律起伏搖曳之間到來。

註釋

1　唐納德・傑・格勞特、克勞德・帕利斯卡《西方音樂史》，汪啟章等譯，人民音樂出版社，1996年。

2　吉羅德・亞伯拉罕《簡明牛津音樂史》，顧犇譯，上海音樂出版社，1999年。

3　同1。

4　同1。

5　科爾曼（Joseph Kerman），*Listen.*

6　《房龍音樂》，太白文藝出版社，1998年。

7　羅曼・羅蘭《羅曼・羅蘭音樂散文集》，冷杉、代紅譯，中國文聯出版公司，1999年。

8　保・朗多米爾《西方音樂史》，朱少坤等譯，人民音樂出版社，1989年。

巴哈和韓德爾

巴洛克時期的音樂

巴洛克時期音樂,最具代表性的人物,就是巴哈和韓德爾。

巴哈所譜寫的美麗悅耳的管風琴曲,韓德爾清唱劇所出現的大合唱,都跳躍著那個時代的脈搏,折射出那個時代的影子,他們讓後世子孫看到了巴洛克時代的力量和朝氣。

　　一般人認為，巴洛克時期的音樂是從1600年第一部歌劇《猶麗狄茜》開始，到1750年巴哈逝世為止，經過了漫長的一個半世紀。

　　這一個半世紀，是君主專制和新生的資產階級、天主教和新教教派較量的時期，激烈的矛盾鬥爭所呈現的是像火一樣的熾熱，在巴洛克時期的藝術中都有所表現。在音樂領域，最具有代表性的人物，無疑就是巴哈和韓德爾了。巴哈所譜寫的美麗悅耳的管風琴曲所洋溢的新教徒那種徹底的世俗化，韓德爾的清唱劇所出現的大合唱那種所向無敵的力量，都跳躍著那個時代的脈搏，折射著那個時代的斑駁影子。他們都能夠讓我們看到時代新生的力量和朝氣，如果說繪畫能夠為時代留影，音樂便為時代留下了聲音，成為一個時代存活生機盎然的背景。

　　法國人保・朗多米爾在他所著的《西方音樂史》中說：「對於十八世紀中葉的德國人來說，日耳曼民族音樂家中最偉大的3個名字，當然是泰勒曼（Georg Philip Teleman）、哈瑟和格勞恩（Karl Heinrich Graun）。」[1]可是，這3位模仿當時熱門義大利歌劇形式的音樂家，如今誰還記得呢？他們早已經被人們淡忘了，他們的名字理所當然地被巴哈和韓德爾所取代。

　　從這裡，我們可以看出任何一種藝術都是時代之子，其發展變化無不打上時代的烙印。十六世紀以帕勒斯特里那奠基的複調宗教音樂，和十七世紀以蒙特威爾第開創的義大利歌劇，到了十八世紀，被歐洲許多音樂家熱烈模仿而漸趨程式化，必定會出現新的音樂和新的音樂家取而代之或者說把它發展到新的階段。新音樂家的標誌性人物，就是巴哈和韓德爾，他們兩人的橫空出世，才真正掀開了巴洛克音樂的嶄新篇章。

　　巴洛克音樂對於音樂史的貢獻，一個在於歌劇，那便是從第一部歌劇《猶麗狄茜》的誕生，經過了前巴洛克時期蒙特威爾第的努力，最終在韓德爾手裡完成；一個在於樂器，那便是經過了前巴洛克時期蒙特威爾第的努力，最終在巴哈手裡得以和聲樂並駕齊驅。一個巴哈，一個韓德爾，他們是巴洛克時代的雙子星座。羅曼・羅蘭說得好：「巴哈和韓德爾是兩座高山，他們主宰也終結了一個時代。」[2]

　　將巴哈和韓德爾兩人放在一起進行比較，是許多人願意做的事情。我們不妨也進行我們自己的比較，這將是一樁非常有意思的事情，就像在兩座高山間徜徉。

　　巴哈（Johann Sebastian Bach, 1685-1750）和韓德爾（George Frideric

Handel, 1685-1759）兩人是在同一年出生〔他們又是老鄉，都是薩克森（Saxony）人，巴哈3月生在埃森納赫，韓德爾2月生在埃森納赫附近的哈雷（Halle），他們的出生僅僅相差一個月〕。他們的晚年又前後相繼雙目失明（巴哈於1749年失明，4年後，韓德爾於1753年失明）。

巴哈11歲失去父親，韓德爾12歲緊跟著也失去父親。

巴哈出身於音樂世家，在他以前的二百年以來，他的家族裡誕生過不知多少音樂家，甚至巴哈就是音樂家的代名詞，巴哈的啟蒙老師就是自己的父親；韓德爾的父親則是一個根本看不起音樂家的醫生，他強迫兒子學醫繼承自己的事業，但韓德爾卻以比父親還要堅強的意志堅持學習音樂，他的老師哈雷是當地教堂的風琴師。他們兩人出發地點不同，終點卻相同，音樂為他們共同導航。

巴哈結過兩次婚，孩子20個之多；韓德爾則終生未婚，甚至未與一個女人有染。

巴哈只是中學畢業，韓德爾卻是大學畢業。

巴哈一輩子沒出過國門，好像一個鄉巴佬；韓德爾卻一生在歐洲像雲一樣漫遊，最後客死在英國，儼然一個英國人。

巴哈一輩子只會講一種語言，而且是帶有家鄉方言味兒的德語；韓德爾卻可以同時使用德、法、義大利和彆腳的英語幾種語言，彰顯學問淵博。

巴哈一直生活並不富裕，是一生穿著僕人制服的僕役；韓德爾卻是英王喬治一世的宮廷樂師，峨冠博帶，氣派堂皇，每年擁有二百金幣的豐厚收入。

巴哈一輩子只在教堂裡給人家當一個低下的樂師、樂監或樂長，最輝煌的只是在後來有了一個宮廷樂隊樂長頭銜而已；韓德爾卻是不止一次擔任過國家大典的官方音樂發言人，在國王的加冕禮、皇后的葬禮、英軍勝利舉辦的感恩禮拜上，氣勢堂皇地指揮他的音樂演奏。

巴哈的音樂在他生前死後都不值錢，如果沒有1802年，德國音樂學家福爾克出版的世界上第一部巴哈的傳記，沒有1829年孟德爾頌（Felix Mendelssohn）重新挖掘並親自指揮演出了巴哈的《馬太受難曲》，他的名字不知還要被埋沒多少日子，他的著名的《布蘭登堡協奏曲》在他死後只賤買了6便士；而韓德爾在生前就享盡了殊榮，他的一曲《水上音樂》當時

就得到2萬英鎊的犒賞。

　　巴哈的死很是淒涼，幾乎無人過問，最後連葬在哪裡都不知道；韓德爾的死卻是英國政府出面，為其舉行了隆重的葬禮，並葬於名人祠西敏寺墓地。

　　巴哈死後更加悲慘，他的遺產只有股票60塔勒、債券65塔勒、樂器大小19件共值371塔勒，還有神學書籍80本價值幾十塔勒，總值不足一千塔勒。這還包括5架鋼琴和1把斯泰納製造的名貴小提琴折合成的金錢在內。但當時鋼琴之類的樂器並不值錢，一架鋼琴只賣20塔勒。巴哈的這點可憐巴巴的遺產，杯水車薪，不可能照顧他的遺孀和孩子們日後的生活。他的妻子最後不得不申請救濟金，在巴哈死去10年後淒涼地死在一家濟貧院裡。而韓德爾的遺產不算骨董和林布蘭等人的名人字畫，就有足足2萬5千英鎊，和巴哈相比，簡直有天壤之別……

　　在很長一段時間裡，人們極願意將他們兩人放在一起進行比較，房龍在他的《巴哈傳》裡特別指出：「人們總是把他和韓德爾相比，這使他深受其害。」同時，他分析使得巴哈受到傷害的原因：「韓德爾這個放棄了國籍的德國人有些粗魯，他不僅是一流的音樂家，也很有表現才能。他定居倫敦後，搖身一變成了韓德爾老爺，可以對王公貴族發號施令，而巴哈一直是卑微的外省唱詩班指揮。公平地說，韓德爾作為作曲家比巴哈更引人注目，又更容易被人理解，比巴哈更能吸引大眾的注意。通常人們也認為他的生活比巴哈更加有趣，令人興奮。他家大門總是敞開的，就是說，他的房門從來不上鎖。女士們，先生們，進來吧，不要拘束，給自己沖一杯香甜的牛奶，享受愉快而文雅的音樂愛好者的陪伴，人們總是喜歡在傑出的德國大師和歌劇院經理的家中聚會。對於巴哈閣下，來訪者必須接受非常正式的接待。他的房間空空蕩蕩，可憐的幾件家具式樣十分簡單，客人很少……」[3]

　　人們把巴哈和韓德爾放在一起進行比較，我想大概是他們去世以後的事情了，因為在他們兩人都在世時，他們根本就沒有見過面。這是一段非常有意思的歷史。

　　據史料記載，韓德爾出國之後曾經3次回故鄉，都是來看望他的老母親。巴哈一直對韓德爾很敬重，也很希望能夠有機會拜望一下他。在韓德爾第一次回國之前的1713和1716年，巴哈曾兩次專程到哈雷拜訪過韓德爾

的母親，表示過對韓德爾的敬意和仰慕之情。1719年，韓德爾第一次回國，到德勒斯登進行宮廷演出。巴哈請一位大公寫信給韓德爾請求接見，但韓德爾沒有回信，回哈雷看望母親去了。巴哈得知，立刻借坐大公的馬車，從當時他所居住的科滕飛馳哈雷。科滕距離哈雷只有20英里，巴哈趕到哈雷，韓德爾卻已經返回英國了。第二次，是1729年，韓德爾又回到哈雷，不巧，當時巴哈在萊比錫，正生病爬不起床，只好派大兒子拿著他親筆寫的信替他前往哈雷，邀請韓德爾來萊比錫會面。兩地相距不遠，也只有20英里。但是，韓德爾沒有來。第三次，韓德爾再次回到家鄉哈雷，巴哈已經不在人世了[4]。

看來，他們實在是沒有緣分。他們本來是有機會的。巴哈早就拜訪過韓德爾的母親，並表達過對他的感情，老母親不會不向他轉告，況且第一次還有大公的信件在先，他卻連等一等巴哈的工夫都沒有。第二次，韓德爾完全可以前往巴哈的住地萊比錫看望一下巴哈，況且巴哈還有病在身，出於禮貌也應該去一趟。即使是時間緊迫，實在無法前行，總該寫封信讓巴哈的兒子帶回吧？

但是，我們看到上面房龍的分析，也就明白這一切是正常的，是完全符合韓德爾的性格的。如果不是這樣，倒不是韓德爾了，便和巴哈混為一談了。客觀地講，以當時的地位和名望，韓德爾顯然比巴哈要高上一大截，他走到哪裡都被人們所簇擁。而巴哈當時只不過是萊比錫一個教堂的樂監，音樂家的名分，是巴哈死後我們給他加上的。

我不想苛求韓德爾，每個人都有自己的長處和短處。我只是想說，即使生前受到忽視，落寞以終的巴哈，韓德爾一時忙於自己的輝煌，忘記或忽略於看一看他的光芒，他的光芒還是存在的。真正的光芒是掩蓋不住的。從這一點來看，巴哈有其更純樸真摯的一面，老實的巴哈，曾經因為對萊比錫聖托馬斯學校的校長埃爾內斯蒂懲罰學校唱詩班一名班長的不滿，最後把這位校長告上了宗教法庭和國王那裡，將這場官司鬧得沸沸揚揚。巴哈也曾經因為當時的作曲家兼理論家阿道夫·沙伊貝對自己尖刻的批評而傷害了自尊，激怒了他而在康塔塔（Cantata）《太陽神和牧神的爭吵》中含沙射影地指沙伊貝是小丑、驢子、傻瓜，是「從未見過船，卻把舵來握」……但是，巴哈從來沒有因為韓德爾最終沒有會見他，而有過什麼抱怨，或對韓德爾有過什麼非議。

他們有著太多的相似，又有著更多的不同。他們的相似和不同都是那樣地赫然醒目，讓人興味盎然。

但我們更關心的是他們的音樂。他們的音樂是那樣不同，正好呈現出那個時代最為輝煌的兩個不同側面。如果他們兩人從人物到音樂都完全相同，那該是多麼乏味！

從音樂的角度而言，巴哈是屬於宗教的，韓德爾是屬於世俗的。我想這和巴哈一生篤信宗教有關，而韓德爾只是在晚年雙目失明之後快要離開人世的時候，才跪拜在漢諾威（Hanover）的聖喬治教堂前，想起了上帝。

有意思的是，現在聽巴哈的音樂，我們常常聽出的不是宗教的意味，而是世俗的溫馨和快樂，比如他的許多康塔塔，比如他的D大調的弦樂曲。即使我們根本不懂得宗教，也缺乏巴哈那種對宗教的虔誠之心，也不會妨礙我們喜歡巴哈的那些蕩漾著生活和自然鮮活氣息的音樂。

然而，現在聽韓德爾的有些音樂，尤其是他的《彌賽亞》，特別是《彌賽亞》中的〈哈利路亞大合唱〉，總能聽到宗教的聲音，看到那來自天國的神聖而皎潔的天光。也許，那只是我們心中的宗教感覺，和十八世紀完全無關。

巴哈的音樂是本土德國式的，內省式的，它面對的是心靈，因此它的旋律總是微風細語般的沈思，是清澈的河灘上潔白的牧羊群在安詳地散步。

韓德爾的音樂是開放的義大利式的，外向型的，它面對的是世界，因此它的旋律總是跌宕起伏，是大海波濤中的船帆一閃一閃，掛滿風暴帶來的清冽水珠。

我想正由於此，巴哈的音樂大都是樂器，他不想借助人聲，只想運用音樂本身，相信音樂本身；韓德爾的音樂大都是歌劇和清唱劇，他淋漓盡致地發揮人聲，相信人在音樂中的力量。

巴哈的音樂基本是為自己、為教堂的唱詩班、為一般平民的，格局一般不會大，而且極其平易，像我們經常遇到的一片樹下清涼的綠蔭，是明月松間照，清泉石上流般的寧靜致遠；韓德爾的音樂則是為宮廷、為劇院、為上流社會的，格局會恢弘華麗，像是他自己曾經譜寫過的節日裡絢麗的焰火，是驚風芙蓉水、密雨薜荔牆式的天玄地黃。

和巴哈的清澈美好、質樸平靜的音樂相比，他的生活和處世卻大不相

同。生活中的巴哈是謙卑、世俗、拮据的，為了生活和生存，他不止一次給達官貴人寫信求救。他專門為布蘭登堡的公爵獻詞，並為公爵創作了《布蘭登堡協奏曲》。僅僅因為一次波茨坦國王在他的羽管鍵琴上隨便地即興彈了一下，賜予了一個賦格主題，他就那樣地感激涕零，稱這個主題高貴無比，得到恩寵似地去竭盡全力譜寫了一首《音樂的奉獻》獻給了國王大人。他的一生都只是卑賤的奴僕。

韓德爾也曾為討好漢諾威親王而專門為其譜寫了《水上音樂》，但他大部分的生活卻是鄙夷世俗的。他的清高孤傲，拒人於千里之外，尤其對那些上層人物傲慢的態度，在當時的英國是有名的，使得那些想以結交藝術家為附庸風雅的上流人士對他很是憤恨，以致元帥之尊要拜見他也不得不求助於他的學生。他對牛津大學授予他的博士稱號視若糞土，根本不屑一顧。他在都柏林看到廣告上寫著他是韓德爾博士時，大為光火，要人立刻在節目單上改正為「韓德爾先生」。

生活中的巴哈一直躬著腰，而只有在音樂中才得以舒展腰身；而韓德爾卻無論在生活還是音樂之中始終是昂著頭的。巴哈是天上的一簇星光；韓德爾則是電閃雷鳴。巴哈是河上游溫順的小羊；韓德爾則是雄風正起的老狼。

巴哈和韓德爾在音樂之中和音樂之外，是這樣不同，這和他們各自不同的命運和性格有關。巴哈雖然有其固執的一面，但總的來說，他是個平和的人，易於滿足，謙虛質樸。一想到自己要養活20個孩子這樣龐大的家，他就什麼脾氣也沒有了。韓德爾卻是一人吃飽，全家飽，他獨身一人，只徜徉在音樂之中。他是出了名脾氣暴躁的人，所有的感情都毫無保留地宣洩在臉上。有人說他是一個饕餮，是一名暴君。羅曼·羅蘭這樣形容過他：「無論做什麼事情，他都全情投入，忘了周圍的環境。他有邊思考邊大聲嘮叨的習慣，所以誰都不知道他在想什麼。他創作時一會兒興高采烈，一會兒涕淚交加。」[5]了解這一點，對於他暴怒的時候，甚至要把一位拒絕演唱他曲子的歌手扔到窗外，也就不會感到奇怪了。

每一位藝術家的作品風格無不打上自己性格的烙印。如果他們不是音樂家，而是去從政，韓德爾不是英雄就是暴君，而巴哈則是溫和的良相。

如果我們為他們兩人各畫一幅畫，畫韓德爾用羅曼·羅蘭說過的那幅《施魔力的野獸》為題的漫畫最合適，那幅漫畫畫的是韓德爾「把一面寫

著『津貼、特權、高貴、恩寵』的旗幟踩在腳下，面對厄運，他像胖大高那樣放聲大笑」[6]。如果要畫貧窮又有家室拖累的巴哈，我們一定會用房龍為他寫的《巴哈傳》中自己畫的配圖：長走廊的牆上掛著一排帽子，最後一頂帽子下面放著一輛嬰兒車，題目是《巴哈一家人都在家》。

巴哈（Bach）德文的意思指小小的溪水，涓涓細流卻永不停止。不知是否巧合，德文的原意的確是解讀巴哈的一把鑰匙。

巴哈的音樂作品如浩瀚的大海、美味的大餐，初次選擇時會感到如同面對茫茫大海一樣，無從下手而感到暈眩。正如房龍在他所寫的《巴哈傳》中所形容的那樣：「他一生都像駕轅的馬一樣辛苦工作，他拉的貨有時候實在令人生畏，也許能夠累死十幾個普通的樂師。有好事者試著解過這樣一道題目，就是多少人花多少小時、多少天能夠抄完這個怪人的作品，這個怪人正如布拉姆斯所說，不是涓涓溪流，而是奔騰的大河。」[7]

如果讓我對沒有聽過巴哈，而第一次選擇巴哈音樂的人提建議，那麼，我覺得巴哈的室內樂最值得聽，他的管風琴曲、古鋼琴曲，最能夠向我們吹來遙遠的巴洛克風，當然，還有那6首無伴奏的大提琴組曲。此外，就是他最著名的6首《布蘭登堡協奏曲》和那4首管弦樂組曲了。特別需要提醒的是，巴哈還有3首雙簧管協奏曲，千萬不要錯過。

3首雙簧管協奏曲，能夠讓我們聽出巴哈的人性和溫情，那種忍受了苦難之後，依然充滿愛和期待的神情，和中國人有不少相似相通之處。餘音裊裊之後，我們能夠想像巴哈的眼睛靜如秋水的樣子，雙簧管靜靜地放在自己的身旁，像是一片安詳的葉子。特別是那首A大調，用的是柔音雙簧管，這種雙簧管是巴洛克時期的特產，如今已經不常用，十分細膩動聽。巴哈在組織這首協奏曲時把這種柔音雙簧管運用得出神入化，雙簧管吹出的每一個音符，宛若一條條小魚游進水中一般，在樂隊裡自由自在地游動，振鰭甩尾，在略微泛起的水波中，輕快地畫起一道道漂亮的弧線。

《布蘭登堡協奏曲》這支著名的樂曲，巴哈耗費了兩年的時間來創作它，但當時布蘭登堡公爵卻對它不屑一顧，根本沒讓他的宮廷樂隊演奏，卻將這支樂曲曲譜的手稿混同在其他曲譜一起賣掉，一共才賣了36先令。幸運的是，它被巴哈的弟子著名的音樂教師奇淪貝格買了去，輾轉送人才得以保存下來。它確實是巴哈重要的作品，是管弦樂發展史上的里程碑。它以義大利協奏曲作為形式，包裹的卻是濃郁的德意志風情，這使我們多

少領略一些巴哈時代雍容華貴中所呈現的獨有的古樸，甚至是笨拙和那麼一點呆滯。

巴哈的管弦樂組曲，如果覺得4首曲子顯得有些龐雜，那麼就不妨先聽其中的第3首D大調，或者索性聽一下經過威廉漢姆改編其中第二樂章，那一段異常動聽的〈G弦上的詠歎調〉，也是不錯的選擇。那種極富歌唱性的旋律，把巴哈內心深處最美好善良的一面帶給我們，跳躍在小提琴的琴弦上，格外動人心弦，會讓我們聆聽以後，心裡格外沈靜，即使是翻滾著大河大海一樣洶湧的波浪，在他的音樂裡也能夠化為一泓小溪一般平靜的流水。

巴哈的許多作品都會讓我們湧出這樣的感覺，面對巴哈，我們會感到大河可能會有一時的澎湃，浪濤捲起千堆雪。但大河也會有一時的冰封、斷流甚至乾涸。有些歷史中非常有名的大河，如今只能看到乾枯的河道，一滴水珠也見不到了。遠近馳名的瀑布也是如此，李白曾經詠歎過的廬山的瀑布，早已沒有飛流直下三千尺、疑是銀河落九天的氣勢，只剩下水的意思印在岩石上一道黑黑的痕跡，成為了想像中的象徵。時間將大河和瀑布都可以抹平，蒸發得乾乾淨淨，卻難以征服小溪，小溪永遠只是清清的、淺淺地流著，永遠不會因為季節和外界和時間的原因而冰封、斷流、乾涸，僅僅變為一道象徵的痕跡。

這就是巴哈音樂的力量。巴哈的音樂，初聽會覺得有些平淡，甚至單調，但只要聽進去了，就會體會到它無可取代的力量。這是小溪那種平靜卻可以養心的力量，透明而沒有污染的力量，細微卻能夠滴水穿石的滲透力量。

聽巴哈的音樂，你的眼前永遠流淌著靜謐安詳、清澈見底的小溪水。

在寧靜如水的夜晚，巴哈的音樂（彌撒曲和管風琴曲），是孔雀石一樣藍色夜空下的尖頂教堂，沐浴著皎潔的月光，更是夜空下農民茅草屋頂冉冉飄曳的炊煙；是教堂旁同時更是緊靠茅草房邊不遠的地方，流淌著的小溪水，九曲迴腸、長袖舒捲、蜿蜒地流著，流向夜的深處，溪水上面跳躍著教堂寂靜而瘦長的影子，跳躍著月光銀色的光點……

在陽光燦爛的日子，巴哈的音樂（康塔塔和聖母讚歌），是無邊的原野，青草茂盛，野花芬芳，暖暖的地氣在氤氳地裊裊上升，雲朵像一群飄逸的白羊，連接著遙遠的地平線。從朦朦朧朧的地平線，流來了一彎清澈

的小溪，溪水上面浮光耀金，卻帶來親切的問候和夢一樣輕輕的呼喚……

　　韓德爾（Handel）德文的意思是指商人。不知他為什麼會有著這樣的姓氏，家族中只有他的爺爺是銅器店的老闆，和商人沾邊。他的父親希望他當一名商人？其實，他的父親只希望他學醫或成為律師，不過，這和商人可以有錢富有的目的相同。即使他的父親不希望他當個商人，也不希望他和音樂沾邊，在他父親眼裡，音樂一文不值。如果不是在韓德爾7歲那一年，偶然被當地的公爵發現他身上的音樂天賦，命令父親不得阻礙韓德爾的音樂天才發展，父親只好按照公爵的指令，把他送到老師那裡學習音樂，韓德爾也許走的是另一條路。

　　和巴哈一樣，韓德爾的作品浩繁，令人歎為觀止。別說他著名的管弦樂組曲《水上的音樂》、《焰火音樂》和眾多的奏鳴曲、協奏曲和大協奏曲了，僅歌劇就將近50部，清唱劇就有24部之多。在他將近50部歌劇裡，大都不值得一聽，但其中《賽爾斯》中一段廣板，又叫做「綠葉青蔥」卻非常美，動人無比，曾經被無數樂隊演奏，而且被如今一些流行樂隊重新編排演繹，比如法國的曼托瓦尼樂隊就曾經演奏過它，廣受歡迎，百聽不厭，跨越歷史空間，銜接著古典和流行的距離。

　　最值得聽的還是韓德爾的清唱劇，其中最主要的無疑要屬《彌賽亞》和《參孫》。這是兩部同在1742年的作品，那一年，韓德爾57歲。

　　《彌賽亞》是根據聖經改編而成，彌賽亞原來是指上帝所派遣擔當某項任務的人，後來被基督教用來指救世主耶穌。這部清唱劇描述耶穌的一生，從誕生、受難到復活的故事，並以3部分分成〈序曲〉、〈田園交響曲〉共23曲，〈受難和勝利〉共23曲，〈復活與榮耀〉共9曲3章，全劇總共55曲，排山倒海，氣勢不凡。其中最值得一聽的是第二章的〈哈利路亞〉大合唱（韓德爾自己認為他後來於1850年譜寫的《狄奧朵拉》中的大合唱〈他看到可愛的青春〉要遠遠勝過〈哈利路亞〉）。哈利路亞（Hallelujah），是希伯來文禮拜儀式中的用語，「要讚美主」的意思。這句專門用語，在希伯來語《聖經》中曾經多次出現，早期基督教徒在教堂唱讚美詩時，也經常出現。它一般用於首尾之處，前後呼應，成為一種虔誠和神聖的膜拜與表達。在韓德爾的音樂裡，最初在純正管風琴的伴奏下漸漸響起的一聲高過一聲的〈哈利路亞〉、〈哈利路亞〉，那種虔誠和神聖的歌聲像從天國沒有一絲污染的清水裡洗淨過一樣，那樣清澈透明，又

像是越飛越高的那高蹈的仙鶴，潔白的羽毛輝映著天光浩蕩，它確實是一首「天國的國歌」。

據說，自從1742年在倫敦上演當時在場的喬治二世，聽到之後大為感動而突然站起來，以後每逢唱到〈哈利路亞〉時，在場的所有聽眾只要聽到這一曲，都會情不自禁地起立為之肅然起敬，形成直到如今多年不變的慣例。

據說，海頓晚年在倫敦聽到這部《彌賽亞》，聽到這支〈哈利路亞〉時，禁不住一下子老淚縱橫，由衷地讚歎道：「多麼偉大神聖的音樂！」他由此發誓：「我的一生中一定也要寫一部這樣的音樂。」於是在韓德爾《彌賽亞》的感召下，在他臨終前，終於完成了他的不朽之作《創世記》。

1957年在美國波士頓舉辦的韓德爾音樂節，曾經由一支五百人組成的大樂隊和1萬人組成的龐大合唱團，演出了這首〈哈利路亞〉。那輝煌的場面，不禁讓人感動。〈哈利路亞〉在古典音樂裡，成為了一種神聖經典。

不過，據說當時韓德爾自己最滿意的不是《彌賽亞》，也不是他說過遠勝過《彌賽亞》的《狄奧朵拉》中的大合唱〈他看到可愛的青春〉，而是《參孫》。《參孫》是根據英國詩人彌爾頓的長詩《參孫：阿戈尼斯特斯》改編，講的是大力士參孫被妻子欺騙，被非利士人關進大牢，剜去雙眼的故事。後來妻子後悔，到牢中求他寬恕，被他趕走，最後，非利士人首領祭神，召他來獻藝，他到達之後力大無比地拉倒神廟的柱子，參孫和他的敵人同歸於盡於倒塌的神廟之中。這是一個悲劇故事，背叛、忠誠、愛情、戰爭、力拔千鈞的夢想、視死如歸的英勇……至今看也不過時，依然會激盪著受辱而孱弱卻一直渴望得到正義伸張的人們的心中。

也許，這部清唱劇所表現的正符合韓德爾的英雄性格，他才格外喜歡吧？但是，如果從現在人們欣賞的角度來看，可能更加喜歡《彌賽亞》吧。在我看來，其實韓德爾自己也最喜歡《彌賽亞》。這樣說，可能有些主觀，但《彌賽亞》裡所瀰漫的那種歷經磨難卻堅定不移的良善和信仰，一直是韓德爾自己心裡最重視的東西。據說，《彌賽亞》在倫敦首演後，他曾經對一位貴族音樂愛好者說：「閣下，如果說《彌賽亞》給人們帶來了歡樂，那是我的遺憾，我的目的其實是要激發他們的善良。」[8]韓德爾74歲的高齡，雙目失明又患有中風的時候，他出場演出最後一部劇，演的不

是別的，正是《彌賽亞》。他不是不顧別人的勸阻，還是要堅持自己上場親自為《彌賽亞》彈奏管風琴嗎？8天以後，他便與世長辭，《彌賽亞》為他送行，《彌賽亞》陪伴他走完人生最後一段路。即使經過了漫長的歲月，我們現在聽《彌賽亞》，依然能夠聽得出交織在那澎湃旋律中的屬於韓德爾的性格和信仰，我們依然會為那些高尚神聖的旋律而感動。

如果說巴哈確實如他的德文名字意思一樣，他的一生與音樂都像是一條小溪，水波不驚，潺潺的，清清的，蕩漾著明澈的漣漪；韓德爾卻完全不像他德文名字意思，他一輩子沒有成為商人，而是成為那個時代的弄潮兒。

韓德爾的音樂是屬於戲劇的，巴哈則屬於詩，屬於夢，屬於心裡的話語在他的旋律裡，化成相融的音符。巴哈代表著那個動亂時代溫柔而軟弱的一面，韓德爾則代表著那個時代堅強搏擊的一面。

如果我們總結他們兩人對於巴洛克時期的音樂貢獻，巴哈最大的貢獻在樂器方面，韓德爾最大的貢獻則在於他獨領風騷的清歌劇。

可以說，只有到巴洛克時期，樂器才第一次和聲樂平起平坐。在以往的歷史，我們可以回憶起，在帕勒斯特里那和蒙特威爾第時代，雖然蒙特威爾第曾經對樂器做過努力，但那時依然是宗教的聲樂占主導地位。「在巴洛克時期，聽眾第一次嚴肅地對待純樂器作品，純樂器作品的興起，意味著作曲家和聽眾之間，有一種關於樂器形式和風格共同的基本理解，而不再靠唱和詞的提示來理解音樂。可以說是音樂自身成熟的關鍵一步。」[9]邁出此關鍵一步的是巴哈，是巴哈把帕勒斯特里那所發揚的複調與和聲發展到了賦格的新階段。這種意義如同魯迅所說魏晉時期出現的「文字的自覺」一樣，巴哈讓「樂器的自覺」出現。我們已經知道，複調音樂是對比單聲部而存在的兩個以上聲部組成的音樂，而賦格則比和聲更進一步，集對位法之大成而產生的曲種。賦格在德文是「追趕」之意，即樂曲的主題呈現後，運用多種方式展開，一個聲部追趕另一個聲部，相繼呈現此起彼伏的現象，使音樂更加豐富多彩。有人曾將賦格做了一個中國化的比喻：用賦格形式作曲就如同我們的唐詩宋詞，以詩詞格律進行創作一樣，令人眼花瞭亂卻也色彩紛呈。巴哈的賦格創作技巧之難之工，即使到如今也讓人嘆為觀止，他的《十二平均律鋼琴曲集》和他臨終前未完成的遺作《賦

格的藝術》，號稱賦格的舊約聖經。

巴哈確實把簡單繁衍複雜，又能夠把複雜化為簡單的超凡能力，他特別將這種賦格的作曲方法，運用在樂器製作方面，可以說經過他的努力，才第一次把管風琴，從僅是教堂聖詠的伴奏，解放出來而獨立成章，成為巴洛克時期最重要的樂器。當然，這和巴哈本人是傑出的管風琴師有關，但也和巴哈自己對樂器的發掘興趣和能力有關，他自己就曾經發明過一種叫做五弦中提琴的新樂器。

毫不誇張地講，巴哈自己就是一架管風琴，他把樂器當成自己理想的化身，他的樂器曲特別是管風琴曲是他最美的音樂之一。

巴哈對鋼琴的領悟更是超凡入聖，他創造了新的調律體系，把鋼琴原有的八度音階，精確地分成音程相等的12個半音，奠定了現代轉調體系的基礎。巴哈的貢獻具有開創性。沒有巴哈的努力，便沒有巴洛克時期音樂的繽紛多姿。巴哈的樂器作品，現在仍然能夠聽出巴洛克時期獨有的雍容華貴、晴空萬里。如那種天籟般的溫馨清新，如淚水般的透明清澈，以及技術的精雕細刻，與天地合一，與萬物交融。那確實是來自天堂的聲音。

與巴哈無與倫比的樂器曲相比，韓德爾的歌劇和清唱劇對於自己和音樂史來說，要比其樂器曲來得重要一些。他的歌劇又比清唱劇更加受人重視，歌劇是韓德爾初進入英國的敲門磚，價值遠不如他後期所創作的清唱劇。

韓德爾在1710年初到英國時才25歲。他希望到這個陌生的國度闖天下。那時，正當英國的歌劇群龍無首的時刻，英國歌劇的創始人也是英國最偉大的歌劇作曲家，亨利‧普賽爾（Henry Purcell, 1659-95），已經去世15年了。喜愛歌劇的英國人特別希望能夠有普賽爾的繼承人，創作出讓觀眾如痴如迷的歌劇。聰明的韓德爾正逢其時地填補了普賽爾的位置，可謂天時、地利、人利三者俱備。

不過，韓德爾的歌劇主要是為了討好英國人的趨時之作，模仿當時流行的義大利歌劇和普賽爾的痕跡非常明顯。當然，我們也可以說沒有歌劇的錘煉，也就沒有韓德爾的清唱劇。但是，總跟在別人的後面走，對於性格高傲的韓德爾來說，恐怕不是那麼心甘情願。

1740年，韓德爾定居英國30年以後，在他55歲的時候，毅然告別了他駕輕就熟的歌劇創作，開始嘗試清歌劇。對於活了74歲的韓德爾來說，55

歲已經進入了他創作的後期，晚年改變創作路線，的確是不容易邁出的關鍵一步。這不僅需要勇氣，更需要一種重視藝術過於現實名利的信仰。他一生所寫的24部清唱劇，大都是在他日後19年的歲月裡完成的，幾乎一部要花平均一年多的時間，他樂此不疲，即使在他生命的最後兩年，仍在修改他的清唱劇《時間的勝利》。為藝術的信仰，和為現實的生存與功利，畢竟不是同一回事。作為真正的藝術家，雖然有時不得不為五斗米而折腰，但最終會為藝術的信仰和理想奮勇前進，抬頭挺胸，做自己想要做的事情。

清唱劇和當時流行於英國的歌劇不一樣，和傳統的義大利歌劇就更不相同，它吸收了兩者的宣敘調、詠歎調等音樂技巧和樂思，又借鏡了英國特有的假面舞劇、合唱讚美歌，以及古希臘戲劇和宗教音樂等元素，注重舞台的實際效果，特別是把以前用義大利文演唱的歌劇改變為用英文演唱，這些努力大大受到英國人的歡迎。消除了語言的隔閡，突出了本土語言在傳統歌劇裡的作用，和音樂並駕齊驅引導觀眾的耳朵。劇本基本上取材自《聖經》，尤其容易和熟讀《聖經》的英國中產階級一拍即合，一下子就進入了他們的語言系統，讓彼此都如魚得水。同時，韓德爾注重的不僅是宗教的內容，還有現實的因素，他放棄傳統歌劇男歡女愛，風流韻事的慣常主題，而把《聖經》的內容作為一種象徵、一種載體，崇尚其中的英勇無畏的英雄主義，激發當時的愛國情操與獨立自主的精神。在那個戰爭風雲變化的亂世之中，這種與現實情勢隱然相合的歌劇，更容易引起民族興亡的民族心理的共鳴。

特別應該指出韓德爾在清唱劇的革新貢獻：合唱的運用。原來一般的歌劇總是幾個人物互相對答式的簡單輪唱，即使偶爾出現過人數較多的合唱，不過是簡單的重唱或牧歌而已。韓德爾清唱劇裡的合唱，則有史詩般敘事的宏大力度和磅礴氣勢的場面，他在原來歌劇出現詠歎調的地方採取了合唱的形式，近似古希臘悲劇中那種合唱的力量，賦予音樂新的思想內涵。

大氣恢弘的合唱，匯聚以往歌劇和清唱劇中沒有的排山倒海氣勢，不僅是演員們在舞台上演唱，彷彿是群眾在劇院裡的出場一樣，增加了壯觀的舞台與音樂的效果，而且還和那個時代應和，顯示著清唱劇和時代共有的節拍與力量。

在清唱劇中，韓德爾確實做出了獨具的貢獻。這種貢獻既屬於音樂技術層面，也屬於思想緯度方面，兩者之間，韓德爾都表現出同樣勇敢和敏感。巴哈以賦格音樂奠定了自己在那個時代和音樂史中的地位，韓德爾則是以清歌劇新的品種的創造，奠定了自己不可動搖的地位。他終於可以鬆一口氣了，他對得起自己心目中神聖的音樂了。想起自己初到英國，那時他所寫的歌劇，不過是把從德國帶來的布料，用英國的剪刀剪裁出來適合英國上流社會穿的披風，即使那披風如何賞心悅目，他也只是一名高明的裁縫而已。而清歌劇卻是以他自己的血液融入了英國更多人的血肉之軀，奔騰著更多的生命與藝術的力量。

韓德爾的晚年，一直孜孜不倦地創作他心愛而拿手的清歌劇，似乎要彌補以前所寫的那些並不滿意歌劇所損失的時間。即使1751年雙目失明後，他依然對自己的清歌劇一往情深，人們常常會看到他坐在劇院的角落裡，即使什麼也看不見了，聽著他自己譜寫的動人的旋律，而止不住老淚縱橫。

值得思考的是，儘管巴哈和韓德爾對於巴洛克時期的音樂貢獻同等重要，是那個時期海拔同樣高的兩座高峰，但當時他們的境遇卻迥然不同。藝術的價值有時候並不那麼和時間同步。韓德爾本人和他的音樂在他生前就享盡輝煌，他不僅得到了上流社會的認可和歡迎，也被音樂界認為是時代的先鋒，可謂功成名就。韓德爾一生一直是生活優越，而且趾高氣揚，不可一世。巴哈則截然相反，無論聲望還是生活，不但沒有韓德爾那樣得意，而且落拓以終。他連賦格的代表作《十二平均律鋼琴曲集》在生前都找不到出版商，出版商只願意出版他的一些舞曲集，他自己非常清楚那時人們更喜歡的只是時尚的舞曲，而不是偉大的賦格。巴哈，只能讓我們感慨：可憐千秋萬歲名，寂寞生前身後事！

針對歷史中曾經有過的對巴哈的不公，我們有必要為巴哈多說幾句。

朗多米爾在他的《西方音樂史》中這樣評價巴哈：「他創作的目的不是為了後代人，甚至也不是為了他那個時代的德國，他的抱負沒有超過他那個城市，甚至他那個教堂的範圍。」[10]他特別強調了巴哈宗教的一面。

德國克勞斯‧艾達姆在他的《巴哈傳》中則說：「巴哈不僅創造了教堂音樂，儘管他的音樂從整體上看，是一種絕對履行義務式的，神聖的事

業。但最虔誠的，也完全可以是最自由的，因為他在這個世界上有著不可動搖的立場，不把自己封閉起來，所以巴哈的音樂也不約束在教堂之中，而是一種堅定的信仰所主導的對世界開放的音樂。」他強調了巴哈對宗教的超越[11]。

巴哈的音樂是宗教的卻超越宗教，這一點對理解巴哈很重要。在巴哈的年代，戰爭動亂帶來的只是國土的四分五裂，和日子的殘破不全，長期的宗教狂熱在殘酷的現實面前冷卻了下來，人們渴望從愁苦中解脫，尋求精神的撫慰，巴哈慰藉人們心靈的音樂，就顯得和那個時代那樣的合拍。音樂是最適合巴哈自己內心的語言，也是那個時代普通人內心的語言，在音樂中，特別是從樂器中，找到了宗教和現實的契合點。人們進教堂裡聽巴哈的音樂，和以前進教堂聽帕勒斯特里那的音樂，兩者的心情和感覺並不一樣，儘管都是屬於複調音樂，巴哈已經悄悄地完成了這個變化，就如同當年帕勒斯特里那一樣，巴哈採取了同樣看似保守的折衷方法，只是比帕勒斯特里那朝著世俗方向走得更遠。他似乎遠離那個時代的漩渦，實際上他深入人們的心靈。當時短視的人們，以為巴哈只是和帕勒斯特里那一樣屬於過去保守的音樂。

從某種意義上講，巴哈是帕勒斯特里那的繼承者，巴哈那種對宗教的虔誠，對世俗的溫馨，複調音樂之中那種對心靈的坦誠和明淨，的確與帕勒斯特里那相似，他的那些彌撒曲和康塔塔更會讓我們想起帕勒斯特里那。

在韓德爾的音樂裡，我們感受到的則是宗教的召喚，一種來自上蒼的力量。和巴哈注重內心感覺的音樂絕對的不同，韓德爾的音樂，尤其是清唱劇中對情感的宣泄對音樂表情的注重，都能夠讓我們多少找到蒙特威爾第的影子。他的《彌賽亞》也足以趕上甚至遠遠超過了蒙特威爾第的《奧菲歐》，他走著蒙特威爾第沒有走完的道路。他受到當時的歡迎是可以理解的。

值得一提的是，談論巴哈和韓德爾與帕勒斯特里那和蒙特威爾第的繼承關係，有一點不容忽略，即是巴哈對巴洛克時期音樂的貢獻，主要在於樂器，韓德爾則主要在於聲樂，正好和當年帕勒斯特里那與蒙特威爾第相反，因為帕勒斯特里那的複調音樂，所為我們呈現的是那些教堂聲樂歌曲，而蒙特威爾第雖然也是創作著歌劇，卻是在樂器方面做出了開拓性的

貢獻。歷史發展到了巴洛克時代，讓巴哈和韓德爾與他們的前輩調換了座位。

　　但是，不管怎麼說，巴哈和韓德爾以他們各自的努力，將帕勒斯特里那與蒙特威爾第的音樂發展到了新階段，聯手創造了巴洛克音樂的輝煌，奠定了我們現在所說古典音樂的根基。如果掀開歷史的下一頁，在我看來，巴哈是莫札特的前身，而貝多芬則是韓德爾的拷貝。

註釋

1　保‧朗多米爾《西方音樂史》，朱少坤等譯，人民音樂出版社，1989年。

2　羅曼‧羅蘭《羅曼‧羅蘭音樂散文集》，冷杉、代紅譯，中國文聯出版公司，1999年。

3　房龍《巴哈傳》，吳梅譯，中國和平出版社，1997年。

4　余志剛《音樂的大海——巴哈》，上海人民出版社，1998年。

5　同2。

6　同2。

7　同3。

8　同2。

9　科爾曼（Joseph Kerman），*Listen.*

10　同1。

11　克勞斯‧艾達姆《巴哈傳》，王泰智譯，商務印書館，2000年。

莫札特和貝多芬

古典時期的音樂

十八世紀下半葉的古典時期，樂器發展到了歷史最重要的階段——交響樂的誕生。

海頓是交響樂創作的先驅，而由莫札特和貝多芬將其發揚光大，在他們共同努力下，交響樂成為了古典主義音樂的旗幟。

先從海頓（F. Joseph Haydn, 1732-1809）談起。因為從巴洛克時期到古典時期，海頓是一個過渡性的關鍵人物。

1750年，亦即巴哈去世的那一年，海頓18歲，寫出了他第一部作品《F大調短小彌撒曲》。而莫札特去世和貝多芬出世的時候，長壽的海頓都還活在世上，他一腳橫跨兩條河流，理所當然地銜接起了巴洛克和古典主義兩個時期。

在海頓與莫札特、貝多芬共同生活的時代，十八世紀下半葉，正處於歐洲巨大變革的前夜，沒落的封建專制正在被廢除，新生的資本主義正在興起，法國資產階級革命的影響，人權宣言的威力，啟蒙運動的深入人心，一大批如孟德斯鳩、伏爾泰、盧梭、狄德羅等思想家的風起雲湧，攪動得時代翻天覆地，使得音樂藝術在內容上也隨之發生了與巴洛克時期截然不同的變化。這一變化，是以宗教音樂進一步的世俗化，音樂離開宮廷，離開教堂，到民間去，到自然中去為標誌的。音樂開始到酒館去，到旅店去，到市民的家庭裡，成為普通百姓放縱情感與思想，盡情與那個時代狂歡的最好方式。「此時音樂的作用不再像是巴洛克時期那樣去教育去感動聽眾，而是更多的愉悅。」[1]據說，那時在威尼斯這樣的城市裡，如果看到有兩個人邊走邊交談，都像是在唱歌，而且是用二重唱的方式。

如果從音樂形式的發展脈絡來看，文藝復興時期以帕勒斯特里那為代表的聲樂藝術占據了主要地位。到了巴洛克時期經過巴哈的努力，樂器已經和聲樂平分秋色。那麼，到了新的時期，也就是十八世紀下半葉的古典時期，樂器發展到了歷史最重要的階段，它對於那個時代最大的貢獻，就是創造樂器的新的品種——交響樂。

當然，這是經過了北德樂派（指當時活動於德國柏林的音樂家，代表人物有巴哈的兩個兒子）和曼海姆樂派（Mannheim school，指當時活動於德國西南部曼海姆地區的音樂家，其中包括來自波希米亞的音樂家），一直到海頓為代表的維也納樂派（當時維也納已經成為了整個歐洲的政治和文化中心，音樂的中心也轉移到了這裡，維也納被稱為「音樂之都」）三派的共同努力，才結出的豐碩果實。交響樂（symphony）一詞源於古希臘，意思是「一起發聲」。交響樂便是管弦樂樂隊一起演奏的新形式。無可爭議的是，海頓是交響樂創作的先驅，正是他的探索和努力，使得古典奏鳴曲和交響曲套曲的形式逐漸完整完美，充實著它的曲式、結構，在

這樣的基礎上，誕生了交響樂的基本規範程式，即：第一樂章為快板奏鳴曲，第二樂章為慢板的抒情性的三部曲或變奏曲，第三樂章為三部曲式的小步舞曲，第四樂章為快速的迴旋曲或奏鳴曲。交響樂成為了橫亙幾個世紀綿延至今長盛不衰的音樂形式，成為了如今音樂會上的必備節目，也成為了我們緬懷仰望古典音樂時期最為輝煌的一頂樑柱。稱海頓為「交響樂之父」，並不為過。

　　我們可以看出莫札特在音樂旋律上和上一代的巴哈、在歌劇創作上和上一代格魯克（Christoph Gluck）的關係，也可以看出貝多芬與韓德爾的某種淵源。但是，莫札特和貝多芬在音樂中與海頓的共同的血緣關係，是一目了然的。可以說，沒有海頓就沒有貝多芬的交響樂，22歲的貝多芬正是由於海頓的賞識並聽從了海頓的勸告，才乘車走了一個星期，從故鄉波昂（Bonn）跋涉了五百英里來到維也納，邁出了走向世界的關鍵一步。到了維也納，貝多芬已經阮囊羞澀，但他還是花了所剩無幾的可憐的25格羅申給海頓買了一杯咖啡，以簡單的形式和虔誠的心情拜海頓為師。儘管貝多芬也敬重巴哈和莫札特，他的祖父和父親也都是他的老師；儘管耿直倔強的貝多芬和溫和的海頓脾氣秉性不同，導致後來貝多芬和海頓爭執拂袖而去；他還是承認自己一直受業於海頓，他的第二交響樂可以明顯看出海頓的痕跡。莫札特就更不用說了，他乾脆稱海頓是自己的爸爸，極其虔誠地把自己的弦樂四重奏，獻給了海頓。

　　因此，我們可以說，交響樂是經過海頓的奠基，由莫札特和貝多芬，尤其是貝多芬最後得以完成，是他們兩代三人的共同努力，使交響樂成為了古典主義音樂的旗幟，用劃時代的音樂新形式輝映並呼應著十八世紀後半變革時代的洶湧浪潮和粗獷的呼吸。

　　下面，我們來分別說說莫札特（Wolfgang Amadeus Mozart, 1756-91）和貝多芬（Ludwig van Beethoven, 1770-1827）。在這裡，主要說的是他們的交響樂。

　　說起莫札特，就不能不提到他早年的聰慧和婚後的拮据。

　　沒錯，沒有一個人能夠比莫札特更具有音樂天賦了。他3歲就開始彈奏鋼琴，4歲就能夠寫鋼琴協奏曲，5歲開始公開演出，9歲創作了第一部交響樂，僅僅在少年時期就有16部交響樂問世。當然，還應該提及莫札特6歲時

在維也納的百泉宮裡摔倒，被7歲的瑪麗公主扶起，他對這位後來成為法國路易十六之妻的小公主說的話，首先不是感謝，而是口氣頗大、命令一般的言詞：「你真好，等我長大了，我一定娶你！」所有這些無不顯示他的與眾不同。

莫札特生活窘迫，似乎從來就沒有緩解過。婚後9年，他的日子越來越艱難，這9年中，他搬了12次家，有6年是妻子生養孩子或產後休養，一直處於負債累累的狀態，而且由於妻子的粗枝大葉，持家無道使得艱辛的日子雪上加霜，甚至到了冬天連買烤火的炭錢都沒有，飢寒交迫之中只好抱著帶病的妻子圍著空壁爐跳舞取暖。

或許，以上可以作為關於莫札特的一幅生動的畫像，如果再加上莫札特獨有的處變不驚、一貫樂天、自尊自愛、自由放縱的表情，畫像就更生動清晰了。如此貧寒又如此樂觀，莫札特就是這樣一個人！羅曼・羅蘭說他：「所有心理功能都好像十分平衡；他的靈魂充滿情感卻又能很好地自我控制；他的心靈十分鎮定，情緒穩健……這種心理上的平衡在天生充滿感情的人當中實屬罕見，因為所謂激情就是指感情過度。莫札特什麼感情都有，但他沒有激情──他有的其實是極端的高傲和強烈地意識到自己有天才。」[2]莫札特就是以這樣獨一無二的心理平衡能力，平衡著自己並不如意的生活和他高傲如日中天的音樂，在不如意的生活中，表現一顆不屈心靈的高貴和高傲，他在如意的音樂中，表達著精神的理想與寄託。

莫札特為我們留下的音樂作品實在浩繁得和他35年短促的一生不成比例，其數量之多可以說在音樂史上是絕無僅有的。僅交響樂就有48部，歌劇20部，鋼琴協奏曲27部，其他還有彌撒曲、奏鳴曲和各種重奏曲，以及最後未來得及完成的重要作品《安魂曲》。應該說莫札特的歌劇《費加洛的婚禮》、《唐璜》、《魔笛》、《後宮誘逃》是他的極重要的作品，但我們還是暫時把它們放在一旁，刪繁就簡，集中精力，主要先說說莫札特的交響樂。在莫札特留存下的48部交響樂中，我們主要說說他在1788年夏天最後完成的三部交響樂，這便是降E大調第39交響樂、G小調第40交響樂、C大調第41邱比特交響樂。

這3部交響樂，莫札特僅僅用了6週的時間就大功告成。他確實是一個天才，音符與旋律就好像是放在他衣袋裡，隨時都可以盡情揮灑。3年後，他就撒手西歸了。他死之前最後幾年時間裡，正是他生活最為艱難的時

刻，因此，可以說這3部交響樂是他人生最後的精華，是他生命的杜鵑啼血之作。當時，為了能夠盡快掙得一點現金解決燃眉之急，他才以如此快的速度寫完，又以同樣快的速度賣給了出版商，但是直到他死後這3部最重要的作品才得以出版。

這確實是3部最為重要的作品，英國研究莫札特的學者薩狄埃（Stantey Sadie）從交響樂純粹的調式意義上這樣認為：「莫札特為他最後3部作品，所選擇的調性在他的音樂裡具有強烈的相關意義：正如我們多次所見，C大調與典禮儀式有關，常具有軍樂性質，有小號和鼓參與；降E大調具有抒情的暖意和富麗的音樂，有時還透出一定的高貴隆重的氣息；G小調與所有小調一樣，能產生急切感、戲劇效應，或許還有悲愴之情。」[3]以這樣有益的提示來聽這3部交響樂，也許，是我們走進莫札特的一條平坦之路。

我們先來聽《降E大調第39交響樂》，舒緩的引子，號角般的富麗堂皇的音樂開始了第一樂章，大提琴和低音提琴雍容華貴地落在了高音的木管樂上，優雅的小提琴出場了，的確有那麼一點高貴隆重。第二樂章行板的質樸中流洩出的典雅，抒情性很強的弦樂，吟唱般顯得格外韻味悠長。第三樂章的小步舞曲充分體現著舞曲歡快的性質，那樣健康，陽光燦爛，泥土芬芳。一般人們都認為這部交響樂最像海頓，但細聽之後，我們會覺得它比海頓要機敏，那種舞曲流淌出的詩情畫意，是莫札特獨有的。

《G小調第40交響樂》，確實有一種悲怨的調子，寫這部交響樂的時候，莫札特正住在遠離維也納市中心的郊外，經濟拮据，境遇悲慘，心境鬱悶。不過，莫札特音樂的悲怨不是那種落木蕭蕭的淒涼，只是有些如怨如訴，細雨淅瀝。即使是悲怨，也讓莫札特化為了一種異樣的美，猶如落葉飄零在枝頭迎風搖曳，卻遲遲不落的樣子，雨水在上面淋漓，那樣楚楚動人。在這部交響樂中，莫札特沒有用小號、定音鼓之類的樂器，而只用了弦樂、木管樂，加上柔和的法國號，那種溫柔就如輕紗拂面一般。木管聽起來那樣明亮，第一樂章中弦樂有時有些急促，沒有了弦樂的纏綿，彷彿銅管樂的效果，顯得有些硬朗，就像他妻子的小拳頭愛意綿綿的敲打。直到第二樂章，細雨初歇，明月乍露，弦樂才又恢復了雨後空氣所散發的清新，莫札特特有的歌唱性和抒情性一下子如同溫柔的手掌伸出來重新把你攬在懷中。

《C大調第41「邱比特交響樂」》，被稱為莫札特交響樂的里程碑，

那種氣勢磅礴變化多端，在莫札特的音樂裡確實少有。小號和鼓響起藍天般的晴朗和高遠遼闊，巴松和長笛奏出晚霞柔美的色調和飄曳的情緒，小提琴穿梭在它們之間，宛若高飛雲天之上的大雁，翅膀上閃爍著天光雲影，延伸出蜿蜒的線條，有一種悽楚之美。最後一個樂章，小號、法國號和定音鼓齊上，一股英雄蓬勃之氣氤氳蒸騰，特別地壯觀，光彩奪目，那種「小號、法國號和定音鼓的號角花彩給予『邱比特』一個配稱的雄偉結局，也是為莫札特的交響樂作品做了總結。這個樂章確實像在訴說最後的話語：悲傷得使我們永遠無法猜測莫札特本來還會繼續走向何方，完美得使我們不能想像，他還能創作任何超越它的東西。」[4]

我們再來看貝多芬。這是一個不僅在古典時期，而且在整個音樂史上都是重量級的人物。在音樂家的排兵布陣表中，他肯定是中鋒的位置。

羅曼‧羅蘭這樣描繪他的樣子：「他由於得到加固材料築成，貝多芬的心靈因而有了力量的基礎。他的身材魁梧，肌肉發達；個頭矮小粗壯，肩膀厚實，長著一張黑紅的臉，一看便知是風吹日曬使然。他有一頭又黑又硬、長而密的頭髮，草叢一樣的眉毛，連鬢鬍向上長到眼角，前額和頭蓋骨寬闊而高昂，『像聖殿的拱頂』；有力的下顎『像能把堅果咬碎』；凸出的口鼻部像頭獅子，嗓音也似獅吼。認識他的人都為他的體力充沛深感吃驚。詩人卡斯泰利就說他是『力量的化身』。塞伊弗里德也寫道：他是『一幅力量的畫。』」[5]

朗多米爾則這樣描述他：「他身材矮壯，有著紅褐色的面色，飽滿而凸出的前額；長著一頭濃黑而蓬亂的頭髮，還有一雙深灰藍色、接近黑色的眼睛。寬而短的鼻子長著『獅子似的鼻尖和駭人的鼻孔』，下巴有些歪。他的微笑是慈祥的，大笑卻似怪物，神情總是十分憂鬱。和他同一時代的人說：『他那雙柔和的眼睛裡含有一種令人傷心的痛楚。』在即興演奏時他的模樣完全改變了：『面部的肌肉抽搐著，靜脈鼓脹起來，嘴也抖個不停。』人們說，這是莎士比亞筆下的一個人物——李爾王！」[6]

他們的描述有一個共同點，就是都突出了貝多芬的性格憤世嫉俗和強悍怪異的一面。這和我們如今在許多地方常常見到的貝多芬的雕像相同，無論有沒有見過貝多芬，貝多芬都約定俗成地變成了一種固定的模式。其實，無論羅曼‧羅蘭還是朗多米爾，都不是和貝多芬同時代的人，他們都沒有見過貝多芬，他們所描述的貝多芬，只是想像中的貝多芬而已。應該

說，貝多芬的樣子和他的音樂一樣，並不像是為他做衣服一樣只是用一種版型。兩百年來，貝多芬一直存活在不同人的想像之中，為我們在他的音樂內外，勾勒出不同的造型。正所謂一千個人中有一千個哈姆雷特，不同人眼中和心中有不同的貝多芬，這也正是貝多芬歷久不衰的魅力所在。

貝多芬對於一般人來講，最常聽到與關心的是：耳聾、愛情和音樂裡命運的敲門聲。

沒錯，貝多芬26歲開始耳聾，到38歲雙耳完全失聰，對於一個需要耳朵的音樂家來說，這確實是一種致命的打擊。但是，貝多芬許多重要的作品正是在這樣的打擊之下寫出來的，他確實不是一個凡人，他的作品具有一般音樂家所難以擁有的品質和力量。

貝多芬和韓德爾一樣終生未婚，但和韓德爾不一樣的是，他一生無時無刻不在戀愛之中，只是從沒有贏得愛情，抱得美人歸。他所有的愛情一開始都盛開著美麗的勿忘我，結束時卻只結無花果。這種生命的痕跡明顯地留在他的音樂中，他的《月光奏鳴曲》是為了獻給他的初戀情人朱麗塔・吉采爾荻；他根據歌德的詩編寫的歌曲〈我想念你〉是獻給布魯思維克姐妹倆的；而作品78號《鋼琴奏鳴曲》和美麗得無與倫比也是他唯一的一首《D大調小提琴協奏曲》，則是獻給姐姐苔萊澤・布露思維克的。他所鍾情的女人還有許多，包括到他生命最後仍痴痴暗戀著的，跟隨他學習鋼琴，並成為當時著名鋼琴家的多羅西婭・馮・艾特曼，貝多芬一直藏在抽屜裡，被後人發現的那封〈致永久愛人書〉就是寫給她的。貝多芬一生都活在愛情的嚮往和失落中，都在靈與肉的苦悶中掙扎。他自己曾經不止一次地說過那時的女人：「要嘛有靈魂沒有肉體，要嘛有肉體沒有靈魂。」這話聽起來像是哈姆雷特說的「是死是生，這確實是一個大問題」一樣，充滿著天問般的苦楚。他把一生不可得的愛情夢想幻化在音樂之中，將苦楚的悲劇化為甜美的音符。因此，羅曼・羅蘭和朗多米爾所描述的貝多芬的樣子，並不全然可信，起碼貝多芬不是隨時都像獅子或李爾王那般嚇人。他的音樂也不盡然像命運的敲門聲一樣深刻和恐懼。如果我們聽他那首《D大調小提琴協奏曲》，就能感受到貝多芬敏銳而善感的動人一面了。

貝多芬一生的創作數量無法和多如牛毛的莫札特相比，他只有9部交響樂、16首弦樂四重奏、32首奏鳴曲、2首彌撒曲、1部歌劇、1部輕歌劇和一些協奏曲、室內樂以及歌曲。貝多芬作品的數量即使沒有莫札特那樣多，

但要一一枚舉也並非容易，我們主要來談談貝多芬的交響樂。這樣，不僅和前面談莫札特一樣，可以舉其大要，容易集中，更重要的是貝多芬幾乎所有的作品都具有交響性，他的交響樂更集中體現他一生的追求。是他將古典主義時期的海頓和莫札特的交響樂發展到一個新的高峰，將一個多世紀以前的蒙特威爾第到巴哈的樂器夢想，在他的九部交響樂中得到了最燦爛圓滿的實現。同時，他也將自帕勒斯特里那到韓德爾戲劇中的特點與長處引申進交響樂中，使他的交響樂以前所未有的戲劇性開創了新的篇章，使得交響樂的創作有了更豐富的可能性。我們已經知道一部音樂史其實就是聲樂和樂器兩種力量此起彼伏相互交融的發展史，樂器經過漫長歷史的發展，到了十九世紀初，在貝多芬的交響樂中得到淋漓盡致的發揮，步入前所未有的輝煌。這一點在音樂史上承上啟下的意義不可低估，曾有美國學者這樣說：「樂器在整個十九世紀餘下的時間的發展都是在他的符咒之下，但是沒有一個音樂領域的真正靈魂不是歸功於貝多芬，貝多芬賦予純樂器以強烈且最富於表現力的戲劇性特點，這種表現特點又反過來影響到戲劇音樂本身。這裡完成了一個循環。華格納認為貝多芬的最偉大的影響，應歸功於他打破了樂器的界限。」[7]

讓我們先從他的第三交響樂說起。他的第一和第二交響樂，還有著莫札特和海頓明顯的影子，和後來我們對貝多芬的印象不盡相同。1804年完成的第三交響樂，對於貝多芬的創作極為重要，它是貝多芬，甚至整個古典音樂的一個里程碑。這部交響樂的標題原來題獻給拿破崙，但當貝多芬後來聽到拿破崙稱帝的消息後，立刻撕掉那頁標題，重新寫上「英雄交響曲」的字樣。這一情景被賦予傳奇色彩，和貝多芬的這部交響樂一起輝映在那個動盪革命的時代，乃至今日的傳說之中。這部在法國革命浪潮中被激盪起來的交響樂，洋溢著革命激情。拿破崙曾經是激勵著那時代的人的革命英雄，他的稱帝卻打破了當時人們心中的偶像與夢想。貝多芬在這部音樂中所表達的對英雄的渴望，以及對英雄精神和理想的呼喚，遠遠超越了拿破崙泡沫的升騰與破滅。

這部交響樂以傳統4個樂章的形式構成，樂思遼闊，結構縝密，氣勢如虹。但第二樂章卻十分特別，與傳統模式不盡相同。第二樂章是緩慢的柔板，名為「葬禮進行曲」，以其慷慨悲壯和肅穆莊嚴為偉大的英雄送葬，這樣的結構處理，一般應該是在末尾，貝多芬這樣反常的處理，首次打破

了古典交響樂的傳統。在這段進行曲中，加入了迴旋曲的效果，後來漸漸發展成一段行板，曾經被許多人分析為用進行曲為英雄送葬，行板則代表著英雄的靈魂飛升進天國。

英國學者辛普森（Robert Simpson）則與眾不同地認為：「貝多芬的英雄概念並不是浪漫主義的概念；他按照自身所感受的來表達人類潛力的真理。拿破崙則被遠遠地拋在後面。這段行板音樂不是天堂的景象──如果它是天堂的話，為什麼最終的急板部分，像英雄決心的最後有個浪頭那樣湧現之前，人類承受了強大壓力、強烈疑惑，甚至恐懼都在不知不覺之中從音樂中流露出來，英雄主義甚至在瓦爾哈拉（Valhalla）宮都不需要，就莫說天堂了。不──這些最後輝煌樂段的意義肯定是：在經歷了鬥爭、悲劇、歡樂，並且了解了力量之後，英雄以一種正當的、越來越強的尊嚴來審視過去……然後，磨練人的終極認識出現了──他永遠不會缺少恐懼和鬥爭的理由。他堅強不屈地面對真理，交響樂以激昂反抗結束。貝多芬是客觀的現實主義者，即使在這裡，在他毫無疑問地繪著自畫像的時候也是如此。」[8]他說得很有道理，他特別突出了音樂中所呈現的英雄悲劇色彩，並且闡釋了這部交響樂的自傳性質。

1808年完成的《第五交響樂》的主題無疑是「命運」，隨著第一樂章開始，那令我們再熟悉不過的4個音，恐怕是音樂史中最精要短促的音樂主題，卻包含著最強悍力量的音樂了，那種突如其來的嚴酷卻堅定的命運，從天而降一般，石破天驚地擺在貝多芬面前（貝多芬在自己耳聾病重等厄運面前曾經有過自殺的念頭，並寫下過遺書），也同樣擺在我們面前（因為人生不如意十之八九，苦多樂少的命運是相同的）。據說，從總譜來看，那4個音的最後一個音的延長，是後來刻意加上，故意延長的效果，反映著貝多芬潛意識裡對命運本能的敬畏。那4個音的快慢速度和強弱程度，日後成為衡量指揮家的一塊試金石，它反映了不同指揮家和不同聽眾對它的理解。「命運就是來敲門的。」貝多芬這樣解釋這4個音。這4個音極具抽象哲理，它們說明命運的宿命性，命運自己不可更替的意志。「我要扼住命運的喉嚨。」貝多芬的這段話不僅演繹著命運的抗爭性，也表達了人類自身鍥而不舍的意志。

表現這兩種意志的搏鬥，就是對這部交響樂最通俗的解釋。

其實，並不是所有的樂隊都把這4個音演奏得雷般炸響，也並非只有這

樣才能顯示貝多芬的堅強與偉大，以及自己和貝多芬的接近。有的樂隊將這4個音演奏得如同從遙遠地平線上隱隱滾過的風，吹響了連天的綠草和樹木的颯颯心音，在遼闊的四野悠悠地迴盪，不能說這不是命運，不是貝多芬。緊接著雙簧管的如泣如訴，整個弦樂響起的時候，並不都是一味地孔武有力，也可以是低沈迴旋，極其節制，哪怕是再微弱的音節也處理得如同羽毛飄浮在空中，又輕輕地落在地上或人們身上那樣踏實、感人。然後，是弦樂此起彼伏，如同繁花盛開，燦爛繽紛，彷彿芬芳可聞；又像星辰羅列，布滿頭頂，璀璨得點亮我們的眼睛和心靈。

因此，在我聽來，第五交響樂可以是強硬的，也可以是柔軟的；可以震撼我們，也可以溫暖人心；可以是戲劇性的，也可以是詩性的。辛普森不無嘲諷之意地提醒我們：「《第五交響樂》的戲劇性，使它經常遭到表演過火的浪漫派指揮們的虐待。謹防那種以慢速有力敲出開頭幾小節的蠢人，然後他又像狂躁症者一樣從第六小節起拚命追趕；我們可以確信，他會在每一個類似的時刻表演相同的、令人發狂的把戲，來顯示……他像一個馴獸師一樣控制了交響樂團。」[9]在聽貝多芬的《第五交響樂》時，要特別提防這樣的「馴獸師」。

《第九交響樂‧歡樂頌》已經為我們耳熟能詳。如果說《第三交響樂》是英雄的誕生，那麼《第五交響樂》便是英雄的成長，第九交響樂則是英雄的涅槃。這3部交響樂讓我們可以清晰觸摸到貝多芬或者說他心目中的一個英雄的心路歷程，從恐懼、絕望，到奮爭、歡樂，熱情的快板和如歌的柔板早已為英雄掃清道路，最後的大合唱〈歡樂頌〉是英雄的涅槃。為了這一感情和理想的需要，貝多芬把傳統交響樂的四樂章，的所謂完整性的組合順序打破了，增加了演奏的時間，擴展了結構的規模，並有史以來第一次增加了獨唱和大合唱，這為以後馬勒（Gustav Mahler）交響樂的發展開創先河。貝多芬就是這樣以自己的獨一無二的創作，開創了交響樂詩史性的先河。

只要想一想這部創作於1824年的交響樂，是在貝多芬完全失聰的情況下完成的，就知道這絕對是音樂史上的奇蹟。據說，這部交響樂在維也納成功首演的時候，儘管台上有指揮，貝多芬在舞台的一旁還是激動得像醉漢、瘋子一樣，不停地揮舞著手臂，踏動著腳步，風擺柳枝一樣前仰後合，好像指揮家操練著所有的樂器，又像歌手一樣不顧一切地又唱又跳。

這樣可笑的模樣並沒有引起大家的嘲笑，相反地，大家聽得更加專注，而且在演出結束後，向他報以如雷掌聲。可惜，此時的貝多芬什麼也聽不見，還是一位女演員推了推他，他才回轉過身來，看到了台下那無數鼓掌的手臂在無聲地揮動著。這確實是非常感人的場景，是只有在貝多芬的時代才有可能出現的場景。

在聽完上面3部交響樂之後，我們還應該聽一下第四交響樂和第六交響樂。

1806年寫的《第四交響樂》的調子與前3部截然不同，它是明快的，洋溢著青春的氣息和愛情的活力。舒曼（Robert A. Schuman）曾經說它「像兩位北歐巨人之間，站著一位纖弱的希臘少女」。許多人認為貝多芬的第四和《第七交響樂》是最難以表達的，舒曼如此闡釋，並非所有人都同意，但柔板樂章中的細膩與神祕，以及輕柔的幻想，希臘時代那種古典味道確實更濃郁些，這都是在貝多芬的交響樂裡不多見的。那一年，貝多芬正和苔萊澤戀愛（貝多芬終生未娶，苔萊澤則終生未嫁），苔萊澤把刻有自己面容的雕像送給了貝多芬，貝多芬則將這份愛情寄託在他的這部交響樂裡。

1808年創作的《第六交響樂》，是貝多芬9部交響樂中的罕見柔板，貝多芬表明它是「到達鄉間時愉快的感受」，是「溪邊景色」，是「鄉民的歡聚」，是「暴風雨」，是「慰藉和感恩的情緒」。他還說：「我雖然失聰，但那裡的每一棵樹都在跟我說話。」這部交響樂精美的配樂，最大限度地調動起管弦樂的潛力，好像是每一棵樹真的都在和貝多芬說話，鄉間的田野和溪水吟詠著美妙的旋律，就連明媚的陽光都閃爍著綠色的光影，暴風雨也充滿著牧歌般的溫馨。需要注意的是，無論第四還是第六交響樂，無論是愛情還是田園，貝多芬所訴諸於音樂的都不是實景的描繪，而是他心中的感覺和感受。因此，如果他的音樂呈現在我們眼前的是一幅幅的畫，也不會是那種鬚眉畢現的寫實派，而是捕捉瞬間光影的印象派。

如果說前3部交響樂是貝多芬的一面，即英雄、命運和歡樂；那麼第四和第六則是貝多芬的另一面，即青春、愛情和自然。前者，呼應著那個時代革命與英雄的主題，後者則迴盪著那個時代回歸人性與自然的回音。前者是貝多芬的理想，後者則是貝多芬的幻想。如此陰陽契合，方才是立體的貝多芬。

　　下面，我們把莫札特和貝多芬放在一起，比較一下他們音樂的不同特色。在音樂史或有關音樂評述的文章中做這樣的比較屢見不鮮：許多人喜歡將兩人進行對比，彷彿他們是一對性格迥異的親兄弟。這確實是一種有意思的現象。

　　比如柴可夫斯基（Peter Ilich Tchaikovsky）就曾多次進行這樣的對比：「莫札特不像貝多芬那樣深刻，他的氣勢沒有那樣寬廣……他的音樂沒有主觀性的悲劇成分，而這在貝多芬的音樂中卻是表現得那樣強勁。」他還說：「我不喜歡貝多芬。我對他有驚異之感，但同時夾雜著恐懼。我愛莫札特如同愛耶穌。莫札特的音樂充滿難以企及的美，如果要舉一位與耶穌並列的人，那就是莫札特了。」[10]

　　中國近代畫家豐子愷這樣表述他的對比：「貝多芬的音樂實在是英雄心的表現；莫札特的音樂是音的建築，其存在的意義僅在於音樂美。貝多芬的音樂是他偉大靈魂的表徵，故更有光輝。莫札特的音樂是感覺的藝術；貝多芬的音樂則是靈魂的藝術。」他還說：「莫札特的音樂是藝術的藝術，貝多芬的音樂是人生的藝術。」[11]

　　寫《音樂的故事》的作者保羅・貝克這樣進行他的對比：「人們有時把莫札特和貝多芬稱作音樂界的拉斐爾和米開朗基羅，前者注重結構完美，後者喜歡氣勢的恢弘。人們有時也把莫札特和貝多芬比作歌德和席勒，前者的作品純樸自然，後者的作品感情濃烈，內涵豐富。諸如此類的比較對於人們理解他們的藝術風格，可能具有一定的幫助，但是似乎缺乏深度，而且沒有觸及他們藝術創作內在的共同特徵。綜觀藝術發展的歷史，我認為林布蘭是唯一一位可以與貝多芬媲美的人物。貝多芬和林布蘭的作品都具有一種攝人心魄的表情力量，情感表現的力度和深度以及樂觀昂揚的精神都無與倫比。」[12]

　　很少有人拿莫札特和其他音樂家進行對比。拿莫札特和貝多芬對比，說明他們兩人地位的旗鼓相當，也說明拿他們兩人進行對比的人，心目中對莫札特和對貝多芬的態度，以及對藝術人生的態度。

　　我更願意從這樣一點來將莫札特和貝多芬進行對比，即他們面對人生苦難的態度和在音樂中的表現。之所以選擇人生苦難這一點來作為比較的原因，是因為這一點是他們兩人共有的，無論是人生還是藝術，都是他們

共有的磨難，也是他們共有的財富。

難道不是這樣嗎？疾病、貧窮、孤獨、嫉妒、傾軋……像影子一樣，一生緊緊跟隨著他們。誰會比他們更悲慘呢？只不過，貝多芬比莫札特又多了耳聾和一輩子沒有愛情的悲慘，而莫札特比貝多芬則多了早夭的悲慘。而且，同樣生活在維也納，莫札特要貧寒得多，貝多芬雖然有過貧窮的童年，但到維也納不久就得到了宮廷顧問官布朗寧夫人的資助，生活在富麗堂皇的顧問官家中，苦難離他遠去。以後這樣歡迎他的貴族宅邸對於貝多芬來說司空見慣，甚至曾經有一位公爵慷慨地為他提供一支管弦樂隊專門為他作曲實驗用。雖然貝多芬與這樣的貴族氣氛並不相融，但他還是不客氣地享用了，莫札特就沒有這樣的福氣。同樣死在維也納，莫札特的葬禮比起貝多芬由維也納政府出面舉辦的2萬人參加的壯觀葬禮，顯得格外淒涼，他生前窮得無力為自己購買墓地，死後被隨便埋在一個貧民公墓裡，而且下葬那天下起冬雨，連親戚朋友都沒有什麼人來，妻子也正臥病在床，以致後來想尋找他的墓地都找不到了。可憐的莫札特，他的墳塋所在，他生命最終的落腳處，如今誰也語焉不詳了。

與之形成鮮明對照的是，面對如此深重的苦難，表現在他們音樂之中卻是那樣的不同。傅雷先生曾經這樣形容莫札特的音樂：「從來不透露他痛苦的消息，非但沒有憤怒與反抗的呼號，連掙扎的氣息都找不到。」「莫札特的作品反映的不是他的生活，而是他的靈魂。是的，他從不把藝術作為反抗的工具，作為受難的證人，而只借來表現他的忍耐和天使般的溫柔。」[13]

傅雷先生還這樣評價莫札特的音樂：「沒有一個作曲家的音樂比莫札特的更接近於『天籟』了。」[14]

一個「天使」，一個「天籟」，傅雷特意用了這樣兩個詞來形容莫札特的音樂，是傅雷對莫札特獨特的認識和理解。這確實是莫札特對於苦難的態度，他的音樂因此顯得那樣與眾不同。在莫札特所有的作品裡，我們找不到一丁點他對生活的抱怨，對痛苦的咀嚼，對不公平命運的抗擊，對別人幸運的羨慕，或是對世界故作深沈的思考，以及自以為是的所謂哲學。他的歡樂，他的輕鬆，他的平和，他的和諧，他的優美，他的典雅，他的幽邃，他的單純，他的天真，他的明靜，他的清澈，他的善良……都不是裝出來的，而是自然而然情不自禁的流露。他不是那種「行到水窮

處，坐看雲起時」的恬淡，不是「閒雲不作雨，故傍青山飛」的超然，不是「無風雲出塞，不夜月臨關」的寧靜，不是「雁引愁心去，山銜好月來」的心境，也不是「我生本無鄉，心安是歸處」的安然。他對痛苦和苦難不是視而不見的迴避和佛教禪宗的超脫，而是把痛苦和苦難嚼碎化為肥料，重新撒進土地，不是讓它們再長出痛苦帶刺的仙人掌，而是讓它們開出芬芳美麗的花朵，這鮮花就是他天使般的音樂。傅雷說他的音樂表現了他天使般的溫柔，是最恰當不過的了。

傅雷還說：莫札特「他自己得不到撫慰，卻永遠撫慰著別人」。「他在現實生活中得不到的幸福，他能在精神上創造出來，甚至可以說他先天就獲得了這幸福，所以他反覆不已地傳達給我們。」[15]傅雷說得真好！我還沒有看到別人將莫札特說得這樣淋漓盡致，這樣深入貼切，這樣充滿著對莫札特的理解和感謝。傅雷是莫札特的知音。

貝多芬和莫札特不同，他對於苦難反抗的心跡很重，並且明晰地刻印在自己的行為軌跡和音樂樂思之中。

當他得知自己耳聾的消息後，便極其痛苦地訴說不已：「這一類病是無藥可治的。我將過著淒涼的生活，避開一切我心愛的人，尤其是這個如此可憐、如此自私的世界！」（1801年致阿爾芒的信）「我過著一種悲慘的生活。兩年以來我躲避一切交際，因為我不能與人說話，我聾了……我的敵人們又將怎樣說，他們的數目相當可觀！……我時常詛咒我的生命！」（1801年致魏格勒）[16]我們很難從莫札特那裡聽到這樣悲觀和激憤的話語。當貝多芬看到別人可以聽到，而他自己卻聽不到時，感到無比的痛苦和屈辱，甚至多次想以自殺結束生命，這樣頹敗的心情與極端的方式，在莫札特那裡是無法想像的。我們只要想想在冬天沒錢買炭，飢寒交迫的日子裡，莫札特所採取的是抱著妻子跳舞取暖也要活下去的樂天態度，便可以看出他們兩人對生命及處世的態度，竟是那樣的不同。

當然，貝多芬最終以自己堅強的意志戰勝了這一切苦難，但是，他是經過了激烈的內心衝突，是以起伏跌宕的姿態，勾勒出自己的行為曲線，他猶如一棵暴風雨中的大樹，抖動著渾身搖擺的枝葉，在大地與天空之間為人們留下了激動甚至狂躁的身影。他如此的性格和態度，一定會在他的音樂裡，留下同樣澎湃的心理譜線。也許，這就是我們在聽他的《命運》、聽他的C小調鋼琴奏鳴曲《悲愴》、聽他的《第五鋼琴協奏曲》……

所感受到的，他對命運不屈的抗爭、反抗的心聲。

貝多芬明確地主張：「音樂當使人類的精神爆出火花。」「音樂是比一切智慧、一切哲學更高的啟示……誰能滲透我音樂的意義，便能超脫尋常人無以逃脫的苦難。」[17]因此，在他的音樂裡，能夠聽得到他明確的主觀意識、鮮明的性格、抽象的哲學意義，以及史詩般宏大敘事的胸懷。因此，在他的音樂裡，他把苦難演繹得極其充分，淋漓盡致，他不是渲染或宣泄它，而是重視它、超拔它，以此反彈在他的樂思中乃至他對傳統音樂創作規範的突破上。因此，即使在苦難的深淵中對歡樂的謳歌，如第九交響樂末章的〈歡樂頌〉，他給予我們的是從天而降的歡樂，和那些所經歷的苦難一樣具有排山倒海的力量。那力量，是大眾的，是你我都具有的。而莫札特的歡樂是個人化的，是甜蜜的，是潺潺的小溪；貝多芬則是歡樂的大海。從這個意義上來看，莫札特更像巴哈，而貝多芬則更像韓德爾。

貝多芬和莫札特在生活經歷上有諸多共同點，但在音樂的表現上卻是那樣不同。其中一個原因，在我看來是在於莫札特短暫的一生都是沈浸在音樂之中，音樂融化了他，他自己也化為了音樂。貝多芬卻從小就喜愛哲學和文學，年輕時愛讀莎士比亞、萊辛（G. E. Lessing）、歌德、席勒的作品，曾經專門兩次拜訪過歌德，並把的根據歌德的詩〈大海的寂靜〉譜寫的康塔塔總譜獻給了歌德，法國資產階級大革命後，他還專門到波昂大學聽哲學課。貝多芬比莫札特吸收了更多的營養，這些滋潤著他的音樂，使他的音樂比莫札特更為豐腴，氣勢更磅礡，思想力度也更強悍。如果說他們兩人都是天才的話，莫札特是上帝造就的天才，具有與生俱來的特質和天分，而貝多芬則是後天環境和命運造就的天才。

貝多芬曾經說過：「一切災難都帶來幾分善。」[18]在這一點上，貝多芬和莫札特是一致的，他們的音樂在這一交叉點上匯合。所以，我們在貝多芬的某些音樂中，能夠聽到莫札特的影子，比如第一交響樂，比如D大調小提琴協奏曲，便不會感到奇怪。

說到這裡，我們又不知不覺地將莫札特和貝多芬兩人進行比較了。說起這樣的比較，讓我想起傅雷和傅聰父子，他們對莫札特和貝多芬曾經做過這樣的比較，只是他們說的話不盡相同。

傅雷先生這樣說：「假如貝多芬給我們的是戰鬥的勇氣，那麼莫札特給我們的是無限的信心。」

傅聰這樣說：「我爸爸在《家書》裡有一篇講貝多芬，他講得很精彩，就是說貝多芬不斷地在那兒鬥爭，可是最後人永遠是渺小的。所以，貝多芬到後期，他還是承認人是渺小的……貝多芬所追求的境界好像莫札特是天生就有的。所以說，貝多芬奮鬥了一生，到了那個地方，莫札特一生下來就在那兒了。」[19]

這話講得很有意思，比父親講得要通俗，卻更抽象；比豐子愷講得更深沈；比柴可夫斯基講得更實在；也比傅雷先生講得更能讓我們接受。因為傅雷先生還是從傳統的思想意義上來比較莫札特和貝多芬的，和他以前所講的莫札特的音樂「天使」和「天籟」的特點，相去甚遠。因為一個「信心」是無法涵蓋「天使」和「天籟」的內涵的。

我常常想傅聰講的這句話，貝多芬奮鬥一輩子，好不容易才到達的地方，原來莫札特一出生就站在那裡了。這對貝多芬來說，是多麼殘酷的玩笑和現實！貝多芬和莫札特之間的距離竟然拉開了這樣長（是整整一輩子）！

許多中國人知道貝多芬，對貝多芬更為崇拜，莫札特的地位卻在貝多芬之下。我們很長一段時間從事各種形式的鬥爭，卻忽略了無論與天與地、還是與人的關係中，還有更為重要的和諧關係，相濡以沫的關係，相互撫慰的關係。如果說前者有時是生活和時代必需的，那麼後者在更多的時候一樣也是必需的。如果說前者要求我們鍛鍊一副外在鋼鐵的筋骨，那麼後者則要求我們有一個寬厚而和諧的心靈。有時候，鍛鍊外在的筋骨不那麼困難，但培養一個完美的心靈，卻不是一朝一夕的事。這樣我們就明白了，一般運動員可以從小培養，音樂家尤其是像莫札特和貝多芬這樣的音樂家，卻很難從小培養，他們大都是天生的，是可遇不可求的。

其實，並非中國人的民族性，天生只崇拜貝多芬式的不向命運屈服的英雄，我們一樣崇拜溫柔如天使天籟般的莫札特，尤其是在日復一日單調而庸常的日子裡，我們離後者更近，也更嚮往，更感到親切。

傅聰在解釋父親上面講過的那句話「假如貝多芬給我們的是戰鬥的勇氣，那麼莫札特給我們的是無限的信心」時，又特意補充說：「我覺得中國人傳統文化最多的就是這個，不過，我們也需要貝多芬。但中國人在靈魂深處本來就是莫札特。」[20]我不知道傅聰這樣解釋是否符合傅雷的本意，但這話講得很讓人深思。中國人在靈魂深處本來就是莫札特，我們本來應

該很容易接近莫札特，可是，我們卻離莫札特那麼遙遠。我們很容易輕視莫札特，以為莫札特只剩下旋律的優美。

德弗札克（Antonin Dvořák）在布拉格音樂學院執教的時候，不允許他的學生輕視莫札特。他曾經在課堂上提問一個學生：「莫札特是一個怎樣的人？」這個學生回答了一些似是而非的話。當時，德弗札克非常惱火，抓住這個學生的手，把他帶到窗子旁邊，指著窗外的天空，問他看到了什麼東西？學生莫名其妙，異常尷尬。德弗札克氣憤異常地反問他：「你沒有看見太陽嗎？」然後嚴肅地對全班學生講：「請記住，莫札特就是我們的太陽！」[21]

我們是否聽得到德弗札克這嚴肅而響亮的聲音？

最後，讓我們來總結一下。我們在前面已經說過，如果回溯歷史，莫札特和貝多芬不同的風格，很像是上一個世紀的巴哈和韓德爾，他們是新世紀的雙子星座。莫札特在室內樂、交響樂、協奏曲和歌劇幾個方面全方位出擊，將他對社會的理解，融入到他和諧美麗的音樂之中，他是以自己的痛苦，融化為溫柔的音符來撫慰這個世界。而貝多芬則是以他橫空出世的交響樂震響著這個世界，將樂器的理想發揮到那個時代的極致，是反映人生且揮舞著時代的大旗。

莫札特的音樂是一派天籟，貝多芬的音樂是一片浪潮。

莫札特的音樂能夠讓我們心中粗糙堅硬的東西變得柔軟，貝多芬的音樂能夠讓我們心中柔弱淡薄的東西變得強硬。

莫札特的音樂是把痛苦點石成金化為美麗的境界，貝多芬的音樂則是把痛苦碾碎成藥營養著人生，昇華為崇高的境界。

莫札特的音樂含有慰撫性質，貝多芬的音樂則具有破壞力量。

莫札特給我們信心，貝多芬給我們勇氣。

貝多芬站在遙遠的前方，莫札特就站在我們的面前。

在世界所有音樂家中，沒有誰能夠比他們兩人更適合於我們中國人的了。

他們兩人的音樂也是慰撫和激勵世界所有人的藝術，至今擁有著歷久不衰的魅力。

莫札特個人化的抒情風格，影響了以後的舒伯特（Franz Schubest）

和孟德爾頌，而貝多芬晚期作品所呈現出的對個性與自由的張揚，已經打開了通往浪漫派音樂的大門，他的宏大敘事風格，則影響著以後更多的人，包括以後的馬勒、華格納（Richard Wagner）和布魯克納（Anton Bruckner）。

註釋

1　科爾曼（Joseph Kerman），*Listen.*

2　羅曼‧羅蘭《羅曼‧羅蘭音樂散文集》，冷杉、代紅譯，中國文聯出版公司，1999年。

3　薩狄埃（Stantey Sadie）《莫札特交響曲》，國明譯，花山出版社，1999年。

4　同上。

5　同1。

6　保‧朗多米爾《西方音樂史》，朱少坤等譯，人民音樂出版社，1989年。

7　保羅‧亨利‧朗格《十九世紀西方音樂文化史》，張洪島譯，人民音樂出版社，1982年。

8　辛普森（Robert Simpson）《貝多芬交響曲》，楊孝敏等譯，花山出版社，1999年。

9　同上。

10　《柴可夫斯基論音樂》，人民音樂出版社。

11　豐子愷《世界大音樂家與名曲》，上海亞東圖書館，1931年。

12　保羅‧貝克《音樂的故事》，馬立、張雪燕譯，江蘇人民出版社，1997年。

13　《傅雷傅聰談音樂》，三聯書店。

14　同上。

15　同上。

16　同上。

17　何乾三《西方哲學家文學家音樂家論音樂》，人民音樂出版社，1988年。

18　張方《貝多芬》，東方出版社，1997年。

19　《傅雷傅聰談音樂》，三聯書店，1994年。

20　同上。

21　奧塔卡‧希渥萊克《德弗札克傳》，朱少坤譯，人民音樂出版社，1980年。

韋伯和舒伯特

浪漫樂派的奠基者

　　浪漫派音樂的奠基人物無疑是韋伯和舒伯特，兩人用短暫的生命創造了永久的輝煌。

　　舒伯特以《魔王》、韋伯以《自由射手》，改寫了維也納歌劇的歷史，開創了浪漫派音樂的先河。

　　這一堂課我們來講浪漫派初期的音樂。浪漫派音樂的奠基人物無疑是韋伯和舒伯特，這兩個短命的人，卻共同創造了永久的輝煌。對浪漫派音樂初期的畫分，一般認為是從1815年舒伯特創作《魔王》起到1828年他去世止，為期13年。

　　浪漫主義最初發端於文學，音樂要晚於文學。也可以說，人們之所以稱這一時期的音樂為浪漫派，是從文學那裡借鏡來的詞彙，並非音樂自身的發明。我們都知道，浪漫（romantic）一詞，出自romance（羅曼）。羅曼語是拉丁語中的一種地方語，中世紀的故事和詩歌，是用羅曼語系寫作的，專門指那種和現實不同的想像或理想的境界。因此，可以看出，浪漫派音樂從一開始就與文學有著密切關係。而這一點恰恰是浪漫派音樂的重要特點，以後，我們會專門談到這個問題。

　　浪漫派音樂和那個時代同樣有著密切關係。浪漫樂派初期，正是歐洲革命浪潮的低潮期，自1794年法國大革命失敗，羅伯斯比和丹東相繼被處死，一時烏雲籠罩，受到沈重打擊的中產階級，其軟弱性格充分暴露出來，他們不是隨波逐流，就是悲觀失望，很多人逃避現實，以潔身自好。貝多芬的英雄時代結束了，個人面對苦難的時代到來了。

　　這一時期，浮華奢靡、粉飾太平的歌劇和排場豪華的音樂會，替代了貝多芬反映現實的交響樂。一時在歐洲，尤其是在維也納，歌舞昇平，紙醉金迷，隔江猶唱後庭花。

　　所以，西方音樂史上有一種說法認為：「不管在文學方面還是後來在音樂方面，浪漫主義真正的故鄉是德國；在浪漫主義的土壤中，德法戰爭後的德國歌劇終於開始繁榮起來。在此之前（上世紀的最後10年和本世紀的最初10年），除了維也納的歌劇之外很少有別的東西。」[1]這裡所說的上世紀的最後10年和本世紀的最初10年，正是指我們所說的這一時期。打破如此漫長時間所形成的艱難局面，正是韋伯和舒伯特。舒伯特以《魔王》（1815年）、韋伯以《自由射手》（1821年），改寫了「除了維也納的歌劇之外很少有別的東西」的為期二十餘年的歷史，開創了浪漫派音樂的先河。

　　作為那個時期的代表人物，對於浪漫派音樂的貢獻，韋伯拿出的是他的歌劇，而舒伯特奉獻給世界的，則是他的藝術歌曲。雖然舒伯特的歌劇《魔王》要早於韋伯的歌劇《自由射手》6年時間，但舒伯特所創作的包

括《魔王》在內的16部歌劇大都沒有正式上演過，而韋伯的歌劇《自由射手》上演後立刻大受歡迎，迅速紅遍全國，其中有的歌曲甚至成為當時的流行歌曲風靡一時，以至於波及商業經濟也得到了意想不到的繁榮，當時搭順風車出品的諸如「自由射手牌啤酒」、「自由射手牌女裝」等都賣得非常不錯，情景會猶如今天賣座電影《哈利波特》上演之後，同樣賣得非常暢銷的各種哈利波特玩具。

有人曾經把莫札特於1791年創作的《魔笛》作為韋伯和舒伯特的浪漫派歌劇的先驅，這種說法，正好吻合了歷史上這一段20年的空白。自1791年《魔笛》問世到1815年《魔王》的誕生，其中間隔正好二十餘年，這20年佔領舞台的都是義大利歌劇那種老套並且逃避現實奢靡浮華的東西，浪漫派音樂誕生的過程，確實讓人感到「這黎明前的破曉略嫌遲緩」[2]。

下面，我們來談談韋伯和舒伯特。

先來談韋伯（Carl Maria von Weber, 1786-1826）。這位只活了40歲的音樂家的經歷簡單得如同一杯清水，他是莫札特妻子的堂兄弟，不過，那時候和莫札特沾親帶故，並不能給他帶來什麼好處，只會使他和莫札特一樣貧窮。而且，比莫札特還要倒楣的是，韋伯是個跛子，在這一點上，他和同時代的詩人拜倫一樣，終身以自己是個跛子而感到羞恥。

韋伯出生在德國北部一個叫做歐丁的小鎮。他的父親是一個軍官，愛好戲劇，對藝術的熱愛勝過軍訓，是那種半吊子的民間藝術家，異想天開地組織過家庭劇團，還帶領全家人到德奧一帶巡迴演出。韋伯對歌劇的興趣，大概就是從跑龍套開始的。當然，也來自他母親對他的薰陶，因為他的母親是專業的女高音歌手，功力肯定比他的父親要高。瀰漫著藝術氣息的家庭生活，注入了他童年的歲月。許多音樂家都是這樣，啟蒙並發跡於童年。

如果填寫履歷表的話，他只要如下簡單地寫上這樣幾行即可：12歲，師從海頓的弟弟米海伊爾‧海頓學習音樂；17歲，來到維也納向當時著名的管風琴大師福格勒神父學習音樂；18歲，在福格勒推薦下，擔任過布雷斯勞歌劇院的指揮，然後以鋼琴家的身分或客串指揮到各地演出，開始漂泊的生涯；27歲，擔任布拉格歌劇院指揮；31歲，擔任德勒斯登宮廷劇院的指揮；38歲，肺病病情加重，仍然堅持為英國譜寫歌劇《奧伯龍》；40

歲，赴倫敦排練《奧伯龍》，死於倫敦。韋伯一生的經歷，以他27歲到31歲在布拉格時期和31歲到35歲在德勒斯登時期最為重要。我們就來說說這兩個時期。人生的輝煌，掐頭去尾其實不過只集中在短短幾年的工夫。

在布拉格短短4年的時間裡，韋伯在布拉格歌劇院，一共指揮了包括貝多芬的《費德里奧》、莫札特的《唐璜》、《費加洛的婚禮》、歌德的《浮士德》、凱魯比尼（Luigi Cherubini）和尼古洛的喜劇……等六十餘部歌劇。用小學的算術方法就可以算出來，他平均不到一個月就要指揮上演一部歌劇。天呀，不到一個月就要在一座城市上演一齣新的歌劇，這對於我們今天來說簡直是天方夜譚。

在德勒斯登時期，韋伯創作了對於他一生，也是對浪漫派音樂來說都最為重要的兩部作品，一部鋼琴曲《邀舞》，另一部就是歌劇《自由射手》。

1819年譜寫的《邀舞》，只是一部短短10分鐘的小品，但好的音樂和好的小說一樣，從來不以長短論英雄。聽韋伯，哪怕你沒有時間去聽他的歌劇《自由射手》，沒關係，但你一定要聽《邀舞》。他第一次將原來只用於伴舞音樂的圓舞曲，用於正式的音樂作品中，讓圓舞曲獨自大方地走進大雅之堂，無形中豐富了音樂的形式和內容，為以後小約翰·斯特勞斯（Johann Strauss）的圓舞曲的風行開創了道路。而他以《邀舞》這樣富於想像力的辭彙作為標題（想想邀舞已經有了邀請者與被邀請者之間的人物關係，而人物關係是構成戲劇的基本元素之一，同時，在舞會這一特殊場景與情境中，男女之間的邀舞足以令人想入非非，肯定能夠演繹出各種豐富的情節來，而情節更是構成戲劇的元素之一），對以後出現的白遼士首創的標題音樂乃至風靡整個十九世紀的標題音樂，也起了重要作用。可以說標題音樂所蘊含的戲劇性，是由韋伯播下種子，而在以後萌發乃至長成濃蔭大樹的。一曲《邀舞》雖短，對浪漫派音樂的起步和發展做出的貢獻卻不小。

日後的白遼士（Hector Berlioz）還特意將《邀舞》改編成管弦樂曲，成為至今音樂會上歷久不衰的經典曲目，足可見對標題音樂鍾情者的惺惺相惜。經過了近兩百年的歲月淘洗，無論誰來聽，都會感到它確實甜美動人、歡樂無比，又極其優雅。白遼士的管弦樂把韋伯的鋼琴，所闡發的樂思發揮得更加淋漓盡致。實在想不出還有什麼能比用大提琴和木管樂，分

別代表舞會上的男女更妙的了，一點也不牽強，真是恰到好處。大提琴的渾厚端莊，木管的清純甜美，都情致濃郁，又不局限於寫實與拘謹。它們與樂隊巫山雲雨般的配合，將畫面轉換到音樂之上，充分發揮樂器自身的作用，架起這兩者之間的橋樑，填補音符跳躍間的空白。

我還真是從未見過如韋伯這樣將心底的旋律和意象中的畫面融合得如此貼切、天然，讓人充滿聯想而心領神會。後來印象派的德布西（Claude Debussy）總想借助印象派的畫來表現音樂，肯定從他這兒得到過借鏡，但德布西表現得更多的不是畫面本身，而是由畫面產生的音樂幻覺和夢幻，和韋伯不一樣。韋伯那美妙的旋律，渲染出栩栩如生的畫面，使得大提琴和木管有了動人的形象感，隨物賦形，神與物遊，最後雙雙裊裊散去，雲水茫茫，渺無蹤跡，悵然中的美好和雅致，彬彬有禮又充滿書卷氣，水墨畫般的意境，只有在古典的浪漫派音樂中才能找到的。

在德勒斯登時期，韋伯還有另一部樂曲也非常值得一聽，就是與《自由射手》同一年完成的鋼琴和小樂隊的F小調協奏曲《音樂會短曲》。鋼琴真是如同清亮的露珠兒，輕輕滴落下月光照耀中的透明的樹葉，有微風習習拂面，有暗香襲襲浮動。樂隊的配合色彩絢麗，像是由鋼琴扯起樂隊一匹輝煌無比的絲綢，在風中獵獵飄舞，在陽光下光點閃爍，迷惑著你的眼睛，跳躍著他的豐富想像。樂曲開頭舒緩典雅中帶有幾絲憂鬱，鋼琴恰如其分地點綴其間，像是湖中被風蕩漾起的絲絲漣漪，一圈圈地湧來，瀰漫在你的心中，滋潤你的心靈，讓你彷彿置身在月光下海濱的礁石之上，濃重的夜色中有夢中的紅帆船正向你飄來，船上載著你的朋友、親人或你的情人。

1821年的歌劇《自由射手》當然是韋伯的巔峰之作。其實，在此之前，韋伯也曾經創作過別的歌劇，早在他1800年14歲時就創作過歌劇《森林啞女》，1810年24歲時創作過《西爾瓦娜》，其中滑稽角色的新穎別致，女主角啞女的舞蹈形象，浪漫主義配樂的新穎，都為他以後《自由射手》的出現鋪墊好了道路。《自由射手》和他自己以往的歌劇不一樣，也和那個時期正盛行在德國的斯蒂尼派的義大利歌劇，追逐貴族奢靡豪華的趣味不一樣，在歌劇的內容和音樂的內容兩個層面上，都有了新的突破。

我們來分析一下《自由射手》所講述的，關於守門員馬克斯和他的情人阿加斯特的愛情神話故事。馬克斯必須在射擊比賽中取勝才能夠將他心

愛的姑娘娶回家，但馬克斯在魔鬼為他製造的7發魔彈中6發6中，最後一發魔彈卻射向天上飛著的白鴿，白鴿偏偏正是阿加斯特的化身，阿加斯特呼喊不及，應聲倒地。但最後峰迴路轉，射中的是將自己出賣給魔鬼的小人，不是自己心愛姑娘的化身白鴿，可謂歷經磨難，以大團圓結尾。現在看來這樣的故事並沒有什麼特別神奇的地方，但值得注意的是在韋伯以前德國的歌劇取材都是外國的神話或宗教故事；韋伯的《自由射手》卻是第一次取材於德國正宗本土民間傳說，打破多少年來義大利歌劇所處的統治地位。在《自由射手》中韋伯所採用的德國民歌，那種德國民族獨有的純樸自然，生動親切，對於刻畫人物性格、渲染音樂效果、烘托劇中神話氣氛，都產生重要的作用，並且增強德國民族的特徵，溝通德國民族的情感，特別是加強音樂的表現力，將音樂的重心移在內聲部上，打破在德國統治了百年以上歷史的義大利歌劇重心在旋律上的傳統。這一點的意義有必要特別指出來，因為在「巴哈和韓德爾時期，低聲部代表著音樂的靈魂；古典主義時期，旋律一度主導著音樂的進行；到了浪漫主義時期，內聲部的分化則逐漸成為音樂作品的中心」。由和聲體系的內部分化而出現的內聲部，說明了古典主義以旋律為主導地位的式微。內聲部的出現實際上是浪漫派音樂的標誌之一。

　　韋伯將取材於本土的民間傳說作為歌劇新的內容，同時採用本土民間音樂素材作為音樂新的元素，這樣的雙重努力，打破外國歌劇殖民主義的統治，衝破那時浮華的貴族趣味，創作真正意義上的德國歌劇，回到本土，回到了民間。這是第一部浪漫主義的歌劇，曲折地反映了現實。它的作用在音樂史上確實不可抹殺，從浪漫派歌劇的歷史意義和對後世的影響而言，都超過莫札特的《魔笛》和舒伯特的《魔王》。因為用德語演出，更容易獲得德國觀眾的共鳴和歡迎，讓人們對德國民族歌劇燃起了興趣和希望，激發起民族情感，綻放出燦爛火花，它的成功並非偶然。《自由射手》在德勒斯登上演後一天比一天賣座，在德國各地都在上演，以至於當年曾經紅極一時的義大利歌劇都沒有人再看，在柏林擔任宮廷歌劇院指揮的義大利人斯蒂尼只好捲鋪蓋回老家了。

　　歐洲音樂史上，韋伯的地位不高，對他往往只是輕輕一筆帶過，認為除了歌劇《自由射手》外，他的作品思想淺薄，室內樂和交響曲過於粗糙，精雕細刻不足——比如朗多米爾就持這種觀點：「韋伯從來沒有能力寫

過一部完美的作品。他的思想太散漫了，他缺少精雕細刻、苦心經營的努力，總是即興而成。他缺少前後連貫的精神，總是一念未了，又是一念。另一方面，韋伯是一個重理智和想像的人，他感情不總是那麼內向，他常顯得一時衝動，沒有一個持久而深邃的情感，未免略嫌枯燥。」[3]

美國人唐納德‧傑‧格勞特和克勞德‧帕利斯卡在他們合著的《西方音樂史》中也說：「韋伯的風格節奏性強、美麗如畫、充滿對比、技巧輝煌，但沒有深刻內容。」[4]

我是不大同意說韋伯思想淺薄、樂思粗糙的看法的。韋伯本來就不是像貝多芬那樣思想深邃、大氣磅礡的音樂家，我們不能要求任何一朵鮮花都去做梅花凌霜傲雪獨自開，也不必苛求一隻美麗的梅花鹿去做獅子一樣抖動鬃毛、回聲四起的吼叫。韋伯是那種即興式的音樂家，他的靈感如節日的焰火，是在瞬間時點燃迸放；同時，他又是那種人情味濃郁的音樂家，按德布西的說法，他就是操心他妻子的頭髮，也要用十六分音符打一個漂亮的蝴蝶結（在所有音樂家中，大概只有德布西對韋伯最為推崇了），他從不刻意去用音樂表現單純的思想，也不去表現單純的技巧或完美，他的才華體現在他如同山澗溪水一樣雀躍不止，當行則行，當止卻不止，只要清澈，只要流淌，不去故作瀑布飛流三千尺、銀河落九天狀，他的作品更多表現在浪漫詩情的閃爍上和對幻想的手到擒來的表現上。還是德布西說得好：「他的大腦駕馭了一切用音樂來表現幻想的著名方法，甚至我們這個樂器種類如此繁多的時代，也沒有超過他多少。」[5]因此，聽他的作品，不會因思想或時代而產生隔膜，雖然過去了近兩百年，我們聽他還是那樣親切，彷彿他離我們並不遙遠，因為幻想和人情味不分時代，而為人類所共有。

除了《自由射手》，韋伯最好聽的還得算《邀舞》和《音樂會短曲》了。近兩百年來，人們都這樣說，說得沒錯，時間是一把篩子，總是將不好的篩下，而將最好的留給了我們。

韋伯除了作曲，還寫過不少音樂評論文章，甚至還寫過一本叫做《作曲家的一生》的小說。這很能說明他的才華，也說明他性格中跳躍不安分的一面，也就是朗多米爾所說的「一念未了，又是一念」。在音樂家中，有一些和韋伯一樣非常擅長文字的人，比如舒曼、李斯特、白遼士和德布西，都寫得一手漂亮的好文章。這既說明他們的才華，也說明十九世紀以

來音樂和文學的關係越來越密切。可惜，韋伯活的時間太短了，否則，他肯定在多方面會有更好發展。

他的文章中有許多話說得至今聽起來依然不錯，有著他自己的真知灼見。比如，他把音樂比喻作愛情，他說：「愛情對人類意味著什麼，音樂對於藝術、對於人類也同樣意味著什麼。因為音樂本身就是真正的愛情，是感情的最純潔、最微妙的語言。」6

他還說過這樣的話：「我們這個時代正被另一種危險性與之相當的藝術騙局所吞沒。我們這個時代普遍地受到兩個極不相同的事物——死亡和色情——的影響和控制。人們深受戰爭之恐怖的迫害，熟知各種悲慘生活，因此只追求藝術生活中最庸俗的、最富於感官刺激的方面，劇院上演著下流的西洋情景。」「在劇場裡，我們急於要擺脫欣賞藝術作品所帶來的那種拘謹不安，可以舒舒服服地靠在椅背上，讓一個個場景從眼前掠過，滿足於膚淺無聊的笑話和庸俗旋律的逗樂，被既無目的又無意義的老一套廢話所矇騙。」7這些話對於今天仍然不無意義。因為今天我們的舞台確實依然如此，我們滿足於感官刺激只是變本加厲，我們滿足於逗樂的小品更是越演越烈。想到這一點，再想起韋伯在4年的時間裡，在一座城市裡指揮上演六十多部歌劇的事情，只會讓我們感慨和慚愧。我們現在缺少如韋伯一樣真誠對待藝術的人，用他年輕的生命和真誠的心靈，來提升我們和我們的城市。

再來談談舒伯特（Franz Schubest, 1797-1828）。

舒伯特同時代人，也是他的朋友威斯特魯普（J. A. Westrup）這樣描寫他：「他的性格中兼有溫柔與粗魯、放浪與坦誠、善於交際和鬱鬱寡歡。」也曾有人給舒伯特描繪了一幅具有傳奇色彩的畫像，說他是「純真的自然之子，像寓言中的蚱蜢一樣整日歌唱，無憂無慮」8。

其實，這都不是真正舒伯特的樣子。舒伯特怎麼會只剩下溫柔、粗魯與放浪呢？一輩子窮困潦倒的舒伯特，也不會樂天派一樣傻兮兮，只會整日地傻唱吧？

還有人說他：「在感情的深度上、表情的強度上以及悲劇的廣度上都很像貝多芬。」9很多人願意拿他和貝多芬比，人們把他稱之為「小貝多芬」。連最欣賞舒伯特的舒曼都曾經忍不住把他們放在一起比較，他說：

「舒伯特和貝多芬比較起來，略帶一些女性的氣質，比後者柔和得多，愛喋喋多言，喜歡用冗長的樂句；他和貝多芬並列一起，就好像一個兒童置身在巨人當中，無憂無慮地玩耍。」[10]

這樣的比較不能說沒有一定道理。確實，舒伯特很像是貝多芬的繼承人，舒伯特在世時知音並不多，是貝多芬對他激賞有加，貝多芬去世時，是舒伯特高擎火炬為貝多芬送葬，也算是知遇之恩湧泉相報吧。但是，與貝多芬相似的，大概只有舒伯特的交響樂，其他的，他不僅和貝多芬並不相像，而且是太不相像。

貝多芬生活在現實的世界裡，始終倔強地梗著脖子，對殘酷的現實始終不屈服，追求著百折不撓的理想，人生與音樂都具有英雄的悲壯色彩。舒伯特則生活在他自己想像的世界裡，對現實採取逃避態度，他沒有貝多芬那樣偉大的理想，只有自己的夢想，他的人生和音樂瀰漫著個人的憂鬱。如果說貝多芬是一隻渾身是傷卻依然雄風凜然的虎，舒伯特則是一隻不時舔著內心傷口的貓。貝多芬在他的《第九交響樂》裡，用了席勒的詩《歡樂頌》，那是為了他音樂，也是為了他內心的昇華，而震響整個宇宙的最強音。而舒伯特的音樂裡也用席勒的詩，只是為了他的音樂，為了他的詩意，為了他自己。

我舉個簡單的例子來說明這一點：舒伯特在他的歌曲中用過大量的席勒、歌德這些當時德國大詩人的詩，特別是歌德和席勒的詩用得最多，歌德的詩一共用了59首，席勒的詩一共用了41首，在他六百餘首歌曲中占有的比例不算小，他對他們兩人情有獨鍾。但他選擇歌德和席勒的詩，和貝多芬為了強化音樂的思想性的內涵不一樣，他只是為了內心深處顫動的漣漪有一隻盛載的酒杯，為了浪漫主義的情感與情緒的襯托或宣泄有一個澎湃的河床。大概正因為如此，歌德本人不大喜歡舒伯特的歌曲，舒伯特曾給歌德寫過信，卻石沈大海，一直沒有等來歌德的回音。舒伯特和貝多芬確實相去甚遠。

可以這樣說，貝多芬是那種帶有史詩特點氣勢磅礴的戲劇或長篇小說，舒伯特只是屬於詩歌，而且是那種短詩、組詩，頂多也就是小敘事詩。但是，是鳥歸林，是鬼歸墳，這種極其適合個人主義的柔軟詩歌，是那樣適合浪漫主義的音樂。貝多芬雖然只比舒伯特早去世了一年的時間，但他們兩人之間卻有著一個時代的分野。那麼，就讓貝多芬如蒼鷹一樣飛

翔在高渺的天空中吧，舒伯特就如同鳥一樣棲落在柔軟的青草地上。

況且，貝多芬來到維也納時有貴族資助，被貴族簇擁著的貝多芬是那個時代普羅米修斯式的神，而舒伯特只是一個人，一個矮小粗胖且深度近視的人，一生貧窮困窘，甚至連外衣都沒有，只好和夥伴合穿一件，誰外出誰來穿，讓他破舊的外衣的衣襟，飄盪在寒冷的風中、雨中，甚至雪中。

他們兩人雖都矮小粗壯，貌不驚人，但貝多芬的一生並不缺少愛情，甚至也不缺少肉慾，在維也納有不少漂亮的貴族女人簇擁著貝多芬。愛情和女人卻與舒伯特無緣，他的青春期激發的情感和性慾只好發洩在妓女身上，這是許多音樂史中為賢者避諱而為他隱去的事實。但確實有記載說在1822年，也就是他25歲的時候罹患梅毒，而且再也沒有痊癒[11]。可以想像，在這樣的情境和心境中，舒伯特為我們訴說的當然再不是如貝多芬唱響的群像和英雄，而只是個人的故事，吟唱著個人無法甩掉的哀怨憂傷。正是在這一點特殊意義上，他和韋伯一拍即合，一起叩開了浪漫派音樂的大門。

因此，我們把舒伯特和韋伯一起進行比較，倒是比拿舒伯特和貝多芬進行比較匹配，也更有意思。舒伯特比韋伯小9歲，卻比韋伯成名早，韋伯屬於大器晚成，30歲以前沒沒無名，《自由射手》是他35歲時的作品，《邀舞》是他33歲時的作品。而舒伯特17歲時譜寫的歌曲《紡車旁的瑪格麗特》，18歲創作的歌劇《魔王》，就已經奠定了他的地位。舒伯特和韋伯還有不一樣之處：韋伯31歲的時候，好歹和一位女高音歌唱家結婚；舒伯特卻一輩子沒有贏得過一次愛情，據說他曾經愛上過一位姑娘，但那姑娘嫁給了比他闊綽得多的公爵。除此之外，舒伯特和韋伯都那樣熱中漂泊，舒伯特20歲的時候，毅然地離開了家鄉維也納附近的李希田塔爾，離開作為一個小學校長的父親能夠為他安排的最好的教師工作，跑到了一心嚮往的音樂之都維也納，與音樂為伍，即使生活貧寒。也終生不悔那是一種類似現在自由職業者的生活，他保持著高傲心地，不願意和貴族同流合污，或去向他們諂媚。他過著打游擊式的日子，幾乎無家可歸，寄人籬下，和一幫同氣相投的朋友聚集在一起，今朝有酒今朝醉，舒伯特本身就有酗酒的毛病。據說，只有一段極暫短的時間，他為一個匈牙利的公爵夫人和兩個女兒教授音樂，度過了唯一一段安定而幸福的時光。除此之外，

他一直在和貧窮與疾病搏鬥，當時他的音樂不值錢，他的《流浪者》只賣了兩個古爾頓，他的《搖籃曲》只換了一份馬鈴薯，他晚年的不朽之作《冬之旅》只賣出了一塊錢。當他死在他哥哥的廉租房裡，遺留下的財產加在一起也不過只值二十幾塊錢。這一點，舒伯特和韋伯倒像難兄難弟，兩人一輩子都一樣生活窘迫，一樣貧病交加，一個死於肺病，一個死於腸胃病：韋伯為生計所迫前往倫敦而客死他鄉；舒伯特更悲慘，只活了31歲，比活了也不長的40歲的韋伯還要命短。

他們都是以短促的生命迸發出奪目的光芒，為我們照亮了十九世紀初期遲遲到來的浪漫派音樂的天空，他們用音樂升騰起第一縷明亮而璀璨的晨曦。

如果說韋伯的《邀舞》出現在假面舞會上，人的真臉還沒有完全露出，舒伯特的《冬之旅》和《美麗的磨坊姑娘》，則是完全露出了自己痛苦甚至是掛滿淚珠的臉龐。雖然舒伯特走的不是貝多芬的道路，卻以自己獨特的方式，和那個黑暗的世界相抗衡。舒伯特的出現，標誌著新時代的到來，一個個人的痛苦越發受到重視的時代，一個個人更容易受到尊重的時代，在藝術上就是浪漫主義的時代。

如同德布西是韋伯的知音一樣，舒曼是舒伯特的知音。可以說，如果不是舒曼，舒伯特不知還要晚多少年才會被人發現。在舒伯特逝世11年後，1839年，29歲的舒曼來到維也納，特地拜訪了舒伯特的墓地，回家途中又特意到舒伯特的哥哥家造訪，看到了舒伯特生前的作品，激動得渾身發抖，回家後他將其中部分遺作整理出來，以《遺物》為題發表在他當時主持的《音樂新報》上，以後又不止一次的把舒伯特的遺作整理發表出來，讓天才不被埋沒而得以重見天日。緊接著，還是舒曼的努力，將舒伯特的音樂作品先在德國後在英國上演。再以後，才又受到了布拉姆斯的重視，幫助舒伯特的音樂進一步得到了在歐洲的傳播。布拉姆斯熱心蒐集舒伯特的手稿，並幫助出版舒伯特全集。舒伯特在天有靈的話，真是應該感謝舒曼和布拉姆斯，特別是舒曼，舒曼不止一次撰寫文章為舒伯特鼓吹宣揚。他曾經這樣極其富有感情地寫道：「我曾有一段時間不大願意公開談論舒伯特，只有在夜深人靜之際，當著星光樹影夢想到他……我為這個新出現的奇才讚歎不已，我覺得他的精神財富不可限量，浩瀚無垠，無與倫比。」[12]看到這樣的文字，實在應該讓我們感動。

　　我們在前面已經說過，舒伯特對於浪漫派音樂最大的貢獻，是他的藝術歌曲。在他短短一生中，所創作的音樂作品有一千兩百部之多，數量之多，大概只有莫札特能夠和他相比了；而他創作的魔鬼般神奇的靈性，大概也只有莫札特能夠與之相比。據說，他的歌曲常常是在散步、和別人說話的時候，或在夜間夢中突然醒來時分，靈感一來即迅速拿起筆紙一揮而就的。音樂就這樣和他融為一體，似乎只要抖動一下身軀，都能夠從身上任何一個地方掉下動人的音符來。這樣美好的音樂實在太多了，我們只好把他那些非常動聽的鋼琴五重奏〈鱒魚〉、弦樂四重奏《死神與少女》，以及那著名的《第八未完成交響曲》暫時先擱置一旁，而主要來說說他更為重要的藝術歌曲。他自己也對歌曲的創作最興味盎然，他自己說：「我每天上午工作，寫完一首又寫一首。」他一生創作的藝術歌曲就有634首，僅僅18歲那一年就寫了144首，實在令人歎為觀止，稱他為「歌曲之王」，應該是名實相副。

　　在這些藝術歌曲中，我們最熟悉的莫過於〈菩提樹〉、〈野玫瑰〉、〈鱒魚〉、〈聖母頌〉了，這些美妙動人的歌曲至今還在世界各地到處傳唱著，有的還被改編成各種樂曲演奏，讓我們百聽不厭。但我們需要重點介紹他的兩部套曲，一部是作於1823年的《美麗的磨坊姑娘》，一部是作於1827年的《冬之旅》，都是根據他同時代的德國詩人威廉・繆勒（1794-1827）的詩譜寫的套曲。當然，還不應該忘記舒伯特的絕筆之作《天鵝之歌》，雖非那種真正意義上連貫的套曲，但因為是在舒伯特死後當作套曲出版，如今便約定俗成把它稱之為套曲了，一共14首歌曲，其中6首是根據海涅的詩改編而成。

　　《美麗的磨坊姑娘》由20首歌曲組成，其中有非常動聽的〈可愛的顏色〉；《冬之旅》由24首歌曲組成，其中有那首已成為世界名謠的〈菩提樹〉。兩部套曲有著相關聯，音樂從磨坊溪水潺潺的聲音生機勃勃地出發，到達冬天遙遠孤獨蒼茫的旅途，瀕臨死亡線上的絕望掙扎，如同電影的上下兩集，切換著一組組感人至深的鏡頭，訴說著同一個年輕人踏上生活之路後的感受、感悟和感傷。他夢想中所要追求的幸福和愛情，在殘酷的現實面前一點一點如漂亮的肥皂泡一樣破滅，一次次的挫折，一次次的失望，一次次的孤獨無助的淒涼，一次次欲哭無聲的悲哀，一次次漂泊無根的無奈，讓他如飄零一葉子然獨行在風雪呼嘯的冬之旅途上，茫茫一

片，前無來路，後無歸途，天地悠悠，獨愴然而泣下。

　　很顯然，這兩部套曲帶有明顯的自傳色彩，抒發的是舒伯特自己的經歷感受和感情。所有的夢想包括幸福和愛情，所有的悲傷包括貧窮和疾病，難道不是打上了舒伯特切膚之痛的印記嗎？他不再如貝多芬一樣做振臂一呼、應者如雲的英雄狀，他也不再如莫札特一樣迴避著痛苦或消化著痛苦而蕩漾出那樣甜美悅耳的旋律，他不迴避著痛苦，那痛苦既是屬於他個人的，也屬於現實的，屬於那個特定時代的，他和貝多芬與莫札特的時代徹底地告別了。甚至他和韋伯也不一樣，他不再如韋伯一樣借助本土的民間傳說去影射現實，他脫掉一切外衣如同躍入水中的泳者一樣與現實融為一體。因此，可以說，是舒伯特的這些藝術歌曲的出現，才將浪漫派音樂的第一樂章奏響了高潮，有了定音鼓一般響徹那個時代的雲端。

　　在舒伯特這些歌曲中，我們能夠聽到他與莫札特和貝多芬所表現的思想感情的不一樣，也能夠聽出他的音樂天賦和他們也不盡相同。最突出的莫過於他的旋律了，優美、抒情和憂鬱，大概是他旋律中最主要的特色。特別是抒情中散發著的那種憂鬱，憂鬱中帶有的那種純淨，如同晶瑩露珠，幾乎隨處可見；那種喃喃自語般的發自心底的傾訴感覺，讓你覺得他似乎就坐在你身邊不遠，歌聲猶如溫柔的撫摸就在你的面前。他的旋律親切自然，又變化多端，似乎像是總也不會枯竭的噴泉，只要讓他噴吐就會永遠噴吐不盡。旋律在舒伯特的筆下，就如同魔術師帽子裡的彩色的紙條可以永遠不斷線地湧出，怎麼抽怎麼有。

　　舒伯特的音樂明顯汲取了民歌的營養，這和他從小喜歡並熟悉它們有關。民間音樂幾乎就成為了他歌曲的枝幹，支撐起整個歌曲的完成而長成了繁茂的葉子和繽紛的花朵。來自民間清新的風拂面吹過，可以想像和他同時代的人聽起來會感到多麼的親切。有意思的是，舒伯特這些帶有濃郁民歌色彩的歌曲，在以後的傳唱中漸漸地也變成了新的民歌流傳在民間，比如〈菩提樹〉、〈野玫瑰〉、〈鱒魚〉。這種來自民間又回歸民間的置換，在音樂史中是並不多見。

　　舒伯特似乎天生對和聲有著極度的敏感，在他的那些歌曲裡，和聲和轉調出其不意的大膽和變幻莫測的奇異，以及俯拾皆是的色彩繽紛，常常會讓我們驚歎不已。從這一方面來看，我們當然可以看出他的確是個天才，同時也能夠看出在他苦難多於歡樂的生活中，沒有被磨鈍銹蝕的活

潑，甚至幽默的天性。如果說旋律讓舒伯特的歌曲更加優美，民歌讓舒伯特的歌曲親切，和聲則讓他的歌曲更加豐富和富於變化。

舒伯特歌曲還有一個與眾不同的特點，是他的鋼琴伴奏。在以往的鋼琴伴奏中，鋼琴只是歌曲高雅的附庸或忠實的僕人，突出的是歌曲，要想突出鋼琴的話，有鋼琴自己的獨奏。也就是說，很容易把歌曲與鋼琴分割開來。舒伯特的鋼琴伴奏，從傳統的伴奏中獨立出來有了自己的品格，而且又是那樣和歌曲和諧貼切，是從歌曲中湧出的清澈的泉水，而不再只是兩條平行的河流。他的鋼琴伴奏便成為了歌曲的貼身伴侶，為營造歌曲的氛圍，渲染歌曲的意境，襯托歌曲的聲音，都產生良好作用。鋼琴不再是歌曲的附庸，不再只是沒有感情的樂器，而是極其人性化，充滿感情的色彩，與歌曲在對話在交流，在擁抱在親吻，與歌曲是一對相濡以沫的好搭檔，配合得水乳交融，天衣無縫，流淌出與歌曲與舒伯特共同從心底迸濺出的音符。鋼琴也變成了另一種人聲了。

上述所分析的這4個特點，儘管並不專業，但足可以高度評價舒伯特歌曲創作成就了。正是有了他這些無與倫比的歌曲，才使得藝術歌曲在世界音樂史上有了自己牢不可破的地位，和那些室內樂、交響樂甚至歌劇一起並駕齊驅。舒伯特的歌曲創作，無論對於那個時代所做出的思想性貢獻，還是對於浪漫主義初期音樂所做出的藝術貢獻，都是具有劃時代意義的。西方音樂史一致做出這樣的評價：「舒伯特招致一場鋼琴藝術歌曲的革命，他經常要求理想的表演音樂家比家庭娛樂式的表演者更加老練、更有技巧，也比大多數受過歌劇訓練的職業歌唱家更為敏感和聰明。他的音樂教育了這樣的表演家，並在他死後促成了德國歌曲創作的一次繁榮。」[13]

在討論舒伯特歌曲的時候，有這樣一個有意思的話題，順便值得做一點分析。在舒伯特634首歌曲之中，我們可以看出有歌唱故鄉的〈流浪者之歌〉；有歌唱自然的〈聽，聽，那雲雀〉；有歌唱藝術的〈致音樂〉；有歌唱普通人的〈牧羊人的悲哀〉；有歌唱回憶的〈菩提樹〉；有歌唱夢想的〈徬徨者〉；有歌唱悲傷的〈憂傷〉；有歌唱孩子的〈野玫瑰〉、〈搖籃曲〉……情感的表現是多方面的，但真正歌唱愛情的卻不多見，與舒伯特創作的634首那樣多的歌曲不成比例。這和舒伯特自身的經歷，一輩子渴望愛情，卻因為貧寒始終沒有得到過愛情，呈現鮮明而懸殊的對比。

這一點和莫札特一輩子在貧窮痛苦中度過，卻在音樂裡沒有一絲痛苦

的氣息很有些相似。也許，並不僅僅是對心中渴望的愛情因其痛苦而在音樂中做有意的迴避，而是音樂中有比他更為豐富的感情融化了他。和莫札特一樣，在舒伯特的心中唯有音樂是最神聖的，在這裡，我們看到了音樂的力量。莫札特將他的痛苦化為燦爛的陽光，舒伯特則把他的痛苦化為紫色的勿忘我或紫羅蘭，有那麼一絲憂鬱，也有那樣無盡的芬芳，將痛苦和希望奇妙地交織在一起。所以，當時他的朋友詩人兼劇作家格里爾帕采爾（Grillparzer）在他的墓碑上題寫了這樣一句話：「死亡把豐富的寶藏，把更加美麗的希望埋葬在這裡了。」這樣，我們在聽舒伯特的藝術歌曲時，會增加一份對他的理解，也會增加一份對他的敬重。

在總結韋伯和舒伯特浪漫派初期音樂的時候，我想主要來談浪漫與古典的關係，浪漫與文學的關係。

浪漫與古典是承繼的關係，而非兩相對立。名詞的畫分，歷史的歸類，都是帶有人為的痕跡。貝多芬可以說是結束古典主義的最後一人，也可以說是開啟浪漫派音樂的第一人，當時的小說家兼歌劇作曲家霍夫曼就說「貝多芬是一個完全的浪漫派作曲家」。其實，一切藝術都含有浪漫的因素，否則就不可能稱之為藝術，而音樂本身是在一切藝術中最浪漫的一種了。貝多芬和莫札特的音樂中有浪漫主義的痕跡，韋伯和舒伯特的音樂裡有古典主義的軌跡，都是極其正常的，他們不是如複調音樂和葛利果聖詠那樣敵對，而只是互為因果。因此，在貝多芬和莫札特的音樂裡，我們常常能夠看到浪漫主義的萌芽，而在韋伯和舒伯特的音樂裡，我們則常常能夠聽到古典主義的回聲，他們是長成在一起的參天大樹，古典主義的根系繁衍著浪漫主義的枝葉，在新時代的天空中搖曳多姿，浪漫主義的枝葉也揮灑著古典主義昔日葉綠素的典雅氣息。從音樂的角度而言，浪漫派所運用的一套武器，無論是樂器本身，還是基本的和弦和聲體系，以及節奏和曲式的規範，都和古典主義沒有什麼本質的區別。如果非要說浪漫主義對於古典主義的區別或者說是發展的話，重要的是從英雄的神壇上，下駕到普通人的位置，從理想化為了夢想，從宏觀的敘事角度，轉變為個人化情感的表達，從貝多芬式的大合唱演繹成了舒伯特的獨唱藝術歌曲，從激情的宣洩轉化為心靈的傾訴。而其美學標準，也較之古典主義更加開放自由，如水銀一般恣肆流淌四溢。

　　浪漫派音樂和文學的關係最為密切。當然，早在貝多芬的時候就已經借用了歌德和席勒的詩，但真正大量運用詩人的詩作，還是自舒伯特開始。舒伯特所創作的那些藝術歌曲，運用了歌德（J. W. von Goethe）、席勒（F. Schiller）、海涅（H. Heine）、雷爾斯塔布、威廉・繆勒……以及當時一些並不十分出名的詩人的詩歌。這足以看出當時文學對於音樂的影響之深，也可以看出音樂對於文學普及的作用，兩者在互動關係之中相得益彰。可以說是這些當時著名的詩人，特別是歌德使音樂乘上詩的翅膀，激發了舒伯特對音樂的想像力；也可以說是舒伯特的妙手回春，把席勒最不可能用來作曲的詩作，和那些極普通庸常的詩作點石成金，並把那些詩歌借助音樂，普及到了一般人中間，在詩與音樂之間平衡出新的關係，達到了新的境界。

　　曾任國際音樂學協會主席的美國學者保羅・亨利・朗格教授這樣高度評價舒伯特在這方面的貢獻：「舒伯特認識到了事物的新秩序，認識到詩人和音樂家之間的新關係，因此從純粹音樂的意義上看，除舒曼和布拉姆斯偶有例外，他比任何歌曲作家更富於創造性的……他有意識地要把和聲及樂器伴奏等純音樂因素，提高到與詩和旋律同等重要的地位；他要給歌曲的周圍造成一個重大的音樂肌體的力量，這力量足以在詩與音樂之間建立一個均衡關係。他以一個真正的、天才的、無窮盡的手法維持並保證了這種均衡。舒伯特之所以具有處理一切詩的威力，原因在於他與詩人之間的這種關係。」[14]

　　舒伯特的歌曲，和舒伯特之後舒曼、布拉姆斯的歌曲創作，構成了整個十九世紀與純樂器作品並行不悖的音樂景觀，成為了浪漫主義音樂的一對雙人槳，划動在近一個世紀最為美麗壯觀的湖光山色之中。十九世紀所呈現的詩歌與音樂的水乳交融，那是在任何時期都沒有的壯觀。這樣的現象讓我們很容易想起唐詩宋詞，那時的詩詞一樣是和音樂密切聯繫在一起的，是可以吟唱的，是在勾欄瓦舍的民間裡流傳著的。到後來以至如今，歌是歌，詩是詩，門庭分得清爽，我們的音樂家作歌時找不到詩人，我們的詩人對歌曲根本不屑一顧，已經完全脫節，成為了兩條道路上跑的車。

　　韋伯的《邀舞》標題音樂的出現，也代表著音樂與文學聯姻關係的另一種特點。雖然，在此之前有貝多芬的《田園交響樂》，但它是在浪漫派音樂中，得到了充足的營養水分和陽光，才得以拔節勁長起來的，以至後

來成為了一種時髦，很多人願意將以前巴哈、莫札特、海頓、貝多芬許多並沒有標題的音樂，也都擅自加上標題，插上浪漫主義的羽毛。標題音樂與文學的關係不像詩歌與歌曲的關係那樣直接，它借助的是文學的聯想功能，將文學所具有的詩意，所具有的描繪乃至敘述以及戲劇性等長項，通過標題的聯想傳達到不同樂器上面，再在樂器所演奏出的不同的音樂和色彩進行進一步的聯想。層層遞進的聯想，如同從層層高腳杯裡流淌下來的香檳酒，流溢著無盡的芬芳，無形中豐富了音樂自身的想像力，調動文學的兵士開拓了音樂的疆域，是浪漫派音樂借水行舟的一種方式。標題音樂不再只是運用傳統的模仿自然音樂的老法子，來引起人們自然主義簡單的聯想，而是融入了文學的血液，將音樂和音樂家自己與外部的大千世界溝通了起來，使得文字和音樂都增加了原來所沒有的力量，彼此的碰撞，成為了穿梭於藝術天地中新的精靈。

這確實是浪漫派音樂所做的貢獻。後來，音樂家似乎越來越嘗到甜頭，把這塊蛋糕做得太大了，以為文學和音樂真的能夠等同為一體，以為音樂真的能夠無所不能、無所不包地演繹出文學所表達的一切，因此而越走越遠了。這在理查・斯特勞斯身上表現得最為明顯，他為《唐・吉訶德》或《莎樂美》，甚至《查拉圖斯特拉如是說》配寫的樂曲，顯得強扭的、硬摘下來的文學的這個瓜並不那麼甜。當然，這是後話。

註釋

1 吉羅德・亞伯拉罕《簡明牛津音樂史》，顧犇譯，上海音樂出版社，1999年。

2 保羅・貝克《音樂的故事》，馬立、張雪燕譯，江蘇人民出版社，1997年。

3 保・朗多米爾《西方音樂史》，朱少坤等譯，人民音樂出版社，1989年。

4 唐納德・傑・格勞特、克勞德・帕利斯卡《西方音樂史》，汪啟章等譯，人民音樂出版社，1996年。

5 《夜鶯之舞蹈》中韋伯〈只能意會的音樂〉，汪啟章譯，海南出版社，1998年。

6 《夜鶯之舞蹈》中德布西〈回憶韋伯〉，張裕和譯，海南出版社，1998年。

7 同上。

8 威斯特魯普（J. A. Westrup）《舒伯特室內樂》，黃家寧譯，花山出版社，1999年。

9 保・朗多米爾《西方音樂史》，朱少坤譯，人民音樂出版社，1989年。

10 《夜鶯之舞蹈》中舒曼〈舒伯特最後幾首作品〉，陳登頤譯，海南出版社，1998年。

11 弗朗茨‧恩德勒《維也納音樂史話》，吳嘉童、王乃紅譯，崑崙出版社，2001年。

12 同10。

13 吉羅德‧亞伯拉罕《簡明牛津音樂史》，顧犇譯，上海音樂出版社，1999年。

14 保羅‧亨利‧朗格《十九世紀西方音樂文化史》，張洪島譯，人民音樂出版社，1982年。

白遼士和李斯特

巴黎樂壇上的激進派

　　白遼士和李斯特，不僅性格相近，在音樂風格上也有許多相似之處。他們兩人都來自僻遠的小鄉鎮，卻奇特地走在一起，並共同生活在巴黎的樂壇上，一樣引人爭議，一樣嶄露頭角，一樣的為所欲為，雙雙成為巴黎樂壇上的激進派。

　　將白遼士和李斯特一起放在這一課來講，因為我覺得他們兩人是真正的惺惺相惜，同氣相求，不僅在性格上有相近之處，在音樂的風格上也有相似之處。一個最簡單的事實是，他們兩個人一個來自匈牙利的鄉村多波爾楊，一個來自法國的小鎮安德列，從那樣偏遠的小地方，卻奇特地走在一起，並共同生活在巴黎的樂壇上，一樣引人爭議，一樣嶄露頭角，一樣的無所顧忌、為所欲為。巴黎這個地方，真的成為了如房龍所說的那樣是一個與眾不同的地方：你闊綽得一週花100萬法郎能夠花出去，你窮得一天只有一個先令也能夠活下去。這樣奇特的地方成全了他們，無視貧富貴賤，一視同仁地讓他們嶄露頭角走向成功，並別開生面地讓他們共同成為了在十九世紀的上半葉那個時代音樂的另類。

　　我們從前面4堂課所講的內容中，不難輕易地發現，進入白遼士和李斯特時代，歌劇的中心已經不在法國而在義大利，包括交響樂在內的樂器的中心，也並不在法國而在德國。這是自巴洛克時期巴哈到古典時期莫札特一直到浪漫主義時期舒伯特、孟德爾頌，一直代代承接延續下來的既定事實。白遼士和李斯特最初出現在巴黎的時候，只是不起眼的兩個小人物，在他們之前有不可逾越的貝多芬，和他們同時代的有氣宇軒昂的華格納。他們兩人是處於這樣濃重的德國音樂的陰影之下的，面臨的選擇或者說是挑戰，不是屈從，就是反叛。他們兩人選擇了後者，注定了和德國音樂家截然不同的風格，這為他們的道路布下了艱難，卻為音樂史，也為我們提供了嶄新的音樂。這是他們對於法國音樂和整個音樂史獨特的貢獻，就如同羅曼・羅蘭在論述白遼士時所說的那樣：「他一開始就竭力要把法國音樂從它窒息的外國傳統壓迫下解放出來。」[1]可以說，他們，特別是白遼士的出現，才開始有了法國自己真正的音樂。儘管在他們之前十七世紀，法國曾經有偉大呂利（Jean-Baptiste Lully, 1632-1687）和大弗朗索瓦・庫伯蘭（François Couperin, 1668-1733），十八世紀有拉摩（Jean-Philippe Rameau, 1683-1764），畢竟都沒有他們走得遠，他們依然籠罩在義大利和德國的影子裡。是白遼士和李斯特兩個人以激烈的反叛精神和前衛的先鋒姿態，挑破了這層濃重的陰影。

　　有一件事情引起我興趣的是，他們兩人都親身經歷了1830年法國的七月革命的洗禮，革命的激情讓白遼士慷慨激昂地投身起義的隊伍，冒著槍林彈雨高唱〈馬賽曲〉，也讓李斯特一樣成為了民主黨人。那時，他們一

個人27歲，一個人才19歲。他們烈馬揚鬃嘶鳴的樣子，讓我想起雨果在小說《九三年》中描寫的那場「奇特日蝕狀」的革命中激情澎湃的革命黨人。許多錯誤和奇蹟，也許都只能在年輕時發生和創造。如此激烈的性格，不讓他們成為巴黎浪漫樂壇上的激進派才怪呢。

因為白遼士比李斯特年長8歲，就讓我先從白遼士（H. Berlioz, 1803-1869）講起吧。

說起性格方面的激進，在我看來，白遼士似乎比李斯特還要過之，這從他小時候就能夠看出端倪。1821年，白遼士18歲，在父母的壓迫下奉命離開家鄉安德列來到巴黎，在醫科大學學醫。可以說這只是他父親的個人選擇，因為父親是家鄉非常有名的醫生，理所當然希望子承父業。可是白遼士偏偏不喜歡學醫，反而選擇了他從小就喜歡的音樂。他棄醫學藝，在醫學院裡不好好讀書，卻跑到歌劇院裡聽歌劇，跑到圖書館裡抄樂譜，一下子惹火了和他性格同樣激烈的父親。雖然，他的音樂天賦從小是從父親那裡得到啟蒙，那時候父親還特地為他從里昂請來音樂老師教他，但在父親的眼裡，音樂可以成為他的修養，卻成為不了他的飯碗。因此，父親見他竟然棄醫學藝，一氣之下斷絕了他的生活供應。囊中空空，沒吃沒喝了，他依然不改初衷，一心要學音樂，因此跑到歌劇院一邊當合唱隊員，一邊打工勉強度日，其中的艱苦心酸可想而知。

白遼士就這樣混了5年的光景，混到了他23歲的時候，才考上了勒絮爾（Jean-François Lesueur）的作曲班。雖然有人說白遼士在音樂學院學習過，但在我看來，這樣的作曲班不算是什麼正規學院，白遼士一開始就有點野路子的血脈，這也符合他天馬行空的性格和日後音樂創作中那一意孤行的反叛精神。白遼士開始在勒絮爾的指導下創作，競爭羅馬大獎，這是當時法國專為青年音樂家設立的一項音樂大獎，每年評選一次，得獎後可以免費到羅馬留學（日後的德布西等不少年輕音樂家都曾獲得過此項大獎）。白遼士屢次努力都不中的，他那一套不被權威們賞識。一直到1830年他27歲那一年，也就是經過了4年的失敗之後，他才以一曲根據拜倫的詩改編的《莎丹納巴之死》獲得了羅馬大獎。那是他迎合了學院派的保守風格創作的一首康塔塔，大概也是他人生中唯一一次的妥協吧。

1831年，他來到了嚮往的羅馬。那裡比巴黎還要保守的空氣，惹惱了他，他一再忍耐，因為機會得來畢竟不容易，是他自己連續4年的努力爭取

的獎賞，而且義大利還有美麗的風光和藝術。外面的世界很精彩，外面的世界也很無奈，最後，他還是不能忍受羅馬的平庸，放棄了部分應得的獎金，不滿兩年便不辭而歸，他一點也不能委屈自己的心和心裡的音樂。

我們僅僅從白遼士開始學習音樂的經歷中，就可以看出他與眾不同的性格，這樣的性格，我們可以說是偏執，也可以說是執著；可以說是盲目的自信，也可以說是堅定的追求。一身反骨的白遼士就這樣走過來了，重整旗鼓，重新殺回巴黎。

這時候的巴黎和他離開時已經有所不同，梅耶貝爾的歌劇、帕格尼尼（Niccoló Paganini）的小提琴、蕭邦（Frédéric Chopin）的鋼琴……正在巴黎走紅。而他白遼士還是和離開巴黎時一樣沒沒無名，我猜想這樣的對比越發刺激烈火一樣性格的白遼士，他怎麼能夠善罷甘休、一蹶不振？

他回到巴黎做的第一件事情是重新拾起他兩年前就完成，在羅馬經過多次修改的舊作，再一次進行修改，並在這一年的年底，也就是1832年12月9日終於在巴黎音樂學院禮堂進行了他的首場演出，這就是他最有名的《幻想交響曲———一個藝術家的生活片斷》（一譯《起死回生》）。

白遼士親自為這部交響曲首場演出節目單上寫下說明書，我們還能夠看到其中這樣熾烈的話語：「作曲家設想一個青年音樂家，身患一種被某名作家稱作『情浪』的精神疾病，頭一次遇到一個他夢寐以求的、具備一切嫵媚優雅的理想女性，立即愛上了她。但由於種種想像中的阻撓，這個愛人的形象永遠不能進入這個藝術家的心底，他只能跟一個樂想聯繫，而這個樂想具備他所想像的那個愛人同樣的氣質——充滿熱情，然而是優雅的、靦腆的。」[2]

許多人認為這部交響曲具有自傳色彩，這是一點都沒錯的。據說，這部交響曲來源於白遼士年輕時，對一個叫做斯密遜的英國莎士比亞劇團的女演員的單戀，斯密遜在《哈姆雷特》中扮演美麗的奧菲麗婭時曾經迷倒許多人，也雷擊一般把白遼士擊倒，他曾經在演出結束後情不自禁地跑到後台痴呆地向對方求愛，而那時人家怎麼會正眼瞧上他這樣一個窮得一文不名的音樂家？瘋狂的追戀，很符合白遼士的性格，卻絲毫打動不了斯密遜的心。千種相思煎熬之時，萬般痛苦砥礪之中，便有了這部《幻想交響曲———一個藝術家的生活片斷》，正所謂憤怒出詩人，失戀出音樂家，劉郎已恨蓬山遠，更隔蓬山一萬重。

在《幻想交響曲》首場演出的時候，天意安排，斯密遜也正在場，得知這首交響曲是寫給她的，好不感動，舊事再提，愛心復萌，竟也駕夢重溫，在《幻想交響曲》首演後的第二年兩人喜結連理。這在羅曼・羅蘭和海涅的筆下均有記載[3]。只是這時候的斯密遜已經是明日黃花，本來就比白遼士大3歲的她更顯得人老珠黃，而且身負1萬4千法郎的債務，白遼士自己也是身無分文，哪裡管得了那許多，借了朋友的300法郎毅然決然地和她步入婚禮殿堂。不過，這也很符合白遼士的性格，他一直像夢遊一般游走在飛濺的音符和歸家的路途中，分不清藝術和生活的界限，即使在和斯密遜結婚時和婚後很長一段時間，他也分不清生活中的妻子和舞台上的奧菲麗婭的區別。

白遼士在30歲那年和斯密遜結婚，9年之後離婚，這時候，白遼士又愛上了西班牙的女中音歌手瑪麗・李茜奧，她比白遼士小11歲，後來成為了他的第二任夫人。在這樣一次次不穩定的戀愛中，白遼士都是這樣激情四溢，按羅曼・羅蘭的說法是：「白遼士的一生，是由愛情以及愛情的折磨所拼湊而成的。」「白遼士是跟愛情去鬧戀愛，讓自己消失在幻想和傷感的陰影裡，直到生命結束，他依然是『一個可憐的小孩，因不能實現的戀愛而憔悴。』」[4]

但是，我想《幻想交響曲》的動人之處，也許正在這裡吧。他有對愛情痛徹骨髓的真切體驗，有孩子一般的真摯童心傾注，才能夠在作品中散發著鮮花一樣芬芳的氣息，而不是紙做的假花，徒有色彩繽紛的魅人和唬人樣子。

事實上，我們知道，在《幻想交響曲》中，還有一個動人的樂句主題，用的是白遼士12歲的時候就寫下的一首浪漫曲，獻給他家鄉當時一個18歲的姑娘，晚年的白遼士還曾經特意千里迢迢跑回家鄉尋找她，她真的就像是他的一個夢。夢與幻想就是這樣交織在他的生命與音樂中，《幻想交響曲》裡的那一份愛情以及比愛情更繽紛的幻想色彩，我們的確能夠清晰觸摸得到。白遼士始終相信：「人世間只有活在心中的東西才是真實的。」我想，他肯定也相信只有活在幻想中的才能夠成為美好的音樂吧？

《幻想交響曲》無疑是那個時代的先鋒作品，但先鋒無論在任何時候都不只是形式的花團錦簇，鮮活的生命體驗和刻骨銘心的情感記憶，以及心中發酵過的痴心夢想與幻想，從來都是藝術流通的血脈。白遼士敘述了

自己，同時也是一代年輕人，感情的荒蕪和思想的苦悶，以及對幸福追求的茫然。在這部交響曲中他所迸發出來的精神的反抗，和他在音樂創作中的反叛裡應外合地相互呼應著，迫不及待地喘息在音樂的旋律中，並在同一個時代的脈搏裡跳躍。

一部作品能夠在思想和藝術雙重意義上，給予人嶄新的感覺，它便具有歷史的意義和價值。

《幻想交響曲》一共分為5個樂章：第一樂章：夢想與激情；第二樂章：舞會；第三樂章：田野景象；第四樂章：赴刑場進行曲；第五樂章：安息日之夜的夢。每個樂章標題下面都有白遼士親自寫下的具體解說。現在來看這5個樂章的小標題和他的解說，人們會習以為常，絕對不會有任何的反對或反感。但我們如果從交響樂的發展角度來看待這部《幻想交響曲》，就不會那樣輕鬆了。當時人並不是那樣開擴心胸輕易地就接受了它，比如孟德爾頌和華格納就採取反對立場。而對於一直被莫札特、貝多芬、孟德爾頌培養起來的聽眾來說，白遼士的這部交響曲簡直是在和他們開玩笑：以前的交響樂哪裡有他那樣拙劣的解說詞？哪裡有有男主角又有女主角在裡面糾纏不清，小說一般一唱三歎的情節？又哪裡有他那樣根本不合規範的配樂和刺耳的音樂？

不能一言以蔽之說是白遼士不走運，大概一切新藝術形式的出現，都不會那樣輕鬆，輕車熟路的慣性已經長滿荒草，遮擋住人們的眼睛；而功成名就的老一輩更是早已經理所當然地占據了中心的黃金地段，無情地擠壓著年輕人的生存空間和使用面積。我一直這樣以為，也許正是因為如此的命運，白遼士一生坎坷而且貧窮，要不然不會有帕格尼尼送他兩萬法郎救他燃眉之急的故事了，即使這事情成為音樂史上的佳話，卻也讓人替白遼士心酸。

這時候，只有寬厚的李斯特（Franz Liszt）和舒曼支持他。

李斯特在《幻想交響曲》的第一樂章裡看到情感的湧動，在第二樂章裡看到人物的交織，在第三樂章裡看到內心的獨白，在第四樂章裡看到氛圍的渲染，在第五樂章裡看到白遼士自己所說的「周圍是猙獰可怕的精靈」。他敏銳地感受到這部交響曲的意義，就在於向傳統、向法則、向規範、向教條、向陳腐、向廢墟、向老年斑、向教科書、向氣喘吁吁卻偏要說是美妙的聲音……向所有這些發出嘹亮如同軍號一般的宣戰。李斯特稱

白遼士是天才，他後來特地撰文寫道：「在音樂的領域中，天才的特點在於，李斯特是用別人未曾用過的素材，用新的、不同於過去的方式在豐富著自己的藝術。」[5]他還特意將這部《幻想交響曲》改編成鋼琴曲，和白遼士同台演出，上半場演奏白遼士的進行曲，下半場演奏他的鋼琴，他以自己獨特的方式為白遼士搖旗吶喊。

舒曼曾經在他創辦的《新音樂時報》上撰寫長文熱情地讚揚他的《幻想交響曲》，先知般敏感地看到他對於交響樂的貢獻。舒曼說：「我們這個時代，肯定沒有另一部作品更自由地把相類似的時間和節奏，跟不相類似的時間和節奏配合運用的了……這種破格是白遼士的特點。」[6]正是由於舒曼的鼎力推薦與支持，《幻想交響曲》首先不是法國而是在德國得到了人們的重視和歡迎，完全符合所謂牆外開花牆裡香的老話。

對於孟德爾頌和華格納以及心被傳統交響樂磨硬的老繭、耳朵充塞著耳屎的慣性而墨守成規的聽眾們來說，白遼士的《幻想交響曲》的確是和他們聽慣的貝多芬和華格納的交響曲很不一樣。這不僅因為他打破了傳統交響樂4個樂章的模式，別出心裁地以5個樂章自成一體；也不僅在於他旋律和配樂的大膽和絢麗燦爛，或固定樂思（即後面吉羅德・亞伯拉罕所說的「格言樂思」）巧妙而獨特的運用；而是對交響樂本質的認識和創作思想的根本淵源上，他顛覆性地做出了創造。他攔腰砍斷的不是一棵樹的枝杈，而是它的樹幹；他平地而起的不是小花小草，而是一片嶄新的新生林帶。可以這樣說，這部交響曲與貝多芬的交響曲相去較遠，卻和歌劇一脈相連。在這一點上，吉羅德・亞伯拉罕在他的《簡明牛津音樂史》中有簡明、具體而令人信服的分析。

他說：「他從凱魯比尼的《美狄亞》學到了第一樂章快板的結構和氣息短促的弦樂音型；還從『音樂學院作曲家』的歌劇學到了回憶主題的一般感念，使它與交響曲的女主角相聯繫，每一樂章都以不同的形式再現。這些『格言主題』借自他是康塔塔『赫爾米尼』（1828），成為全曲各章間微弱聯繫，這些樂章各自分立，各不相同：引子和第一樂章《夢想與激情》（原是作於少年時代的歌曲〈我將永遠離開〉）、第二樂章《舞會》和第五樂章《安息日之夜的夢》（前者可能是，後者幾乎肯定是為芭蕾《浮士德》而作）、第三樂章《田野景象》（改編自《真誠法官》第二幕）以及第四樂章《赴刑場進行曲》（除最後14小節外都取自作為同一歌

劇最後一幕中的〈悲傷進行曲〉）。」所以，他稱這部交響曲「可以說是法國『音樂學院歌劇』的精華」[7]。

需要指出的是，凱魯比尼（Luigi Cherubini, 1760-1842）是當時巴黎樂壇上一位重要人物，他是巴黎音樂學院院長，本人原是義大利人，其保守以及與義大利音樂的血緣關係，以及他的權威地位，都是可想而知的了。但是，一切創新並不是虛無主義的斬斷一切，一切革新家驕傲的資本是對過去一切盡可能多的占有，然後盡情地批判，為我所用地吸收其營養。不是伐倒森林中的一切大樹，而是伐倒那些腐朽的或已經擋住了陽光和人們視線的老樹。人們以為白遼士狂放不羈，無比傲慢，其實，早在年輕的時候他就在圖書館裡抄寫過貝多芬等古典音樂家的總譜，如同魯迅在無情地批判中國舊文化之前也曾抄過大量的古書一樣。因此，白遼士曾先學習過他所反對的如凱魯比尼一樣的長處，學習他曾經不屑一顧的學院派的長處，是他能夠在自己的創新道路上舞刀弄劍的原因之一。

《幻想交響曲》對於音樂史的另一點意義，在我看來，是白遼士對於樂器嶄新的理解和開掘，他魔鬼般嶄新迷人的音樂效果，正來自這裡。白遼士不僅擴展了樂隊的編制，加強了音樂的震撼力，充分調動了樂器的功能和潛力；而且他不拘一格地啟用了在傳統交響樂中毫不起眼的或已經模式化運用的樂器，比如第三樂章描繪雷鳴的定音鼓合奏，破天荒第一次創造了以定音鼓為和聲的音樂效果；比如在交響樂中使用豎琴也是首創；比如長號，白遼士將那時的尖細刺耳的長號賦予了新的生命力，讓它和華格納慣用的法國號分庭抗禮而一樣變幻莫測，從而煥發出蓬勃活力。

前者，讓我們想起蒙特威爾第對樂隊的擴編；後者，讓我們想起巴哈對樂器痴迷的改進。一部音樂史就是這樣在對前輩的反叛和承繼中發展，音樂的發展，不僅在於主觀思想與精神的創造，也在於對客觀樂器的革新。如果說，新穎銳利而翩飛不已的樂思如同音樂的將帥，那麼，樂器就是你的士兵，善於調動與指揮它們，是音樂家統籌的智慧和能力，是革新之中必不可少的一環。前者，是一翼，後者，也是一翼，比翼齊飛才能夠讓我們看到如白遼士《幻想交響曲》中出現的輝煌景觀。

《幻想交響曲》對於音樂史的另項意義，是人們常說的白遼士標題音樂的價值。其實，標題音樂，並非白遼士所獨創，在他之前幾個世紀便早已經有了標題音樂。白遼士標題音樂的與眾不同，在於他用獨到的文學性

標題契合著他交響曲浪漫主義整體的創造，他使得那個時代的音樂不再只是程式化和格式化的音符，而有了細緻入微的表情和心音，同時呼應著那個時代的文學浪漫主義，讓旋律和文字一起蕩舟於蒼茫的雲海之間。

我們都知道，音樂美術中的浪漫主義，都是受到文學的啟發而後發展起來的，是先有文學的浪漫主義，才有所謂的音樂的浪漫主義。白遼士在《幻想交響曲》中所宣泄個人愛情的苦悶、夢幻的破滅、熱情的嚮往，恰恰是那個時代文學同樣的主題和血脈。白遼士以音樂自傳體的性質，述說了那一代青年人思想的痛苦和精神上的反抗，加強了音樂的敘事功能。如果說韋伯和舒伯特把古典音樂從彼岸拉到了此岸，那麼白遼士則第一次大張旗鼓地讓具體的個人成為了音樂主角，從而使得音樂融入當時浪漫主義文學藝術的大潮之中。所以有人把他和雨果、德拉克洛瓦（Eugéne Delacroix）譽為法國浪漫主義運動並列的三面大旗，他們分別飄揚在音樂美術和文學的三塊領地上。因此，有人說《幻想交響曲》是「用音樂語言寫成的小說」[8]；而白遼士自己則稱之為「樂器的戲劇」[9]；這些說法都不奇怪。我們可以這樣認為：那個時代文學作品裡，很容易能夠找到白遼士音樂最形象的註解，同樣，白遼士也是那個時代在音樂領域裡文學的化身，和他同時代的文學家諸如雨果（Victor Hugo，比他大一歲）、梅里美（和他同歲）、喬治・桑（George Sand，比他小一歲）……完成著同樣的使命。這樣的使命，呼喚著那個時代浪漫主義的思想，加速著民主化的進程，讓文學好看，更能夠為大眾所接受，也讓交響樂不再如以前那樣峨冠博帶居高臨下，而能夠成為如小說一樣通俗的藝術，同樣被大眾接受。可以說，白遼士橫空出世的交響樂造就了新一代人的耳朵。

如果你同意我上面所說的關於白遼士這部交響曲的3點劃時代的意義，你可以再聽聽白遼士的另外幾部作品，特別是這樣3部特別值得一聽的作品：《哈羅德在義大利》（1834年）、《羅密歐與茱麗葉》（1839年）和《浮士德的沈淪》（1846年）。也許會加深我們對白遼士奇蹟般出現在十九世紀不同尋常意義的理解。

從內容上看，它們是《幻想交響曲》的延長線，是《幻想交響曲》接下去的三部曲，依然訴說著那個時代一個藝術家的苦悶心懷，對骯髒虛偽世界的批判與叛逆，還有對愛情一如既往的夢幻般的水中撈月。哈羅德也好，羅密歐與茱麗葉也好，浮士德也罷，都刻印下白遼士自己深深的胎記

和心路歷程的軌跡。

從音樂本質來看，白遼士依然全心投入的還是交響曲，他照樣為所欲為，膽大妄為，延續著《幻想交響曲》以往的叛逆態度，敞開胸懷，掄著板斧，一路殺來。在《哈羅德在義大利》裡，中提琴獨奏（代表哈羅德的固定樂思）在交響樂中罕見而獨特的運用；在《羅密歐與茱麗葉》裡，綜合著交響樂和清唱劇的新穎類型（當時有人無法判斷而弄錯了它的類型），白遼士自己說：「這部作品的類型是一定不會被弄錯的……它既不是一部音樂會歌劇，也不是一部清唱劇，而是一部合唱交響曲。」[10]在《浮士德的沈淪》裡，則是他以前一直夢想的龐大的樂隊的擴軍，他自己稱之為「具有歌劇特徵的音樂會」（這部作品在1846年12月6日首演，同《幻想交響曲》一樣，令白遼士經濟破產，痛不欲生，直至白遼士逝世7年之後才獲得人們的認可和歡迎）。我們可以看出，白遼士對於交響樂一貫的野心和執著。他依然要打破傳統，依然在借鏡歌劇，依然妄想讓樂器、樂隊、整個音樂都成為他自己，無所不在地在他的音樂和他的胸腔裡，充滿著他對於心中音樂的呼喚。哪怕面臨權威的白眼和聽眾的冷眼，哪怕是自己的傾家蕩產。白遼士是那個時代真正為藝術而藝術的音樂家。

房龍在評價白遼士時說：「可能是他生不逢時，他是個完全屬於浪漫主義時期的人物。他的音樂裡充滿蒙面大俠拐走公主的故事：事情發生在有月光卻仍然很黑的夜晚，來人用一葉輕舟，把公主們從古老的宮廷中偷運出來，然後蕩漾於威尼斯湖上。東西搞得很優美，太像拜倫勳爵的詩了。因此，他的音樂，現代人聽起來，是很奇特的。」[11]

在以後所有論述白遼士的人中，羅曼·羅蘭給予的評價大概是最高的了，他是他最好的知音，他說：「如果說天才是一種創造力，在這個世界中，我找不到4個或5個以上的天才可以凌駕在他之上。在我舉出貝多芬、莫札特、巴哈、韓德爾和華格納之後，我不知道還有誰能超越白遼士；我甚至不知道有誰能和他並駕齊驅。」[12]

下面來講李斯特（Franz Liszt, 1811-86）。

講或者是寫、是聽李斯特，都極其困難。西方音樂文化史的研究者朗格在論及李斯特時就曾經說：「他燦爛的演奏家生活，他浪漫主義的戀愛故事，他的宗教信仰，他漂亮的文學著作，這一切形成了一個複雜的人

格，使人們不論在他的為人方面和作為一個藝術家方面，都很難做出明確的描繪。」[13]他說得沒錯，的確，李斯特的音樂作品太豐富複雜，生活經歷太跌宕起伏。他是一座綿延起伏的高山，一時很難找到從哪裡上山並能夠攀援到山頂的一條最便捷的山路。

我還是將他和白遼士做個對比，從他最初的音樂生涯開始講起吧，試著走走這條路，看看能不能走通。

和白遼士最不一樣的是，李斯特有一個理解他並不惜以生命為代價支持他的父親。這在李斯特最初艱難步入音樂之門時，影響極其關鍵。他的老父親不過是家鄉萊定小鎮多波爾楊村一個地主埃策漢齊公爵家的管家和業餘的音樂家，但為了孩子的音樂，在李斯特11歲那一年的5月春天，僅僅因為村裡的人說，你的孩子和別的農家孩子不一樣，是不屬於這裡的；僅僅因為有人說，你的孩子有音樂天才，應該送出去讀書；竟然心血來潮一下子變賣了全家所有財產，可以說是傾其所有，破釜沈舟，義無反顧地陪著兒子離開家鄉，先是來到維也納，然後又來到巴黎。他既是一隻沒頭的蒼蠅帶著兒子亂闖亂撞，又是一隻巨大的雄鳥，始終把自己溫暖的羽翼遮擋在孩子身上，並用這樣堅強的翅膀攜著兒子四處飛翔，漂泊在他們父子共同嚮往的音樂聖地。那時候，他的翅膀上空還沒有出現陽光燦爛，而是淒風苦雨。

想起李斯特的父親，自然而然想起白遼士固執而絕情的父親，他在白遼士最需要幫助的時候斷他的糧餉，和李斯特的父親是這樣天壤之別。1827年，長期奔波而身體早已衰敗的父親，在異國他鄉終於支撐不住倒下了。李斯特親眼看見這悲傷的一幕，他以為父親還會如以往一樣重新站起來，再次陪他一起出門，帶他再去飛翔，但是父親再也無法起來了。那一年，李斯特不到16歲，而他的父親還不滿50歲。可以說，他為了李斯特已經傾家蕩產，他是為了李斯特而死的。

和白遼士命運極其相同的是，冷漠的巴黎最初一樣沒有接受李斯特。嚮往巴黎，像如今許多弱小民族、落後國家或偏遠地區的人們嚮往西方文明一樣，李斯特和白遼士來到了巴黎，卻都先碰了一鼻子灰。儘管李斯特手裡拿著他的老師，當時維也納非常有名的音樂家車爾尼（Carl Czerny，車爾尼是貝多芬的學生）的推薦信，但當時巴黎音樂學院的院長凱魯比尼，傲慢得連看都沒看一眼車爾尼的信，就將李斯特拒絕在巴黎音樂學院的大

門之外。李斯特這一經歷，讓我想起他日後終究步入了巴黎的樂壇和上流社會而有那樣多的貴族和貴婦的擁寵，他終於鹹魚翻身，揚眉之氣一抒胸膽，他肯定很得意；但也肯定時不時地會伴隨有一份酸楚的失落跌落心頭，即使那時他乘坐6匹白馬拉著的豪華馬車，有幾十輛私人車輛跟隨的不可一世的排場，他一定會覺得自己不過是貴族膝上懷中的寵物而已，他一定蔑視這些貴族，就像貝多芬一樣。當然，這只是我的揣測。

　　這樣的生活經歷，無疑造就了李斯特和白遼士非常相似的性格，和對音樂共同的追求那種叛逆的精神。他們都不是巴黎音樂學院凱魯比尼培養出來的那種乖乖牌的好學生，他們沒有那麼多的負擔，走在香榭麗舍大道上，他們只有外鄉人光腳的不怕穿鞋的那種挑戰巴黎的銳氣、執著和無畏。作為藝術家，沒有才華是不行的，但是光有才華也是不夠的，經歷和性格有時候就是這樣幫助他們，走向了成功而事先為他們儲存了一筆財富。

　　儘管在以後漫長的人生道路上，他們邁出的步子不盡相同，總體來說，得志較早的李斯特比白遼士幸運，但內心的痛苦不見得比白遼士少。李斯特在他54歲的時候就接受天主教神職，在羅馬從事宗教音樂，企圖逃離苦悶，這樣極端的舉動比白遼士走得還要遠。在大多數的時間裡，李斯特比白遼士要享盡富貴榮華，附庸風雅且愛才如命的巴黎，給予他比白遼士多一份的幸運，也給予他以前曾經虧待他的那一份加倍的補償。特別是李斯特的晚年，和白遼士更是差若雪泥，白遼士晚年喪妻喪子，貧病交加，蒼涼而逝，李斯特卻老而彌堅，依然到處有人花團錦簇地簇擁著他，崇拜者甚多，甚至連19歲的少女都拜倒他的足下，以青春的花朵纏繞著他一棵老樹枯藤；在他逝世的前一年，還在頻繁出席到處為他75歲生日舉辦的祝壽活動。李斯特確實是夠風光的，但在我看來這只是表面，他的內心裡卻是和白遼士一樣的孤寂落寞。

　　匈牙利人本采·薩波爾奇寫的《李斯特的暮年》一書，極其細微地敘述和分析李斯特孤獨的晚年。這本書開頭，講述有關李斯特的兩件事情，很能說明李斯特英雄末路的孤獨蒼涼感。第一件事是，1885年也就是李斯特逝世的前一年，他的學生為他朗讀叔本華的書，當讀到《批評、成功和聲譽》中那則有名的比喻：一個煙火匠把最絢麗多彩的煙火放給別人看，結果發覺那些人都是瞎子時，李斯特喟然長歎道：「我的那些瞎眼的觀眾

也許有朝一日受上天保佑會恢復視力的。」第二件事是，還是1885年那一年，「李斯特在歲盡年殘時節去瞻仰塔索在羅馬逝世時的故居，他指給他的學生看，當年這位義大利偉大詩人的遺體像英雄凱旋似地被運往神殿去戴上桂冠時，走的就是這條路徑。他說了這麼一句話：『我不會被當作英雄運往神殿，但是我的作品受到賞識的日子必將來臨。不錯，對我來說是來得太遲了，因為那時我已不復和你同在人間。』」[14]這兩個生活細節，很能說明晚年李斯特內心世界的孤獨落寞，其實和白遼士是一樣的。

我們還是來講講李斯特的音樂。因為在和李斯特和白遼士眾多的相同中，他們最重要的一致是對音樂的創新精神，是他們對於十九世紀浪漫主義音樂所做出無可比擬的貢獻。從這一點意義而言，別人是無法相提並論的，他們是那個時代的兩面鮮豔奪目的大旗。

我認為，如果說白遼士的貢獻在於交響樂方面，李斯特對於那個時代以及整個音樂史的貢獻主要表現在鋼琴和交響詩這樣兩個方面。

我們先來看看李斯特的鋼琴。

1860年代，在法國曾經有這樣一組8幅漫畫，這組漫畫流傳甚廣，畫的都是李斯特彈鋼琴的樣子，像一組連續的卡通短片，每一幅畫的下面有一段文字說明：

1. 帶著高貴而優雅的微笑向觀眾致意。

2. 彈第一個和弦時回頭看看觀眾席，似乎在說：「注意，現在開始了！」

3. 閉上眼睛，好像只是在為自己演奏。

4. 極輕。聖徒李斯特在向鳥兒布道，臉上浮現出神聖的笑容。

5. 哈姆雷特的憂鬱；浮士德的奮鬥。肅靜。開始低聲的歎息。

6. 回憶蕭邦和喬治・桑。美妙青春，月光，芳香和愛情。

7. 但丁的地獄。受罰者發出痛哭。狂熱的激動。一陣暴風雨關上了地獄的大門。

8. 懷著崇高的謙虛，向觀眾的喝彩鞠躬致謝[15]。

這組漫畫之所以流傳甚廣，是因為它很幽默、很傳神地勾勒出當年李斯特演奏鋼琴時的風貌。最開始引起巴黎注意的恰恰也正是李斯特的鋼琴演奏，他正是靠著鋼琴的演奏出人頭地。在那時，一個帕格尼尼的小提琴，一個李斯特和蕭邦的鋼琴，讓巴黎眼睛一亮，感受到了這兩種樂器以

往從未有過的神奇。

　　和蕭邦的鋼琴不一樣的是，李斯特對於鋼琴抱有不可思議的狂想，他以自己在鋼琴上刻苦的磨練企圖將它改造成一種可以與龐大交響樂管弦樂隊相媲美的「萬能樂器」。這在旁人看來簡直如痴人說夢，就連白遼士開始時也不敢相信。但是當李斯特把他的《幻想交響曲》改編成了鋼琴曲，在鋼琴上演奏出來了和他交響曲一樣的效果，並且和他同台演出，演出的結果更為聽眾所歡迎，他不得不睜大眼睛，看到了奇蹟在自己身邊的發生。在對樂器的改造發掘和重新認識上，李斯特比他走得還要遠，還要有魄力。我想這時白遼士心裡說的一定是：「這小子，比我玩得還瘋！」

　　李斯特不僅改編了白遼士的《幻想交響曲》和他的《哈羅德在義大利》、《李爾王》等許多作品，同時還改編了貝多芬的交響曲，巴哈、帕格尼尼的樂器獨奏曲，舒伯特的聲樂套曲，莫札特、威爾第、羅西尼（Giaochino A. Rossini）、華格納、唐尼采第（Gaetano Donizetti）、梅耶貝爾的歌劇，以及韋伯、孟德爾頌、古諾（Charles Gounod）等許多人的作品。他似乎有一個鐵一樣的胃口，消化得了所有的音樂，他企圖將所有他認為美好的音樂作品，都拿到他的鋼琴上來一顯身手，讓它們都化為鋼琴上的音符，從鋼琴上飛濺而出，迸珠跳玉，滋潤人們的心。像是逼迫人們重新認識了他一樣，他讓人們重新認識了鋼琴，再不僅僅是巴洛克時期鋼琴的樣子，而在新的時代裡，在他李斯特的手裡煥然一新。他簡直就像一位天才的魔術師，把鋼琴變幻得靈光四射，神奇莫測。在旁人看來並無兩樣的鋼琴，他一彈上去簡直就是像神話裡的魔盒，神通千里，氣吞萬象，一切都能夠濃縮在裡面然後如禮花一般繽紛四射；他那雙充滿魔力的大手，就如同安徒生童話裡的手，只要輕輕地觸摸到，哪怕是凍僵的玫瑰花，也能夠立刻使其芬芳怒放。

　　他那雙神奇的手曾被拍成照片，被製成紀念郵票，從那上面看那雙大手，並沒有什麼特別之處（蕭邦的手也曾經被做成手模，拍成照片，相比會覺得蕭邦纖細），卻絕對是這雙大手創造了鋼琴的奇蹟，努力以自己的實踐讓一件樂器去囊括萬千，演盡春秋，絕對是一個激進藝術家才會燃起的想像，是只有在那個浪漫主義輝煌時期才能出現的創舉。也許，任何一件樂器都有同樣的潛質，等待的只是一雙神奇而富有想像力的大手，而這需要天才和時代雙重的化學反應。李斯特對於鋼琴和鋼琴演奏的創新之

舉，可以說是登峰造極，是前無古人後無來者，據說在他以後的日子，只有霍羅維茨（Vladimir Horowitz）有點像他，也只是有點像他而已。

　　小個子的李斯特就是憑著這雙神奇的大手征服了當時的巴黎，並開始了他馬不停蹄的歐洲巡迴演出。他被人們譽為「鋼琴之王」，應該說，這一稱號，他當之無愧。

　　面對他的鋼琴，誰都得歎為觀止。

　　同樣作為鋼琴家的魯賓斯坦（Anton Grigoryevich Rubinstein）說：「與李斯特相比，其他所有的鋼琴家都像孩童一般。蕭邦把你帶入夢境，你會永久沈浸其中。李斯特是一片陽光和令人眼花繚亂的光芒，他以一種無任可以抵抗的力量征服了聽眾。」16

　　李斯特的學生勳伯格（Arnold Schoenberg）說：「他的音樂效果是攻擊性的、興奮的以及富於『魔力』的……最重要的，是他開發了這件樂器的潛力。」17

　　魯賓斯坦說出了李斯特鋼琴演奏的魅力，勳伯格道出了李斯特鋼琴探索的意義。

　　下面，我要來講講李斯特的交響詩。

　　李斯特一生共有13首交響詩，全部都是在威瑪創作的，除一首《從搖籃到墳墓》是創作於1881年到1882年他生命臨終前四、五年的暮年時期，其餘12首都是他在威瑪早期的作品。這是李斯特最為輝煌的時期，提起李斯特，不會不提威瑪時期。威瑪一直都是歐洲藝術的重地，巴哈、歌德、席勒都在這裡生活過，現在那裡還矗立著他們光彩照人的雕像。這個時期，李斯特出任威瑪宮廷樂隊的隊長，有吃有喝，有錢有漂亮的阿爾登別墅，還有心愛的人和他在一起，和簇擁在身邊的許多音樂家和愛好音樂的王公貴族。他在這裡成立了新威瑪協會和全德音樂協會，他把威瑪弄成了小小的音樂中心。幾乎成了一個獨立的音樂小王國。他可以告別馬不停蹄四處奔波的鋼琴演奏會，可以清靜地、隨心所欲地侍弄他的音樂，就像園丁侍弄他心愛的花草一樣，指揮樂隊、教書、會朋友、寫文章，想表揚誰就表揚誰，想罵誰就罵誰……採菊東籬下，悠然見南山，過的是優哉遊哉的日子，還有什麼可想的呢？

　　但是，他很快就又陷入不滿足的新的苦悶之中。一個真正的藝術家和一個偽藝術家的區別就在這裡，後者很容易滿足於物質的平庸，而前者則

永遠如西西弗斯常在精神的苦悶尋求。總是不想墨守成規，總是想變幻出點新花樣的李斯特來說，他怎麼能夠滿足這樣的日子呢？這樣才符合他的性格，早在24歲的時候，他就寫過一篇題為〈論藝術家地位〉的長文，在那裡他將音樂家分為藝術家和匠人兩類，他說：「道義上的奉獻、對人類進步的揭示，為了既定目標而不惜遭到嘲笑和嫉妒、付出最痛苦的犧牲和忍受貧窮，這就是任何時代真正藝術家的遺產。而對於我們稱之為匠人者，我們則不需要為他們而特別感到不安。為了充實他那至高無上的自我，日常的瑣事、對虛榮心和小宗派可憐的滿足，這些對他們就已經足矣。」[18]他當然沒有讓年輕時的雄心壯志隨風飄去，他當然是把自己列入藝術家的範疇裡，他怎麼容忍滿足去做一個可憐巴巴的匠人呢？離開了鋼琴演奏暫時的心裡自由和榮耀，開始被打破，對於曾經帶給他那麼多榮譽和歡樂的鋼琴，他發出了疑問：「也許我是上了把我緊緊捆在鋼琴上的神祕力量的當了。」[19]他在尋找新的神祕力量，願意再一次去上當。他養精蓄銳，就像冬訓的運動員一樣，為了新賽季的衝刺與奪冠，他開始新一輪的衝擊了。

這一次，他選擇的就是交響詩。

1848年到1850年，在短短的兩年時間裡，他一氣呵成完成了5首交響詩的創作。緊接著，在1851年到1858年8年之間，他完成了另外7首交響詩的創作。他像一座旺盛的火山，噴出如此強悍的創造力。

讓我們把這12首交響詩先列一下——

《山間所聞》（1848年），根據雨果的詩〈來自山上的聲音〉改編。

《前奏曲》（1848年），根據拉馬丁（Alphonse de Lamartine）的詩〈詩的冥想〉改編。

《塔索：悲歡和勝利》（1849年），取材於拜倫（Lord Byron）的詩〈塔索的哀訴〉。

《普羅米修斯》（1850年），取材於古希臘神話。

《英雄的葬禮》（1850年），得益於海涅的詩的啟發。

《瑪捷帕》（1851年），取材於雨果的同名長詩。

《奧菲歐》（1853年），取材於古希臘神話。

《節日之歌》（1853年）。

《匈牙利》（1854年）。

《匈奴之戰》（1857年），取材於德國畫家考爾巴哈（Wilhelm von Kaulbach）的壁畫。

《理想》（1857年），根據席勒的同名詩歌改編。

《哈姆雷特》（1858年），取材於莎士比亞的戲劇。

在這裡，我們首先要看看這12首交響詩與文學的關係。因為我們從上面所列的作品目錄，可以一目了然地發現這裡大部分音樂取材於文學。在這一點上，我們又看到了李斯特和白遼士那樣相近相通之處。這是他們共同作為浪漫主義的音樂家非常重要的地方，就好像志趣相同的人，即使並沒有約好，也很容易在同樣的地點不期而遇，酒館是酒鬼最好相遇的地點，雪山的峰頂自然就是探險者最好的相逢處。

在我看來，論文學的修養，李斯特似乎比白遼士更高一籌。雖然對於法國人而言他是一個外國人，但對於十九世紀法國的文學，他熟悉得很。自從11歲學會了說法語，他就開始接觸並熱愛上了法國文學，而且和雨果、喬治·桑等人是朋友，這從他和喬治·桑的通信就可以看出。此外，我們要充分看到十九世紀裡的文學素養，在整個歐洲，特別是貴族女性的身上，表現得最為濃重突出，遠勝如今只認識名牌香水、服裝和內褲的所謂新貴階級。這種瀰漫整個社會和整個世紀的文學傳統，對於李斯特和白遼士才顯得那樣重要。那些優秀的文學作品，成為了他們音樂創作的取之不盡的財富，在五線譜中蕩漾起的繽紛樂思裡，他們用起那些文學作品是如此水乳交融、得心應手。當然，對於李斯特來說，在他身前身後總是能夠簇擁著如此那樣多懂得文學的女人。他的夫人就是一個文筆極好的作家——這是題外話。

應該指出，「浪漫主義音樂」一詞並不是起源於白遼士和李斯特，早在貝多芬後期就開始有這個稱謂了。但是，我們應該很容易找到他們之間的區別：貝多芬時期的浪漫主義如果說是源自古典主義後期思想的啟蒙運動，李斯特和白遼士的浪漫主義則來自文學。所以，李斯特特別指出這種文學對於音樂的影響，對於他來說相當於一個偉大的思想的作用，他說自己在威瑪初期的創作，就源於這樣「一個偉大的思想，即通過與詩歌的更密切的聯繫而改變音樂的思想；這一發展更為自由，而且可說更符合時代精神」[20]。因此，我們很容易找到他們與貝多芬時代浪漫主義的區別，貝多芬等人關注更多的是社會和時代，李斯特和白遼士則注重個體的情感和內

心的世界，是個性化的音樂形象而不是如貝多芬注重的是共同性，用強烈的共鳴共同叩響一扇命運的大門。可以這樣說，貝多芬的音樂重視的是宏大敘事，李斯特和白遼士的音樂重視的是個人抒情；貝多芬的音樂是不及物的，音樂裡所指的是泛指的英雄，是哲學的抽象；李斯特和白遼士則是及物的，是可觸可摸的。理解了這一點，我們就可以理解在需要傾聽時代的聲音的時候，我們特別容易和貝多芬共鳴；而當社會轉型至尊重個性需要聆聽內心的聲音的時候，白遼士和李斯特就比貝多芬更能夠為我們所接受。

讓我們來聽聽李斯特這12首交響詩。

如果簡單機械地畫分，我們可以將李斯特這些交響詩分為心靈而作和向英雄致敬兩類。

我們或許能夠從〈山間所聞〉、〈前奏曲〉、〈奧菲歐〉〈節日之歌〉……裡，聽到神祕的大自然之聲，輕風拂動著山間的樹葉，細雨打濕了小鳥的羽毛，明月松間照，清泉石上流；或者能夠聽到生如春花之燦爛，死如秋葉之靜美的旋律；聽到弦樂的柔情似水，木管的恬靜如夢，長笛的清澈入雲，銅管的高貴縹緲。

我們也能夠從〈塔索：悲歡和勝利〉、〈普羅米修斯〉、〈英雄的葬禮〉、〈瑪捷帕〉和〈匈奴之戰〉裡，聽到英雄急促的呼吸和內心翻湧如潮的衝動，激動得漲紅的臉龐和驕傲的頭顱上迎風飄曳的長髮，聽到在暴風驟雨中戰馬的嘶鳴和刀光劍影中的獵獵之聲。我們或許為小提琴和大提琴的幽怨嗚咽而和李斯特一起歎息，我們也會為長號和圓號齊鳴、雙簧管和長笛低語而深深感動，為突然聽到銅管的燦爛輝煌，而和李斯特一起揚起淚花閃爍的臉龐而四顧蒼茫。

即使你一時聽不全他這12首交響詩，也沒關係，你只要聽其中的〈塔索〉就可以；如果你聽不全〈塔索〉也沒關係，你只要聽其中的第一段C小調輓歌也足矣了，但是你一定要聽，李斯特絕對不會令你失望。這一段是李斯特根據威尼斯船歌改編，是李斯特在他26歲年輕的時候，遊覽威尼斯，忽然聽到駕船的船夫唱起塔索（T. Tasso）這位義大利文藝復興詩人的史詩《被解放的耶路撒冷》開頭的幾句，他大為感動。這是1837年的事情，12年過後，1849年，他創作〈塔索〉的時候，還清晰地記得船夫唱的那首威尼斯船歌，他說：「在遠處聽來，就好像細長的光線反映在水面

上，令人目眩神迷……威尼斯民歌的旋律是永恆的悲歌，也是充滿了強烈的苦惱的樂曲，只要引用她，大概可以完全把握塔索的精髓了。」[21]

無論是義大利的詩人塔索，還是哥薩克的英雄瑪捷帕，還是盜天火給人間的普羅米修斯，都是英雄，但已經和貝多芬音樂中的英雄不一樣了，可以說他們都是李斯特自己。對於李斯特來說，音樂只是一個容器，裡面盛載的是音樂家自己的情感。只不過，這一次，為了盛載這種情感，為了使自己的這種情感洋溢得更為淋漓盡致，他用的不是以往鏤刻著上幾個世紀古老紋路的古典容器了，而是重新打造的新容器，這就是李斯特自己稱之為的交響詩。

這的確是一個全新的品種。古典交響樂是有固定模式和套數的，是不能夠改變的，即「快板——慢板——小快板——快板」這樣四段式。貝多芬曾經幾次在創作中覺得自己情感的衝動已經不大適合這種模式和套數了，但他也只好放棄自己的情感衝動而選擇了這種模式和套數，可見往前走一步是多麼艱難。李斯特卻要廢棄一切束縛旋律的古老傳統，要創造獨立成章的單樂章的新形式，要重新建立現代的新調性。他不需要這種模式和套數的束縛，不需要那樣的前後呼應和前鋪後墊，他只要自己呼吸的自由，只憑著自己情感流通的需要，當行則行，當止則止，高可飛流直下三千尺，細可小雨霏霏潤綠苔。盡情濃縮，隨意揮灑，落花流水，皆成文章。

自然，李斯特的交響詩一出來，就和白遼士遭受到同樣的命運，批評和攻擊乃至誹謗不斷，因而把他們兩人歸為同一類離經叛道者。這一點倒也沒有冤枉他們，他們確實屬於同一類，是那種不願意循規蹈矩而總是企圖鬧出點新動靜的人。任何的創新和探索都會是對前人的反叛，而藝術的創新和探索往往是從形式上開始的，便會踩住了尾巴頭就動一般，攪動得整體搖晃乃至顛覆得面目皆非，是常有的事，從而惹起保守派的一片責罵之聲，這從來都是歷史上屢見不鮮的雷同場面。能夠寫一手漂亮文章的李斯特為自己辯護道：「一切音樂上的變革都會引起人們的興趣和興奮；同時，對那些承認習慣形式的人，也會引起他們的埋怨；而最後，還有不少人會發出絕望的哀號：音樂要死亡了！——不管怎樣，這只說明音樂具有了新的形式。」「時間往往會給那些不能理解的東西改換名稱的。如果未來承認了它天才的必然性，未來就會把它叫做『獨創性』，人們就會突然對它稱讚頌揚起來，就像以前群起而攻之的盛況一樣。」[22]事實正如李斯特所

說的一樣，如今人們已經無須分說早就稱讚頌揚交響詩在音樂發展史上的獨創性了。這正是李斯特為我們的獨特貢獻。

我們似乎應該講講李斯特和白遼士的區別，因為在這之前，我們說他們的共同之處已經太多了。同樣的標題音樂，同樣的文學滋養，同樣對於音樂創新的貢獻，十九世紀的音樂因有了他們兩個激進派人物而生氣勃勃，色彩絢麗得甚至有些刺眼。他們兩人不僅以自己的作品洋溢著那個時代激進的熱情，而且將浪漫派的音樂發展到了一個新的高峰。他們兩人讓法國的音樂重新崛起，為日後湧現出的德布西、拉威爾（Maurice Ravel）打開一扇新的通風的門，與嚴謹典雅、寧靜致遠的德國風格相比，他們的音樂獨有的那種色塊濃郁、音調優美跳躍起伏的風格與氣息，開始有了濃郁的法國的色彩和味道，至今聽起來依然讓我們喜歡。但是，他們之間還是有著明顯的區別，區別之一就是白遼士的音樂更具有敘事性，李斯特則更重視詩意的創造。李斯特無疑是個變化多端的詩人，白遼士則是個小說家，用各自的音樂語言書寫著他們自己和他們同時代人的悲歡離合。這一點，是很清楚不過的。

再一點區別，是他們對傳統音樂形式，重新改造的思維和方法不盡相同。白遼士使一把李逵式的板斧，不管三七二十一一通猛掄，所以有人說他是「愉快的無知」，批評他根本不懂得交響樂，他的作品是好的絕對的好，差的是想像不到的差，不分青紅皂白一起堆在那裡。李斯特使用的是孫悟空的法子，先深入到他要反對的對象的肚子裡探個究竟，再來反戈一擊，予以致命的反擊。結果，白遼士創作的《幻想交響曲》還是沒有脫離交響曲的巢臼，李斯特則在交響曲老廟旁長出了新的樹苗，搖曳著年輕婆娑的枝條，輝映著蒼老的廟宇前一抹新綠。在這一點上，朗格將他們兩人做過最恰當的比較分析：「這兩位新式管弦樂的倡導者，開始了反對交響樂骨架的行動，其中一人是攻擊它和它一起扭鬥；另外一人則接受它蘊含的意念，結果創造了一個全新的品種。」朗格進一步說李斯特：「完全與古典形式結構的規格決裂，從而完成白遼士所想完成而未完成的事。」[23]

最後，我想為這一講加一個小小的尾聲：談談白遼士和李斯特的愛情。

　　他們一生都不缺乏女人，卻也都飽受愛情的折磨，在這方面，他們真是那樣出奇的相同。羅曼・羅蘭說白遼士「一生是由愛情以及愛情的折磨所拼湊而成」。李斯特更是陷進整個歐洲的女人窩裡，就連恩格斯都寫文章說，那些貴婦人為搶李斯特不小心掉在地上的手套大吵大鬧，伯爵夫人會故意將自己的香水倒在地上，而將李斯特沒有喝完的茶水灌進她的香水瓶裡[24]。難怪尼采說：「『李斯特』等於『追求女人的藝術』。」

　　他們的愛情故事足可以寫成幾本書，在這裡已經是尾聲了，我們就只來看看他們晚年的愛情。因為這時候雖已到暮年，但對於愛情的那一份心地和愛情對於他們的重要性來看，他們還是那樣的相同，所以我們在開頭才能夠說他們是真正的惺惺相惜，同氣相投，是一點沒有錯的。在這裡，我們做一個首尾的呼應吧。

　　我們已經知道，白遼士接連失去兩位妻子，晚年極其孤寂淒涼。61歲那一年，他突然心血來潮想起了自己童年時的戀人藹絲黛（就是在他12歲的時候為其寫浪漫曲的那一位）。他想起了他的家鄉，那一望無際的金色平原，抬頭能望見阿爾卑斯山皚皚積雪的山巔。他愛上了藹絲黛，那時，白遼士才12歲，而藹絲黛已經快20了。他即使已漸入老年，也忘不了她常常穿著一雙紅鞋子，他每次見到她時，都有一種被雷電擊中的感覺，心中狂跳不已。只不過，那時他太小，他沒有勇氣向她表達自己這一份愛情。這時候再次想起她時，他忽然有一種抑制不住的衝動，忘記自己已是61歲的老頭，竟然立刻回家鄉去，見這個童年時的夢中情人。他回到家鄉，她已經搬到義大利的熱那亞去了。白遼士又立刻趕到熱那亞，終於見到了已經年近70的情人——一個皺紋縱橫的老太婆。

　　我不知道白遼士最後千里迢迢見到這個老太婆的時候，彼此是一種什麼心情？是否還能記起遙遠的童年往事？是否還能望見童年那雙紅鞋子以及阿爾卑斯山的積雪？但白遼士垂下頭，吻她那瘦骨嶙峋的手，並向她求婚時的情景，想想還是那樣的感人。感人之處不在於白遼士最後這一剎那，而在於這一份感情深藏了整整50年。50年的發酵，這一份感情便濃郁似酒，不飲也醉了。50年的淘洗，這一雙普通的紅鞋子，也變成了神話中的魔鞋，閃爍著異樣的光彩。50年的距離，將這一份感情幻化為一幅畫、一支曲子、一種藝術了。想到這裡，我們也就會明白並深深懂得白遼士為什麼能創作出那麼美妙醉人的《幻想交響曲》了。

　　儘管在許多書中寫到李斯特和女人的關係方面，對李斯特極盡諷刺筆墨，但誰也無法否認他與卡洛琳夫人動人的愛情。這位比李斯特小8歲的卡洛琳夫人，據說長得並不漂亮。按理說，李斯特一生接觸的女人（他愛的、愛他的）不算少，卻心甘情願地為此付出了大半生的代價。

　　他們的愛情要從1847年說起，那一年，李斯特36歲，他到俄羅斯舉辦獨奏音樂會，在他歐洲巡迴演出中，這是平常事，照例贏得掌聲和女人的青睞，照例舉辦義演來捐助當地的慈善事業。在這次俄羅斯的義演中，居然有人花了貴賓席票價的100倍即1千盧布的價錢買了一張票，這消息讓李斯特有些吃驚。這個人就是卡洛琳夫人。他們就是這樣認識了，李斯特對她一見鍾情，而這位家中光奴隸就有3萬人的貴夫人，寧可喪失被沙皇開除國籍、剝奪一切財產，捨棄了兩個孩子和地位，隨他出走，共赴天涯，赴湯蹈火在所不惜，至死也要嫁給李斯特。李斯特和卡洛琳的愛情歷經波折，好不容易在李斯特50歲生日時本來已經被教皇允許和卡洛琳結婚了，教堂的鐘聲都已經響起來了，他們都已經步上紅地毯了，卻由於宗教和沙皇的原因還是沒有結成婚。漫長等待中的煎熬，一直熬到了李斯特的晚年，一直熬到了1886年，李斯特75歲的夏天撒手人寰，他們還是沒能結成婚。半年多之後的春天，卡洛琳也隨之而去，帶著無可言說的遺憾與世長辭。李斯特和卡洛琳活活煎熬了39年，想想一個人能有幾個39年？有多少人能夠熬得住這樣漫長的時間？莫說39年，就是10年又如何？就是1年又如何？便不得不被他們的這一份純屬於古典的愛情所感動。

　　李斯特在他立下的遺囑裡曾經寫下這樣的話：「我所有的歡樂都得自她。我所有的痛苦也總能在她那兒找到慰藉。」「無論我做了什麼有益的事，都必須歸功於我如此渴望能用妻子這個甜蜜名字稱呼她的卡洛琳‧維特根斯坦公爵夫人。」[25]

　　聽到這樣的話，我真的很感動。雖然歲月隔開了一百多年的時光，這些話語仍然鮮活有力，像百年的銀杏老樹的樹梢上仍然吹來那金黃色葉子的颯颯聲，仍然清晰而柔情似水地迴盪在我們頭頂蔚藍的上空。

　　為我們伴奏的應該是李斯特的《愛之夢》。

註釋

1　羅曼·羅蘭《白遼士——十九世紀的音樂「鬼才」》，陳原譯，三聯書店，1998年。

2　同上。

3　趙小平編著《白遼士》，東方出版社，1998年。

4　同1。

5　周小靜《鋼琴之王李斯特》，上海人民出版社，1999年。

6　同1。

7　吉羅德·亞伯拉罕《簡明牛津音樂史》，顧犇譯，上海音樂出版社，1999年。

8　萬木《外國音樂簡史》，時代文藝出版社，1989年。

9　同上。

10　休·麥克唐納《白遼士管弦樂》，孟庚譯，花山文藝出版社，1999年。

11　房龍《房龍音樂》，太白文藝出版社，1998年。

12　同1。

13　保羅·亨利·朗格《十九世紀西方音樂文化史》，張洪島譯，人民音樂出版社，1982年。

14　本采·薩波爾奇《李斯特的暮年》，人民音樂出版社。

15　同5。

16　同5。

17　同5。

18　《李斯特論音樂》，俞人豪譯，人民音樂出版社，1996年。

19　同13。

20　同7。

21　同5

22　同5。

23　同13。

24　李俊義《勝利與悲歡》，社會科學文獻出版社，1998年。

25　同13。

孟德爾頌和蕭邦

浪漫派中兩個柔弱的極致

　　比較孟德爾頌和蕭邦，可以看出在浪漫主義時期不同風格的存在。雖然，一個主要生活在德國，一個主要生活在法國，所創作的音樂那樣的不同，但卻又表現出幾乎相近的藝術氣質，為浪漫主義時期柔弱的極致，和激進派的李斯特、白遼士呈對比的兩極。

　　孟德爾頌只比蕭邦大一歲，卻比蕭邦早死兩年。他們一個活了38歲，一個活了39歲，掐頭去尾，都是天才短命。可謂文章憎命達，魑魅喜人過。

　　比較他們兩人，可以看出在浪漫主義時期不同風格的存在，構成那個時期多麼豐富的內容。雖然，他們一個主要生活在德國，一個主要生活在法國，所創作的內容、題材、風格、性格是那樣不同，卻表現出幾乎相近的藝術品質和氣質，為那個時期柔弱的極致，和激進的李斯特、白遼士呈浪漫派座標的兩極。

　　由於舒曼曾經撰文對蕭邦有過那段著名的評價：說沙皇「如果知道蕭邦的作品裡面，就在最簡單的波蘭農民的瑪祖卡舞曲的旋律裡面，都有他可怕的敵人威脅著他，他一定會禁止蕭邦的音樂在他統治的區域裡演出。蕭邦的作品好比一門門隱藏在花叢裡面的大砲」[1]；也由於蕭邦離開波蘭時帶走家鄉泥土的那個「銀杯」的象徵物，和他臨終前要把自己的心臟埋在祖國的傳說，蕭邦一直被音樂史認為是一個思想性很強的音樂家。其實，就音樂本質而言，蕭邦和孟德爾頌也很相似。

　　愛國，並不是人體繪畫一樣，僅僅塗抹在音樂家身上耀眼的塗料，以此斷定音樂家的明暗與高低。應該說，他們兩人都很愛國，他們的區別在於蕭邦從弱小民族中流落到異國他鄉，其愛國帶有個人經歷和情感的悲鬱。孟德爾頌一直生活在自己的國土上，並過著衣食無憂的日子，他的愛國表現在對本土音樂的挖掘上，他對巴哈作品的重見天日起到了重要的作用。可以說，沒有他就沒有巴哈的《馬太受難曲》。

　　我們就來先看孟德爾頌（Felix Mendelssohn, 1809-47）。

　　這是一位在音樂史上少有的幸運兒。母親有藝術修養，父親有錢（他的父親是一個大銀行家，家纏萬貫可想而知），該有的都有了，又加上他還有一個懂音樂的姐姐，他自己自幼聰慧，真是占據了天時地利人和，上帝把天上所有的陽光都灑在了他身上，他怎麼能夠不燦爛？

　　我們看看他的經歷就知道了：4歲，隨母親學習鋼琴，父親開始為他聘請柏林最好的文學、音樂、美術老師，也就是我們現在的家教，讓他全面提高藝術素養；7歲，隨父親赴巴黎專門拜師學琴；9歲，公開演奏鋼琴曲；10歲，自己開始作曲；12歲，在圖書館發現被埋沒了80年之久的巴哈

的《馬太受難曲》，讓母親替他把曲譜全部抄回；14歲，父親特意為他建立自家私人管弦樂團讓他當指揮〔在眾多音樂家中，大概只有格林卡（Mikhail Glinka）能夠和他相比，也一樣擁有自己私家樂隊供自己指揮練手〕；16歲，父親帶他再赴巴黎，拜會當時的巴黎音樂學院院長凱魯比尼和梅耶貝爾等幾乎所有的名家（凱魯比尼可沒有像對待白遼士和李斯特一樣對待他，而是熱情地接待了他），可見什麼時候都一樣是有錢能使鬼推磨，音樂家的權威們有的也一樣是勢利眼。

從孟德爾頌童年到少年這樣的生活軌跡中，可以清晰地看出他確實是一個幸運兒，他在家庭中得到了高貴的藝術氛圍和最好教育的硬體，同時也可以看出給予他最大幫助的是父親，不僅因為他有錢，還在於他陪伴著兒子四處奔波，為了孩子的成長盡心盡力。這一點意義上，很像李斯特的父親，有著一樣的對兒子的愛和身體力行的幫助，真是天下父母心。

得天獨厚的條件，讓許多人望塵莫及，也讓他自己成材變得容易，天才不至於被埋沒。他在15歲時就創作出了第一交響曲，17歲就創作《仲夏夜之夢》序曲，雖然前者還顯得幼稚，帶有濃重的貝多芬時代的影子，但後者讓人耳目一新，那種管樂所煥發的吞雲吐霧的魔力，小提琴所瀰漫的如夢如幻的想像力，卻已不同於貝多芬時代了。關鍵這是他自己的創造，他首創的獨立音樂會序曲的這一嶄新形式，成為浪漫主義時期音樂標誌之一，這更是貝多芬時代所不具有的。在這裡，古典和當代就是這樣矛盾地交織在一起。在這裡，體現著孟德爾頌自己一生這樣矛盾的追求，那就是努力將對古典的緬懷和敬仰與他所面對的浪漫主義的內涵結合在一起。很顯然，他第一次以嶄新面目捧給這個世界的音樂，已經不是莎士比亞的那個仲夏夜了，或者說他把莎士比亞的那個仲夏夜移情別戀移植到了新的時代，秦時明月漢時關，卻輝映著新時代的芬芳，讓那個仲夏夜分外迷人。

這是孟德爾頌一生的追求，也是孟德爾頌一生的局限。當然，十九世紀出現的浪漫主義和古典主義並不是那樣水火不容，但是，我們知道，那時浪漫主義內容上為宣洩個人感情、形式上為創造更多自由與新穎，都是對古典的一種反叛，以至到後來甚至出現了白遼士和李斯特那樣的過激的行動，來加大這種反叛力度。作為性格平和並對古典主義一直懷有深刻感情的孟德爾頌，當然對白遼士和李斯特不屑一顧，特別是白遼士，這是可想而知的了。孟德爾頌企圖尋找一條折衷的中間道路，讓古典主義和浪漫

主義握手言歡。但是，在一個旋風般狂飆四起的浪漫主義時代，孟德爾頌這種「保守療法」能夠行得通嗎？

　　由於孟德爾頌採取保守主義的態度，他音樂旗幟上大字寫明的是巴哈的名字，他在音樂形式上走的老路是可想而知的。在音樂史上，關於這方面他受到的批評不勝枚舉。格勞特等人批評他：「孟德爾頌的和聲很少有舒伯特那樣令人驚喜的意外之筆，他的旋律、節奏和曲式也沒有多少出人意外的地方。」[2]朗多米爾在他的《西方音樂史》中更是激烈地批評道：「他的『模仿』的輕率，他隨便模仿著巴哈和韓德爾。他有一個致命的缺點，即偏愛一些膚淺的感情表達，他濫用旋律的形式；他的發展部分過於冗長。」[3]

　　不能說這些批評是沒有道理，無的放矢，孟德爾頌自己很清楚自己走的是什麼樣的路，他始終都不承認自己是一個浪漫主義的音樂家，而且一再和浪漫派的音樂家畫清界限。他十分反感一些浪漫派音樂家，最反感的莫過於白遼士了，他在聽完白遼士的《幻想交響曲》後整整兩天無法工作，他當然看不起白遼士這樣的音樂形式的創新。他在音樂的形式創新方面沒有給音樂史上留下太多的印象。

　　我們再來看看思想內容方面。

　　在前面，我們列過一個孟德爾頌童年和少年的時間表，雖然只短短十幾年，但已經是他短促人生的一半。下面，我們再列一個他後半生的時間表：20歲，挖掘出並指揮首演巴哈的《馬太受難曲》，在這一年開始訪問英國（以後他曾經前後10次訪問英國）；21歲，訪問蘇格蘭和義大利，完成《芬格爾山洞》序曲；22歲，訪問法國，在巴黎和李斯特相識；23歲，和蕭邦相會；24歲，創作《義大利交響曲》，擔任杜塞爾多夫市樂隊指揮；26歲，擔任萊比錫著名的格萬豪斯音樂會指揮；27歲，獲得萊比錫大學哲學博士學位；30歲，舉辦倫敦音樂會；32歲，獲得普魯士宮廷「音樂總指揮」頭銜；33歲，創作《蘇格蘭交響曲》；34歲，創辦萊比錫音樂學院，這是德國的第一所音樂學院；36歲，創作《E小調小提琴協奏曲》；38歲，逝世。

　　當然，這中間還應該包括他和一位牧師的女兒結婚，美滿的婚姻，風平浪靜的家庭生活。總之，無論是前半生還是後半生，一生雖短暫，卻是春風得意，沒有什麼波折，有的盡是旁人羨慕的輝煌成功，一路順風順

水，兩岸猿聲啼不住，輕舟已過萬重山。和蕭邦顛沛流離的生活無法同日
而語，蕭邦撕心裂肺的愛情生活更是無法相比。但是，作為一個藝術家，
生活經歷往往是創作寶貴的財富，命運的不公，在藝術的創作裡卻能夠得
到悠遠的回報，僅僅衣食無憂是不夠的。

　　孟德爾頌的生活經歷注定了他作品的內容單薄：在他的音樂裡面，和
那個時代的衝突基本看不到，看到只是美麗的風景，你能夠感受到從他的
音樂裡吹過來的徐徐清風，卻無法感到那時的腥風苦雨；他音樂裡面個人
情感因素也是虛弱貧血的，你能夠從他的音樂裡聽得到抒情，但那大多是
情景交融式的抒情，他的感情大都是寄託在所觀賞的自然風景上，而不是
在他心儀和心動的女人身上，更不是在真正的內心深處的波瀾起伏；而上
述這兩點恰恰是那個浪漫主義時期最需要的。因此，聽孟德爾頌，我們不
會聽出白遼士和李斯特盛氣凌人的熾烈和傲視群雄的狂放，也不會聽出蕭
邦刻骨銘心的深沈和鐵馬冰河入夢來的憂鬱，我們只能聽出孟德爾頌那一
份屬於自己的優美、高貴和和諧，而這一切正是古典主義所具有的品質。
在浪漫主義時期，這一切顯得和那個時代不那麼協調。在那個時代裡，孟
德爾頌走的是一條回頭路，醉心的是上個世紀古城牆上斑駁蒼綠的苔痕，
他的聲音並不全部是蕩漾在這個時代的上空，而大都飄散在以往歲月的回
聲裡。

　　朗格曾經一針見血地指出：「孟德爾頌想調和古典形式和浪漫主義內
容的計畫從開始就注定要失敗，因為雖然他那奇妙圓滑而流暢的筆法寫任
何類型的結構，不論是賦格或交響樂都寫得很好，但是由於缺乏矛盾衝
突，再加上舉止穩重，使得這種十分精巧而文雅的音樂只可能是古典主義
的了。」⁴因此，後世有人激烈批評孟德爾頌最有名的《仲夏夜之夢》是偽
浪漫主義，也就不足為奇了。雖然，這種批評過激而有失公允，但說孟德
爾頌確實如一個騎士，騎在一匹識途老馬上或瘦驢上，習慣而情不自禁地
退回到古典主義的老路上了，是準確的。

　　也許，我們這樣來評價孟德爾頌有些苛刻，因為孟德爾頌畢竟是浪漫
派的音樂家，他的音樂畢竟和貝多芬時代的古典音樂不盡相同，重回過去
的古典歲月只是他一個猴子撈月亮的夢。但是，身處在那個時代，他逃脫
不了那個時代，他的衣襟便不可避免地要被那個時代飛濺起的浪花打濕。
孟德爾頌和浪漫派最密切的因緣有血緣關係，便是體現在他的音樂深深地

打上了文學的烙印。在這一點上，他和白遼士、李斯特、蕭邦一樣，那個時代的文學強大的力量如颶風，將他們一起裹挾而與風共舞。不要說他最富於盛名的《仲夏夜之夢》取材於莎士比亞的戲劇，他從小就和大詩人歌德有過密切的接觸，歌德的文學思想和修養滲進他的心田，他還曾經根據歌德的詩創作出音樂會序曲《平靜的海和幸福的航行》。

　　況且，優美也是一種浪漫派音樂不能缺少的品質。優美，到什麼時候也不並惹人討厭，不能說是孟德爾頌的缺點。浪漫主義的音樂裡，有白遼士和李斯特的狂放不羈，有蕭邦的沈鬱迷情，再多一份孟德爾頌的優美，哪怕是單薄一些的優美，沒什麼壞處，只會讓這一時期的浪漫主義音樂更加豐富多彩，起碼為那個時期的浪漫主義音樂鑲上一層優美雅致的金邊。而且，孟德爾頌音樂中的優美確實有著無比動人的魅力，特別是聽他的《仲夏夜之夢》、《義大利交響曲》、《E小調小提琴協奏曲》，還有他的《無言歌》、《威尼斯船歌》等鋼琴小品，都會讓你百聽不厭。

　　在這些樂曲中，我特別喜歡並願意向大家推薦的是他的小提琴協奏曲，它已經成為現今世界上幾首偉大的小提琴協奏曲之一，常常在音樂會上演奏（這首小提琴協奏曲與貝多芬的D大調、布拉姆斯的D大調和柴可夫斯基的D大調被稱為世界四大小提琴協奏曲，因此，買有孟德爾頌這首協奏曲的唱盤常常可以和另三位音樂家中的一位重逢），世界幾乎所有的小提琴演奏家都曾經染指過它。和輝煌深沈的貝多芬的D大調、華麗沈穩而有節制的熱情的布拉姆斯的D大調、細膩而炫技的柴可夫斯基的D大調相比，孟德爾頌的甜美宜人、清新動人、流暢委婉如一條清淺卻明澈的小溪，是乍聽就能夠分辨出來的，即使到現在也不過時。優美的東西總是動人的，就如漂亮的姑娘和美麗的鮮花，什麼時候都是點綴這個世界的最需要的笑容。我們為何要反對點綴呢？任何一個時代，需要寬闊而巍峨的中央廣場上旗子林立一樣醒目的突出，也需要街心花園鮮花草坪一樣優美的點綴。

　　這是孟德爾頌去世之前最後一部重要作品（兩年之後他就去世了），和他年輕時最初的重要作品《仲夏夜之夢》遙相呼應。想想，真像是巧合似的，讓孟德爾頌短促的人生，有了如此美好的開頭和結尾。吉羅德‧亞伯拉罕在他的《牛津音樂簡史》中有這樣一小段對這首協奏曲的解釋，可以作為我們欣賞它的入門嚮導：「一直十分流行的小提琴協奏曲，是典型的孟德爾頌：手法巧妙，有個令人愉快、效果驚人的第一樂章，技巧高超

的經過句，感傷的慢樂章和早期的《仲夏夜之夢》序曲似的魔術仙境與俗套交替進行的終樂章。」[5]可以說，這也是對孟德爾頌一生的總結，包括他的生活經歷和音樂品格，他就是這樣完成了他自己的開頭樂章和終樂章的。

　　再來說蕭邦（Frédéric Chopin, 1810-49）。

　　很長時間，國內外出版的蕭邦的傳記頗多，大都關注的是他和喬治・桑的浪漫愛情。中國對他的宣傳，也大都在於他去國之前帶走一隻裝滿祖國泥土的銀杯，去世時囑託一定將自己的心臟運回祖國。蕭邦被人們各取所需，肢解，分離……像一副撲克牌，被任意洗過牌後，你可以取出一張紅桃三說這就是蕭邦，你也可以取出一張梅花A說這才是蕭邦。

　　確實，蕭邦既有著甜美的《升C小調圓舞曲》（作品64-2）、寧靜的《降B小調夜曲》（作品9-1），又有著慷慨激昂的《A大調「軍隊」波蘭舞曲》（作品40-1）和雄渾豪壯的《降A大調「英雄」波洛涅茲》（作品53）。如同一枚鎳幣有著不同的兩面一樣，我們當然可以在某一時刻突出一面。我們特別愛這樣做。像買肉一樣，今天紅燒便想切一塊五花肉，明天清炒就想切一塊瘦肉。如蕭邦這樣敏感的藝術家，其實不只是鎳幣的兩面。他要複雜得多。他的作品的蘊涵比本人更要複雜曲折得多。音樂，推而廣之藝術，正如此才有著魅力，是不可解的，只可意會，不可言傳。

　　我們在這一講的開頭引用舒曼關於「蕭邦的作品好比一門門隱藏在花叢裡面的大砲」的話，幾乎成為許多解釋蕭邦的說明書。將藝術作品比成武器，是我們在一段時間裡特別愛說的話，所以舒曼的話特別對我們一些人的胃口。它成為一代人一代人的流行語彙。事實上，沙皇一直在欣賞、拉攏著蕭邦，在蕭邦童年的時候贈送他鑽石戒指，在蕭邦後期還授予他「俄皇陛下首席鋼琴家」的職位和稱號。蕭邦的作品不可能是一門門大砲。舒曼和我們都誇張了蕭邦和音樂自身。

　　說出一種花的顏色，是可笑的，因為一種花絕對不是一種顏色。說出一朵花的顏色，同樣是不可能的，因為沒有一朵花的顏色是純粹的一種色彩，即便是一種白，還分月白、奶白、綠白、黃白、牙白……只能說它主要的色彩罷了。那麼，蕭邦的主要色彩是什麼？革命？激昂？纏綿？溫柔？憂鬱如水？優美似畫？溫情如夢？在我看來，蕭邦主要是以他的優美

之中略帶一種沈思、傷感和夢幻色彩。優美，和孟德爾頌走在一個同心圓上，和孟德爾頌明顯不一樣的是感傷，使得他的圓的半徑比孟德爾頌的無形中在擴大，而這恰恰是浪漫主義的特徵之一。

　　蕭邦的優美，不是絢爛之極的一天雲錦，更不是甜甜蜜蜜的無窮無盡的耳邊絮語；他不是華托式的豪華之美，也不是華格納氣勢磅礴的美，他是一種薄霧籠罩或晨曦初露的田園之美，是一種月光融融或細雨淅瀝的夜色的美。這一點，和孟德爾頌的優美也不盡相同，他沒有孟德爾頌優美中那樣的清澈和貴族氣息，他的優美是風雨之後的朦朧和沈鬱。

　　蕭邦的沈思，並不深刻，這倒不僅因為他只愛讀伏爾泰，不大讀別的著作。這是他的天性。他命中注定不是那種擊筑高歌、碧血藍天、風蕭蕭兮易水寒式的勇士，他做不出拜倫、裴多菲（Sádor Petöfi）高揚起戰旗衝鋒在刀光劍影之中的舉動。他只能用他自己的方式，他說過：在這樣的戰鬥中，他能做的是當一名鼓手。他也缺乏貝多芬對於命運刻骨銘心的思考。他沒有貝多芬寬闊的大腦門。但是，他比孟德爾頌多了一份來自對自己祖國和對自身情感的思索和關注，這是一種孟德爾頌所不具有的血濃於水的思索和關注。

　　蕭邦的傷感和夢幻是交織在一起的，這是孟德爾頌更不具有的。有些作品，他把對祖國和愛人的情感融合在他的旋律中，但有許多作品，他獨對的是他的愛人，是他自己的喃喃自語，具有民謠式的自我吟唱和傾訴感。他並不過多宣泄自己個人的痛苦，而只化為一種略帶傷感的苦橄欖，輕輕地品味，緩緩地飄曳，幽幽地蔓延。而且，他將之融化進他的夢幻中，使得那夢幻不那麼輕飄，像在一片種滿苦艾的草地中，撒上星星點點的藍色勿忘我和金色矢車菊的小花。

　　豐子愷先生早在六十多年前說過這樣一句話：「Chopin一詞的發音，其本身似乎有優美之感，聽起來不比Beethoven那樣的尊嚴而可怕。」[6]這話說得極有趣。或許人的名字真帶有某種性格的色彩和宿命的影子？無論怎麼說，豐先生這話讓人聽起來新奇而有同感，是頗值得思味的。

　　1831年，蕭邦來到巴黎，那一年，他不到21歲。除了短暫的旅行，他大部分的時間生活在巴黎，最後也死在巴黎。他在巴黎19年，是他全部生命的近一半。一個祖國淪陷風雨漂泊的流亡者，而且又是一個那樣敏感的藝術家，隻身一人在巴黎那麼長時間，日子並不好過，心情並不輕鬆。那

裡不是自己的家，他為什麼一直待到死待了那麼長的時間？他又是靠什麼
力量支撐著自己在異國他鄉，浮萍般無根飄盪了整整半生？

　　音樂？愛情？堅定的對祖國的忠誠？

　　蕭邦並不複雜的短短一生，給我們留下的卻不是一串單純簡單的音
符。

　　當然，我們可以說，1837年，蕭邦斷然拒絕俄國駐法大使代表沙皇授
予他的「沙皇陛下首席鋼琴家」的職位和稱號。當大使說他得此殊榮是因
為他沒有參加1830年的華沙起義，他更是義正詞嚴地說：「我沒有參加華
沙起義，是因為我當時太年輕，但是我的心是同樣和起義者在一起的！」
而他和里平斯基的關係，也表明了這種愛國之情。里平斯基是波蘭的小提
琴家，號稱「波蘭的帕格尼尼」，到巴黎怕得罪沙皇而拒絕為波蘭僑民演
出，蕭邦憤然和他斷絕了友誼。蕭邦的骨頭夠硬的，頗像貝多芬。

　　同樣，我們也可以說，蕭邦非常渴望進入上流社會，為了涉足沙龍，
為了在巴黎扎下根，表現了他軟弱的一面。他不得不去小心裝扮修飾自
己，去為那些貴族尤其是貴婦人演奏。他很快就學會和上流社會一樣考究
的穿戴，出門總不忘戴上一塵不染的白手套，甚至從不忽略佩戴的領帶、
手持的手杖，哪怕在商店裡買珠寶首飾，也要考慮和衣著的顏色、款式相
適配，而精心挑選，猶如選擇一曲最優美的裝飾音符[7]。蕭邦簡直又成了一
個紈褲子弟，急於進入上流社會。

　　其實，我們還可以這樣說，蕭邦自己開始很反感充滿污濁和血腥的巴
黎，所有這一切，他並不情願，他是不得已而為之。因為他自己說過：
「巴黎這裡有最輝煌的奢侈、有最下等的卑污、有最偉大的慈悲、有最大
罪惡；每一個行動和言語和花柳有關；喊聲、叫囂、隆隆聲和污穢多到不
可想像的程度，使你在這個天堂裡茫然不知所措……」但是，不知所措只
是暫短一時的，蕭邦很快便進入上流社會。因為他需要上流社會，而上流
社會也需要他。保羅・朗多爾米在他的《西方音樂史》中這樣說蕭邦：
「自從他涉足沙龍，加入上流社會之後，他就不願意離開這座城市了。上
流社會的人們懷著極大的熱情和興趣歡迎他，他既表現出一個傑出的演奏
家，又是一位高雅的作曲家和富有魅力的波蘭人，天生具有一切優雅的儀
態，才氣橫溢，有著在最文明的社會中薰陶出來的溫文爾雅的風度。在這
個社會中，他毫不費力地贏得了成功。蕭邦很快就成為巴黎當時最為人所

崇尚的時髦人物之一。」[8]人要改造環境，環境同時也要改造人，鮮花為了在沙漠中生存，便無可奈何地要把自己的葉先變成刺。說到底，蕭邦不是一個革命家，他只是一個音樂家。

說蕭邦很快就躋身上流社會，毫不費力地贏得了成功，這話帶有明顯的貶義和不恭，就像蕭邦快要去世時屠格涅夫說他：「歐洲有五十多個伯爵夫人願意把臨死的蕭邦抱在懷中」一樣，含有嘲諷。一個流亡者，自己的祖國在他剛到巴黎的那一年便被俄國占領，而巴黎那時剛剛推翻了專制君主，洋溢著民主和自由氣氛，正適合他音樂藝術的發展。這兩個環境的明顯對比，以及遙遙的相距，不能不撕扯著他本來就敏感而神經質的心。渴望成功，思念祖國，傾心藝術，痴迷愛情，戀慕虛榮，憎惡墮落……蕭邦的內心世界，是一個矛盾的綜合體。他到巴黎的時候，不過才21歲。他不過是一個窮教書匠的兒子。矛盾、徬徨、一時的軟弱，都是極正常的，不正常的倒是我們愛把蕭邦孱弱而被病魔一直纏身失血的臉，塗抹成一副紅光煥發的關公。

蕭邦和女人的關係，一直是蕭邦研究者一個多世紀以來不斷的話題。無庸置疑，蕭邦和女人的關係，不僅影響著他的音樂，同時影響著他的生命。

據我查閱的資料，蕭邦短短39年的生涯，和4個女人有過關係。每一個女人，在他的生命中都留下並不很淺的痕跡。而且，他都留有樂曲給各位女子。研究蕭邦和這4個女人的關係，的確不是好奇，而是打開進入蕭邦音樂世界的一把鑰匙。

蕭邦愛上的第一個女人，是康斯坦奇婭。1829年的夏天，他們兩人同為華沙音樂學校的學生，同是19歲，一同跌進愛河。第二年，蕭邦就離開了波蘭。分別，對戀人來說從來都是一場考驗，更何況是在動亂年代的分別。這樣的考驗結果，無外乎不是將距離和思念更深地刻進愛的年輪裡，就是愛因時間和距離的拉長而漸漸疏遠、稀釋、淡忘。初戀，常常就是這樣的一枚無花果。蕭邦同樣在劫難逃。雖然，臨分手時，他們信誓旦旦，蕭邦甚至說我如果死了，骨灰也要撒在你的腳下。但事實上分別不久，他們便勞燕分飛，各棲新枝了。別光責怪康斯坦奇婭的絕情，藝術家的愛情往往是浪漫而不長久。我不想過多責怪誰是誰非，這一次曇花一現的愛情，給蕭邦沒有太大的打擊，相反卻使他創作出他一生僅有的兩部鋼琴協

奏曲。無論是《E小調第一》，還是《F小調第二協奏曲》，都是那麼甜美迷人，流水清澈、珍珠晶盈的鋼琴聲，讓你想到月下的情思、真摯的傾訴和朦朧的夢幻。它不含絲毫的雜質，純淨得那麼透明，這是只有初戀才能湧現出來的心音。這是蕭邦以後成熟的作品再不會擁有的旋律。

蕭邦愛上的第二個女人，叫瑪利婭。這是1835年6月發生的事。瑪利婭比蕭邦小9歲，小時候，蕭邦見她的時候，她還是個醜小鴨一樣的小姑娘，眼下竟出落成亭亭玉立的美人了。只是這一場愛情，太像一齣流行的通俗肥皂劇，女的家世貴族，門不當戶不對，一個回合沒有打下，愛情的肥皂泡就破滅了。雖然蕭邦獻給人家一首《A大調圓舞曲》，不過，在我看來，這首曲子無法和獻給康斯坦奇婭，的那兩首協奏曲相媲美。想來，這是理所當然的，因為無論蕭邦，還是瑪利婭，不過是一次邂逅相逢中產生的愛情，他們誰也沒有付出那麼深、那麼多。藝術不過是心靈的延伸；音樂不過是心靈的回聲；蹚過淺淺一道小河式的愛，濺起的自然不會驚濤拍岸，而只能是幾圈漣漪。

蕭邦和喬治·桑的愛，是曠日持久的一場馬拉松式的愛，長達10年之久。該如何評價這一場愛情呢？喬治·桑年長於蕭邦6歲，一開始就擔當了「仁慈的大姐姐」的角色，愛的角色就發生了偏移，便命中注定這場愛可以愛得花團錦簇、如火如荼，卻不能堅持到底？還是因為喬治·桑的孩子從中作怪導致愛的破裂？或者真如人們說的那樣喬治·桑是個多夫主義者，刺激了蕭邦？抑或是因為他們兩人性格反差太大，蕭邦是女性的，而喬治·桑則是男性的。不說別的，就是抽菸，蕭邦不抽，而喬治·桑不僅抽而且抽得極凶，就讓兩人越來越相互難以忍受？……愛情，從來都是一筆糊塗賬，走路鞋子合不合腳，只有腳自己知道，別人的評判只是隔岸觀火罷了。

據說，1848年蕭邦的最後一場音樂會，和1849年蕭邦臨終前，喬治·桑曾經去看望過蕭邦，都被阻攔了。這只是傳說，是太帶有戲劇性的傳奇色彩了。無論他們兩人當時和事後究竟如何，都是他們自己的事。即使這兩次他們會了面，又將如何呢？事情只要是過去了，無論對於大到國家，還是小到個人，都是歷史，是翻過一頁的書，而難重新再翻過來，重新更改、修飾或潤滑了。人生的一次性，必然導致愛情的覆水難收。10年，人的一生沒有幾個10年好過，輕易地將10年築起的愛打碎，這對於蕭邦當然

是致命的打擊。說蕭邦是死於肺病，其實並不那麼確切，這次的打擊也是他的死因之一，或者說這次打擊加速了他的死亡。這就是愛的力量，或者說愛對於太沈浸、太看重於愛的人的力量。從1837年到1847年，蕭邦和喬治·桑10年的愛結束後，不到兩年，蕭邦就與世長辭了。

　　其實，甜蜜得如同蜂蜜一樣的愛情，在這個世界上是不存在的，是人們的一種幻想，是藝術給人們帶來的一個迷夢。如果說這世界上真的存在愛情的話，愛情是和痛苦永遠膠黏在一起的，妄想像輕鬆地剝開一張糖紙一樣剝離開痛苦，愛情便也就不復存在。否則，我們無法解釋蕭邦在和喬治·桑在一起這10年中，為什麼會湧現出這麼多作品？其中包括敘事曲3首占總數的三分之二，諧謔曲3首占總數的四分之三，奏鳴曲2首占總數的三分之二，還有大量的夜曲、瑪祖卡、波洛涅茲和夢幻曲。這裡盡是美妙動聽的樂曲，包括蕭邦和喬治·桑在西班牙修道院的廢墟中，在南國的青天碧海邊，在溫暖的晨曦暮鼓裡，創作出的《G小調夜曲》、《升F大調即興曲》、《C小調波洛涅茲》……和在諾昂喬治·桑的莊園裡創作出的有名的《「雨滴」前奏曲》、《「小狗」圓舞曲》。僅從後兩首曲子就足以看出他們曾經擁有過多麼美好的一段時光！那兩首樂曲給我們帶來多少遐想，小狗圍繞著他們打轉的情景，是何等歡欣暢快；細雨初歇，從房簷低落的雨滴和鋼琴聲和等待心緒的交融，是何等沁人心脾，應該說，蕭邦一生最多也是最好的樂曲都創作在這個時期。

　　1848年春天，因為生活拮据，蕭邦抱病渡海到英國演出，用光了在倫敦儲存的錢付醫療費用，只好暫住在他的蘇格蘭女學生史塔林家中，這是他接觸的第四位女人。史塔林愛上他，並送給他2萬5千法郎作為生活費用。他回贈給史塔林兩首《夜曲F小調》、《降E大調》（作品55-1、2）。不知道回贈有沒有愛情？我是很懷疑這種說法的，因為我查閱了蕭邦的年譜，這兩首夜曲並不是作於1848年，而是作於1843年。縱使是贈給史塔林小姐的，這兩首夜曲也無法和上述那些樂曲比擬。在蕭邦21首夜曲裡，它們不是最出色的。或許，蕭邦已經到了生命盡頭，愛無法挽救他了，或者是愛來得太晚些了？或者是他還沈湎於以往的甜夢、噩夢裡再無力跳脫出來？……

　　我無法想像，我也無法猜測蕭邦短短的一生，是否真正得到過愛情？他和4個女人的愛情算不算是他所追求的愛情？但是，我能夠說，這一切是

愛情也好，不是愛情也好，都不能和他的那些美妙動人的樂曲相比。愛情永遠在蕭邦的音樂中，它比蕭邦同時也比我們任何人都要活得更長遠。

就我個人而言，我喜歡蕭邦的全部的夜曲、一部分圓舞曲和他僅有的兩部協奏曲。

其中更喜歡的是他的夜曲。無論前期的降B小調、降E大調（作品9-1、2），還是後期的《G小調》（作品37-1）、《C小調》（作品48-1），都讓我百聽不厭。前者的單純明朗的詩意，幽靜如同清澈泉水般的思緒，彷彿在月白風清之夜聽到夜鶯優美如歌的聲響；後者的激動猶如潮水翻湧的冥想、哀愁、孤寂宛若落葉蕭蕭的凝思，讓人覺得在春雨綿綿的深夜看到未歸巢的燕子飛落在枝頭，搖碎樹葉上晶瑩的雨珠，滾落下一串串清涼而清冽的簌簌琶音。在他的《G小調》（作品37-1），甚至能聽到萬籟俱寂之中從深邃而高邈的寺院裡傳來肅穆、悠揚的聖樂，在天籟之際、在夜色深處，空曠而神祕地迴盪，一片冰心在玉壺般，讓人沈浸在玉潔冰清、雲淡風輕的境界裡，整個身心都被濾就得澄靜透明。

在蕭邦的夜曲裡，給人的就是這樣的恬靜，即使有短暫的不安和騷動，也只是一瞬間的閃現，然後馬上又歸於星月交輝、夜月交融的柔美之中。他總是將他憂悒的沈思、抑鬱的悲哀、躑躅的徘徊、深刻的懷念……一一融化進他柔情而明朗的旋律之中。即使是如火的情感，也被他處理得溫柔蘊藉，深藏在他那獨特一碧萬頃的湖水之中。即使是暴風驟雨，也被他一柄小傘統統收斂起來，滴出一支支雨珠項鍊的童話。如果說那真是一種境界，便是「行到水窮處，坐看雲起時」；如果說那真是一幅畫，便是「明月松間照，清泉石上流」。

同為浪漫派的音樂家，蕭邦正是以這樣一批作品和其他人拉開了明顯的距離。蕭邦明確反對白遼士，他批評白遼士音樂中所謂「奔放」是「惑人耳目」；蕭邦也嫌棄舒伯特，說他的音樂粗雜不堪；蕭邦認為韋伯的鋼琴曲類似歌劇，均不足取；甚至對於人們最為推崇的貝多芬，他說貝多芬除了《升C調奏鳴曲》，其他作品「那些模糊不清和不夠統一的地方，並不是值得推崇的非凡的獨創性，而是由於他違背了永恆的原則」。就連給予過他最大支持的舒曼和李斯特，他也一樣毫不留情。他對李斯特炫耀技巧的鋼琴演奏公開持批判態度，譏諷李斯特的演奏給聽眾的感覺是「迎頭痛擊」。而對舒曼，他更不客氣，幾乎被他全部否定，甚至說舒曼的名作

《狂歡節》簡直不是音樂。那樣一個柔弱至極的人，竟然敢於對這樣多的人明確表明自己的態度，正說明蕭邦對自己藝術追求的明確性和堅定性，他的藝術是一棵扎根結實的大樹，不是隨風飄搖的旗，看市場和官場的風向。

1840年，李斯特從歐洲演出歸來，在巴黎舉行了一場音樂會，蕭邦的一個學生聽完回來對蕭邦說，李斯特如今面臨最大的困難是如何表現沈著寧靜。蕭邦對他的學生說：「這樣看來，我是對的。最後終於達到純樸的境界，純樸發揮了它全部魅力，它是藝術臻於最高境界的標誌。」[9]蕭邦在他的音樂中一生追求的，就是這樣寧靜純樸的境界。如果用「優美」兩個字來代表孟德爾頌音樂的風格的話，「純樸」這兩個字就是蕭邦音樂的風格。他們的老師都是巴哈和莫札特，在這一點上，他們走到了一起。

蕭邦音樂裡最突出的，就是他的獨特的歌唱性。這種歌唱性，既來自他對斯拉夫民族民間音樂的敏感，加上先天的吸收，使得他的旋律非常具有真摯的歌唱性；也在於他對鋼琴自身的挖掘，使得鋼琴在他的手裡，變得像唱歌一樣的歌喉，將他自己心底所有的歌唱，都在黑白鍵盤上迸發出來。如果說，前者是許多民族音樂家都可以具有的特點，後者卻是屬於蕭邦自己獨有的魅力。在對鋼琴樂器自身潛力挖掘這一點意義上，蕭邦和李斯特的貢獻，盛開出光彩奪目的兩朵鮮花：一朵是將鋼琴變幻出管弦樂的音樂，一朵是將鋼琴演繹成歌唱的效果。

據說，蕭邦的手格外奇特，方才使得他在鋼琴上演奏得如此爐火純青。有人說他的手指細長而靈活，好像沒有骨頭，而且手寬闊，伸開手能夠把鋼琴上鍵盤的三分之一都遮蓋了，演奏特有的大和弦和琶音時毫不費力[10]。這樣與眾不同的手，讓我忍不住想起曾經刊登在紀念郵票上李斯特的大手（蕭邦的手也被拍成照片，與李斯特的手仔細比較，李斯特的手寬厚，如忠厚長壽的長者；而蕭邦的手則修長，頗似身材苗條的女性，所以說他是「婦人的蕭邦」一點沒錯）。在所有音樂家和鋼琴家中，除了蕭邦和李斯特之外，能夠擁有這樣奇特大手的人，不知還有沒有第三者？

演奏蕭邦音樂的鋼琴家，也許倒不需要非要他那樣的神奇的大手，但是一定要有他一樣的氣質和心地。應該說，演繹蕭邦最好的是俄羅斯的鋼琴家，魯賓斯坦、拉赫馬尼諾夫（Sergey Rachmaninoff）、巴拉基列夫（Mily Balakirev，俄羅斯的音樂家對蕭邦也最為推崇，是巴拉基列夫的建

議和努力，才在蕭邦的故鄉建立起蕭邦的紀念碑），前蘇聯老一輩鋼琴家傑出的伊古姆諾夫以及他的學生米爾什坦，都出色地演繹過蕭邦，是蕭邦的知音。如果聽蕭邦，能夠聽他們錄製的蕭邦鋼琴作品的唱片是最好的選擇。

深諳蕭邦的俄羅斯的老教授伊古姆諾夫，對蕭邦曾經有過這樣的解釋，這是他對他學生教授演奏蕭邦作品時的重要教誨：「蕭邦厭惡一切不真摯和裝腔作勢的東西。端莊純樸、不虛張聲勢、非常坦率，這就是他的創作個性最大的特點。」他說演奏蕭邦的作品時，一定要「像人的流利的說話一樣」，切忌「誇張地放慢或加快速度」。他說蕭邦「永遠反對過快的速度，他厭惡太重的音樂，而乾枯、無力、單調，也像感情的誇張一樣使人難受」[11]。伊古姆諾夫的這些話，可以作為我們聽蕭邦作品，或選擇有關蕭邦鋼琴曲的唱盤時的一盤指南針，用以鑑定什麼是好的演奏，什麼是壞的演奏。

最後，我想談談蕭邦的一生為什麼沒有什麼印象深刻的作品出現。蕭邦一生沒有創作出一部交響樂和歌劇，他的代表作便是那兩首鋼琴協奏曲了，這是他和別的音樂家無法相比的。

蕭邦的一生裡，創作出的所有作品，都是鋼琴曲，他用他全部的生命致力於他最熱愛的鋼琴音樂，從未心有旁騖，專一而專制，也是別的音樂家無法比擬的。

我不知道這在音樂史中是不是絕無僅有？一個音樂家，在其藝術走向成熟的時候，一般都想嘗試一下交響樂和歌劇，就像一個作家在他寫了些短篇、中篇小說之後，都想染指長篇小說一樣。在人們的評價和意識裡，輝煌的交響樂、歌劇和長篇小說才是一個大師的標誌，是藝術的里程碑。

蕭邦偏偏不這樣認為。

為什麼？是他的偏愛？是他把生命全部寄託在鋼琴之中？是他的身體？他病魔纏身的身體、他活的年頭太短暫（孟德爾頌比他還少活了一年，不是也創作出交響曲嗎？），不允許他創作大部頭的作品？是他的性格？他天性只愛在幽幽暗室裡，為兩三個知心好友演奏鋼琴，而不喜歡交響樂和歌劇那樣暴露在光天化日之下？或者他本來就只是一彎小溪，橫豎只能在山裡流淌，而難能流下山去，更遑論流向大海？他的戀愛都可以更

換過4次，和喬治‧桑10年廝守相聚的生活，都可以一朝分手各奔東西，唯有這一點，他至死不渝，他只作鋼琴曲，而且大部分是人們認為的鋼琴曲小品。為什麼？

我不知道有沒有人對此做過令人信服的解釋？反正在我讀過的有關蕭邦的資料中，沒有見到，也許，是我讀的書太少，見識太淺陋。

幾乎蕭邦所有的朋友，都曾勸勉過他創作交響樂和歌劇，其中包括他的老師埃爾斯納教授、波蘭最著名的詩人密茨凱維奇（Adam Mickiewicz），以及喬治‧桑。他們都認為蕭邦的最高峰和最偉大的成就，不僅僅是鋼琴曲，而應該是交響樂和歌劇。

據說，有許多好心人總問他這個問題：「你為什麼不寫交響樂和歌劇呢？」把他問煩了，他指著天花板反問：「先生，您為什麼不飛呢？」人家只好說：「我不會飛……」他便不容人家說完，自己說道：「我也不會，既不會飛，也不會寫交響樂和歌劇！」

李斯特曾這樣替蕭邦解釋：「蕭邦最美妙、卓絕的作品，都很容易改編為管弦樂。如果他從來不用交響樂來體現自己的構思，那只是他不願意而已。」

李斯特的解釋，不能說服我。李斯特明顯在為蕭邦辯護。當然，作品體積和容量的大小，不能說明一個音樂家成就和造詣的高低。契訶夫（Anton Chekhov）一生沒有寫過長篇小說，依然是偉大的作家；蕭邦一生沒有寫過交響樂和歌劇，同樣依然是偉大的音樂家。藝術不是買金子，分量越沈便越值錢。我只是始終弄不明白為什麼蕭邦和自己僵持，一輩子就是不沾交響樂和歌劇的邊？

蕭邦一生反對炫耀的藝術效果，反對眾多的樂器淹沒他心愛的鋼琴，這從他的那兩首協奏曲就可以明顯看出來，樂隊始終只是配角。他的好朋友法國著名的畫家德拉克洛瓦（Eugène Delacroix），曾經講過蕭邦這樣對他闡述自己的思想：「我們一會兒採用小號，一會兒長笛，這是幹嗎？……如果音樂企圖取作品的思想而代之，那這種音樂是該受到指責的。」[12]而當德拉克洛瓦的畫風中出現眾多熱鬧炫目的色彩和線條時，蕭邦對此格外警惕，並對他提出批評。單純、純樸，一直是蕭邦藝術追求的信條。他不會背棄自己這個信條，去讓他認為最能夠同時又最適合這種標誌的鋼琴，讓位給交響樂和歌劇。

其實，在一點上，蕭邦和孟德爾頌還是很相似的。孟德爾頌作過《蘇格蘭交響樂》、《義大利交響曲》這樣大部頭的作品，但只是風景畫的長卷而已。應該說，他們一輩子都沒有什麼重大社會題材和龐大音樂素材的作品。而音樂中使用具體而生活化的標題，以直接個人生活的世俗化的敘述方式，在古典主義慣常的宗教和抽象的音樂框架中找到了新的出口，他們還是走到了一起，這是性格使然。即使他們之間存在那樣這樣的不同，但在這一點上，他們是相同的。從這一點出發，他們一輩子注重個人情感的抒發，又是那樣的相同。

我們還是來總結一下吧。關於孟德爾頌和蕭邦，如果說抒情性是他們音樂共同的特點。所不同的是，孟德爾頌的音樂風格表現的主要是優美，是那種衣食無虞的恬靜、沙龍貴族式的典雅，蕭邦則充滿憂鬱。

孟德爾頌音樂的抒情性富於描述性，借助於美麗的風景，如山水的畫卷，是明朗的，陽光燦爛的。蕭邦音樂的抒情性富於歌唱性，融入了個人的感情，如樹木的年輪，是隱藏的，夜色下的迷離。如果拿他二人和中國詩人相比，那麼，孟德爾頌有點像是王維，蕭邦像是亡國中顛沛流離的李煜。

註釋

1 《西方哲學家文學音樂家論音樂》，何乾三選編，人民音樂出版社，1983年。

2 唐納德·傑·格勞特、克勞德·帕利斯卡《西方音樂史》，汪啟章等譯，人民音樂出版社，1996年。

3 朗多米爾《西方音樂史》，朱少坤等譯，人民音樂出版社，1989年。

4 保羅·亨利·朗格《十九世紀西方音樂文化史》，張洪島譯，1982年。

5 吉羅德·亞伯拉罕《牛津音樂簡史》，顧犇譯，上海音樂出版社，1999年。

6 豐子愷《世界大音樂家與名曲》，上海亞東圖書館，1931年。

7 同3。

8 同3。

9 A. 索洛維約夫《蕭邦的創作》，人民音樂出版社，1960年。

10 同上。

11 同上。

12 同上。

舒曼和布拉姆斯
一條河的上游和下游

　　在世界所音樂家中，還有誰比得上舒曼和布拉姆斯如此密切的關係呢？不僅他們有共同追求的音樂，共同深愛同一個女人。

　　因舒曼的短命，致使他們一個生活在十九世紀上半葉，一個生活在十九世紀下半葉，分別站在同一條河流的上游和下游。然而，命運和歷史機遇卻留給了布拉姆斯。

　　我要首先向大家講講關於舒曼和布拉姆斯的故事。這是因為他們的故事本身就是動聽的音樂，而他們的音樂裡每一個音符，都滲透著他們的故事。

　　在世界所有的音樂家中，還能夠有誰趕得上他們兩人之間，如此密切的關係嗎？聯繫著他們之間這樣密切關係的，不僅有他們志同道合共同追求的音樂，還有他們一往情深共同深愛著的一個女人。

　　就讓我從舒曼講起。

　　舒曼（Robert A. Schuman, 1810-56）與蕭邦同齡，比布拉姆斯大23歲。在所有的音樂家裡，舒曼的文學修養大概是最高的了，這不僅因為他的父親是一個出版商，自己酷愛文學，親自翻譯過拜倫的詩，具有極高的文學修養，從小給予舒曼耳濡目染的薰陶，而且，舒曼在萊比錫和海德堡讀大學的時候，曾經攻讀過歌德、拜倫以及霍夫曼（E. T. A. Hoffman）和讓‧保羅（Jean Paul）等許多作家的著作。在音樂家中能夠寫一手漂亮文章的，倒是多得是，比如李斯特和白遼士，但如舒曼寫得這樣漂亮又這樣多的，而且還創辦了影響時代的《新音樂雜誌》，大概任何人都要歎為觀止。

　　也許，要怪舒曼的母親同意了維克教授的意見，讓舒曼退出了法律系的學習，專心跟從維克教授學習鋼琴。在那個時代，學習音樂可以高雅，卻遠沒有學習法律那樣，可以有錢又有地位。偏偏舒曼的母親開明地聽從了維克教授的意見，一切的陰差陽錯都從這時開始。維克教授是當時萊比錫，也是全德國最優秀，最具權威的鋼琴教師，舒曼的母親怎麼能夠不聽從他的意見呢？況且維克教授為了自己兒子的前途又是那樣的言詞懇切。1830年，為了更好地學習鋼琴，維克教授邀請舒曼住進了他的家裡，把他當成自己的孩子一樣。維克教授怎麼想到自己卻是在「引狼入室」呢？

　　這一年，舒曼20歲，他見到了維克教授的寶貝女兒克拉拉（Clara），他愛上了她。而這一年，克拉拉只有11歲，還是一個小姑娘。可是，當1837年，女兒18歲，和舒曼已經發展到後花園私訂終身的時候，維克教授忍無可忍卻也無可奈何了。一場比音樂還要複雜，還要驚心動魄的鬥爭開始了。彼此雙方都寸土必爭，毫不讓步。

　　想想可以理解，自從克拉拉5歲時，維克教授就和妻子離婚，獨自一個人帶著她長大成人，是多麼不容易，他是把女兒當成自己的掌上明珠，他說克拉拉這個名字就是鋼琴家的名字，他無比疼愛地說：克拉拉出生的

「那天天空在飄雪，一片雪花出乎意外地落入我的懷中，我接住了——那就是你克拉拉」[1]。而克拉拉對於舒曼則是更加重要，在克拉拉小時候，舒曼就對克拉拉說：「我常常想到你，克拉拉，不是一個人在想著他的朋友，而是朝聖者想著遠方的聖壇。」[2]好傢伙，一個說是晶瑩的雪花，一個說是遠方的聖壇，他們像是在進行作文比賽，看誰能夠把最美的語言獻給克拉拉。

維克教授怎麼能夠允許舒曼把自己的女兒從身邊搶走？況且自從父親去世之後舒曼家裡就很窮，舒曼只是跟隨自己學習的窮苦學生。他大發雷霆，對女兒說，如果繼續和這個窮小子來往，他就永遠不再認這個女兒，並廢除女兒的繼承權，他還說如果他看見克拉拉和舒曼在一起，他就用手槍把舒曼打死[3]！

不得已，舒曼和克拉拉向法院遞交了申請書，將維克教授告上了法庭。克拉拉堅定地給父親寫了一封信，她說得極其明確而徹底：「我對舒曼的愛，是真實的愛情。我愛他，並不只是熱情，或是由於感傷的興奮，這是由於我深信他是一個最善良的男人之故。別的男人，絕對不能像他那樣用純潔、誠懇的態度愛著我，而且對我有那麼深的了解。如果從我的立場說，只有他完全屬於我，我才能全心地愛他。而且深信，我比任何女人更了解他」[4]。

經過了持續11個月之久的漫長訴訟，1840年，法院做出了判決，准許舒曼和克拉拉結為夫妻，維克教授敗訴。這一年的9月13日，舒曼和克拉拉舉行婚禮的那一天，是克拉拉21歲的生日。

這一年，舒曼的音樂創作達到高峰，彷彿要畢其功於一役，他一生幾乎所有重要的作品都是在這一年完成。這一年，僅僅歌曲就寫了138首，其中包括最重要的抒情套曲《詩人之戀》和《桃金娘》。無疑，這是獻給他們自己的結婚禮物。在《桃金娘》的歌曲集上，舒曼特別在〈獻歌〉這首曲子裡選了詩人呂克特（Friedrich Rückert）的詩獻給了克拉拉：「你是我的生命，是我的心；你是大地，我在那兒生活；你是天空，我在那兒飛翔……」

第二年的春天，舒曼創作出他一生中第一部，也是最重要的一部交響樂B大調《春天交響曲》。這部純粹的抒情作品，道出了舒曼對婚後新生活的憧憬，春天美好的旋律，正是他和克拉拉共同擁有的心情，慢板引子

中的法國號、小號與長笛、雙簧管起伏跳躍的對答回應，彷彿是他們兩人呼應的心音，同時奏出了春天萬物復甦、回黃轉綠的律動和縈繞在他們心底最動人的抒情。最迷人的要屬第二樂章小廣板，舒曼給它起名為「夜晚」。依然是熟悉的小提琴，以及法國號和雙簧管，柔情似水，如歌如訴，溫情溫存，帶有憂鬱的調子，如夜風習習，如花香馥郁，如溫情的撫摸，如叮嚀的絮語，是獻給克拉拉的情歌和夜曲，難怪克拉拉聽完後激動地說：「我完全被歡樂所占據」[5]。

　　同一年夏天，舒曼寫出了他另一部重要的作品A小調鋼琴《幻想》協奏曲，這是獻給他和克拉拉的孩子，因為這一年的夏天尾聲到來的時候，他們可愛的小天使寶貝女兒出生了。這是舒曼唯一一首鋼琴協奏曲，有人說這部協奏曲裡，有舒曼痛苦的回憶，因為想起他和克拉拉艱難的戀愛之路，一路上的荊棘叢生，難免讓他心存驚悸。實際上，正是在這樣路上的磨礪，舒曼的精神已經出現了問題。但是，在這首協奏曲裡，這種不安只是潛伏在歡樂之中，痛苦的回憶也只是暫短的一瞬，第二樂章中在大提琴襯托下的鋼琴獨奏是多麼美妙的樂章，那種精巧和優美，那種盪氣迴腸和清爽迷人，那種如乳燕出谷的婉轉和如細雨魚游的細膩，讓我們都可以看到克拉拉動人的倩影，都可以想像得出女兒新生命的嶄新形象，都可以觸摸得到舒曼那如同春水般，飛濺跳躍的明澈的心。

　　是的，舒曼一生之中最動人的樂章都在這時候寫成，也在這時候完成了。舒曼一生最美好生活都在此時開始，也在此時結束了。

　　其實，舒曼精神的錯亂，早在以前和克拉拉共同與維克教授鬥爭的動盪生活中就潛伏下來了。舒曼的精神病開始發作。好日子來得不容易，來得又是那樣短暫。就在這時候，布拉姆斯，這個命中注定要和舒曼與克拉拉聯繫在一起的人出現了。

　　1853年9月30日，年僅20歲的布拉姆斯（Johnnes Brahms, 1833-97），在他的好朋友後來成為小提琴演奏家的約阿希姆的推薦下，自尊而覥腆地叩響了杜塞爾多夫舒曼的家門（那時，舒曼正在杜塞爾多夫市交響樂團擔任指揮）。舒曼接待了他，請他在鋼琴上演奏一曲，他為舒曼演奏的是他的《C大調鋼琴奏鳴曲》。舒曼聽了開頭立刻覺得不凡，讓他稍稍停一下，興奮地叫克拉拉一起來聽。克拉拉走進屋來，他就是在這支曲子中望見了克拉拉，眼睛一亮，而且一見鍾情。克拉拉漂亮的眼睛，讓布拉姆斯一生難

忘。若說舒曼和克拉拉無法預料，就是布拉姆斯自己也無法想到，這一見鍾情竟然導致了他和克拉拉43年之久的未了情緣，導致布拉姆斯自己終身未娶。

當時，舒曼忘記自己已經病魔纏身，他正在為突然出現在自己眼前的布拉姆斯的才華興奮不已，他稱讚布拉姆斯是「從上帝那裡派來的人」，決心把這個前途無限的年輕人，從漢堡的貧民窟裡解救出來，讓全德國及歐洲認識他。為了推薦布拉姆斯的作品，他到處為布拉姆斯寫推薦信，帶他一起演出，並在因病已經中斷了10年的寫作後特意重新操筆，為布拉姆斯寫下熱情洋溢的文章，這就是發表在《新音樂時報》上那篇著名的〈新的道路〉。誰也沒有想到，這將是舒曼最後一篇文章（舒曼寫下的第一篇文章是熱情推薦蕭邦）。

在這篇文章中，舒曼以內心難以抑制的激動心情寫道：「幾年來音樂界人才輩出，增添了許多重要的後起之秀。看來，音樂界的新生力量已經成長起來了。近年許多志趣崇高、抱負遠大的藝術家都證明了這一點，雖說他們的創作目前知道的人還不多。我極其關懷地注視著這些藝術家所走的道路。我想，在這樣良好的開端之後，一定會突然出現一個把時代精神加以理想表現的人物……這人果然來了。他是一位名叫約翰內斯·布拉姆斯的青年，從襁褓中就是在藝術女神和英雄的守護下成長起來的」。

舒曼接著寫道：「他的一切，甚至他的外貌都告訴我們，這是一位出類拔萃的人物。他坐在鋼琴旁，向我們展示奇妙的意境，越來越深入地把我們引進神奇的幻境。他的出神入化的天才演技把鋼琴變成一個眾聲匯合、時而哀怨地嗚咽、時而響亮地歡呼的管弦樂隊。這越發增加了我們的美妙感受。他所演奏的作品有奏鳴曲（毋寧說是隱藏的交響曲）、無詞歌曲（不用文字說明，就可以了解它們的詩情美意，因為每一首裡都有很流暢和諧的如歌旋律），接著是演習形式極為新穎別致、而且帶有點魔鬼的陰險氣質的鋼琴小曲，最後是小提琴和鋼琴奏鳴曲、弦樂四重奏。每一首都別有風味，好像是從不同的源泉裡流出來的。我覺得，這一位音樂家彷彿是湍急洪流，直往下沖，終於匯集而成了一股奔瀉的飛沫噴濺的瀑布，在她上空閃耀著寧靜的彩虹，兩岸有蝴蝶翩翩起舞，夜鶯婉轉歌唱。」[6]

在這裡，我們不僅可以看出舒曼對於年輕而還沒有名氣的布拉姆斯的情有獨鍾（這是舒曼的一貫風格，在蕭邦、白遼士、李斯特剛剛出道時，

他都是這樣熱情有加地給予鼓勵），同時，也可以看出舒曼確實擁有很好的文筆，有很強的鼓動性。

布拉姆斯就是在舒曼的鼓吹下漸漸為人們所知。可以說，舒曼對布拉姆斯有著知遇之恩。沒有舒曼，布拉姆斯還只是一個沒頭蒼蠅，在漢堡的水手酒吧裡和萊茵河兩岸的下等俱樂部裡亂飛瞎撞。

誰會想到呢，不到半年之後，1853年2月，舒曼的精神病再次發作，開始是徹夜失眠，然後突然離家出走（就在克拉拉剛剛出去請醫生的時候），投入萊茵河自殺。正巧有船經過，才把他救上來。那一天，是狂歡節。狂歡的人群沒有人注意到一個水淋淋的音樂家，被人攙扶著穿過熙熙攘攘的街頭。

布拉姆斯聞訊立刻從漢諾威趕來。一貫不善言詞的他，笨拙地對克拉拉說：「只要您想，我將用我的音樂來安慰您。」[7]但是，敏感的克拉拉不會感受不到，他對她的那一份笨拙語言後面蘊含的感情。只是他們誰也不捅破，他們只談音樂，不談其他。

兩年之後，1856年的7月29日，年僅47歲的舒曼不幸去世。在這兩年中，舒曼住院，布拉姆斯一直守護在克拉拉的身邊，要說彼此訴說情懷的機會並不缺乏，但是，面對感情，他們依然心照不宣，他們依然只談音樂，外帶談舒曼的病情，不談別的。

舒曼下葬時，是布拉姆斯和約阿希姆（Joseph Joachim）在舒曼的靈柩前為他守靈送葬。下葬之後，布拉姆斯沒有和任何人打一聲招呼便不辭而別，突然得讓克拉拉完全出乎意料。從此，他們天各一方，再未見面（也有的傳記說在克拉拉晚年坐在輪椅上的時候，布拉姆斯曾經再見過她）。

想一想，在舒曼病重的兩年之中，布拉姆斯一直在克拉拉的身旁守候，卻從未向克拉拉表白過自己的感情，只是把自己對克拉拉的一片深情，深深埋藏在自己的心底。在舒曼去世之後，布拉姆斯又毅然決然地離開克拉拉，再沒有見面，布拉姆斯內心裡該有多大忍耐力和克制力？

布拉姆斯把這一切感情都化作他的音樂，他的音樂也絕不是那種白遼士式的激情澎湃，而是內省式的，如同海底的珊瑚和地層深處埋藏的煤礦，悄悄地閃爍和燃燒。布拉姆斯自己說：必須要「控制你的激情」，「對人類來說，激情不是自然的東西：它往往是個例外，是個贅瘤」。內心裡掠過暴風雨之後，他如同一個心平氣和、泰然自若的亞里斯多德式的

古希臘哲人一般，成為了十九世紀末少有的隱士[8]。

　　據說，在分別的漫長日子裡，布拉姆斯曾多次給克拉拉寫過情書，那情書據說熱情洋溢，發自肺腑，一定如他的音樂一樣感人。但是，這樣的情書，一封也沒有寄出去。內向的布拉姆斯把這一切感情都克制住了，像贅瘤一樣無一漏網地給挖去了。他自己給自己壘起一座高而堅固的堤壩，他讓自己感情曾經氾濫的潮水滴水未漏地都蓄在心中。那水在心中永遠不會乾涸，永遠不會滲漏，而只會蕩漾在自己的心中了。我不知道布拉姆斯這樣做，要花費多大的決心和氣力，他要咬碎多少痛苦，他要和自己做多少搏鬥。他的忍耐力和克制力實在夠強的了。這是一種純粹柏拉圖式的愛情，是超越物慾和情慾之上的精神戀愛。這是對只有具備古典意義上愛情的人，才能做到的。也許，愛情的價值本來就並不在於擁有，更不在於占有。有時，犧牲了愛，卻可以讓愛成為永恆。

　　我現在已經無法弄清在以後分別的漫長歲月裡，克拉拉對布拉姆斯這種態度到底是怎麼想的了。但是，我相信敏感而善感的克拉拉，一定感受得到布拉姆斯對她的一片深情，同時，她對布拉姆斯也懷有同樣的感情，否則，在她臨去世的前13天，她已經奄奄一息了，還記得那一天是布拉姆斯的生日，用顫巍巍的手寫下幾行祝福的話，給布拉姆斯寄去。

　　也許，克拉拉和布拉姆斯一樣都在堅強地克制著自己，他們都把這一份難得的感情，化為了自己最美好神聖的音樂。也許，克拉拉的感情依然寄託在舒曼身上，她和舒曼的愛情得來不易，經歷了那樣的曲折和艱難，她很難忘懷，共度了16年「詩與花的生活」（舒曼語），因而不想將對布拉姆斯的感情升格而只想昇華。也許，因為克拉拉比布拉姆斯大14歲，布拉姆斯沒有必要愛得一往情深，愛得一生到底（布拉姆斯的母親當年就比父親大17歲，也許這是一種遺傳基因的默默作用。也許，克拉拉不想讓布拉姆斯受家庭之累，自己畢竟拖著油瓶，帶著7個孩子。也許，克拉拉覺得和布拉姆斯這樣的感情交往更為自然、可貴、高尚而完美。

　　在克拉拉和布拉姆斯的感情交往中，我以為克拉拉是受益者。因為在我看來，布拉姆斯給予克拉拉的更多。無論怎麼說，克拉拉曾經擁有過一次精神和肉體融和為一的完整愛情，而布拉姆斯為了她卻獨守終身。更何況，在她最痛苦艱難的時候，是布拉姆斯幫助了她，如風相拂，如水相擁，如影相隨，攙扶著她渡過了她一生中的難關。

　　當然，布拉姆斯也不是一無所獲。如果克拉拉身上不具備高貴的品質，不是以一般女性難以具備的母性的溫柔和愛撫，布拉姆斯騷動的心不會那樣持久地平靜下來，將那激盪飛揚的瀑布，化為一平如鏡的清水潭。兩顆高尚的靈魂融和在一起，才奏出如此美好純淨的音樂。布拉姆斯和克拉拉才將那遠遠超乎友誼也超乎愛情的感情，保持了長達43年之久！43年，對一個人的一生，是太醒目的數字，包含的代價和滋味無與倫比。

　　據說，當1896年77歲的克拉拉逝世之後，布拉姆斯已經意識到自己也即將不久於人世了。他焚燒了自己不少手稿和信件。我不知道那裡有沒有他曾經寫給克拉拉的情書？我們可能永遠也找不到他寫給克拉拉的情書了。

　　克拉拉在世的時候，布拉姆斯把自己的每一份樂譜手稿，都寄給克拉拉。布拉姆斯這樣一往情深地說過：「我最美好的旋律都來自克拉拉。」聽到這樣的話，我們會忍不住想起在上一堂課講過的李斯特對跟隨他39年的卡洛琳曾經說過的話：「我所有的歡樂都得自她。我所有的痛苦也總能從她那裡得到慰藉。」藝術家的心都是相通的。

　　有一件事情，我異常感慨。1896年，布拉姆斯接到克拉拉逝世的電報時，正在瑞士休養，那裡離開法蘭克福有二百多公里。那時他自己也是身抱病危之軀，是位63歲的老人。當他急匆匆往法蘭克福趕去的時候，忙中出錯，踏上的火車卻是相反方向的列車。9

　　很久，很久，我的眼前總是浮現著這個畫面：火車風馳電掣而去，卻是南轅而北轍；呼呼的風無情地吹著布拉姆斯花白的頭髮和滿臉的鬍鬚；他憔悴的臉上閃爍的不是眼淚而是焦急蒼涼的夜色。

　　不到一年之後，1987年的4月3日，布拉姆斯也與世長辭。任何人都不難想到克拉拉的去世對於布拉姆斯的打擊是多麼慘重，在一夜之間徹底地蒼老，在短短不到一年的時間裡，付出了自己的生命，追隨克拉拉而去。

　　據說，在布拉姆斯最後的日子裡，他把自己關在房間裡，哪裡也不去。他用整整3天的時間，演奏克拉拉生前最喜歡的音樂，其中包括他自己的，也包括舒曼和克拉拉的作品，然後，他孤零零地獨自坐在鋼琴旁任涕淚流淌。

　　我相信每一位知道舒曼、布拉姆斯和克拉拉之間，這樣動人的故事之

後，再來欣賞他們的音樂，感覺和感情肯定是不一樣的。

　　關於舒曼的音樂，我們在前面已經有過簡單的介紹，他的那些美妙的歌曲、第一交響曲《春天》、唯一的一部《A小調鋼琴協奏曲》，都是非常值得一聽的作品。如果需要補充的，我願意向大家推薦他的鋼琴組曲《童年情景》，這確實是不可忽視的一部作品。

　　鋼琴對於舒曼來講，在他心目中的地位極其重要，因為他最早師從維克教授學的就是鋼琴，而他心愛的妻子克拉拉又是一名卓越的鋼琴家。鋼琴是他生命的外化和感情的延伸。一位英國學者說：「他喜歡彈鋼琴就像其他人喜歡寫日記一樣，他可以將自己心中最深處感情方面的祕密向她吐露。」[10]1838年，舒曼寫給克拉拉的信裡吐露出同樣的意思，他對克拉拉說：「我渴望表達我的感受，在音樂中我為它們找到了表達的途徑。」[11]他在這裡所說的音樂指的就是鋼琴，就是在這一年，他創作出了《童年情景》。

　　在創作完這部《童年情景》之後，舒曼給克拉拉又寫了一封信，在信中，他充滿喜悅的心情寫道：「我發現沒有任何東西比期待和渴望什麼那樣會增強一個人的想像力，這正是過去幾天我的情況。我正在等候你的信，結果我譜寫了大量的曲子——美麗、怪誕和莊嚴的東西；有朝一日你彈奏它時會張大眼睛的。事實上，我有時感覺到自己充滿了音樂。在我忘記之前，請讓我告訴你，我作了什麼曲子。是否這就像你曾經對我說過的話的回聲：『有時我對你就只像個孩子。』總之，我突然有了靈感，即興作成了30首精巧的小曲子，從中我挑選了12首將它們取名為《童年情景》。」[12]

　　這12首曲子，在發表時又加上一首，一共13首，就是現在我們經常聽到的完整的《童年情景》，流傳最廣也是最動聽的是其中第七首〈夢幻曲〉。在區區只有4小節的音樂材料裡，在短短只有三分多鐘的鋼琴演奏中，卻是如此的曲徑通幽，道盡了世上纏綿美好的溫情，令人柔腸寸斷，抒發了內心孩子一樣純真無盡的夢幻，上窮碧落下黃泉，兩處茫茫皆不見。如此寬闊的意境和感情，以少勝多的藝術力量與魅力，都濃縮在短短幾分鐘裡面了，真像是我們的五言或七言的絕句，也像是冰心的那充滿愛心和童心的〈寄小讀者〉或〈繁星〉與〈春水〉的小詩短章。如果你沒有聽過舒曼的這首鋼琴曲，你真的就等於什麼也沒聽過。

　　和同為鋼琴家的李斯特、蕭邦不一樣的是，舒曼的鋼琴比他們都要單純得多。也許是在練習彈奏鋼琴時太刻苦，他把自己的右手都彈傷了。舒曼的鋼琴曲總是作得簡樸而節省，絕不兜圈子繞彎子，絕不描眉打鬢過分裝飾。因此，他厭惡炫技派，和李斯特絕對不一樣；同樣柔情似水，他和蕭邦也不一樣，他比蕭邦少了一份憂鬱，多一份純淨，如同清晨的露珠那樣晶瑩透明。《童年情景》就是這樣的鋼琴曲。如果想想舒曼短暫而痛苦的一生，他經受的心靈和精神的磨難是那樣多，卻能夠做出這樣明麗純淨而充滿童心的音樂，就會感覺一個藝術家的藝術作品與人生的明暗對比的反差竟然如此大，就會感慨一個藝術家的心靈，該是多麼的寬厚而富於彈性，那一切的痛苦在他的心靈與藝術的神奇化學作用下，才變成如此動聽的音樂，猶如雜草最後被製成了潔白的紙張，並在紙上面抒寫出絢麗的大寫意。如果我們明白了這一切，也就會格外為舒曼所感動而珍惜這支鋼琴曲。

　　關於這部鋼琴曲，舒曼自己對克拉拉說：「它們盡可能容易。」[13]道出了其中的奧妙。所謂容易，是一種大道無痕、大味必淡的境界。因此，這首〈夢幻曲〉既適合如克拉拉這樣的鋼琴家演奏，也特別適合小孩子練習，可謂老少皆宜，既屬於古典，也屬於現代。是舒曼這首〈夢幻曲〉獨具的魅力，使得夢幻曲這一簡單的形式，在當時升堂入室占據了重要的位置。

　　聽這首〈夢幻曲〉最好聽鋼琴的演奏，再好的交響樂團演奏它，也會多少破壞了它原汁原味的單純，以及舒曼自己所說的「容易」。我也曾聽過曼托瓦尼和詹姆斯·拉斯特以流行音樂的方式，改編這首〈夢幻曲〉，只剩下了好聽和色彩的絢爛多姿，卻少了單純如秋水共長天一色的感覺。

　　布拉姆斯的音樂作品極其豐富，要想全面了解是很難的。這一次，我只想先從布拉姆斯所創作的與克拉拉有關的音樂談起。這是簡單的問題，也是一個複雜的問題；簡單在於和一個心中深愛著的女人，如此漫長又跌宕起伏的43年的感情，不可能在他的音樂創作中沒有回聲；複雜則在於布拉姆斯不是蕭邦，更不是白遼士和李斯特，他的感情內向，他把對於他自己那麼重要的感情，在43年的歲月裡，都能夠包裹得那樣嚴絲合縫、滴水不漏，在他的音樂中尋找他感情的軌跡便顯得不那麼簡單。

　　我們來試試看。在布拉姆斯的一生中，肯定有過專門寫給克拉拉的音

樂。他們還一起四手聯彈演奏過鋼琴。

在我所找到有限的材料中，其中有這樣幾首樂曲，是獻給克拉拉或和克拉拉有關的。

一首是他的《C大調鋼琴奏鳴曲》。他第一次來到舒曼家，為舒曼演奏的就是這支鋼琴曲。在前面，我們講過：當時，舒曼讓他稍稍停一下，要克拉拉一起來聽。克拉拉就是在這支曲子中走進屋來，他就是在這支曲子中望見了克拉拉，眼睛一亮，而且一見鍾情。在以後的日子裡，布拉姆斯不止一次為克拉拉演奏過這支鋼琴曲，或當著克拉拉的面，或自己一人悄悄地彈奏，我們在前面講過，在克拉拉去世的日子裡，布拉姆斯把自己關在家中，三天三夜不出門，彈奏克拉拉生前愛聽的曲子中，就有這支鋼琴曲。

這是一首布拉姆斯早期的作品，還帶有明顯貝多芬的影子。據說，它取材於德國的一首古老的情歌，倒也暗合了布拉姆斯的情懷。要說世上的事情就是這樣在冥冥之中道出人的心理密碼，因為在作這支曲子前，布拉姆斯並沒有見過克拉拉，他哪裡會想到他竟然用這支曲子來迎接克拉拉的出場呢？這支曲尾聲部分所展示的那種深秋景色一樣明淨而溫柔的旋律，又是多麼適合當時他頭一眼望到克拉拉出現在自己眼前的感覺和心情。這是布拉姆斯獨有的旋律，是一生音樂和做人的基本底色。

再一首是《C小調鋼琴四重奏》。這首曲子，布拉姆斯一改再改，用了整整20年的心血完成。他自己毫不隱諱地說這首曲子，是自己愛的美好紀念，和愛的痛苦結晶。最初寫作是舒曼病重，布拉姆斯守候在克拉拉身旁的日子裡啊，那時，他的心情非常混亂，他將這部作品交給出版商出版時給出版商寫過一封信，他在信上這樣明確指出：「你在封面上必須畫上一幅圖畫：一個用手槍對準的頭。這樣你可以形成一個音樂觀念。」他在另外的朋友的信中說：「我寫這首四重奏，是把她當成一件新奇的東西，就說是『穿藍色上衣黃背心的人』的最後一章畫的插圖吧。」[14]他所指的無疑是歌德，歌德的少年維特，就是用手槍對準自己的頭自殺的。在這部作品中，他傾吐出自己對克拉拉少年維特式的愛和痛苦。

這是布拉姆斯重要的一部作品。無論開頭的4部鋼琴的齊奏，還是後來出現的鋼琴此起彼伏的錯落有致的音樂，一直到最後才漸漸平和的弦樂吟唱，還有那一段小提琴如怨如訴的獨奏，大部分的時間裡，都是急促的、

強烈的，這在布拉姆斯的作品中十分少有的，傾吐出他心底無法化解的對愛的渴望和愛帶給他的痛苦。這首四重奏是布拉姆斯心電圖上，難得清晰顯示出來的起伏譜線。

還有一首樂曲叫做《四首最嚴肅的歌》。這是用《聖經》詞句編寫的，為低音聲部和鋼琴所作的樂曲，是1896年克拉拉去世前不久創作的。這首樂曲之後，布拉姆斯沒有再寫什麼別的音樂，可以說是他最後的作品了。我看到德國人維爾納‧施泰因著的《人類文明編年記事》的「樂和舞蹈分冊」中在1896年這一年的記事裡，特意註明此曲是「獻給克拉拉‧舒曼」的[15]。這是專為克拉拉即將到來的生日而創作的。

接到克拉拉逝世的電報後，布拉姆斯立即出發奔喪，從住所裡沒有拿什麼東西，只是隨手拿起了這部剛寫完不久的《四首最嚴肅的歌》的手稿。可見，這部作品對於布拉姆斯和克拉拉是多麼重要。布拉姆斯是趕了整整兩天兩夜的火車，才從瑞士趕到法蘭克福又趕到了波昂克拉拉的墓地前。布拉姆斯顫顫巍巍地拿出了《四首最嚴肅的歌》手稿，任5月的風吹散他花白的鬢髮，獨愴然而泣下。克拉拉再也聽不到他的音樂了，這是他專門為克拉拉的生日而作的音樂呀！

我沒有聽過這支音樂，不知是什麼樣的曲子。但是，看4首曲子的名字，〈因為它走向人們〉、〈我轉身看見〉、〈死亡多麼冷酷〉、〈我用人的語言和天使的語言〉，都透著陰森森的感覺。

據說，布拉姆斯在克拉拉的墓地前曾經獨自一人為克拉拉用小提琴拉過一支曲子。當然，這只是傳說，不足為憑。如果真的有這樣一回事，布拉姆斯拉的是什麼曲子呢？會不會就是獻給克拉拉的這首《四首最嚴肅的歌》？要不為什麼布拉姆斯剛剛寫完獻給克拉拉的樂曲，克拉拉就與世長辭了？為什麼這麼巧？在克拉拉去世11個月後，布拉姆斯也與世長辭了？莫非一切都在冥冥之中有什麼預兆？莫非神或者是愛，已在冥冥之中安排好了一切包括生死的時刻表？生命和藝術中真是充滿著許多難解之謎。

也許，這只是我的揣測，這首樂曲根本不是布拉姆斯在克拉拉墓地前拉的那支曲子。那支曲子，也許只埋藏在布拉姆斯自己的心底，對誰也不訴說；他只拉給克拉拉一個人聽，讓誰也聽不到。那是屬於他們兩人世界的音樂。羅曼‧羅蘭在他的《約翰‧克利斯朵夫》裡說過：「每個人的心底都有一座埋藏心愛人的墳墓，那是生命的狂流沖不掉的。」

　　順便說一點的是，布拉姆斯一輩子是不是只愛過克拉拉？除此之外，布拉姆斯是否愛過別人呢？在和克拉拉分離40年這漫長的歲月裡，布拉姆斯的心再硬不會是一塊石頭，也不會封閉得沒有另外一個女人，如克拉拉再次闖入他的生活。他不是生活在世外桃源。

　　1858年，也就是布拉姆斯和克拉拉分離的第3年，布拉姆斯在哥廷根遇到一位女歌唱家叫阿加西，她非常喜歡布拉姆斯的歌曲。布拉姆斯一生創作過歌曲有二百餘首，他也很喜歡歌曲，便與阿加西一起研究過歌曲的創作和演唱。阿加西愛上了他，他也愛上了阿加西，並且彼此交換了戒指。但是，最終，布拉姆斯和她只是無花果。他給阿加西寫信說：「心愛的阿加西，我多麼地愛你，哥廷根的夏日的回憶，絕不是虛假，但是，關於結婚，現在我還沒有信心。」[16]美國音樂學家蓋林嘉說：「布拉姆斯認為有了太太，受家庭束縛，會影響創作。」[17]說布拉姆斯那時覺得自己地位不穩，不願意阿加西受影響，我看未必盡然。心中對克拉拉充滿愛情的時候，他就沒想到過這樣的問題嗎？與克拉拉相比，恐怕阿加西要略遜一籌。初戀，是一幅永不褪色的畫，又像是埋下的一顆種子，不能在當時開花，就會在未來的歲月裡發芽。

　　後來，阿加西只好另嫁他人。5年後，布拉姆斯把一首《G大調六重奏》獻給阿加西。曲中第二主題用阿加西的名字作為基本動機：A—G—A—DE，寄予他對阿加西並未忘懷的感情。

　　10年後，阿加西生下她的第二個孩子的時候，布拉姆斯從一本畫報中挑選了一首童謠編成歌曲送給阿加西和她的孩子。這就是那首布拉姆斯非常有名的《搖籃曲》：

> 睡吧小寶貝，你甜蜜地睡吧，
> 睡在那繡著玫瑰花的被裡；
> 睡吧小寶貝，你甜蜜地睡吧，
> 在夢中出現美麗的聖誕樹……

　　這就是布拉姆斯。完整的布拉姆斯，活生生的布拉姆斯，重情重義的布拉姆斯，善良莊重的布拉姆斯，懷舊濃郁的布拉姆斯。他注重感情，卻不濫用感情；他珍惜感情，卻不沈溺感情；他善待感情，卻不玩弄感情。

他懂得感情並將感情深沈地化為他永恆的音樂。

最後，我們來一起總結一下舒曼和布拉姆斯。

從外表來看似乎舒曼比布拉姆斯要熱情，布拉姆斯是個內向的人，他一生深居簡出，他厭惡社交，他沈默寡言。他的音樂也不是那種熱情洋溢、願意宣洩自己情感的作品。他給人的感覺是深沈，是蘊藉，是秋高氣爽的藍天，是煙波浩淼的湖水。他的作品，雖然像舒曼一樣節奏極其富於變化，但不宜演奏得速度過快，不宜演奏得熱情澎湃。

其實，舒曼從性格本質來看，和布拉姆斯一樣是屬於內向的人。他的熱情往往表現在他的文章裡和音樂裡。朗多米爾說他：「他沒有壓倒一切的巨大力量，但他卻有一種沁人心脾的感染力，他通過其他的方法，取得同樣的悲劇效果。他不是舒伯特那種慷慨大方的個性，和易於外露的感情。舒曼是屬於一種凝結內向的個性，風格純淨而精確，他的樂句簡短而緊湊。」[18]他概括得很對，在性格的內向這一點上，舒曼和布拉姆斯確實很像。但是，同樣的內向，卻創作出不樣的音樂，雖然他們都側重表現內心的世界。舒曼更側重的是內心的感情，在他的音樂裡，感情是陽光下或陰雨裡的風景，分外明顯而迷人，他的優美雅致，沒有過多的裝飾，是打開窗戶的八面來風，潤濕你臉龐的杏花細雨。而布拉姆斯則是把感情深深隱藏著，就像冬天皚皚白雪下尚未出土的麥苗，是冰河下流淌的溫暖激流。

無疑，舒曼是布拉姆斯真正意義上的老師，只是師生間所拿手的音樂作品那樣不同。舒曼的成就更多反映在鋼琴和聲樂方面，他的《童年情景》和《詩人之戀》是這兩方面的代表，都是詩意和情意的洋溢，優美動人，溫柔宜人，多少有些女性化。而布拉姆斯主要的貢獻，在於4部不朽的交響樂和他獨一無二的室內樂，他尤其是室內樂獨一無二的大師。他不是以激情洋溢的抒情方式贏得聽眾，而是以內省式的表現一個真正男人內在的性格，哀而不傷，怨而不怒。

再來說說他們的交響樂。舒曼和布拉姆斯的一生，都只創作了4部交響樂。比起貝多芬時代，顯然少了許多。這是一種很有意思的現象，其實，早在舒伯特之後，孟德爾頌就已經很少創作交響樂了，蕭邦乾脆就一部交響樂沒有，白遼士也只有一部《幻想交響曲》在那兒折騰。即使孟德爾頌的《蘇格蘭》和《義大利》兩部交響樂，也已經不是貝多芬時代的交響思維了，白遼士的交響曲更被認為離經叛道。而充斥樂壇的交響樂大都是對

貝多芬時代毫無表情和生氣的拙劣模仿。所以，敏感的舒曼早就說過：「最近我們很少有水平很高的管弦樂作品……有許多都是對貝多芬的絕對仿效；更不用提那些交響樂令人生厭的表現了；它們只能投射出莫札特和海頓的粉墨和假髮的影子，卻實在無力照出那戴著假髮的頭腦。」[19]面對這種現狀，舒曼是十分矛盾、痛苦的。他在這裡所說的管弦樂指的就是交響樂。他自己所創作的4部交響樂，其實並不是貝多芬時代的交響思維和格式了，而傳統的交響樂模式，也限制著他浪漫主義的新思維和創造。他並沒有找出銜接著這兩者之間的好方法，也沒有時間（他活得太短了），重新舉起貝多芬交響樂的大旗去再造輝煌。他只好把這希望交給了他的學生。

　　布拉姆斯當仁不讓地接過了他的老師舒曼手中的旗子，他在交響樂方面做出的貢獻，遠遠超過了舒曼。布拉姆斯的4部交響樂，現在依然在世界樂壇上經常被演奏，而且越發受到人們喜愛特別是歐洲人的歡迎。布拉姆斯這4首交響曲，在當時的那個時代，所引起的作用是不可低估的，它們幾乎成為了標誌性的建築，矗立在交響樂的上空。在布拉姆斯的4部交響曲中，除了第一交響曲，還保留著貝多芬明顯的痕跡之外，被人們稱為「貝多芬的第十交響樂」，但那只是布拉姆斯嚮往古典交響樂的英雄時代的一個頑強的過渡，其他3部交響樂，都打上了只有布拉姆斯才有的醒目胎記。

　　寫於1887年的第二交響曲第三樂章，被公認為布拉姆斯天才的獨創。這一接近迴旋曲的樂章，嫵媚得如同中年的克拉拉一樣豐滿迷人，它那來自民間舞曲的悠揚旋律，讓人想起陽光下輕快的舞蹈，雙簧管在大提琴的彈撥下，憂傷宛若月光下迷離的疏影婆娑，撩起的木管和單簧管在弦樂的烘托下，如夜色中的霧氣一樣輕輕地蕩漾。那種純正的德意志味道，確實和其他國家的交響樂有著明確的區別，一聽就能夠聽出來。它的做法和音樂都如此新穎而動人，人們一般聽布拉姆斯的交響樂最容易被吸引的一部。據說，這部交響曲首演時受到了熱烈的歡迎，觀眾忍不住站起來向布拉姆斯致意。第二場演出，是布拉姆斯親自出場指揮，受到同樣熱烈的效果。很快，這部交響曲就紅遍整個歐洲，被認為是布拉姆斯最經典的音樂。

　　第三交響曲，是布拉姆斯1853年，在他50歲那一年完成的，被克拉拉稱為是「森林的牧歌」。這是布拉姆斯寫的最短的一部交響曲，開頭的交響也許由於銅管吹出有些顯得喧鬧，但焦躁不安很快就過去了，單簧管和

大管彼此奏出的旋律一下子變得輕柔，一派雨過天晴氣爽的田園風光，空氣中雖然還夾雜著雨滴的冷冽，卻已經是清新的感覺。特別是進入了第二樂章的行板和第三樂章的小快板，第二樂章中那種有些壓抑中的呼吸，那種搖籃曲式的優雅和溫馨，一點點滲透著，如同微微細雨滲透進鬆軟的泥土；特別是單簧管和法國號，吹出的那樣高貴如雲的旋律，實在是太迷人了。第三樂章是我們常常在唱盤裡能夠聽到的，許多唱盤在選擇布拉姆斯的選段時，願意選這段小快板，它的確楚楚動人，憂鬱之中的一絲絲明快，點點漁火一樣，閃爍在薄霧濛濛的水面上，江流天地外，山色有無中。

第四交響曲是布拉姆斯1885年的創作，並親自指揮了它的首演。這是他最為傷感也是最偉大的一部了。當然，他是要傷感的，這一年，他已經52歲，歲月如水一樣長逝，舒曼已經去世了快20年，而他和克拉拉也分手了快20年，分手時，克拉拉才37歲，如今已經是66歲的老太太了。但是他沒有讓這一份傷感，變得如同浪漫派的毛頭小伙子一樣，搞得水花四溢，濺濕所有人的衣襟和手帕。這部交響曲整體的悲劇性，被布拉姆斯演繹得那樣爐火純青，它像是一股潛流慢慢地湧來，到最後形成了鋪天蓋地的洪流，遮擋住我們的呼吸。布拉姆斯為我們展開這樣一幅畫面，一邊是無邊落木蕭蕭下，一邊是不盡長江滾滾來，一派遼闊霜天、淒婉卻悲壯的氣象萬千。

應該說，布拉姆斯沒有辜負舒曼對他的期待，他在交響樂上完成了老師布置給他的作業。他尋找到的是一條回歸古典主義的道路，但這種回歸不是完全的倒退，一種復古主義的盛行，而是在古典主義中重建經典的精神，並尋找新的東西加以整合。於是，布拉姆斯的旋律變奏，依賴的不是古典的程式，而是性格；他的樂思發展、不對稱小節和切分音的運用，以及和聲上的多姿多彩，都豐富了交響樂的形式，讓新時代的人更容易接受，而不再覺得只是貝多芬和莫札特時代的假髮，和粉墨妝點的老骨董，也不僅僅是白遼士那種完全新潮的反叛。

很顯然，布拉姆斯走了一條與眾不同的新路子，這一點在今天看來遠不如白遼士那樣來得痛快，卻是打上那個特殊時代的烙印。浪漫派進入了中後期之後。歡呼王綱解體的激情已經過去，性慾旺盛蜜月高潮已經消解，所呈現的病端已經漸漸地顯露。在我看來至少有這樣幾點病原：一是

過分的心靈豐富和情感宣泄，已經成為被人們批評為「淚汪汪的浪漫主義」了；二是浮華而空洞的詞藻，已經從文學散布到音樂創作之中；三是過分的離經叛道，已經破壞了交響樂固有的思維和本質。

面對這樣的現實，布拉姆斯洞悉到音樂的危機，他在這4部現在我們看來似乎有些四平八穩的交響樂和那些室內樂中，將狂飆突進和出竅的浪漫靈魂收進其中。如此回頭尋找貝多芬的老路，便一下子變得容易使人們接受，這既是人們的心理需求，也是時代的彌合需求。可惜，早夭的舒曼沒有趕上變動的新時期，但舒曼和布拉姆斯的音樂理想是一致的，布拉姆斯繼承著舒曼的音樂品格，並在古典主義的老路上，踏上新的足跡。這便是新古典主義的出現。這也是布拉姆斯為什麼在音樂史中地位顯赫的重要原因。

朗格這樣評價布拉姆斯：「與他同輩的音樂家中，沒有一個人像他那樣接近貝多芬的理想，沒有一個人像他那樣重建真正的交響思維；僅僅用『重建』一個詞就足以說明他的全部藝術。」同時，他又說：「這位浪漫主義最後階段的大作曲家，是在舒伯特之後，最接近古典時期音樂家精神的。他的藝術像是成熟的果子，圓圓的，味甜而有芳香。誰想到甜桃會有苦核呢？寫下《德意志安魂曲》的這位作曲家，看到了這偉大的悲劇——音樂的危機。他聽到了當代的進步人士的激昂口號『向前看，忘掉過去』，而他卻變成了一個歌唱過去的歌手；也許他相信通過歌唱過去，他可以為未來服務。」[20]

和李斯特和白遼士相比，作為保守派和復古派的布拉姆斯，再不是漢堡下等水手酒吧裡的鋼琴師，而一躍成為新一代的大師，雄峙在十九世紀的末葉，和華格納對峙著，等待著新的一代的到來。

也許，布拉姆斯這樣崇高的地位本來應該是屬於舒曼的。舒曼和布拉姆斯，本應該屬於同一個時代的人，但因為舒曼的短命，導致他們一個生活在十九世紀的上半葉，一個生活在十九世紀的下半葉，分別站在了同一條河流的上游和下游，觀看驚濤拍岸，大浪淘沙。命運和歷史把機遇留給了布拉姆斯。

註釋

1 李寬寬《音樂森林中的守護女神》，社會科學文獻出版社，1998年。

2 同上。

3 方之文《詩的音樂，音樂的詩》，人民音樂出版社，1983年。

4 同1。

5 同1。

6 汪森編《夜鶯之舞》，海南出版社，1998年。

7 同1。

8 吳繼紅《布拉姆斯》，東方出版社，1997年。

9 同上。

10 J. Chisssl《舒曼鋼琴音樂》，苦僧譯，花山文藝出版社，1999年。

11 同上。

12 同上。

13 同上。

14 凱斯（Ivor Keys）《布拉姆斯室內樂》，楊韞譯，1999年。

15 維爾納‧施泰因《人類文明編年記事》「音樂和舞蹈分冊」，熊少麟等譯，1992年。

16 同8。

17 宗河編《世界傳記名著鑑賞辭典》，中國工人出版社，1990年。

18 朗多米爾《西方音樂史》，朱少坤譯，人民音樂出版社，1989年。

19 保羅‧亨利‧朗格《十九世紀西方音樂文化史》，張洪島譯，1982年。

20 同上。

羅西尼和比才

十九世紀兩位不對稱的天才

羅西尼和比才，他們毫無愧色地代表著十九世紀義、法歌劇的高峰，羅西尼給奄奄一息的義大利歌劇帶來了重整旗鼓的復興；比才把法國追慕浮華缺生命力的歌劇帶到了一個嶄新的高峰，使得法國終於有了可以和德、義歌劇抗衡的力量。

　　1822年，在維也納發生過這樣一件真實的事情，30歲的羅西尼拜訪了52歲的貝多芬。那時的貝多芬疾病纏身，窮苦潦倒，而羅西尼卻正飛黃騰達，他有二十多部歌劇在整個歐洲到處上演，每部歌劇、每次演出，都要付給他高額的稿酬，光是到英國的一次巡迴演出，他就拿到了17萬5千法郎如此可觀的酬金。強烈的對比，如貝多芬這樣一代音樂的巨匠，就這樣悲慘地蜷縮在維也納的角落裡而無情地被人遺忘，讓羅西尼實在看不下去。在一次梅特尼希公爵舉辦的豪華晚會上，羅西尼向這些腰纏萬貫的貴族們提議為淒涼的貝多芬捐一些錢，在場的這些貴族竟然都一言不發。整個紙醉金迷的維也納就是這樣的嫌貧愛富，這樣的勢利眼，這樣的健忘。他們早已經忘記曾經對貝多芬的崇拜，如此移情別戀地在新人的身上。他們寧可在羅西尼身上大把大把地拋灑金錢，卻冷漠地不肯施捨貝多芬一文錢。

　　5年過後，貝多芬悲涼地死去，羅西尼依然繼續在歐洲走紅。一個時代就這樣結束，一個時代就這樣開始。

　　這個開始的新的時代，是十九世紀的歌劇時代。

　　沒錯，十九世紀已經不再是貝多芬交響樂的時代了，儘管前有孟德爾頌和舒曼對古典精神的追隨和不懈努力，後有白遼士和布拉姆斯呈現激進與保守兩極的再創造，交響樂這一形式，畢竟已經很難再現貝多芬時代的輝煌了。而歌劇，曾經在前一階段顯現沒落斑痕的歌劇，再次抖擻精神走向了前台，以新的面目展現在人們的眼前。特別是在義大利和法國，歌劇呈現出新的活力，和十九世紀的浪漫主義音樂交相呼應。一代蜂擁而至的歌劇大師，和舒伯特、舒曼的藝術歌曲，白遼士、布拉姆斯的交響樂，李斯特、蕭邦的鋼琴、帕格尼尼（Niccolò Paganini）、約阿希姆的小提琴，一起構製成那個時代的輝煌壯觀。

　　羅西尼就是在這個時代出現的歌劇大師。

　　應該說，羅西尼（Gioacchino A. Rossini, 1792-1868）不是歌劇的改革者，他只是一個歷史悠久的傳統義大利歌劇的繼承者，或者說是義大利歌劇這個古老出土文物的挖掘者。從某種程度上講，他還是個保守主義者。這樣一個平鋪直敘的人，不要說在我們今天的時代，就是到了十九世紀的下半葉，也很可能淪為平庸者而被淘汰。但是，在那個時代，羅西尼所起的承上啟下的作用的確無可取代。

　　還應該說，羅西尼生不逢時。他出生的大環境可以說是糟透了，法國

和奧地利交相統治，而使他的國家淪為殖民地，爭取民族獨立和國家統一的革命運動，在一次次血腥的鎮壓下進行著，苦難和動盪的日子連綿不斷。他出生的小環境也不那麼如意，他的母親是一個唱配角的歌劇演員，他的父親是一個屠宰場的檢驗員兼本城樂隊的小號手，也就是平時給屠宰完的生豬屁股後面蓋合格不合格的印章，業餘吹吹小號，每天只有2個半法郎的報酬，用以貼補家用。不太富裕的家庭並沒有給他帶來什麼優越感，或音樂方面天才的遺傳基因（如果說有遺傳基因，那麼就是他的母親會唱歌，他的父親能吹一點小號）。相反地，他的父親因為同情共和而被逮捕，他在5歲這樣小小年齡就開始品嘗離鄉背井、顛沛流離的滋味。他的母親為了生計只好帶著他參加一個鄉間草台班子的劇團，憑著以前能唱歌的底子當了一個歌手，到處奔波，過起吉卜賽式的流浪生活，所謂悲歡離合一杯酒，南北東西萬里程，嘗遍人間的辛酸苦辣。

當然，我們可以說，羅西尼這樣的經歷，為他以後的歌劇創作打下了堅實的生活基礎，成為他一筆創作的財富；也可以說埋伏下了他性格發展的種子，成為他以後命運的鋪墊。這都沒有錯，以後我們都要講到這些。但是，說羅西尼生不逢時，是從歌劇創作方面而言，更重要的是羅西尼出道的時候，已經是義大利歌劇沒落的時候。我們知道，義大利是世界歌劇的誕生地，早在十七世紀蒙特威爾第時代，就創造過歌劇的輝煌，義大利的歌劇曾經是歐洲的中心而稱雄於世。可是，在上一個世紀末，義大利歌劇因為內容不是陳舊不堪的王公貴族軼事，就是脫離現實的遙遠而虛幻的神話；形式上同樣也是機械式、程式化的形式主義老一套，歌劇的情節靠宣敘調陳述，一到了詠歎調，就完全和情節沒關係，皮肉脫節，水乳不融，光看演員在舞台上煞有其事地吼，台下的觀眾則無動於衷。這樣的歌劇漸漸沒有多少人愛看，人們進劇院如同進教堂一樣，只是一種禮拜的形式，和一種附庸風雅的標籤而已。

羅西尼就是在這樣義大利歌劇衰退，和政治黑暗的雙重擠壓的背景下出場的。他當然擔任不起力挽狂瀾的歷史重任，但他畢竟是一個聰明人，他知道如果還要靠寫歌劇吃飯的話，就得和過去的東西不一樣，就得寫現在人們喜歡的東西。這個想法很樸素，也很明確，使得他歪打正著地成為了義大利歌劇轉折時期，一個舉足輕重的人物。

不能太過嚴苛怪罪羅西尼，生存那時對於他比歌劇發展之類的意義重

要。那個時候，別人家的孩子到了上學的年齡揹起書包上學校去了，羅西尼卻還在肉鋪和鐵匠鋪裡學徒，每天在充斥著濃重的肉味和鐵屑的環境裡幹活，又髒又累，簡直是忍無可忍，他就體會生存對於他是第一位的。他到了10歲那一年才能夠上學，音樂才華才顯露出來，12歲開始學作曲，14歲進入音樂學校正規學習，比起其他的音樂家，他起步算晚的。

18歲，他從音樂專科學校畢業，還只是一個無名毛頭小子。那時候，在義大利只有到羅馬、米蘭、威尼斯、那不勒斯這樣的大城市，才有正經的歌劇院，也才有出人頭地的機會。可是，那裡是不會要一個僅僅是音樂專科學校畢業的無名小卒的，那裡有當時大名鼎鼎的唐尼采蒂和帕伊西埃洛（Giovanni Paisiello）。他只好奔波於許多小城鎮，那裡的有錢貴族，一般都附庸風雅成立劇團，養了一批人，有作曲的、寫劇本的、唱歌的……把大家聚在一起，讓貴族來頤指氣使地指揮，熱熱鬧鬧地演完了就散夥。在那裡，羅西尼可以施展一下他的才華，為那些土財主們作曲寫歌劇，賺一點碎銀子聊以餬口。

羅西尼畢業後在整整5年的光景裡，都是在幹這種買賣，從這個小鎮馬不停蹄地跑到另一個小鎮，就像現在的「街頭藝人」一樣。每到一地，打開手提箱，裡面的樂譜總是比衣服多，他就是得靠賣樂譜為生，一手點錢，一手交樂譜。他得養活父母和祖母一家人，他不是那種一人吃飽全家不餓的人，他知道生存對他的重要性。寫歌劇既是他的愛好，也是他謀生的手段。

在這5年裡，他一共寫了12部歌劇，其中包括他成名以後，被人們重新挖掘出來也有名的《唐克雷迪》和《義大利女郎在阿爾及爾》。因為一直遠離義大利歌劇的中心而都是在最底層跑，他比那些羅馬、威尼斯的劇作家要摸得準觀眾的胃口，他清楚普通的人們到底喜歡什麼樣的歌劇。他沒有那些高高在上的劇作家爭名爭利的負擔，他只為觀眾服務，因為他們愛看了，他才能夠多點報酬。就是這樣簡單。所以，羅西尼從一開始走的路就和羅馬、威尼斯那些聞名遐邇的大作曲家不一樣，他首先不是為了所謂的藝術，而是為了飯碗。因此，當那些來自羅馬等地權威的作曲家批評他的歌劇根本不懂得藝術的規律、缺乏高尚的品味，罵他是「放蕩的音樂家」的時候，他付之一笑。當他音樂專科學校的老師寫信罵他：「不要再作曲了，倒楣的你，給我們學校丟盡了臉」的時候，他給老師回信說：

「敬愛的老師，請忍耐一下吧！我現在為餬口，不得不每年寫五、六部歌劇，手稿墨蹟未乾就給抄譜員抄寫分譜，連看一遍的時間都沒有，將來等我不再這樣忙的時候，我再寫無愧於你的音樂吧！」[1]

1816年，是羅西尼命運轉折的一年。那不勒斯聖卡洛劇院的老闆找到了羅西尼。英雄莫問來處，如羅西尼一樣出身底層，這個叫做巴爾巴亞的老闆，以前只是一個咖啡館跑堂的，後來賺了錢，開了一家遊樂場，再賺了錢，成為了劇院的老闆。如今，不必再為飯碗奔波，腰包鼓鼓的了，便飽暖思淫慾，他開始追逐那不勒斯藝術的風範了，想當初那不勒斯派的代表歌劇家斯卡拉蒂（Domenico Scarlatti, 1659-1725）就在那不勒斯起來的嘛，便也想高雅一把。這時的羅西尼走在鄉間的小路上已經小有名氣，巴爾巴亞開價每年1萬5千法郎，請羅西尼每年為他的劇院寫兩部歌劇。這個價碼不算低，因為在聖卡洛劇院的首席女高音才拿2萬法郎。

羅西尼終於可以揚眉吐氣地走進義大利的中心城市。

這是他走向輝煌的開始，這一年，他連寫兩部歌劇：《塞維亞的理髮師》和《奧賽羅》。據說，《塞維亞的理髮師》只用了13天就完成了，而《奧賽羅》的序曲只用了一個晚上一揮而就。羅西尼的才華，揮灑得淋漓盡致，讓所有的歌劇家們瞠目結舌，歎為觀止。

更讓人歎為觀止的是，這是兩部令人耳目一新的歌劇，那樣朝氣勃勃，那樣不拘一格，那樣帶有鄉間泥土的氣息，和一直在舞台上上演的陳腐歌劇那樣不同，讓人們不得不看到對於他自己同時也是對於義大利歌劇創作的重要意義，尤其讓那些反對過的權威們大吃一驚，深深感到一個來自肉鋪和鐵匠鋪學徒的威脅。據說，《塞維亞的理髮師》上演的第一天，反應並不怎麼好，但第二天晚上的演出，便出現了群情激昂的場面，觀眾熱烈地把他抱起來拋向空中祝賀成功，弄得他自己都莫名其妙，不知所措。

羅西尼晚年，有人問他喜歡自己的哪些作品？讓他預測哪些作品能夠給後人留下？他坦率地說：《奧賽羅》的第三幕，《威廉·退爾》的第二幕，還有整個的《塞維亞的理髮師》[2]。

羅西尼說的一點沒錯，一百多年的事實，證明了他說的話。我們現在就來簡單分析一下這3部作品，《奧賽羅》和《塞維亞的理髮師》是他1816年的作品，《威廉·退爾》是他1829年的作品。如果我們把他在各地街頭

賣藝時創作的《唐克雷迪》和《義大利女郎在阿爾及爾》稱為他的前期代表，那麼，《奧賽羅》和《塞維亞的理髮師》是他中期的代表，《威廉‧退爾》是他後期的代表，在《威廉‧退爾》之後，他再沒有新的寫作。

這3部作品，《奧賽羅》比起其他兩部要弱一些，但是在藝術上有他的探索，雖然並未完全擺脫莎士比亞提供的情節劇的特性，畢竟在向著人物的心理走近。這對於當時義大利歌劇擺脫以往傳統的陳舊模式，具有先鋒試驗的意義，其中的浪漫曲〈垂柳〉已經融合著人物感情色彩的優美的音樂了。

《塞維亞的理髮師》根據博馬舍（Pierre-Augustin G. de Beaumarchais）同名喜劇改編的，早在羅西尼出生之前，1782年，就曾經被當時義大利最著名的音樂家帕伊西埃洛作曲公演過，受到熱烈歡迎，如今帕伊西埃洛還健在，羅西尼不是在和他挑戰唱對台戲嗎？羅西尼那一年24歲，仗著年輕，膽大妄為，哪管得了一切！這部嘲諷封建權勢的3幕戲劇，那種對底層人士的關注和熱情，對他們心理、性格與智慧的精心刻畫，那種旋律變幻莫測的魅力和生氣，以及他在「街頭賣藝」時學來的來自民間的舞台經驗，都讓人感到像是吃到剛剛採擷下來的草莓一樣，汁水飽滿而味道新鮮。不少人把羅西尼《塞維亞的理髮師》和莫札特的《費加洛的婚禮》相提並論，朗格曾經以少有的讚美語言寫道：「這裡的音樂迸發著機智和遐想的火花，充溢著歡快的旋律之流，節奏五光十色，變化無窮，很少人能不為之神往。全世界都拜倒在羅西尼的腳下了。叔本華聽了他的音樂，說這時才體會到音樂本質的力量，而黑格爾只能說些歡喜若狂的話。冷靜的德國完全失掉了那理智的常態。當羅西尼1822年訪問維也納時，貝多芬已經過時了，莫札特被人忘掉了，舒伯特被人視若無睹。如果說《塞維亞的理髮師》結束了義大利喜歌劇的歷史也並非誇大之詞。」3

《威廉‧退爾》是唯一能夠和《塞維亞的理髮師》相媲美的另一座羅西尼創作高峰，這是根據席勒的詩劇改編而成的一部歌劇。當時，法國1830年的革命即將來臨，而義大利民族民主革命的呼聲也風起雲湧。羅西尼的《威廉‧退爾》內容寫的是14世紀瑞士人民，反抗奧地利侵略的故事，歌頌敢於抗爭、不畏犧牲的民族英雄威廉‧退爾。雖然，在這部歌劇中，羅西尼迎合法國大歌劇創作的一些模式特點，但羅西尼在這部音樂中所展示的那種英雄的想像力和悲劇性，也正吻合當時法國人蓬勃上漲的民

族心理，同時和義大利的現實遙相呼應，算是一箭雙雕吧。既是歷史的又是英雄的宏大敘事，和《塞維亞的理髮師》所呈現的普通人視角，構成了羅西尼音樂創作對應的兩極，說明著羅西尼縱橫開闊的能力。

有意思的是，《塞維亞的理髮師》在羅西尼生前就上演過五百場，近兩個世紀一直上演不衰，而《威廉·退爾》只是在當時轟動不止，除了序曲現在還在不斷為世界各地的音樂會所演奏外，全劇幾乎沒有什麼演出了。看來，音樂不僅僅是依附在劇情之上的，美好的音樂是可以超越劇情的。《塞維亞的理髮師》的音樂還是要比《威廉·退爾》精緻。

羅西尼就是這樣把義大利歌劇，從日薄西山的委頓之際拉了回來，讓其重新陽光燦爛起來。他讓人們重新認識義大利歌劇的美麗和魅力，義大利的歌劇是百年之蟲，僵而不死，有起死回生的功夫和神奇。正是有羅西尼這樣的鋪墊，才有日後的威爾第（Giuseppe Verdi, 一譯韋瓦第）和法國的歌劇。這是羅西尼歌劇出現的重要意義。

羅西尼歌劇的另外一個意義，我們前面已經提到了，是他有意識地擺脫以往義大利歌劇，陳腐狹隘的神話宗教題材和帝王將相的古老故事，而以歷史的故事歌頌今日的愛國主義。正是因為這一點，《威廉·退爾》在義大利上演時，當局竟然緊張害怕得把劇中有關「祖國」和「自由」的字眼都刪掉，真是草木皆兵。而這一點意義並不僅僅在《威廉·退爾》一劇中體現，早在他的《唐克雷迪》中就已出現，主角唐克雷迪為戰勝敵人不怕犧牲來拯救自己的祖國，他所唱的詠歎調〈憂心忡忡〉，當時在義大利北部城市到處在傳唱。《義大利女郎在阿爾及爾》中這位義大利女郎向她的情人高唱的那首抒發愛國情懷和戰鬥精神的詠歎調，則被作家司湯達譽為是「歷史的紀念碑」[4]。

羅西尼歌劇的另一個意義，是他摒棄了義大利歌劇原來那些華而不實的裝飾花腔，摒棄了原來詠歎調只為了炫技而不為情節、人物、心理刻畫服務的老章程，同時他保存並發展了義大利歌劇原來的美聲唱法，使這種方法一直延續至今。同時，他也加強管弦樂隊的表現力度和存在價值，不再只是作為音樂的裝飾展示，而和劇情人物融合一起。他讓人們走進劇院，再不是步入教堂只是為了一種程式化或附庸風雅的聚會，他讓歌劇和人們的生活密切相關起來。他讓義大利歌劇不再是一幅畫、一條風乾的魚，而是生動活潑地呼吸著，歌唱著，愛著，恨著，在有水的地方暢快地

游著，在無水的地方盡情地飛著。

　　羅西尼是義大利歌劇創作的天才，也是一個永遠無法解開的謎。因為羅西尼在37歲創作《威廉‧退爾》之後，再沒有寫出新的歌劇，金盆洗手，他徹底告別了音樂家的生涯。其實，37歲，遠遠未到拿不動筆的年齡。晚年的巴哈還能夠寫出《哥爾德堡變奏曲》、《音樂的奉獻》，而在雙目失明之後、臨終前寫出了不朽的《賦格的藝術》。69歲的海頓還堅持寫出了漂亮的《四季》。福萊晚年耳朵有病，並患有動脈硬化，同樣在他69歲的時候，還夜以繼日地寫出了《船歌》、《關閉的庭院》、《夜曲》、《E小調小提琴奏鳴曲》；75歲高齡的時候，居然還能創作出飛舞著靈感白鴿的弦樂四重奏。李斯特75歲逝世前還揮動著蒼邁的老手，寫下了《匈牙利狂想曲》的後兩首。80歲的威爾第在那樣蒼老的年齡，還激情充沛地創作出充滿年輕人愛情的歌劇《福斯塔夫》。85歲的斯特拉文斯基更能衰年變法，創作為女低音、男低音、合唱隊而寫的大型作品《安魂曲》……這樣的例子，在音樂史上不勝枚舉。為什麼羅西尼偏偏要在37歲正當年，而且是他自己巔峰狀態突然放棄歌劇寫作？他為什麼要這樣做？而且做得如此堅決果斷？這確實一直在音樂史上是一個謎。讓我們來試試做一點解析。

　　朗多米爾在他的《西方音樂史》裡這樣說羅西尼：「他放棄了歌劇創作，無疑由於他看到梅耶貝爾聲譽的日益顯赫，使他感到驚慌。」[5]實際上，梅耶貝爾（G. Meyerbeer, 1791-1864）最初是靠學羅西尼起家的。這位出身銀行家的富家子弟，只比羅西尼大一歲，在看到了《塞維亞的理髮師》轟動了義大利和整個歐洲之後，特意從德國跑到義大利，專門學習羅西尼。他的學習獲得成功，在義大利的舞台上上演他寫的歌劇，很快就佳評如潮。當羅西尼的《威廉‧退爾》在義大利和法國大獲全勝的時候，梅耶貝爾正在巴黎，他聰明地把從羅西尼那裡學到的義大利歌劇方法，應用在法國，特意摻雜迎合法國人口味的作料，不想在法國聲譽日隆，他在1831年寫的《魔鬼羅貝爾》、1836年寫的《法國清教徒》、1849年上演的《先知》、1864年他逝世之前寫的《非洲女人》，都在法國影響極大，他簡直成為了法國歌劇的明星。莫非真是這樣的原因，讓羅西尼棄筆不寫？他就這樣窄小的氣量？我不大相信，因為在當時羅西尼的聲譽，並不比梅耶貝爾低，他犯不著和梅耶貝爾這樣低聲下氣地較勁。

　　我們在前面曾經說了，羅西尼不是義大利歌劇的革新者，而是一個保守者。格勞特等人在《西方音樂史》中說：「他對新的浪漫主義學說，天生抱有反感，這可能是他何以中途自動結束歌劇生涯的一個原因。」[6]我同意這樣的分析，這確實是羅西尼中途自動結束自己創作的原因之一。雖然羅西尼對義大利的歌劇做了許多創新的工作，但那不是對新時代正在興起的浪漫主義運動的認同，而是為了挽救瀕於滅亡垂死掙扎的義大利歌劇。像是在打撈沈船，他所做的是修補的工作，希望它能夠重返昔日輝煌的老航道上，他並不想重新打造一艘新的船隻，航行在新的航線上。他頑固地認為只有義大利的歌劇，才代表著歌劇最終的理想，他所唱的只能是一曲輓歌。因此，對於日後在他身邊湧現出來的浪漫主義音樂家，他是不以為然的。據說他看了威爾第的《納布科》後，當面言不由衷地讚揚了威爾第，背後卻嘲諷說威爾第「是個戴鋼盔的作曲家」。他雖然以自己的努力將過去的時代與新時代銜接起來，卻在骨子深處與新的時代格格不入。他就是這樣一個矛盾的人。

　　其實，我最同意的是朗多米爾這樣的評價：「羅西尼對於自己的藝術，並沒有給予應有的尊敬和熱愛。他把它看作商品，按照社會的需要來確定他的勞力。他濫用了他那敏捷的才能，他有時寫下純潔明朗的旋律，有時也寫出那麼平庸的樂句。」[7]他說得一針見血。羅西尼確實把自己的藝術當成了商品，他把自己的作品和錢畫上等號，兩者交換的關係，讓藝術失去了應有的身分和色彩。這和他童年艱苦的生活有關，他常常回憶起那時爸爸給人家當小號手時的卑賤，和跟隨媽媽的草台子劇團到處流浪的艱辛。晚年時，華格納曾經拜訪他，他還忍不住對華格納算過這樣一筆賬：他花13天寫完了《塞維亞的理髮師》，拿到的頭一筆稿費是一千三百法郎，平均一天一百法郎，而父親那時吹一天小號的報酬是兩個半法郎。他很看重這一點，他念念不忘童年的悲慘經歷，他要把那時的損失加倍地找補回來。他不是那種為藝術而藝術的音樂家，他絕不故作清高，他看重市場，因為這會給他帶來好的經濟效益。這一點，他像是一個在集散市場上斤斤計較的小商販。

　　我覺得這樣說羅西尼並不會冤枉他。1816年，隨著他從鄉間小鎮的野台子步入了那不勒斯，隨著《塞維亞的理髮師》走紅，他已經徹底脫貧，而且迅速致富。但是他還不滿足，在1820年，28歲的他還是和比他大7歲的

歌劇女演員伊薩貝拉結了婚。伊薩貝拉是當時他所在聖卡洛歌劇院的首席女高音，愛上了從肉鋪和鐵匠鋪來的這個窮小子，看上他的才華，而他看上的絕不是已經35歲衰退的姿色，而是人家身後每年2萬法郎的收入，而且還有一幢在西西里的豪華別墅。其實，那時，他已經不缺錢，卻還要更多，他就如同一個暴發戶一樣，錢已經不僅僅是為了花，而成為了一種占據自己心理空間的象徵。

所以，羅西尼的後半生熱中於吃喝玩樂，他已經十分富有，他可以隨意揮灑，補償一下童年的悽慘了。只是，他玩得並不那麼高雅，總是擺脫不了鄉土味道的俗氣，有點像是今天我們這裡見慣的土財主。他在波倫亞鄉村養豬，採集塊菰，在巴黎開了一家名為「走向美食家的天堂」的餐廳，他親自下廚，練就一手好廚藝，替代了當年作曲的好功夫，他吃得腦滿腸肥，他玩得樂不思蜀。據說，當時，他的拿手絕活是一道菜名為「羅西尼風格的里脊牛肉」，足以和他的《塞維亞的理髮師》齊名。而當時流行的不再是羅西尼的音樂，而是他有關「羅西尼美食主義」的名言，他說：「胃是指揮我們慾望大交響曲的指揮家。」「創作的激情不是來自大腦，而是來自內臟。」[8]想到也許這就是羅西尼真實的一面，對這些匪夷所思的事情也不足為奇了，他怎麼還能夠拿起筆來再寫他的歌劇呢？

羅西尼晚年，人們籌集巨額資金，準備在米蘭為他塑一尊雕像建一座紀念碑。他聽到這個消息後說：「只要他們肯把這筆錢送給我，我願意在有生之年，每天都站在市場旁的紀念碑的石台子上。」[9]我想這絕對不是他的玩笑話，如果真的把錢都給了他，他是會站在那石台子上去的。

羅西尼，一個時代的巨匠，已經徹底走到盡頭了。

下面，我們要講比才。

在這一課裡，我之所以把比才和羅西尼放在一起講，並非有意要在他們之間做如此不對稱的對比：短命的比才（只活了37歲）和長命的羅西尼（活了76歲），關於生命的長度和藝術的質量之間的對比；只有一部《卡門》歌劇流傳於世的比才和半生就寫了四十餘部歌劇的羅西尼，關於以少勝多和濫竽充數的對比；一輩子倒楣不走運、總是遭受失敗的比才和後半生享盡了榮華富貴的羅西尼，關於命運不對等的對比。

比才（Georges Bizet, 1838-75）要比羅西尼小46歲，羅西尼是他的長

輩，也是他的老師。同羅西尼不大一樣的是，比才從小受到過正規音樂教育，他的父親是一個聲樂教師，給予他自幼良好的家教。比才啟蒙很早，9歲就考入凱魯比尼任校長的堂堂巴黎音樂學院（羅西尼是14歲才考入了音樂專科學校），跟隨凱魯比尼的學生阿列維（F. É. Halévy）學習作曲；19歲獲得羅馬大獎到義大利留學3年，看起來一帆風順。在巴黎音樂學院時，他崇拜梅耶貝爾；在義大利留學期間，他崇拜的是羅西尼。

那個時代，確實是羅西尼和梅耶貝爾的時代，更準確地說，是羅西尼挽救了垂死的義大利歌劇，讓義大利歌劇死灰復燃，然後激起了法國歌劇的興起。那個時代，法國革命之後經濟復甦帶來藝術的繁榮，法國成為貧窮而動盪的義大利藝術家最好的去處，義大利許多歌劇創作的實力派生力軍都紛紛投奔法國。在十九世紀初，最早來法國的要屬這樣兩個義大利的重量級人物，一個是約瑟芬皇后的寵臣樂師斯蓬蒂尼（G. L. P. Spontini, 1774-1851），一個是後來成為巴黎音樂學院院長的凱魯比尼（Luigi Cherubini, 1760-1842），分別從義大利來了，他們分別為巴黎寫的《貞潔的修女》（1807）和《兩天》（1800），點燃了法國一代歌劇的發展的火種。然後，才是1824年羅西尼來了，1826年梅耶貝爾來了（梅耶貝爾雖然是德國人，卻也是從義大利那裡學來的藝術，在前面我們講了，羅西尼也曾經是他的老師）。在苦難中復興的義大利歌劇，有旺盛的生命力和繁殖力，它啟動了法國歌劇，和比才的心。這就是我為什麼要把比才和羅西尼放在一起來講的原因，羅西尼可以說是比才的第一位歌劇創作的老師。

法國人自以為是世界上最懂得浪漫和最懂得藝術的民族，革命的動盪之後，人們從一個極端跳到另一個極端，從狂熱到犬儒，特別是在經濟復甦以後，人們更是沈湎於紙醉金迷，迅速地把血腥變成了高腳杯裡猩紅的葡萄酒，追求的就是夜夜笙歌、場場燕舞，燈紅酒綠，暖風吹得人人醉。如同當年巴黎是歐洲革命中心一樣，巴黎現在成為了當時歐洲的藝術中心。於是，浮華而講究大場面、大氣派的梅耶貝爾、奧伯（Daniel-Francois-Esprrit Auber）和比才的老師阿列維的所謂歷史大歌劇，盛行一時；追求輕鬆和娛樂性的奧芬巴哈（Jacques Offenbach, 1819-80）和古諾（Charles Gounod, 1818-93）的輕歌劇、喜歌劇，風靡巴黎。義大利的歌劇來了，卻沒有羅西尼在《威廉‧退爾》中那種英雄詩史般的精神魂魄，巴黎的舞台上到處輕歌曼舞起來了。那些法國本土和從義大利外來的音樂家們，只會

逃避現實而卑躬屈膝地為這些新興的中產階級效勞，而這些人也只會附庸風雅，金玉其外的豪華包裝和色彩絢爛的脂粉塗抹，以及今朝有酒今朝醉的尋歡作樂，最適合他們的口味。奧芬巴哈那時曾經創辦了一座「快樂的巴黎人」歌劇院，盡情地享受快樂，這是那個時代巴黎人和巴黎歌劇的主題。

1860年，比才在義大利學習3年之後回到巴黎，這時，羅西尼已經老了，正在貪婪地吃他「羅西尼風格的里脊牛肉」。巴黎的薰風酥雨包裹著比才，歌劇院瀰漫著的靡靡之音包裹著比才。那時候，不僅所有的歌劇院都在上演這樣的歌劇，就連其他的娛樂場所，如果沒有這樣的音樂作為串場或噱頭，都沒有人來買票了，連小仲馬在自己的話劇《茶花女》中間，都不得不加上幾首觀眾愛聽的時髦歌曲。時尚就是這樣裹挾著巴黎，改造著人們的胃口。

比才依樣畫葫蘆陸續寫了3部歌劇，並沒有什麼迴響，在眾多同樣風格的歌劇中，他很容易被淹沒。他接著又寫了一部《採珠者》（1863），才終於讓驕傲的巴黎抬起頭，正經地看了他一眼：哦，又來了一個傻小子。他漸漸明白，他寫的這些所有歌劇，都是模仿羅西尼和梅耶貝爾的，要不就是模仿他的老師阿列維的，或者古諾的。就這樣走下去，他頂多是個羅西尼和梅耶貝爾，他也不願意成為第二個奧芬巴哈或第二個古諾。

1867年，他從義大利回到巴黎的第7個年頭，他寫信給朋友透露他的苦惱和不甘心，對於他曾經崇拜過的羅西尼和梅耶貝爾，他說：「我不再相信這些假上帝了，我會給你證明的……那種充斥著小調、華彩樂句和虛構幻想的學派已經死了，完全死了。讓我們毫不憐惜地、毫不懊悔地、毫不留情地把它埋葬起來吧……然後，向前進！」[10]

1872年，比才終於熬出頭，實踐了自己的諾言，這一年，他為都德的話劇《阿萊城姑娘》譜寫了27首配樂曲。

應該說，比才之所以選擇都德的作品，作為他自己歌劇的突破口，有他自己的主見，他看清所處的時代，浪漫主義已經不像他的前輩的時代那樣輝煌，而文學中的自然主義開始在躍躍欲試，它的奠基人龔古爾（Goncourt）兄弟已經登場發表他們的宣言了。如許多優秀的音樂家總是很敏感地從文學那裡汲取營養一樣，比才也很快和自然主義文學進行聯結。這使得比才早一步超越了其他音樂家，同時代的音樂家們都願意從遙遠的

古代裡吸取文學營養，包括當時不可一世的華格納，都是在以古代的神話作為他歌劇的種子，比才卻偏偏借鏡自然主義的文學。其實，他並不滿足於浪漫主義的歌劇那種誇張，而是以自然主義進入現實，他讓歌劇不再只是歷史遙遠的回聲，而是現在近距離的聲音，包括急促貼近的鼻息、喘息和心跳。

這部音樂與以往法國歌劇音樂的不同之處在於，他不再只是寫那些王公貴族的感官享樂或歷史中峨冠博帶人物，也不再鋪排豪華氣派的場面和耀眼排場的舞台效果，也不僅是浪漫主義簡單的抒情。他借助法國自然主義作家的文學作品，彌補法國歌劇中的先天不足，他描寫的只是遠在普羅旺斯一個再普通不過的阿萊城小鎮附近農村姑娘真實的生活和平凡的情感。比才徹底彎下腰來，再不像是以前那些歌劇家們，那樣不知有漢，無論魏晉一般。

這部歌劇的音樂是比才形成自己風格的標誌，他以嶄新的音樂形象宣告：他不再只是跟在羅西尼、梅耶貝爾或奧芬巴哈（Jacques Offenbach）、古諾的屁股後面的學步了。樸素、洗盡鉛華；平凡、親切感人；這是我聽《阿萊城姑娘》後的感受。無論是那略帶憂傷的前奏曲，還是小步舞曲跳躍出來的鄉村的純樸風情，還是小慢板裡溫柔動人的抒情，還是最後那節日般的歡快，年輕蓬勃的情緒，被陽光曬得健康的膚色和暖洋洋的感覺，塵土飛起瀰漫著的氣息和鄉間飄閃著的獨特味道，讓人感到是那樣的值得親近，而不再濃妝豔抹招搖在巴黎假情假義和縱慾的燈紅酒綠之中。

只是這樣的音樂，當時觀眾的反應極其平淡，以失敗而告終，就連都德的朋友都擔心這樣壞的效果，別連累了都德作品的自身。

只有在時過境遷之後，同為法國人的朗多米爾才高度讚揚了《阿萊城姑娘》的藝術成就，認為是比《卡門》還要精彩的傑作，他說：

> 《阿萊城姑娘》是第一流的傑作。可能比才再也沒有達到像這樣完美的境地。在這首畫面如此美麗、色彩如此絢麗的短小組曲裡，明暗層次細緻精微，樂曲優美動人，引人入勝，有時感情尤為深刻。這完全是舒曼的那種藝術，只是移植在另外一個天地中，屬於另一個種族，處在陽光明媚的地中海邊。[11]

　　《阿萊城姑娘》後來改編成兩首組曲，第一首組曲是比才本人改編的，第二首組曲是他的友人改編的，一百多年過去了，現在仍然是音樂會上的保留曲目，常演不衰。如果聽比才，第一步，這兩首組曲是最好的選擇。在這兩首組曲裡，時間不是距離，一百多年前的比才和我們離得是那麼近，而且是那樣親近；一百多年的音樂還是那樣年輕，那樣健康，彷彿還能夠聽得到比才和那幫阿萊城姑娘怦怦的心跳。

　　《阿萊城姑娘》寫完3年後，1875年3月，比才根據梅里美（Prosper Mérimée）的小說《卡門》改編的歌劇《卡門》在巴黎上演。他為這部新歌劇傾注了全部的心血，上演之前一直忙碌不堪，當然滿懷信心能夠有一個好的結果。誰想到，比《阿萊城姑娘》還要悲慘，《卡門》竟然不僅沒有贏得觀眾，反而遭到了歌劇界一片的罵聲。《卡門》的失敗，對於比才是一種致命的打擊。3個月後，他便突然間心臟病發作與世長辭，還不滿37歲。

　　《卡門》真正熱銷，是在國外走紅重新返回法國的時候，那已經是5年之後的事情，比才早在地下長眠享受不到這份榮譽了。

　　真不敢想像那時的巴黎，竟然會如此的良莠不齊，藝術的品味是如此的敗壞，他們只能欣賞那些香歌曼舞、紙醉金迷，只能接受陳詞濫調、靡靡之音，只能消化香水脂粉，矯揉造作，只能喝彩豪華排場、高貴上流。他們怎麼能夠容忍得了卡門這樣的吉卜賽人，他們連自己阿萊城的農村姑娘都不能夠容忍，又怎麼能夠容忍一個帶有野性，被他們認為是下流的，而且是來自異邦的最底層的卡門呢？他們又怎麼能夠容忍一個完全和他們所謂高貴典雅的音樂美學原則大不相同的新歌劇出現，來與他們分庭抗禮呢？他們看待《卡門》和看待比才一樣為異教徒。是他們對《卡門》的討伐，才使得比才過早地喪命。他們是殺害比才的劊子手。

　　現在，還有誰反對或懷疑比才的這部傑作是法國歌劇的里程碑嗎？

　　它的真實逼真，恰恰是當時法國歌劇最缺少的，比才為其疏通了已經堵塞的血脈。那種來自西班牙吉卜賽粗狂卻鮮活的音樂元素，正是法國當時沈醉於軟綿綿的輕歌曼舞，或大歌劇自我陶醉的鋪排豪華裡所沒有的。比才給它們帶來一股清新爽朗的風，那是來自民間的、異域的風，是天然、自然的風，它有助於幫助法國洗去臉上已經塗抹過豔過厚的脂粉，讓他們聞聞泥土味，還原於本來的純樸卻生命力旺盛的氣息和光澤。

它生氣勃勃的旋律，如同南國海濱澎湃著的浪濤。他帶來了撩人的生氣和活人的氣息。它再不是只穿上熨帖好的晚禮服、戴上珠光寶氣的首飾和假胸假髮，自命高貴地旋轉於浮華的上流社會，表面的金碧輝煌，骨子裡卻已是腐爛至極。而它以最經濟的音樂手段，所蘊含著的豐富內涵，所瀰漫著的簡潔而有力的表現力，是和那個時代的繁文縟節的時尚相對立的，它所帶來的刺激性和新鮮感便也就那樣分外鮮明。而管弦樂隊所呈現的豐富色彩和迸射出的現代活力，更是如同西班牙地中海的熱帶陽光和沙灘以及波光瀲灩的海面，是在以前法國的歌劇裡看不見的。那些歌劇陳腐的色彩，在它的面前，已經如同老人斑或沒落貴族斑駁脫落的老宅門了。

即使我們聽不全《卡門》全劇，僅僅聽聽他的序曲、〈哈巴涅拉舞曲〉、〈波希米亞之歌〉這樣幾個片斷，也足以享受了。序曲中的〈鬥牛士進行曲〉，大概是現在最為流行的音樂了，哪怕人們不知道誰是比才，也不會不知道它那歡快的節奏和明朗的旋律，經常在我們的各種晚會上和舞蹈比賽或體操、冰上芭蕾比賽中響起。〈哈巴涅拉舞曲〉中那突出的三連音加快的節奏而富於魔鬼般的誘惑力，〈波希米亞之歌〉中那漸漸加強的旋律和不斷加快的速度，而瀰漫著的安達盧西亞民歌熱烈的氣氛和色彩，都是那樣具有歷久不衰的活力。比才確實是一個天才，他讓法國的歌劇步入了一個從未有過的新天地，而為世界所有的人們喜愛。

如今對《卡門》的讚揚已經如錦上添花，巴黎更是早已經忘記了對比才的冷落和參與的謀殺，而把由《卡門》帶來的榮譽花環，戴在自己的脖子上來向人炫耀了。

特別值得記住的是尼采，他當時看了《卡門》之後，就曾經給予熱情的讚揚。在以後的日子裡，尼采忍不住對《卡門》的喜愛，一連看過20次《卡門》。他高度評價了《卡門》：「比才的音樂在我聽來很完美。它來得輕鬆、來得優雅、來得時尚。它可愛，它並不讓人出汗。『所有好的必定是輕鬆的，所有神聖的必定有著輕盈的步子』：這是我審美的第一準則。這一音樂是淘氣的、精緻的，又是宿命的：因而它也是流行的，它的優雅屬於一個民族，而不僅僅屬於個人。它豐富又明確。它建設、生成而且完整：就是在這種意義上，它與音樂中的息肉、與『沒完的旋律』形成了對比。在此之前，舞台上還上演過比這更悲慘、更痛苦的事件嗎？而這一切又是怎樣做到的呢？沒有裝神弄鬼！沒有亂七八糟的弄虛作假！」[12]

尼采進一步表達對比才的喜愛之情：「我嫉妒比才有如此的勇氣，表達出這樣強烈的情感，這種情感在受過教化的歐洲音樂中，是絕對找不到表達方式的——這是一種南方的、黃褐色的、被太陽灼傷的情感……那快樂是金黃色午後的快樂，是怎樣的愉悅呀！」[13]

在十九世紀的前期，如果我們說羅西尼給奄奄一息的義大利歌劇，帶來了重整旗鼓的復興，那麼在十九世紀的中期，比才就把法國追慕浮華、缺乏生命力的歌劇，帶到了一個生機昂揚的嶄新高峰，使得法國終於有了和當時德國和義大利歌劇高峰抗衡的自己的歌劇而傳世長久。儘管只有一部《卡門》，但比才的一枝筆抵擋得了10萬毛瑟槍。

羅西尼和比才，他們毫無愧色地一個代表著十九世紀上半葉義大利歌劇的高峰，一個則代表著整個十九世紀下半葉法國歌劇的高峰。比才的《卡門》就是具有這樣非凡的意義，他不僅以如此一部作品和羅西尼比肩而立，同時和數目龐大的華格納對峙，具有四兩撥千斤的力量。

一個有意思的現象是，十九世紀由於羅西尼的努力，義大利歌劇曾經影響著法國的歌劇的發展，可見義大利歌劇的力量。可是，當時和羅西尼同時代的音樂家貝利尼（Vincenzo. Bellini, 1801-35，如孟德爾頌一樣英年早逝）、唐尼采蒂（Gaetano Donizetti, 1797-1848，和舒曼一樣不到40歲患上精神分裂症），他們所創作的歌劇已經很少能夠見得到了，而和比才同時代的奧芬巴哈、古諾呢，他們的《霍夫曼的故事》、《浮士德》，和《卡門》一樣還在世界上演不衰。

另一個有意思的現象是，羅西尼是比才的老師，比才從羅西尼那裡學到了歌劇入門的第一步。但是，義大利以後的音樂家們，學習歌劇創作找的老師，卻不是本國的羅西尼了，而偏偏是法國的比才，諸如普契尼（Giacomo Puccini, 1858-1924）、馬斯卡尼（Pietro Mascagni, 1863-1945）、列昂卡瓦洛（R. Lenocavallo, 1858-1919）的歌劇創作，無疑不是以《卡門》為自己的範本。

我不知道如何解釋這樣的現象。也許，它和37歲中途放棄歌劇創作的羅西尼之謎一樣，也是一個謎吧？

註 釋

1　鄒建平、施國憲編著《羅西尼》，東方出版社，1997年。

2　朗多米爾《西方音樂史》，朱少坤譯，人民音樂出版社，1989年。

3　保羅・亨利・朗格《十九世紀西方音樂文化史》，張洪島譯，1982年。

4　同1。

5　同2。

6　唐納德・傑・格勞特、克勞德・帕利斯卡《西方音樂史》，汪啟章等譯，人民音樂出版社，
　　1996年。

7　同2。

8　同1。

9　同1。

10　同2。

11　同2。

12　弗烈德里希・尼采《尼采反對華格納》，陳燕茹、趙秀芬譯，山東畫報出版社，2002年。

13　同上。

華格納和威爾第

十九世紀歌劇藝術的兩座
不可逾越的高峰

　　華格納和威爾第同於1813年出生。他們同時來到這世界上，命中注定要共同為世界發出不同凡響的聲響，要把自己耀眼的光芒，同時映襯在十九世紀下半葉的歐洲音樂，尤其是歌劇藝術，在音樂史上留下輝煌的篇章。

　　華格納和威爾第同於1813年出生。他們兩人同時來到這個世界上，命中注定要共同給這個世界帶來不同凡響的聲響來。他們必定要成為勢均力敵的人物，要嘛是並蒂蓮開，要嘛是不是冤家不對頭，反正是要把自己耀眼的光芒，同時映襯在十九世紀下半葉的歐洲音樂，尤其是歌劇的天空。

　　華格納出生在德國萊比錫一個普通的警官家庭。他剛滿6個月的時候，父親就去世了，他的繼父是一位戲劇演員。華格納的藝術才華得益於繼父的耳濡目染。在他很小的時候，繼父希望他學習戲劇，將來能夠成為莎士比亞一樣的人物，因此，請來老師教授他鋼琴，培養他的藝術修養。只是他根本不愛學這玩意，以至於他一生都不會彈奏鋼琴並且厭惡鋼琴。有一次，他聽到了貝多芬的音樂會，忽然特別喜歡，特別激動，他想光做一個繼父說的莎士比亞不夠，還應該做一個貝多芬才帶勁！他夢想著做一種又像莎士比亞又像貝多芬的新式的戲劇，他甚至想如果有一天自己真的會作曲了，那麼根據自己這些古怪的思想，寫出這樣新式的戲劇來，一定能夠把聽眾嚇跑！

　　這就是華格納的小時候。

　　我們再來看看威爾第的小時候。

　　威爾第小時候可不像華格納那樣有野心，他是一個義大利農民的兒子，質樸和執著成為了他遺傳下來的先天性格，孤僻寡言則成了他和父親不同的性格。在他8歲那年，父親在教堂做彌撒時看到他對管風琴如醉如痴的樣子，便省吃儉用給他買了一台舊的斯比奈風琴，因為便宜，那琴本來已經破爛不堪，誰知沈默的他迷上了那台破風琴，整天瘋了似的在上面彈奏，和琴有說不完的話，以致沒過幾個月琴就讓他給彈得徹底解體。而在教堂裡做彌撒，他依然聽管風琴聽得出神，神父一連3次叫他去端葡萄酒，他根本沒聽見，氣得神父一腳把他從祭壇上踢了下來，滾下了台階，他還是一言不發地站在那裡聽他妙不可言的琴聲。

　　這只是他們兩人童年的一個小小的細節，但很能夠說明他們不同的性格。華格納從小就有那樣大的野心，而且天生就是粗葫蘆大嗓門，愛把自己心裡想的向世界宣布，他注定要創造新的戲劇征服世界。而威爾第沒有那樣的野心，生性就不愛說話，把思想深埋在心裡，屬於茶壺裡煮餃子，心裡有數的人，威爾第只有對音樂出於本能的愛，這種愛，他永遠是在音樂裡比在生活中表現得更出色。

　　我一直這樣認為，藝術風格就是藝術家性格的展現，在某種程度上講，藝術家的個人性格往往會注定他一生藝術成就的基礎和風格走向。有意思的是，華格納和威爾第性格是那樣黑白分明，張揚得藝術風格是那樣水火迥異，而在音樂史上分屬於兩種截然不同的創作類型。他們兩人為我們提供了不同的樣本，讓我們認識那個時代歌劇兩個不同的側面。有時候，我會想如果他們兩人的性格相同的話，該是什麼樣子呢？十九世紀下半葉歐洲的音樂史，該是多麼單調和乏味，因為他們兩人無論誰向誰靠攏，都會少了一半的歌劇，我們再也無法聽到。想一想，即使大海澎湃壯闊無限的美麗，如果全世界都是大海汪洋一片，也是不可想像的，無法容忍的。

　　這一講，就讓我們從性格出發吧。

　　華格納（Richard Wagner, 1813-83）確實有點像是我們現在所說的「新新人類」，或者如魯迅所說的那種「翻著跟頭的小資產階級」。在所有的音樂家中，大概沒有一個能夠比得上他更富有激情的了，只是那激情來也如風，去也如風。1849年五月革命時期，他和白遼士、李斯特一樣激情澎湃，爬上克羅伊茨塔樓散發傳單，遭通緝而不得不投奔李斯特，在李斯特的幫助下逃到國外，流亡了13年。1862年他被赦，雖然到處指揮演出，卻收入寥寥，瀕於絕境。險些自殺之際，又絕處逢生，柳暗花明，巴伐利亞二世召他去慕尼黑，他成為了宮廷樂長，在他人到中年之後給予他實現他音樂偉大夢想的一切物質條件，讓他度過了一生中最快樂的時光。就是在那段時間裡，他住在那裡的一座湖濱別墅，和李斯特的女兒、著名指揮家比洛（Hans Freiherr von Bülow, 1830-94）的妻子柯西瑪墜入愛河，一發而不可收拾，最後在那裡結婚生子，為兒子取名叫做齊格弗里德，他所創作的歌劇《齊格弗里德》就是為紀念兒子的出生。與前一段悲慘想要自殺相比，他這時有些得意忘形。而在歐洲革命處於低潮時期，他曾經公開認錯，搖尾乞憐，討得一條生路；晚年時，路德維希二世（Ludiwig II）利用帝國勢力，在距慕尼黑北兩百公里的拜羅伊特舉辦「華格納音樂節」，他開始虔誠地為帝國服務；以後，他又曾經為帝國主義的反動精神而鼓吹，膨脹起自己的民族主義的音符，後為德國納粹所利用，走得比他的音樂更遠。

　　華格納就是這樣的一個人，我們可以說他是一個複雜也龐雜，猶如一

座森林的人，在這座森林中，既有參天的大樹和芬芳的花朵，也有叢生的荒草和毒蘑菇。我們也可以說他是一個有著雄偉抱負的人，他一生都不滿足於音樂，希望超越音樂而成為一個頂天立地的人物。他在年輕的時候就飽覽群書，13歲時自己就已經翻譯過《荷馬史詩》的前12卷。他希望集音樂、文學、哲學、歷史於一身，成為一個偉大的思想家。可惜，他的性格注定他成不了那個時代的思想家，就連那個時代最反對他的尼采那樣的哲學家都成不了。他激情澎湃、奇想連篇，不甘心屈從他人之後，總想花樣翻新，又總是翻著跟頭動搖著、水銀一樣動盪著，藝術大概是他最好的去處和歸宿，在音樂裡，他可以四處神遊，視通萬里，呼風喚雨。

回顧一下華格納的創作過程，是很有意思的，因為他從來都不是那種奉公守法的人，他的創作不是一條清淺平靜的小溪，而是一條波瀾起伏的大河，恣肆放蕩，常常會莽撞得衝破了河床，而導致洪水氾濫。走進他，是困難的，也得需要一點勇氣。

史料記載，華格納生平寫下的第一部劇本叫做《勞伊巴德和阿德麗特》，是他少年時模仿莎士比亞的一齣悲劇，是集《哈姆雷特》、《馬克白》、《李爾王》於一體的大雜燴。他無所畏懼地讓42個劇中的人物先後死去，舞台上一下子空蕩蕩沒有一個人了，怎麼辦？又派遣鬼魂上場，一通雲山霧罩[1]。牛刀初試，他就是這樣過足了為所欲為編戲的癮。

他的第二部劇《結婚》，也是他的第一部歌劇，是他19歲時之作。這仍然是一部愛情悲劇。據說，因為他最敬重的姐姐不喜歡，他就把劇本毀掉了，今天已經無法查考其蹤跡。

他的第三部劇《仙女們》，是他20歲的作品。這部已經預示著日後《羅恩格林》主題的歌劇，顯示了他的才華，當時卻被萊比錫劇院沒有任何理由地拒絕。我想也不完全是因為華格納那時太年輕無名，因為他那時的歌劇有著明顯模仿韋伯的痕跡。

這樣的命運，不僅對於華格納，對於任何一個剛剛出道的藝術家，都是相似的。他要為此付出代價。1839年，26歲那一年，華格納在到處流浪中帶著妻子和一條漂亮的紐芬蘭狗，乘船從海路來到巴黎。這是他命運轉折的一年，雖然，他來到巴黎時已身無分文，只能和他那條可憐的狗一樣流浪街頭；雖然，他帶著當時名聲很大的梅耶貝爾的介紹信，卻依然四處碰壁，沒有一家劇院收留他，他只能給人家做樂譜校對，賺點勉強餬口的

錢。這一切對於他都沒有什麼關係，都不會妨礙他施展他的報復和野心，因為他還帶著一個《黎恩濟》的歌劇劇本的手稿。這是他來巴黎前一年創作完成的，他雄心勃勃，就要拿著它來叩開巴黎的大門。

《黎恩濟》取材於十四世紀羅馬人民反對封建壓迫起義的真實故事。是根據英國詩人兼小說家布林沃・里敦的同名小說改編而成。黎恩濟是那個時代的一個青年英雄，他起義勝利後公布了到現在仍然是所有人期盼的人人平等的新法律。華格納所謳歌的黎恩濟這樣的形象，符合了當時整個歐洲革命的大潮和華格納自己心中的理想。在初到巴黎那個冷漠且寒冷的冬天，他在寫作《浮士德》序曲的同時，完成了對《黎恩濟》的修改。在巴黎所遭受的屈辱和貧困，讓他的心和黎恩濟更加接近，使得劇本融入更多感情，也加深了反叛和渴求希望的主題。黎恩濟成了他自己的幻影，在音樂中旌旗搖盪。

在這之後，他又寫下了另一部重要的歌劇《漂泊的荷蘭人》。根據德國詩人海涅的小說《施納貝萊沃普斯基的回憶》中的第七章改編而成。漂泊在大海上歷經千難萬險去尋找愛情的荷蘭人，所遭受的磨難和在孤獨中的渴望，和華格納在巴黎的痛苦折磨，是那樣的相似。無疑，無論是黎恩濟，還是荷蘭人，都打上了華格納自身的烙印。儘管華格納鄙薄個人情感的打鬧式的藝術風格，他早期的作品依然抹不去那個時代，浪漫主義所具有的共同品格。他最早就是靠這樣的歌劇打動了聽眾，贏得了世界。就像是我們在戲文裡說的那樣：「有這碗酒墊底，就什麼都不怕了。」有了《黎恩濟》和《漂泊的荷蘭人》這兩齣歌劇墊底，華格納也就什麼都不怕了，他不僅叩響了巴黎之門，也讓整個歐洲為之傾斜。在巴黎中的磨難，就這樣成全著華格納。

3年之後，1842年，也就是華格納29歲那一年，他終於熬到出頭。德勒斯登歌劇院要上演他的《黎恩濟》了。他激動萬分，聞訊後立刻啟程從陸路回國，這樣可以快些，真有些「劍外忽傳收薊北，初聞啼淚滿衣裳」的感動，自然要「即從巴峽穿巫峽，便下襄陽下洛陽」了。

《黎恩濟》在德勒斯登獲得意想不到的成功，讓華格納一夜成名，他被委任為德勒斯登宮廷歌劇院的指揮，有著年薪不菲的收入，立刻甩掉了一切晦氣，他像黎恩濟一樣從屈辱和貧寒中抬起頭成為了英雄。在他徹底脫貧的同時，更重要也更令他開心的是，他終於讓世人認識了他所創作的

新樣式的歌劇。

　　我們在前一堂課中已經說過，十九世紀的歐洲是歌劇的時代。自1821年韋伯的《自由射手》上演以來，加上革命勝利後中產階級的出現，藝術浮華而附庸風雅，特別是在法國歌劇越發時髦起來。這種時髦，不是梅耶貝爾講究排場的大歌劇，就是奧芬巴哈輕歌曼舞的輕歌劇。華格納不滿足這樣的歌劇，他的野心是將詩、哲學、音樂和所有的藝術種類融合為一種新的品種。

　　從結構上，他打破傳統歌劇獨立成段的形式，通過取消或延長終止法的手法，使得音樂連貫發展，這種連綿不斷的歌劇音樂新形式，所造成氣勢不凡的效果，俄國音樂家林姆斯基—高沙可夫曾經打過一個巧妙的比喻，他說像是「沒有歇腳的一貫到頂的階梯建築」[2]。很具體地將華格納這種新形式音樂的宏偉結構勾勒出來了。

　　從表演上，他打破傳統以演員的演唱為主的表演形式，他認為樂音就是演員，樂器的和聲就是表演，歌手只是樂音的象徵，音樂才是情節載體。他認為戲劇的關鍵不在於情節，不在於演員的表演，而在於音樂效果。所以，在華格納的歌劇裡，龐大的樂隊，多彩的樂思，激情的想像，樂隊的效果，遠遠壓過了人聲，即使能夠聽到人聲，也只是整體音樂效果中的和聲而已。華格納這樣對於樂器和樂隊的重視和膜拜，會讓我們想起以前曾經講過的蒙特威爾第，也能夠看出白遼士甚至梅耶貝爾的影子，儘管，他並不喜歡白遼士，也曾經尖銳地批評過梅耶貝爾，但不妨礙他從他們那裡的吸收。只不過，華格納比他們走得更遠，將其發揮到極致。

　　從音樂語言上，他打破了傳統的大小調系，完全脫離了自然音階的旋律和和聲。使得一切的音樂手段包括調性、旋律、節奏都為了他這一新的形式服務。它可以不那麼講究，可以相互交換，可以打破重來，可以上天入地，可以為所欲為。他預示著音樂調性的解體，日後勳伯格無調系的開始，在他那裡下了這一切的種子。

　　人們將華格納所創作的這種新形式的歌劇，叫做交響歌劇，華格納自己稱之為「音樂戲劇」，或索性稱為「未來的戲劇」。1872年，華格納晚年，他曾經專門寫過一篇題為〈我的思想〉一文，對他所提出的「音樂戲劇」進行反覆說明：「這個名稱精神上的重點就落到戲劇上，人們會想到它與迄今為止的歌劇腳本不同，差別在音樂戲劇的戲劇情節不僅是為傳

統的戲劇音樂而設置，而是相反，音樂結構取決於一部真正戲劇的特有需要。」³他所特別強調的「音樂結構」，其實就是這種交響效果在歌劇中獨特的地位。他確實在把歌劇演繹成為了規模宏偉、音樂宏偉、帶有詩史性、標題性的交響樂了，只不過傳統中的人聲，已經被他有意地淹沒在這樣的交響樂裡，成為了交響大海中的一朵浪花而已。

在這裡，我們可以看到華格納博採眾家之長的好胃口，在他這樣講究宏偉氣勢和音樂效果的歌劇中，我們可以明顯看到貝多芬、韓德爾上一代的影子，也可以看到梅耶貝爾和白遼士的反光。如果從承繼的關係來看，我們可以看出他與前者的血緣；如果從同輩的相互影響來看，我們可以看出他與後者的因緣。華格納不是憑空蹦出來的「超人」，如同《西遊記》裡那從石頭縫裡蹦出來的孫悟空一樣。歷史和時代融合著他個人的野心，才造就出一個橫空出世的華格納。

其實，華格納一生創作的歌劇很多，真正能夠稱之為華格納自己所說的「音樂戲劇」或「未來的戲劇」的，《黎恩濟》和《漂泊的荷蘭人》也許還算不上，而要首推4部一組的連篇歌劇《尼伯龍根的指環》。

《尼伯龍根的指環》是華格納後期創作中的重要作品，也是他一生的代表作，是他耗費了整整25年時間才得以完成的心血結晶。它是由序劇《萊茵河的黃金》、第一部《女武神》、第二部《齊格弗里德》、第三部《眾神的黃昏》4部音樂歌劇組成，從腳本到音樂，完全是華格納自己一個人完成（事實上，華格納所有的歌劇都是這樣由他自己一人完成的，他願意這樣自己一個人統帥全軍）。《尼伯龍根的指環》是華格納根據德國十二世紀到十三世紀的古老的民族詩史《尼伯龍根之歌》和北歐神話《艾達》改編而成的。這部連篇歌劇全部演出完長達15個小時，是迄今為止世界上最長的歌劇，足可以上金氏紀錄，看完它，需要極大耐心。因為它不是我們現在看慣的電視連續劇的肥皂劇。創作者和欣賞者，一樣需要比耐心更重要的超塵拔俗的修養和心地。據說，1876年在剛剛建成的拜羅伊特，那座能夠容納一千五百個坐席羅馬式的歌劇院裡，首演這部連篇歌劇的時候，要連演4天才能夠演完。當時德國國王威廉一世（William I）和巴伐利亞王路德維希二世，以及許多著名的音樂家李斯特、聖-桑（Camille Saint-Saëns）、柴可夫斯基都來趕赴這個盛會，轟動整個歐洲。

在長達15個小時的漫長時間裡，古老的神話和神祕的大自然裡，沈睡

在萊茵河底用黃金鍛打成的，誰占有了，誰就遭受滅頂之災的金指環、尼伯龍根家族的侏儒阿爾貝里希、力大無比、驍勇善戰的齊格弗里德以及女仙和神王……一個個都成為了抽象的象徵。這是華格納極其喜愛的象徵，他就是要通過這些象徵，完成他的哲學講義。龐大的故事情節、複雜的人物關係，水落石出之後，金指環帶給人類的災難，必須通過愛情來獲得救贖，人類所有的罪惡和醜陋，一切的矛盾和爭鬥，最後這樣被牽引到藝術所創造的愛情中。他是那樣敏感地吸取了那個時代的一切優點和弱點，他具有那個時代革命所迸發出的極大的熱情，和革命失敗後的悲觀頹喪，以及在這兩者之間不屈不撓的對理想的追求。他孜孜不倦、頑強表達的是眾神的毀滅和人類的解脫兩個主題。這兩個主題，是創世紀以來一直到今天也沒有得到解決的問題。華格納揮斥方遒，做英雄偉人指點江山狀，通過他的《尼伯龍根的指環》，給我們開了這樣的藥方。

也許今天，一般如凡夫俗子的我們已經沒有這份耐心和誠心，坐下來欣賞15個小時的演出了，或許早被他的冗長所嚇跑。無論在音樂會上，還是在磁帶唱片裡，我們現在聽到的只是其中的片斷，華格納如厚實的柏林圍牆一樣，只剩下殘磚剩瓦被人們所收藏。能夠將《尼伯龍根的指環》全部聽完，大概為數寥寥無幾，只是屬於鳳毛麟角，我們誰也趕不上威廉一世、路德維希二世，以及李斯特、聖桑、柴可夫斯基，一連坐上４天的時間。

也許，我們完全不會相信他這一套，甚至還會嘲笑他的可笑和乏味。但我們不得不向他致敬，因為我們只要想到在當時的歌劇是什麼樣子，就能夠知道華格納這樣的歌劇，是多麼與眾不同，別開生面。他不向公眾讓步，不做時尚消遣的玩偶，反而希望自己新的歌劇形式能夠擁有古希臘悲劇那樣的宏偉和崇高，一生為了藝術理想而始終不渝地奮鬥，難道不值得我們尊敬嗎？因為我們現在這樣可笑的卻也值得尊敬的藝術家太少了，我們不少藝術家不是拜倒在金錢，就是拜倒在權勢膝下，要不就被時尚的媚眼迅速地裹挾而去。而在信仰早已經被顛覆的年代裡，我們不相信古老的神話，不相信神祕的象徵，不相信我們自身需要自新和救贖，我們當然就會離華格納遙遠，離包括音樂在內的一切藝術都遙遠。因為從某種意義上講，一切藝術都是泛宗教。

從這一點意義而言，華格納是真正傳統義大利和法國歌劇的顛覆者和

革新家。他不僅使得德國有了足以和義大利、法國抗衡的自己的歌劇，也使得全世界有了嶄新的歌劇樣式。他使世界的歌劇達到最為輝煌的頂點。他是十九世紀後半葉歌劇的也是音樂的英雄。他尋找的不是飛旋的脂粉或逼真的贗品，而是伴隨時間一樣久遠的藝術上的永恆和精神上的古典。

我以前很少聽華格納，總覺得他的作品深奧難懂，華格納那不可一世的樣子，也有點拒人於千里之外。後來，我聽了托斯卡尼尼（Arturo Toscanini），1945年指揮NBC交響樂樂團演奏的華格納《尼伯龍根的指環》的片斷，和華格納才漸漸接近起來。我聽完很感動，特別是聽其中的《齊格弗里德》。那種感動，不是以前聽那種非常優美的旋律，為其純淨美好的感情感動，而是一種被那樣清澈而崇高震撼之後的感動。華格納有種高山雪水般的清冽明淨，有種從高高的教堂彩色玻璃窗戶裡，飄散出來聖詠般的感覺，那種高亢而高貴的音樂，是那樣熾烈滾燙，那樣富於穿透力，像箭一樣、鷹一樣，直飛上浩渺的雲天，久久地盤旋在我們的頭頂。聽華格納，絕聽不出那種如今已經磨硬了人們耳朵卿卿我我的纏綿和發黴的情調，華格納那如今已經少有的清澈和崇高，那鬼斧神工的驚心動魄和波瀾壯闊的激奮人心，的確如尼采所說的那樣，華格納更接近古希臘精神而使得藝術再生。

因此，尼采曾經激烈抨擊過華格納的言論是偏頗的。尼采批評「華格納並不是一個天生的音樂家。他自己證明了這一點：他摒棄了所有的規則，或者用更準確的話說，為了化音樂為他自己所用，他摒棄了所有音樂的傳統和風格，也就是說，音樂成了一種舞台浮華、虛誇的表現手段……在這一方面，華格納很可以當之無愧地成為一個開創者，一個一流的創新人才，他將音樂的敘述能力提高到一個無可限量的程度：他是音樂語言的維克多·雨果。」4顯然，尼采這樣帶有情緒化的譏諷語言，對於華格納是不公平的。

對華格納，需要多說一句的是，十九世紀下半葉和二十世紀以來，反對他的、排擠他的、朝聖他的、鄙視他的……始終甚囂塵上，樹欲靜而風不止，華格納不僅對於音樂界、戲劇界的影響深遠，而且在其他領域也都具有不可磨滅的影響，特別是要研究十九世紀和二十世紀的德國哲學，在談論叔本華和尼采的時候，就更不能不談到華格納，他被稱之為音樂界的「超人」。世界範圍內所形成的華格納現象，是不可忽視的文化現象。

在銜接十九世紀和二十世紀浪漫主義高潮到低潮的音樂史和文化史方面，華格納現象是無可迴避的。但是，長期以來華格納對我們而言是陌生的，甚至是冷漠的。一直到1997年，中國大陸第一次翻譯出版《華格納戲劇全集》，音樂評論家劉雪楓曾經感慨地說：「中國對華格納及其作品的認識長期受前蘇聯意識形態的影響，個中原因實出於褊狹和蒙昧，在此微不足道。只是前蘇聯在戈巴契夫執政期間重又出現『華格納熱』，便足以說明華格納曾經遭受的冷落並非藝術本身的理由。尤其是在今日的俄羅斯，欣賞和談論華格納已成為文化界最時髦的話題之一，儘管它遲來了近70年。」[5]

　　朗格在他的《十九世紀西方音樂文化史》中曾經高度評價華格納，他說得非常精彩，並且具有高度概括力。就讓他來幫助我做這一段的小結吧。

　　　　自從奧菲歐斯以來，從未有一個音樂家給數代的生活與藝術以這樣重大的影響，這種影響和他音樂的內在價值是不相適應的。巴哈的音樂，貝多芬的音樂，具有無疑更為重大的意義，但從未產生這樣革命般的、廣闊的後果。使得華格納成為十九世紀末到二十世紀初歐洲文化的普遍的預言家，必然有著不同的（不只是音樂）的原因。華格納自己曾想不僅當一個偉大的音樂家；他所創造的音樂，對於他只不過是按他的精神完全重新組織生活的管道。他的音樂，除了是藝術之外，還是抗議和預言；但華格納並不滿足於通過他的藝術來提出他的抗議。他自由地運用了一切手段，這也意味著音樂的通常手段對他的目的是不夠的。莫札特或貝多芬的音樂讓聽者的心靈去反應音樂在他心中所引起的情感；聽者參加了創作活動，因為他必須在這音樂的照明下創造他的境界和形象。華格納的音樂卻不給聽者這樣的自由。他寧肯給他完整的形成的東西，他不滿足於只是指出心靈中所散發出來的東西，他試圖供給全面的敘述，華格納採用最完備和多方面的音樂語言，加上可以清楚認識的象徵。他提供了一個完整的，不僅是感情方面的，而且是理智方面的綱領。這樣他就能夠迷住近代的富有智力的聽眾[6]

　　威爾第（Giuseppe Verdi, 1813-1901，一譯韋瓦第）和華格納一樣，都屬於大器晚成的人。1842年，在華格納馬上就要30歲的那一年，才上演了他的《黎恩濟》，讓他有了出頭之日。同樣是1842年，同樣是在馬上就要30歲的年齡，威爾第的《納布科》也才終於在米蘭得以上演並獲得成功，而在此之前威爾第和華格納一樣沒沒無名。

　　歷史真是有著驚人的相似，彷彿老天爺特意安排好的一樣，同樣是1839年，26歲的華格納四處漂泊之後，開始進軍大城市，26歲的威爾第也來到了米蘭。稍微不同的是，華格納帶著妻子和一條漂亮的紐芬蘭狗來到巴黎，威爾第是帶著妻子和一個僅僅1歲的兒子，來到了米蘭這座寒冷而濃霧籠罩的城市。

　　再往下面走，他們的命運就更加相似，威爾第甚至比華格納還要悲慘，他身無分文，只好寄人籬下，缺吃少穿，天天在外面奔波於各大劇院之間，磕頭作揖央求劇院老闆能夠上演他寫的歌劇。就是在剛剛來到米蘭的這一年的冬天，他1歲的兒子在寒冷中悲慘地死去（在此一年之前，他的女兒已經突然夭折）。

　　因此，當《納布科》這部根據聖經巴比倫王的故事改編的歌劇，終於在米蘭的拉斯卡拉劇院上演並獲得了意想不到的成功（其中合唱〈飛翔吧，思想展開金色的翅膀〉最贏得聽眾的激賞，至今依然是很受歡迎的曲目），威爾第當然要揚眉吐氣，抬起到米蘭已經3年來一直卑微的頭顱來傲視群雄了。況且，《納布科》一連上演7場，場場爆滿之後，隔幾個月又連演了57場，讓欣喜若狂的米蘭睜開異常興奮的眼睛，望著這個陌生人。威爾第更有驕傲的資本，他可以和那些曾經把握著自己命運的劇院老闆討價還價了。一直是喜新厭舊、趨炎附勢的大都市，無論米蘭還是巴黎，都是一樣的德性，尤其是上流社會往往是這時候開始向功成名就的威爾第獻上媚眼了，就連當年唐尼采蒂的情婦、米蘭有名的美人阿皮亞尼伯爵夫人也投懷送抱倒在威爾第的身上，便不是什麼奇怪的事情了。

　　不僅米蘭，整個義大利都開始注意到這個還不到30歲的年輕人，他們已經意識到這個世界要屬於威爾第了。因為這時候，貝利尼已經去世，羅西尼已經不再寫作而專注他的「羅西尼里脊牛肉」了，唐尼采蒂更是已經盛名不再了。義大利這3位歌劇的元老，不得不把接力棒交給這個年輕人。儘管《納布科》還有義大利舊歌劇和法國流行歌劇的影子，脫不開羅西尼

和唐尼采蒂的衣缽，但它的清新與優美，已經風起於青萍之末，在米蘭多霧的天空中爽朗地吹拂著了。

威爾第否極泰來，奴隸翻身，把當年霸主們揮舞在自己頭頂的鞭子，揮舞在自己的手中，他一下子神氣起來。他有資本，優美的旋律就像是他呼出的氣那樣容易，而《歐那尼》、《馬克白》好多新歌劇，就在他的兜裡揣著似的，他可以隨時拋出，像炸彈炸響一樣轟動整個義大利。他像一頭壯實的母牛，有著擠不完的奶。他也像一頭倔強的老牛，開始對那些登門找他要新歌劇的劇院老闆們神氣起來，一手交錢，一手交貨，而且只要現金，當場一次付清，毫不客氣，絕不通融。他忘不了自己初到米蘭時他們給他的白眼和冷眼。如果當時有錢，他1歲的兒子不會死去。他是一個記仇的人，他要報仇。因此，《納布科》的稿酬只是3千里拉，《歐那尼》，他要1萬2千里拉，翻了整整4倍，而以後的《阿伊達》，他索要的是15萬法郎，翻了更不知是多少倍，一個子不能少。在這方面，他下手狠辣，刀刀見血。

拿著這筆錢，他離開了米蘭。他跑到他最喜愛的鄉村，去買田地和豬圈，過一種真正農民的生活。他就像一個土財主一樣，只相信土地，不相信城市、聽眾、貴婦人和劇院的老闆。

威爾第已經離開我們整整一個世紀零一年，漫長的歲月，讓我們無法理解他為什麼要這樣做。在無數音樂家中，痴迷鄉村的不乏其人，但他們只是出於對田園生活的一種嚮往；退隱山林的也不乏其人，但他們也只是出於對世外桃源的一種夢想。可以說，沒有一個音樂家如威爾第一樣真的把鄉村當成自己的家，自己的歸宿，而和城市如此的格格不入。威爾第確實很怪，他一直被許多人，包括他後來的妻子朱塞平娜·斯特雷波尼稱作「熊」、「鄉下佬」、「野蠻人」。他並不反感對他這樣的綽號，他自己一直也把自己叫做農民，在填寫職業欄的時候，他索性寫道「莊稼人」[7]。

為威爾第專門寫過傳記的義大利的朱塞佩·塔羅齊這樣描寫過他的尊容：「面孔嚴肅、冷酷，有一種暴躁、憂鬱的神情，目光堅定，眉頭緊皺，雙頜咬緊。一個鄉村貴族打扮的固執農民。」[8]我想像著，覺得威爾第就是這樣的樣子，非常傳神。

從本質而言，威爾第的確是個農民。

他創作出那個時代最偉大的抒情歌劇：《納布科》、《阿伊達》、

《茶花女》、《歐那尼》、《遊吟詩人》、《奧賽羅》……將十九世紀義大利浪漫樂派的歌劇藝術推向頂峰。

他同時在鄉村親自種植遍野的薔薇，養殖野雞和孔雀，並讓牠們繁殖出一窩窩新生命。他還養了一隻名叫做盧盧的狗；他還想培育叫做「威爾第」的新品種良馬（這一點有點像羅西尼發明他的「羅西尼牛肉」，只不過羅西尼是為了饞嘴的吃，無法趕上威爾第那真正的農民情感），為此到農村的集市去挑馬。

聽過威爾第那動聽的歌劇，知道那美妙旋律，卻很難想像他養的馬和孔雀，種植的薔薇到底是什麼樣。孔雀的開屏、馬的奔跑、薔薇的搖曳，也和那旋律一樣動人心弦、隨風飄盪嗎？

音樂和土地，是威爾第生活的兩根支柱，缺其一根，都會令他坍塌。在所有音樂家裡，真還找不出一個如他一樣對鄉村充滿如此深厚感情、把自己完全農民化的人。他不是裝出來的，或矯情平民化而和那個貴族化的社會抗衡。當然，他也不是非要和他父輩一樣，住那種簡陋的窩棚、吃那種粗茶淡飯、過那種貧寒的日子，已經發財致富的威爾第，也過不了那種和農民真正一樣背向青天臉朝黃土的苦日子。他住的農村，不是杜甫那樣的為秋風所破的茅草屋。威爾第一生大部分時間是在他的故鄉農村布塞托的聖阿加塔別墅度過的。這幢別墅是1848年威爾第37歲的時候借款30萬法郎購置的，顯然，這不是一筆小數目，以這樣數目的法郎在農村蓋房子，不會差，是可以想見的。自《納布科》之後，他已經完成了包括《馬克白》、《歐那尼》在內的8部歌劇創作，1848年他又寫下了《萊尼亞諾之戰》和《海盜》兩部新劇，他獲得不少稿酬，如此昂貴的別墅購置款項，對他來講已經不算什麼。

朱塞佩・塔羅齊如此解剖威爾第：

> 土地和音樂將成為他終生的事業。他過不得貧困生活。而舒伯特這個音樂天使卻能安貧樂道，過著漂泊藝術家的生活。威爾第做不到，他不是音樂天使，他是彈唱詩人，是被音樂、幻覺和自己迷住了的歌手、土地和音樂。但是音樂會衰竭，有朝一日什麼也寫不出來。土地卻哪兒也跑不了，不管你瞅它多少次，它還是躺在你面前，你感到心裡踏實，感到自己是它的主人。[9]

　　朱塞佩‧塔羅齊分析得十分符合威爾第的心理，問題是威爾第為什麼會有這種心理？

　　從農村走出來的威爾第，對城市一開始就沒有什麼好感。我想原因在於18歲的威爾第第一次從農村來到米蘭報考音樂學院，就被無情地拒之門外（因超齡落第）；在於29歲的時候他的歌劇《一日王》慘遭失敗，輕蔑的叫聲、口哨聲、嘲笑聲……將歌手的聲音淹沒，演出幾乎無法進行下去。大約就是從那時候，威爾第決定要離開城市，他和城市有著天然的隔膜，乃至仇視的感覺。他那時曾經這樣說過：「到哪兒都行，只要不在米蘭或者別的大城市。最好是去農村耕耘土地。土地不會叫人失望。」

　　並非只有在失敗的時候，威爾第才嚮往鄉村，成功的時候，他一樣嚮往土地。這是他與眾不同的地方。對於他，土地不僅是一方手帕，可以滲透失敗的淚水；同時也是一隻酒杯，可以盛滿成功的酒漿。越是功成名就如日中天的時候，威爾第越是嚮往鄉村，甚至對鄉村的感情濃得化不開。他會忽然之間為自己小時候覺得故鄉布塞托的天地狹小而不喜歡它感到羞愧，他迫切地渴望在故鄉的田野上散步。故鄉的田野讓他擁有故人重逢的感情，會給予他不期而遇的靈感，他會如觀察五線譜一樣仔細觀察土地，看土質好壞，抓起一把被陽光曬得暖暖的泥土，心裡開始盤算著購置哪一片土地。早在《納布科》剛剛成功之後，他回到家鄉的時候，他就想購置大片土地，經營農場、豬圈、葡萄園。他覺得：土地是可以信賴的，是將來的依靠，是對一個飽受貧困煎熬的人的補償。而對於都市，他懷有的是痛苦的回憶，是報復的心理。

　　因此，當1848年唐尼采蒂去世之後，他原來霸占的維也納皇家劇院，顯赫的音樂總監職務空缺下來，當局請威爾第來擔任這個職務，並有希望將來榮升為許多人豔羨不已的宮廷音樂大師的時候，威爾第斷然回信予以拒絕。他說他不希望當什麼宮廷音樂大師，他只希望住在他的莊稼地裡，寫他的歌劇。那時候，他正在寫《遊吟詩人》，他正著迷於十五世紀西班牙的風情，愛著劇中那位吉卜賽女郎阿蘇塞娜，那種融合在她身上既有女兒對母親的愛，也有母親對兒子的愛，以及燃燒在她心裡那種強烈的復仇火焰，都讓威爾第情不自禁。遙遠的吉卜賽熱辣辣的陽光，融合著家鄉田野上的清風，正鼓蕩著威爾第的胸膛，他怎麼能忍下來去和那些曾經拒絕過他的達官貴人苟合？

　　因此，當1888年，在他75歲高齡的時候，那不勒斯音樂學院的院長快要死了，聘請他來擔當音樂學院的院長，他冷笑地搖搖頭，斷然拒絕。他當然想起了當年米蘭音樂學院，是如何把自己拒之門外的情景。他當然要報復在青春時期，曾經無情折磨過他的大都市，和那些趨炎附勢的人們。他寧可住在鄉村，也不願意見到他們的嘴臉。

　　威爾第是個怪人，他的音樂是那樣豁達、細緻、溫情，但生活中的他卻是那樣的刻板，甚至粗暴。在他的農莊裡，他經常訓斥、大罵他雇用的農民，音樂和生活反差是如此之大。在這一點上，他確實是個道道地地的農民，脫離不了農民的本性。他對文化界尤其厭惡，除了承認詩人曼佐尼（Alessandro Manzoni），他幾乎與他們沒有任何來往。他把自己關在聖阿加塔（Saint Agatha），莊園之外發生的任何事情，他都不感興趣。他只關心他的馬、牧場、田地、播種、收割，天氣不好的時候去觀察天空，擔心未來莊稼的收成，葡萄熟的季節，他會興致勃勃地摘葡萄。

　　威爾第實在是一個怪人。他活的歲數很長，但他不是那種以青春活力滋養著壽命的人。他一生極其孤獨，傾訴這種孤獨，除了音樂，就是土地。有時候，對於他來說，後者比前者更能承載他深沈的孤獨和痛苦。因為後者有著比前者更為質樸的寧靜。他沒有興趣和別人和世界來往，他只願意在這荒無人煙的鄉村和土地親近。他的妻子說他：「對鄉村生活的愛變成了一種癖好、一種瘋狂、一種反常現象。」他卻渴望這種生活帶給他的寧靜。他不止一次說過：「這種不受任何干擾的安靜對我比什麼都更寶貴。」「不可能找到比這更閉塞的地方，但從另一方面看，也不可能找到能使我更自由生活的地方。這裡的安靜使我能考慮、思索，這裡永遠不用穿任何禮服，不管是什麼顏色……」「為了獲得哪怕一點點寧靜，我準備獻出一切。」[10]……看來，他的妻子說得並不準確，或者對他並不理解。這不是一種瘋狂、一種反常，而是威爾第對現實的一種反抗，對內心的一種渴求。

　　大概正是出於這種心情，他命中的歸宿是鄉村，他不可能在城市待得太久。雖然，他離不開城市，他所有的歌劇必須要在城市，而不是在鄉村上演，他需要城市給予他金錢、地位和名譽。但在城市待的時間稍稍一久，他就會感到十分無聊，痛苦到了極點，他說他太愛我那個窮鄉僻壤。因此，當他的《茶花女》在威尼斯首演一結束，他首先要急著辦的事情就

是快一點回到他的聖阿加塔去。當他的《堂卡洛斯》在巴黎演出一結束，他立刻回到自己家鄉的谷地，去嗅一嗅春天的氣息，去觀察樹木和灌木上的幼芽是怎樣萌發出來的，他的心才踏實，腳才接上地氣一樣。而他的《奧賽羅》大獲成功之後，米蘭市的市長親自授予他米蘭市榮譽市民，並盛讚他為大師，希望看到他新的歌劇，他只是十分平靜地說：「我的作曲生涯已經結束。午夜以前我還是大師威爾第，而此後又將是聖阿加塔的農民了。」

　　不管威爾第怎樣古怪，他對故鄉農村的這種情感，讓人感動。不是所有人，都能從農民中走出來，又這樣頑固而真情地回歸於農民之中的。儘管威爾第這種農民和他童年少年時的農民已經大不一樣。但不一樣的只是錢財上的變化，本質上，他依然是一個農民，是一個從血液到心理、思維、情感都是融入土地的農民。而能夠真誠坦率地承認自己是一個農民，不願意別人稱讚自己，更不願意自我標榜是一個大師，實在頗讓人敬重。

　　朱塞佩・塔羅齊在威爾第傳記裡，有許多地方描寫威爾第對農村對土地的感情，寫得非常優美而感人——

　　　　這條通往聖阿加塔的道路，他走過多少回了啊。一年四季都走過——冬天，馬匹陷在泥濘裡，吃力地拉動四輪馬車；夏天，沿著塵土飛揚的道路，馬車輕快地掠過田野。無論是白天還是太陽剛剛在地平線上升起的黎明，他都在這條路上走過。就是在夜裡——黑沈沈的遠空繁星點點——他也常走。這條路已經成了他的朋友。威爾第熟悉它就像對自己一樣清楚：什麼砌的路面，在哪兒怎樣拐彎，哪兒好走，哪兒難走。即使閉上眼睛他也認得這條路。有多少次車夫駕著車來接他，其實他坐火車回來，通常和佩平娜一起，有時獨自一人。又有多少次他徒步在這條路而行，心裡充滿了憂傷，臉色由於痛苦的思慮而陰沈起來。此時這一片草原的景色，這沿著道路迤邐而下的田野風光，使他得到安慰和幫助。他喜歡這塊肥沃而遼闊的平原，這一排排樹木和灌木叢，葡萄園和種滿小麥和玉米的田野。每當他從任何地方——從聖彼得堡或倫敦，巴黎或馬德里，維也納，那不勒斯或羅馬——回到聖阿加塔時，他總覺得自己又進入了可靠的、能夠逃避整個人世和任何威脅的港灣。這是個安靜的地方，在這兒他可以真正保有自

己的本色。

當他伸開腿坐在花園的藤靠椅上，仰望夏日的天空，天空是如此遼闊，天上的雲彩一直變幻到天地相接的地方。或者在晚飯後的黃昏時分，當他在別墅附近散步，白色的暈圈環繞著月亮，月亮放射出神祕的光芒。這時他想起萊奧帕爾迪的詩句（這詩是如此美妙，宛若音樂一般）：「當孤寂的夜幕籠罩在銀白色的田野和水面上，微風漸漸停息……」實際上，這一切都能使人感到愉悦。特別是當一個人已是如此老邁，當他已年逾八十，每天得過且過——這是命運的恩賜[11]。

讀這樣的描寫，讓我遐想悠悠，想起遙遠的威爾第走在歸鄉道路上，那種恬淡的心情；想起暮年的威爾第仰望星空吟詠詩句的情景；眼前是一幅畫面，是一首音樂。我也曾這樣想，如果把這樣的情景置換到城市裡來，還會有這種美好的畫面和音樂嗎？走在平坦而堅硬的水泥道路上和華燈燦爛的燈光下，不會有那一片草原的景色，不會有田野飄來的清風和泥土的氣息了。而躺在城市高樓林立的陽台上，更不會看得清有銀白色光暈的月亮和花開般燦爛的星辰，自然更不會湧出美妙的詩句和音樂來了。

應該說，農村沒有虧待威爾第，給予他許多音樂的靈感，更給予他一生這樣多美妙如詩如畫的感覺。在這裡，他和土地，和大自然相親相近，來自田野的清風清香，來自雪峰的清新溫馨，撫慰著他的身心，融化著他的靈魂，托浮著他的精神，搖曳著他的夢想。這是許多別的音樂家不曾有過的福分。

威爾第讓我想起中國的王維、杜甫和白居易，他們和威爾第有著相似之處，對農村，對大自然有著肌膚相親之情。只不過，威爾第沒有王維那樣超脫，沒有白居易那樣平易，沒有杜甫那樣「窮年憂黎元，歎息腸內熱」的焦慮。但這樣說，似乎不大準確。威爾第臨終之際留下遺囑，將他的財產捐贈給養老院、醫院、殘疾人等慈善機構。他一樣也是「窮年憂黎元，歎息腸內熱」。他甚至連忠實伺候他多年，並耐心忍受他粗暴發脾氣的僕人也沒有忘記掉，在遺囑中他特地囑咐：「在我死後，立即付給在聖阿加塔我的花園裡，幹了好多年活的農民巴西利奧·皮左拉3千里拉。」威爾第是個善良的農民，也是個偉大的音樂家。難怪他去世的時候，20萬人自覺地聚集在米蘭的街頭，為他哀悼送行。威爾第逝世的那天清晨（1901

年1月27日凌晨2點50分），所有車輛路過他的逝世地——米蘭旅館附近的街道，都放輕了速度，以便不發生響聲。在這樣的路上，鋪滿了麥稭。這些麥稭是米蘭市政府下令鋪的，「為了不使城市的噪音，驚擾這位偉大的老人」。只有充滿浪漫色彩和藝術氣質的義大利，才會想起這樣金黃的麥稭。

這金黃的麥稭，來自農村。這符合威爾第的心願。即使死了，他也能聞到來自農村的氣息。

好了，我們講關於威爾第的故事已經夠多了，應該講講他的音樂。

威爾第一生創作了26部歌劇，現在依然有許多歌劇在世界各地上演著，威爾第的歌劇有著經過時間淘洗和考驗的歷久不衰的魅力。1840年代，也就是我們在前面說過的自《納布科》以後，是威爾第創作的黃金檔期，他以平均每年1至2部的歌劇速度，讓世界歎為觀止。而在他晚年，在他74歲和80歲的高齡，居然還能夠分別創作出《奧賽羅》和《法爾斯塔夫》，而且水平不減當年，也實在是音樂史上的奇蹟。

簡單地分析，我們可以把威爾第的創作分為3個時期。

第一時期，以《納布科》（1842）、《倫巴底人》（1842）、《歐那尼》（1844）為代表；第二時期，以《茶花女》（1853）、《弄臣》（1851）、《遊吟詩人》（1853）、《假面舞會》（1859）為代表；第三時期，以《阿伊達》（1871）、《奧賽羅》（1887）、《法爾斯塔夫》（1893）為代表。

如果讓我來概括一下，第一時期的作品是宏偉的英雄性格，有著明顯義大利傳統歌劇和法國大歌劇的影子，《歐那尼》是屬於威爾第自己風格的第一部歌劇。第二時期的作品是平民化的抒情性性格，威爾第獨樹一幟的風格在這時形成，《茶花女》是其具有代表性的傑作，威爾第將自己在平常生活中沒有做到的，全部的愛獻給這位底層人士，將對心靈無限深刻的理解融入了那美妙絕倫的音樂之中。第三時期是氣勢、心靈和思考一樣宏大深邃的性格，威爾第對藝術不斷在探索，取材古埃及傳說，將愛國、愛情交織一起的，輝煌的《阿伊達》是這一時期的巔峰。

如果我們一時無法閱盡春色，那麼，就聽聽威爾第的《納布科》、《茶花女》和《阿伊達》吧。《阿伊達》的前奏曲，已經是現在音樂會上經常演奏曲目，而《茶花女》裡的〈飲酒歌〉更是為我們耳熟能詳，幾乎

成為了我們今天的流行歌曲，分外的膾炙人口。威爾第下葬的那一天，米蘭20萬人湧上街頭，九百人在墓地前高唱《納布科》中的合唱曲〈思念〉，這首曲子至今依然魅力不衰。一百多年的歲月流逝，讓威爾第和他的音樂活得那麼久長，那麼有生氣和活力。在這裡，無論是熱情洋溢，還是抒情優美，威爾第注重音樂純樸的性格，體現的都是那樣淋漓盡致，我們都能夠傾聽到來自外表粗魯、不善言詞的威爾第內心湧動的柔軟心音，這很符合威爾第一生鍾情鄉村的純樸性格和生活經歷，他把義大利人那種純樸又多情善感的一面，通過他無比美妙的音樂傳遞給了我們。這種性格既屬於威爾第本人，也屬於他的音樂，是我們聆聽威爾第的一把鑰匙。

　　威爾第在寫給朋友的信中，特別強調這種性格：「追根究柢，我們不能相信一種缺乏自然純樸的外來藝術所特有的那種乖僻。沒有自然性和純樸性的藝術，不是藝術。從事物本質來說，靈感產生純樸。」[12]一生厭惡藝術爭論的威爾第，篤信自己對藝術的追求。在他生活的年代，正是華格納咄咄逼人的年代，是尼采諷刺的華格納如一條響尾蛇在不停地製造著「沒完沒了的旋律」的時代，威爾第沒有受其影響，沒有向華格納那種注重外來和外在藝術所特有的那種誇張和乖僻靠攏，而是始終堅持著自己純樸的藝術主張和風格，這就是威爾第——一頭倔強、不改本性的老牛。朗格說他：「威爾第既非哲學家，也不是論文家，但是他的每一封信所包含著的觀點和美學見解都比他的對手的戲劇論文更有說服力，更加深刻。有一次他寫道：『歌劇就是歌劇，交響樂就是交響樂。』這一句金石玉言，說透了歌劇問題的精髓。」[13]

　　朗格說得很對，我非常同意，純樸的藝術家永遠比那些評論者更接近藝術的本質。後一句威爾第說的「歌劇就是歌劇，交響樂就是交響樂」，顯然是針對華格納所說，但他沒有工夫和他爭論。在威爾第的眼睛裡，歌劇只能夠是建立在人聲基礎上的，才叫做歌劇，華格納妄想將歌劇演變成交響，那就叫交響好了，不要再叫歌劇。

　　羅西尼時代的歌劇與傳統的義大利歌劇，在形式上並無兩樣，只是增加了樂器的伴奏效果，傳統的美聲唱法依然是主流，在整體歌劇中是程式化的。威爾第突破了這樣的美聲唱法，賦予人聲一種抒發個人感情的自然純樸的特徵。而在這一點上，威爾第把貝多芬時代抽象意念化為了具體的個人感受和情感，正是體現了浪漫主義音樂最重要的特徵。威爾第讓浪漫

主義的音樂在歌劇裡找到了最得天獨厚表現的場所，威爾第的出現，代表著義大利真正浪漫主義歌劇的開始。對比羅西尼，羅西尼的意義是義大利歌劇的死灰復燃，是在再生路上重鑄昔日的輝煌；威爾第的意義則是義大利歌劇的涅槃創新，是劃時代的，他把蒙特威爾第開創的義大利歌劇推向了制高點。如果說蒙特威爾第是義大利歌劇的創始者，威爾第是義大利歌劇的終結者。有了威爾第的歌劇，才有義大利民族風格的歌劇，和華格納所代表的德國民族風格的歌劇、比才所代表的法國民族風格的歌劇，呈三足鼎立的態勢，給十九世紀下半葉的音樂史留下輝煌的篇章。

在那個時代，如果說羽量級的比才僅僅以一部《卡門》顯得勢單力薄，無法和重量級的華格納抗衡，那麼，能夠和華格納相抗衡的就只有威爾第了。這也就是我為什麼要把他們兩人放在一起的原因。如果我們把他們兩人都比喻成一頭牛的話，在前面我們已經把威爾第比喻成是來自農村的一頭倔強的老牛，那麼，華格納則是奔騰在鬥牛場上，一頭精力旺盛的公牛，這兩頭牛並行不悖地雄峙了整個十九世紀的下半葉。

歷史的喧嘩過後，華格納當時激情澎湃所燃燒的大火熄滅之後，走出華格納時代幾乎一手遮天的影子之後，如今除了華格納迷，一般的人們更能夠接受的還是威爾第那純樸優美的音樂，而不是華格納那充滿哲學意味高深莫測的音樂。火山噴發的大火冷卻後，只有焦黑的岩石和草木的灰燼，可以讓人們迎風懷想；而人們更願意接受的還是新長出的茵茵綠草和芬芳的草原。

不過，不要厚此薄彼，公平地講，他們兩人鮮明的創作風格的不同，喜愛他們的人群不同，並不能在客觀上說明他們對於音樂史的意義，應該說，他們對於十九世紀的歌劇貢獻，意義上是相同的，只不過表現的方式不同罷了。

華格納願意把樂隊無限制地擴大，特別增加了震耳欲聾的銅管樂，有意讓樂隊淹沒「人聲」，讓樂器代替人的嘴巴，樂器就是他的音樂材料，相信樂隊中物的力量與音樂中精神的光芒一樣可以無所不能。他強調的是樂器伴奏的效果，宣泄的是德意志強悍的民族性格。威爾第強調「人聲」，他所使用的音樂材料就是「人聲」，他雖然也將樂隊進行改造，但只是去掉原來義大利管弦樂隊的粗糙，但絕不允許樂隊壓倒「人聲」，挖掘的是人聲的潛質，體現的是義大利民族的多情特色。

　　華格納的歌劇出場的都是遙遠神話中非人性的英雄人物，是抽象的理念，演繹的是輝煌，延續的是貝多芬和韋伯的一脈。威爾第關注的是現實中人性化的普通人，表達的是抒情，繼承的是莫札特、舒伯特和唐尼采蒂的一脈。儘管他們曾經都受到法國歌劇的深刻影響，也都曾經有過共同的老師：梅耶貝爾。華格納頑固地相信只有在幻想中，在藝術中，人類才會接近真實；威爾第則篤信，真實只存在生活本身，特別是現代底層的泥土之中。

　　他們一個活在自己燃燒的熊熊大火之中，一個則只活在自己家鄉聖阿加塔的馬場和葡萄園裡。

　　他們一個如《尼伯龍根的指環》一樣，注重的是哲學意味寓意的象徵；一個則如《阿伊達》一樣傾注人類普遍而相通的情感。

　　他們一個是歌劇裡的「神」，一個則是如茶花女一樣生活在下層的人。如果說，華格納的歌劇真的是屬於「未來的歌劇」，那麼，威爾第的歌劇則是屬於現在的。

　　華格納是出世的，威爾第是入世的。

註 釋

1　《華格納戲劇全集》，高中甫等譯，中國文聯出版公司，1997年。

2　萬木編著《西方音樂史》，時代文藝出版社，1989年。

3　同1。

4　弗烈德里希．尼采《尼采反對華格納》，陳燕茹、趙秀芬譯，山東畫報出版社，2002年。

5　同1。

6　保羅．亨利．朗格《十九世紀西方音樂文化史》，張洪島譯，人民音樂出版社，1982。

7　朱塞佩．塔羅齊《命運的力量：威爾第傳》，賈明等譯，三聯書店，1990年。

8　同6。

9　同6。

10　同6。

11　同6。

12　何乾三選編《西方哲學家文學家音樂家論音樂》，人民音樂出版社，1983年。

13　同5。

布魯克納和馬勒

後浪漫主義音樂

後浪漫主義時期的音樂，激進派當屬布魯克納和馬勒代表。

布魯克納的音樂，讓人想起教堂，有彌撒曲在響，有經文歌在唱。馬勒的音樂，讓人想起心靈，是田野裡開滿鮮化也布滿荊棘的心靈。

布魯克納以自己的謙恭引領桀驁不馴的馬勒出場。馬勒則結束了一個時代，為現代音樂鋪墊好紅地毯。

　　奧地利的林茨（Linz）這座城市，因曾經生活過天文學家開普勒（Johannes Kepler）和音樂家布魯克納而出名。在整個歐洲，林茨大教堂是和科隆大教堂一樣有名的。林茨教堂因有布魯克納而更加輝煌，因為布魯克納擔任過其管風琴師。為了紀念這位音樂大師，林茨特意建立了一座音樂廳，並在那裡創辦了「布魯克納節」。

　　也許，就是這樣，布魯克納一輩子和教堂脫不開關係。他始終籠罩在宗教巨大的影子裡，他的音樂也始終走不出宗教的大門。

　　在我看來，聽布魯克納（Anton Bruckner, 1824-96），總有一種聽宗教音樂的感覺，布魯克納幾乎是宗教的代名詞。有人稱他是「上帝的音樂家」，真是最恰如其分。

　　在緊靠著林茨不遠處，有一個叫做安斯菲爾登的小鄉村，布魯克納出生在那裡。他家後面就是村裡有名的聖弗洛里安（Saint Florian）教堂，他家門前的石階小徑直通教堂的大門。從小，他只要踏上這條筆直的小徑，就可以到教堂裡去做彌撒，聽彌撒了。

　　他的父親是那裡的一位小學老師，最後當上了小學校長的職位，卻在布魯克納13歲的時候突然去世。父親沒有留下什麼豐厚家產和音樂方面的基因，父親也是個業餘管風琴師，布魯克納在10歲的時候跟父親學會彈奏管風琴，大概是從父親那裡繼承的最大遺產了。在鄉村裡，一般都是龍生龍，鳳生鳳，老鼠的兒子會打洞，長大後的布魯克納能夠子承父業就很不錯了。他在鄰村當上了一名小學老師，是那種需要下田幹活的老師，但這是一個很榮耀的職位，並不是任何人都可以做得了的。在奧地利，音樂老師必須經過培訓，由教育部門挑選的。因為他會彈奏管風琴，獲選到附近克隆斯托夫學習音樂理論，20歲那一年，布魯克納回到家鄉聖弗洛里安教堂當一名音樂老師。他太熟悉聖弗洛里安教堂那架克里斯曼管風琴了，它伴他度過了整個童年和少年時光，對於它，他有一種近乎神助般的感應，充滿無限的感情和靈性，他在上面彈奏得無比美妙盡情。布魯克納的音樂天賦，最早來自聖弗洛里安教堂那架克里斯曼管風琴。

　　西元1845年，布魯克納21歲的時候，他來到了林茨大教堂，當上了那裡的管風琴手，這讓他逐漸成名。他最早就是以管風琴演奏家出名而巡迴演出於歐洲的。他也就是這樣從一個鄉村的土孩子，走上了音樂之路，也就是這樣和教堂發生著密不可分的關係，一步步越接近宗教而離不開宗

教。

　　還要說一句的是，如果布魯克納沒有去林茨大教堂，他就無法遇上那裡的魯迪傑爾（Rudigier）主教。是魯迪傑爾主教看出了他的音樂天賦（也許那時的主教都有著極高的音樂才華），伯樂識馬，給予他那樣令人感動的寬容和理解，而不是我們見慣的本位主義或嫉賢妒能，將他送到當時非常有名的音樂教育家西蒙・塞赫特（舒伯特曾向他學習過音樂）的門下，布魯克納邁上了關鍵的一個台階，嚴格的塞赫特教授他學會了關於作曲所有古典方面的知識和技法。沒有魯迪傑爾主教，布魯克納也許只能夠是一名管風琴師，而不會成為以後的作曲家。他應該感謝教堂。神在默默地庇護著他。

　　明白這一點，我們也就會明白布魯克納到了晚年（那時他是維也納音樂大學的教授），哪怕是正在給學生們上課，如果聽到教室外面傳來祈禱的鐘聲，他也會立刻雙膝下跪，不管遭受學生什麼樣的恥笑，他依然那樣虔誠地面對眼前突然光臨的上帝。他的學生後來成為音樂評論家的格拉夫曾經寫文章有過這樣形象化形容：

　　　　我從未見過任何人像布魯克納這樣祈禱。他就像被釘住了一樣，從內心深處被照亮了。他那刻滿了無數田地裡的壟溝一樣的皺紋的老農民的臉龐，變成了一張教士的臉。[1]

　　我之所以先這樣不厭其煩地講布魯克納和教堂的關係，是因為這一點對於理解布魯克納至為重要。宗教和音樂的關係，是布魯克納一生的死結，如果你強行想解開其中的一條線繩，便不再是布魯克納。

　　音樂史稱布魯克納一生所寫的9部交響曲中後3部最為登峰造極，尤以第七部和第九部為佳。聽布魯克納，無疑這是最好的選擇。

　　《E大調第七交響曲》，大提琴溫馨而極為精彩的開頭，撩開輕柔的神祕紗幔，灑下皎潔委婉的月光，吹拂著天國飄來的聖潔的清香，真的有一種呵氣如蘭的感覺。獨奏的法國號吹起來了，那種圓潤如珠，那種浩渺如霜，和隨之翻湧而來的那種浩氣沖天的莊重激昂，都會給人一種陽光下遼闊霜天的沐浴。特別是柔板樂章，那是布魯克納交響樂中，最令人柔腸寸斷的優美樂章了。這部在他的家鄉聖弗洛里安教堂創作的交響曲，賦予其

中教堂的氛圍在這段柔板中體現得最為濃郁。整日置身於教堂之中，又是伴隨他童年的教堂，晚禱的鐘聲和輝煌的管風琴聲，以及撲打在教堂窗外的風聲雨聲，滲入他的內心和音樂是最自然不過的了，濃重的宗教意味滲入其中，完全無法剔除。那種被人們對布魯克納特別願意稱之為的肅穆沈思，如秋水凜凜，寒霜殘照下，半江瑟瑟半江紅。我們會從中聽到一種教堂飄來感恩的聖詠，即使我們感覺不出那種宗教特有的味道，但超越宗教的音樂中那種聖潔和澄淨，如水一樣洗滌著我們的心胸。雖然時間已經過去了那樣久，我們還會覺得布魯克納就站在聖弗洛里安教堂中，聽從著神的旨意，指揮著他的心靈，為我們演奏著這部交響曲。

最值得一聽的是布魯克納一生最後一部《D小調第九交響曲》。據說，他沒有寫完，和舒伯特的第九交響曲一樣，是未完成曲。

有不少人說布魯克納的這部交響曲結構宏大、氣勢宏大，但這不是我認為它好的地方。明顯可以聽出布魯克納的音樂語彙上溯到貝多芬，下追到華格納與其的因緣，他追求的就是這種大道通天、大樹臨風的風姿。這部交響曲很宏大，但宏大得有點混亂，初聽時讓我想到曾經到巴塞隆納看到的西班牙建築家，高迪（Antonio Gaudi）建造的那座叫做神聖家族大教堂，和布魯克納這部未完成交響曲一樣，那也是一座未完成的藝術品，高聳入雲，腳手架還搭在教堂四周，好像還在無限伸展。輝煌倒是輝煌，宏大倒是宏大，只是多少讓人在眼花繚亂之餘，感到龐雜得有些凌亂，多少有些好大喜功的感覺。

我說它最值得一聽，是聽完之後湧出這樣主要的印象和感覺：即他的第七交響曲一樣的肅穆和沈靜。現在好多音樂實在喧鬧得慌，以為加進一些熱鬧而時髦的多種元素的作料就是創新和現代。布魯克納的肅穆和沈靜，能讓被現代生活弄得浮躁喧囂的心，像鐵錨一樣堅定信心沈入深深的海底，去享受一下真正蔚藍而沒有污染的濕潤和寧靜，而不是時時總像魚漂一樣漂浮在水面上，只要稍有一條小魚咬鉤，都要情不自禁地抖動不已。布魯克納的肅穆和沈靜，能讓越發達的物質文明，揉得皺巴巴，如同從老牛胃口裡反芻出來的心，抖擻出來讓清風撫平，使得我們的心電圖，不隨著外界物慾橫流波動的曲線，而總是躍躍欲試地起伏不止。

聽布魯克納，感覺像是隨他一起緩緩走入一座大森林中，大是大了些，空曠而密不透風，蓊鬱而枝葉參天，但你不會迷路，只會隨他的旋律

和節奏一起感到心胸開闊而愜意。清新的森林空氣中帶有負氧離子，是在喧囂都市中沒有的；從枝葉間滲下來的綠色陽光，是燥熱的紫外線輻射下的天氣中沒有的；而那些清澈如水晶瑩如露的鳥鳴聲，更是即使在動物園的鳥園裡，也沒有的天籟之聲。走入這樣的大森林裡，即使你一身大汗淋漓，也會涼快下來，讓精神寧靜而舒展，讓心澄淨而透明，讓奔波如碾道上驢子般的步子減慢下來。而踩在鬆軟的林間小徑上，有泥土的芬芳，有落葉的親吻，更是在城市的柏油馬路上或大理石鋪成的宴會大廳地板上，所沒有的放鬆和自在。

　　難得的是這種肅穆和沈靜中，有一種少有的神聖之感，布魯克納音樂所建造的這座大森林，為我們遮擋了外面喧囂的一切。都說布魯克納是虔誠的天主教徒，他所有的音樂都是為宗教而作。我不懂他的宗教，但我聽得懂他音樂中那種神聖。濾掉那種對於我而言十分陌生的宗教意味，我聽得懂那是一種賦予信仰而存在的，對於神聖的敬畏和虔誠，那是一種由信仰而超塵脫俗帶來的善良的滋潤和真誠。在布魯克納的音樂之中，會發現信仰的作用，滲透在他的音符和旋律之間。彷彿覺得布魯克納總是抬起頭仰望上天，便總有燦爛的光芒輝映在頭頂，便總有一種感恩的情感深埋在心頭。如今，正如沒有信仰的人太多，沒有信仰的音樂也太多了。沒有信仰的音樂可以聲嘶力竭地吼唱，卻只是發洩。音樂當然需要有時做成一個痰盂或一個菸灰缸，讓別人來吐痰來彈彈菸灰，但音樂更應該是一座森林，讓人們呼吸新鮮的空氣來清潔自己的肺腑深心；更應該是一個天空，讓人們仰起頭來，望望還有那樣燦爛的陽光，和那樣高深莫測的雲層，而不要只望見自己的鼻子尖。

　　聽完這部交響曲，我們再來想想晚年的布魯克納在教室裡上課的時候突然聽到教堂裡傳來祈禱的鐘聲立刻虔誠地雙膝下跪，我們還會嘲笑他的可笑與迂腐嗎？我們難道不會為他到死也恪守自己的信仰的精神而感動而要羞愧地垂下我們自己的頭嗎？

　　還應該再說說布魯克納的《D小調第三交響曲》。這部當年被布拉姆斯派批判得一無是處、體無完膚的交響曲，大概是今天布魯克納最受歡迎的交響曲了。時光變遷之後，物是人非，人們的審美標準竟然有這樣大的誤差。藝術真的成了一條有那麼大彈性的橡皮筋，可以隨意伸拉。

　　布魯克納和布拉姆斯確實在那個時代是兩派對立的音樂，也就是音樂

史中說的，以布拉姆斯為首的所謂「萊比錫學派」，和以華格納為首的「威瑪學派」，兩派勢不兩立。布拉姆斯的身後有大批他的支持者，旌旗搖盪，聲勢浩蕩。偏偏布魯克納不識時務，不僅是華格納的追隨者，而且還刻意將這部《第三交響曲》題詞獻給華格納，稱之為「華格納交響曲」。再加上布拉姆斯當時日益聲隆的名氣和樂壇霸主的地位，布魯克納始終處於布拉姆斯的影子籠罩之下，一直沒有受到應有的重視，相反屢屢受到批評，這一次他更是撞在人家的槍口上，不大禍臨頭才怪！

批評布魯克納首當其衝，也最起勁的是布拉姆斯的鼎力擁護者漢斯立克（Eduard Hanslick, 1825-1904）。在十九世紀下半葉的歐洲樂壇，漢斯立克是一個舉足輕重的人物，他是維也納大學音樂史和音樂美學的教授，又是音樂界一言九鼎的批評家，在整個歐洲乃至世界都是擲地有聲的赫赫人物。在那個時候，漢斯立克可是不好惹，他讓誰紅誰就能夠紅，相反地，他看誰不順眼誰也就倒楣了。

西元1877年，布魯克納的《第三交響曲》好不容易在維也納上演，漢斯立克第二天立刻在《維也納報》（這是他主要的陣地，也是影響力最強的報紙）上發表文章，毫不客氣地批判這部交響曲，說他聽到的是由一個神經質的小鄉巴佬譜寫的、支離破碎的、將貝多芬和華格納的音樂混雜在一起的大雜燴，最終向華格納屈服的糟糕的交響曲[2]。漢斯立克的文章給了布魯克納致命的一擊，《第三交響曲》徹底失敗，日後成了「華格納主義的象徵」，被當成了布拉姆斯派批判的靶子，隨時都可以拎出來批一下。

有時候，批評就是這樣的粗暴和不公正，簡直如同劊子手一樣殘酷。沒錯，布魯克納的《第三交響曲》有華格納的影子，他使用了華格納最愛用的銅管樂，強勁的主題也是華格納常常愛表達的方式，龐大的結構與對比的色彩，也是華格納愛揮灑的黑白分明、墨汁淋漓，就連開頭的音型和琶音都和華格納的《漂泊的荷蘭人》一樣。近朱者赤，誰叫布魯克納崇拜華格納呢。但是，僅僅因為這些就足以置之於死地嗎？那些毫無才華只是模仿布拉姆斯的人，為什麼就可以大行其道呢？晚年足不出戶的布拉姆斯也真夠霸道的，漢斯立克不過是他的打手。

不過，這樣說，也許並不客觀，因為後來布魯克納死後，布拉姆斯還參加了他的葬禮，並且為他的去世悲痛不已，稱布魯克納是「來自聖弗洛里安的大師」。人也許就是這樣的矛盾，曾經是勢不兩立的對手，在比

一切藝術爭執要強悍的死亡面前，也顯得毫無力氣。布魯克納去世半年之後，布拉姆斯也撒手人寰，死亡確實比一切都具有更強悍的力量。

其實，藝術風格之爭，無所謂對錯，就如同藝術形式沒有誰就一定比誰進化，而只有變化一樣。所謂你死我活的爭論，只不過各執一詞，所持的標準不同罷了。布拉姆斯、漢斯立克所堅守的是維也納古典主義的傳統，講究音樂就是美而不承擔過重的理念，注重的是音樂向內心的挖掘而不是向外部世界的擴張。對比他們所張揚的新古典主義，無疑華格納更具有革新意識，並不僅僅是那樣沈重盔甲似的華格納哲學理念和東征西伐的擴張。就布魯克納而言，除了他的《第四交響曲》曾經冠以「幻想交響曲」的標題，其他作品都不曾有過標題，他一輩子除了宗教不曾關心任何政治，和華格納熱中政治完全不同，他沒有那麼多的理念，心中單純得猶如一個孩子，他從華格納那裡承繼更多的是音樂創作的方法，他喜歡那種無所不在的輝煌，因為這和他心中的宗教是相吻合的。但他只是把自己的音樂理想傾注在他的交響樂中，不會如華格納一樣，將音樂狂轟濫炸在龐大的歌劇裡面。布魯克納的音樂和華格納畢竟有所不同。如果真有什麼相同之處，那就是一樣對於古典主義具有革新的意義，在後浪漫主義時期，他們一樣不願意回歸到老路上徜徉。儘管他和布拉姆斯同樣敬重貝多芬，視貝多芬為自己的老師，他已經不會再走貝多芬走慣的老路，也不會認可布拉姆斯的浪漫主義的文化心理，和新古典主義創作的美學準則。

如果細說的話，布魯克納的《第三交響曲》一樣不違背布拉姆斯和漢斯立克所主張音樂即美的意義，這部交響曲的第二樂章柔板就異常優美，《牛津音樂史》說：「就是這部作品的柔板樂章，使布魯克納享有『柔板作曲家』的美名。」[3]它能夠讓我們觸摸到，一直樂於輝煌浩瀚的布魯克納音樂溫柔細緻的另一面。如果我們聽聽這段柔板，會被布魯克納所感動，它絲毫不遜於古典主義任何一位作曲家的任何一段柔板樂章。其中美妙的弦樂靜謐與安詳，有一種空山新雨後，天氣晚來秋的意境；其中的一絲憂鬱和沈思，宛若金黃色的落葉在無風的夕陽下，無聲搖曳著靜靜地飄落，就像電影裡的慢鏡頭一樣。而那種聖潔與詩意，依然有著布魯克納抹不去的純淨的宗教意味。

《牛津音樂史》稱「布魯克納是個畸形兒（從生物學角度看），一位自成一體的作曲家」[4]。前半句話說得莫名其妙，後半句話說得倒恰如其

分。《牛津音樂史》在對比他與布拉姆斯的創作方法時說：「如果說布拉姆斯與李斯特像鋼琴家那樣（儘管他們鋼琴理念迥然有別）寫作管弦樂，那麼布魯克納則以管風琴師譜寫管弦樂曲：以塊狀的聲音，像許多音栓組合那樣改變他的樂器組，甚至還採用『組合閥鍵』的手段引入前管風琴所操縱音栓所需的休止。」[5]說得非常準確，即使「音栓」、「組合閥鍵」等專用名詞我們不懂，但我們懂得布魯克納本來就是一位當代獨一無二的管風琴大師，而不會像是以鋼琴家出身的布拉姆斯那樣理解和寫作自己的交響曲。漢斯立克誇大了布拉姆斯和布魯克納之間的對立，強化了布魯克納和華格納之間的關係。

在我看來，布魯克納走著和布拉姆斯確實風格完全不同的路子，他只是不願意再如布拉姆斯一樣，重走古典主義的老路，他便不會如布拉姆斯一樣強調內心和自省、嚴謹和規範，而不由自主地被華格納所裹挾，強調輝煌和鋪排，對比和龐雜。德國學者保羅‧貝克說：「布魯克納非常強調音樂的表情廣度，因此選擇了輝煌華麗的交響曲式，和強調表情深度並進行室內樂創作的布拉姆斯，形成了強烈的反差。」[6]他說的布魯克納的「表情廣度」和布拉姆斯的「表情深度」都是很有見解又通俗易懂。

和華格納不同的是，布魯克納的音樂更具有純粹的宗教性，在這方面，能夠讓我們觸摸到一些韓德爾的影子。只是他宗教性的音樂，和古典主義時期不一樣，多了現代的味道，那就是除了虔誠之外多了靜謐中的沈思，多了與華格納相似的驚人銅管樂，和華格納沒有的管風琴，所製造出的那種輝煌大教堂般的宏偉和浩瀚，那是獨屬於布魯克納自己的創造。

一輩子對宗教虔誠無比，卻一輩子不走運的布魯克納，只是因為沾了華格納的包，便一輩子被捲入了矛盾的漩渦，布魯克納就像站錯了隊一樣，凡是往華格納頭上扣的屎盆子都要倒到他的頭上一些。在那個時代裡，還有誰能夠比布魯克納更尷尬更倒楣的呢？他一方面站在布拉姆斯巨大的陰影裡，一方面又站在華格納熾烈的陽光下，就像是木箱裡的老鼠兩頭挨堵。只要想一想矮小個子又其貌不揚的布魯克納，穿著肥肥大大的大衣，一輩子土裡土氣走在維也納街頭，確實如漢斯立克所說的像鄉巴佬似的，有些倒楣背氣，也有些委瑣的樣子，我總是對布魯克納充滿同情。無論什麼樣的世道，老實都是無用的別名，從來都是那些飛揚跋扈者、趨炎附勢者、拍馬逢迎者、投機取巧者、拉幫結派者吃香。我是非常喜歡布魯

克納的，在十九世紀下半葉，能夠和晚年不可一世的布拉姆斯的交響樂（其實布拉姆斯更優越的地方在他的室內樂）分庭抗禮的，只有勢單力薄的布魯克納和他的後裔馬勒了。但布魯克納就是這樣老實的性格，一輩子溫良敦厚，一輩子優柔寡斷，一輩子尊敬華格納而不隨波逐流，而為自己的利益隨風變換自己旗子飄動的方向，便一輩子入不了當時主流音樂的圈子。有意思的也有些悲哀的是，他竟然那樣老實地覺得是自己的音樂有這樣那樣的缺點，一輩子在不停地聽取意見，一輩子在修改自己的音樂。他真是一個難得的謙謙君子。

敏感而孤獨的布魯克納一生處於如此不斷修改自己作品的過程，我猜想大概不是出於虛心，而是渴望被承認，被固有的體制所接納。這是一種無力的抗爭，也是一種無奈的妥協。第九交響曲的第三樂章，布魯克納修改了三年，寫了6次稿，一直到死也沒有改完，有點吟得一個音，撚斷數根鬚的味道。我不知道這種無窮盡的修改留給我們的音樂到底是好還是不好，會不會在這樣來回拉鋸式的修改中傷了元氣？紛紛落在地上的鋸末，會不會恰恰是最好的金粉？但第三樂章確實是最好聽的一段，那種由弦樂、木管和管風琴組成的旋律，絲絲入扣，聲聲入耳，密密縫製的錦緞軟被一樣緊貼你的肌膚，由於在陽光下曬過，那陽光的氣味透過你的肌膚，溫暖地滲透進你的心田。中間一段所有的樂器像是仙女一般活了起來，一起搖曳著腦袋唱起歌來；管風琴在弦樂的襯托下，踏著裊裊透明的雲層飄搖起來，在天國裡響起嘹亮的回聲，真是動人無比，純淨無比。音樂編織了一種美好而深邃的意境，讓激情沈靜下來，內心陷入遙遠而浩渺的冥想之中，讓人情不自禁地對未來、對世界、對心中的思念和惦記，有一種由衷的嚮往和祈禱。這時，你會覺得黃昏時分飄來蒼茫而渾厚的晚霞，傳來悠揚而厚重的教堂的鐘聲，將你所有的思緒和這一份祈禱帶到遠方。只是我的一份祈禱已經世俗化，完全不屬於布魯克納的祈禱了。

布魯克納的《E大調第七交響樂》遲到的成功，是他的晚年60歲的時候了。而此時他已經身患疾病了，本來就顯老態的他更顯老態龍鍾。

這一年，也是華格納去世的一年，布魯克納在柔板樂章裡特意使用了華格納著名的法國號的樂句，向華格納致意，成為了一曲哀悼華格納的輓歌，後人在編寫布魯克納音樂宗譜的時候，特意註明第七交響曲對華格納特殊的紀念意義。

　　無論華格納也好，布魯克納也好，布拉姆斯也好，他們都沒有過得了十九世紀這一個世紀，都是在十九世紀的末尾先後去世了。他們的去世，宣告一個舊的世紀的結束。

　　作為世紀之交的銜接者、布魯克納的繼承人，無疑當屬馬勒。

　　馬勒就這樣出場了。

　　和布魯克納幾乎一樣矮小個子、其貌不揚的馬勒（Gustav Mahler, 1860-1911），邁著和布魯克納幾乎同樣大的步伐，也揚著幾乎同樣脫不去貧寒和晦氣的臉龐，出現在維也納的樂壇上的時候，就是布魯克納堅定的追隨者。

　　1877年12月16日，布魯克納的《第三交響曲》在維也納上演遭到慘敗，那些布拉姆斯、漢斯立克派在某些人唆使下滿場起鬨，壓倒了本來就稀疏零落的喝彩，氣得老實的布魯克納坐在舞台前無可奈何，陪伴著失落沮喪的布魯克納的少數幾個人中，就有馬勒。那一年，馬勒才17歲。

　　布魯克納比馬勒大36歲，年齡之差超越了一代人的距離。他們之間可以說是忘年之交。馬勒在維也納音樂學院讀三年級的時候，就把布魯克納的這部《第三交響曲》改編成鋼琴曲的工作承擔下來，目的是得到布魯克納這部交響曲樂譜的手稿，足見對布魯克納的崇敬之情。從音樂學院畢業之後，馬勒到維也納大學進修，專門旁聽當時任教的布魯克納的作曲課。馬勒後來皈依了羅馬天主教，原因之一是布魯克納一直信奉這個宗教。他們心與心在音樂內外相通。

　　關於他和布魯克納的關係，馬勒後來曾經說：「我從來沒有正式做過布魯克納的學生。當我在維也納求學的時候，因為常常加入他的圈子，使得外人以為我拜他為師。雖然我們之間年齡懸殊，但他向來對我毫不虛偽。他的抱負和理想，以及當時對我的評價和了解，的確對我的藝術和我以後的發展很有影響。因此我深信，我比任何人都有資格冒昧地以他的學生自居，也為此而自豪，今後勢必以感激之情，繼續維持這種關係。」[7]

　　馬勒對布魯克納的這種感情，出於他們對華格納的共同感情。在那個時代，華格納確實是一面迎風招展的大旗，嘩啦啦捲走他們共同的心，牢牢抓住他們兩代人想像力飛翔的翅膀。在那個崇拜偶像的年代，馬勒對華格納近乎瘋狂的推崇和膜拜，幾乎達到了身體力行的地步，作為華格納信

徒居然追隨華格納也成為一個素食主義者。馬勒的幼稚和狂熱，的確令人震驚。只是那時華格納離馬勒太遙遠，而且，華格納去世得也太早，他有些勾不著，只好像小孩子過馬路緊緊地拽著布魯克納的衣襟。據說，馬勒曾有一次和華格納接觸的機會，是在1875年，華格納來到維也納指導里希特指揮演出他的歌劇《湯豪塞》。在劇院的前廳，排隊買了最便宜票的馬勒見到了華格納，並為華格納披上外衣。只是光顧著激動，加上太羞澀，白白浪費了這個大好機會，沒能夠和華格納交談幾句，以致讓他後悔莫及。當時，馬勒15歲，剛剛從家鄉來到維也納音樂學院學習，還是個羽毛未豐的雛兒。

　　也許，就像布魯克納沾上了華格納的包，一直不走運一樣，馬勒沾了布魯克納的包，同樣厄運連連。年輕的馬勒，在音樂學院畢業之後，兩年沒有工作，為了謀生，只好到哈爾溫泉一家劇院當指揮。那是一個旅遊勝地，是有錢的貴族到那裡泡溫泉之餘，聽聽他指揮的音樂作為消遣和消化的場所。可憐的馬勒在指揮之餘，還得幫助經理推他的小女兒的嬰兒車玩，賺錢餬口真不容易，這離他心目中的音樂是那麼遙遠。

　　馬勒重新回到維也納，一邊到維也納大學進修，一邊寫清唱劇《悲歡之歌》。他對自己的這部清歌劇傾注希望，希望能夠幫助他時來運轉。1881年，馬勒把這部作品呈上，競爭一年一度的「貝多芬獎」。這是音樂學院專門獎勵學生的獎項，有五百古爾頓的獎金，當時貧窮的馬勒極其需要這五百古爾頓以解燃眉之急，更需要這個名分幫助無名的自己打出一個新的天下。但是，評審委員會主要成員裡有布拉姆斯、漢斯立克，他們對於屬於華格納和布魯克納圈子裡的馬勒，當然不會投上一票，馬勒的落選也是當然的事情了。這件事情對於馬勒的打擊是巨大的，因為當時馬勒才21歲，正是需要雪中送炭有人扶持一把的時候。

　　需要錢來維持生存的馬勒，只好跑到奧地利最南部的萊伊巴哈，在一家和哈爾溫泉劇院差不多的小劇院裡當指揮。從此，開始了他一生無休止的指揮生涯。在短短6個月的時間裡，竟然馬不停蹄地演出了五十多場，當然，劇院老闆為的是票房，演出越多，掙錢越多。馬勒最初就是在這樣底層的劇院裡錘鍊著自己的翅膀，開始以指揮家的身分逐漸得到人們的注意——就像當年布魯克納一樣是以管風琴演奏家的身分，而不是以作曲家的身分走向樂壇上，他們兩人的命運竟如此相同。勢利眼加唯利是圖的世俗時

代，對藝術就是這樣膚淺，對藝術家就是這樣先把他當成賺錢的機器榨乾了算。

馬勒命運的轉折，在1891年，他從布達佩斯皇家歌劇院擔任漢堡歌劇院的指揮，第一次指揮華格納的3幕歌劇《特里斯坦和伊索爾德》，以耳目一新的風格，把華格納的歌劇演繹得美輪美奐，一下子聲名鵲起。藝術成名的機遇來得就是這樣偶然，有時會讓你踏破鐵鞋無覓處，有時又會讓你猝不及防。

當然，最使得馬勒輝煌的是1897年，他榮升為維也納皇家歌劇院（那可是所有維也納上流人士最愛去的地方，是所有指揮家夢寐以求的最高殿堂）的首席指揮。這是一個多少人翹首以待的地位，卻終於讓馬勒拔得頭籌。

馬勒已經三進維也納，此前的到處奔波流浪，並一直以自己的收入供養著幾個弟弟妹妹和全家的生活，其中的酸甜苦辣只有他自己心裡最清楚。這一次，他終於苦盡甘來，他比布魯克納要幸運得多，因為這一年，他才37歲，正值壯年。他對日後的前程充滿信心，在重返維也納之前，他在給朋友的信中表達了這樣的想法：

> 我只有一個願望：在某個沒有傳統，沒有「永恆的美的法則」衛道士的小鎮上，在純樸、耿直的人們中間工作，只求讓我自己和一小批追隨者滿意。如果有可能的話，沒有劇院，沒有「曲目」！但是，當然，只要我在我那些親愛的弟弟們身後還喘息一天，並且在我的妹妹們生活得到起碼的保證之前，我就必須繼續這有利可圖、賴以謀生的藝術活動……我已經樹立了某種宿命的思想，它最終使我懷著「興趣」面對我的生活，甚至還要享受它，無論它多麼坎坷曲折。我已經學得越來越喜歡這個世界了！[8]

1897年5月11日，馬勒指揮首演了華格納的《羅恩格林》，5月29日再演了莫札特的《魔笛》，引起意想不到的轟動，全場狂熱的掌聲和喝彩聲極其壯觀，讓維也納忘記了當年對他的冷漠，而一下子對這個小個子的指揮格外矚目，馬勒被讚譽為華格納和莫札特的最佳詮釋者。

兩個多月後，馬勒被升為音樂總監；再兩個多月後，榮登皇家歌劇院

的院長，他如此神速就完成了醜小鴨變成天鵝的過程。他一下子成為了維也納的寵兒，揮灑在他面前無比燦爛的陽光直刺他的眼睛。馬勒開始了他一生中最美好的10年時光。

在這10年，生活上他不僅有不菲的收入和好幾幢漂亮的別墅，而且和比他小19歲的維也納有名的美人阿爾瑪，終於有情人終成眷屬。阿爾瑪是維也納著名風景畫家的女兒，本人是藝術評論家，不僅人長得漂亮，藝術氣質也高雅，還能彈奏一手好鋼琴，自己會作曲，可謂多才多藝，是當時維也納許多人追求的對象，她卻最後選擇了其貌不揚的馬勒，並為他先後生下兩個他最愛的女兒。當然，這也為他日後烏雲密布的生活打下了伏筆。

音樂方面，不算他創作的最富盛名的藝術歌曲《旅行者之歌》、《青年的魔角》、《亡兒之歌》，他的《G大調第四交響曲》、《升C小調第五交響曲》、《A小調第六交響曲》、《降E大調第八交響曲》（即今年北京音樂節開幕式上演出的「千人交響曲」），以及《大地之歌》的開始，都是在這10年裡完成的。良好的客觀環境，激發藝術的創作，就像良好的土壤、水分和陽光，讓樹木在10年裡長成一片蔚蔚的樹林。

接下來，我們要說說馬勒的音樂了。

馬勒音樂的骨子裡是悲觀的。

如果悲觀是有顏色的話，那麼，馬勒的音樂是白色和紅色雙色悲觀。

白色，源自於他的生活。從童年到青年到晚年，可以說一直是白色的，像是一條失血的河流，像是一座被大火燒焦後裸露出岩石的山林。

馬勒的母親出身上流社會，卻是一個跛腳姑娘，這才不得不屈尊下嫁給他的父親，一個貧賤的製酒小商人，辛辛苦苦為他先後生下14個孩子。父母之間因文化懸殊而時有齟齬，家庭爭吵，占據了馬勒童年的整個空間，以致讓他不止一次跑出家門。有一次跑到街頭看見一個拉手風琴的流浪歌手，他倚在他的身旁聽他的歌，禁不住淚流滿面，最初的音樂也許就是這樣滲進他幼小的心裡，埋下了日後長成大樹的種子。單薄矮小的個子顯然來自母親的遺傳，但心比天高，命比紙薄。上流社會的貴族氣質與心思，同樣也來自母親，只不過呈現著明顯對比，讓他在這個世界上是這樣的對稱，從而有了穩定的支撐。像一棵樹，將頭頂的藍天白雲和腳下的土

地連接在了一起。他用根來吸收泥土的養分，用葉子來呼吸上天的氣脈。

紅色，源自於他的音樂。他的音樂，無論什麼樣的作品，尤其是他的交響樂，總是氣勢恢弘，如排山倒海般，像是燃燒的一天燦爛的霞光，總是顯示出彤紅的色彩，血一樣在滾湧，那是他內心的噴湧。

顯然，馬勒不是那種願意舔著自己的傷口，並把它當成一朵嬌美的花一樣的詩人。他不是那種以私語私情之水，澆灌自己的園地，或是自娛自樂的人，他不願意在窄小的天地裡活動，他不鳴則已，一鳴驚人，他不做楊柳岸曉風殘月，他只作狂風暴雨，電閃雷鳴。「整個宇宙都在他的身上彈奏。」有人這樣形容馬勒，無論說是他的指揮，還是他的音樂，都恰如其分。

這樣的音樂，外表是狂放的，卻改變不了骨子裡的悲觀。那只是穿在他身上紅色的外衣。他的妻子阿爾瑪在回憶錄中，曾經誤及馬勒這樣的矛盾反差：「他過著完全是茫然不知所措的苦行僧的生活。巨大的心靈創傷時刻折磨著他。有時候他渴望死，有時候他像火焰般渴望生。」9

不知別人怎樣看待馬勒的音樂，我總頑固地認為，馬勒在讀維也納大學年輕時創作的《悲歡之歌》，是他一生音樂的象徵，就像從那時長出的枝幹，所有日後長出的枝葉、開放的花朵，都是在那上面滋生發芽。

「我們從哪兒來？我們準備到哪兒去？難道真的像叔本華那樣，我們在出世前注定要過這種生活？難道死亡才能最終揭示人生的意義？」

可以說，馬勒一生都在不停地追問著自己這樣的問題。他到死也沒弄明白，這個對於他來說一直烏雲籠罩的人生意義的難題。他便將所有的苦惱和困惑、迷茫和懷疑，甚至對這個世界的無可奈何的悲歡和絕望，都傾注在他的音樂之中。

從馬勒的音樂中，無論從格局的龐大、氣勢的宏偉上，還是從配樂的華麗、旋律的絢爛上，都可以明顯感覺出，來自他同時代華格納和布魯克納過於蓬勃的氣息和過於豐富的表情，以及來自他的前輩李斯特和貝多芬遺傳的明顯胎跡。只要聽過馬勒的交響樂，會很容易找到他們的影子。比如馬勒的第三交響樂，我們能聽到布魯克納的腳步聲，從馬勒的第八千人交響樂，我們更容易輕而易舉地聽到貝多芬的聲音。

在我看來，這個世界的古典音樂有這樣的3支，一支來源於貝多芬、華格納，還可以上溯到韓德爾；一支則來源於巴哈、莫札特，一直延續到

孟德爾頌、蕭邦乃至德弗札克。我將前者說成是激情型的，後者是感情型的。而另一支則是屬於內省型的，以布拉姆斯為代表。其他音樂家大概都是從這3支中衍生出去的。顯然，馬勒是和第一支同宗同祖的。但是，馬勒和他們畢竟不完全一樣。不一樣的根本一點，就在於馬勒骨子裡的悲觀。因此，他可以有外表上和貝多芬相似的激情澎湃，卻難以有貝多芬的樂觀和對世界的充滿信心的嚮往；他也可以有外表上和華格納相似的氣勢宏偉，卻難有華格納鋼鐵般的意志和對現實社會頑強的反抗。

這種滲透於骨子裡的悲觀，源自於他對世界的隔膜、不認同和充滿焦慮和茫然的責問與質疑。馬勒自己曾經說過：「我在三方面無家可歸……一個生活在奧地利的波希米亞人，一個生活在德國人中間的奧地利人，一個在全世界遊蕩的猶太人。無論走到哪裡都是一個闖入者，永遠不受歡迎。」[10]

曾經為馬勒寫過傳記的作家德里克‧庫克說：「在貝多芬和馬勒之間真正的不同在於，看一個偉人走進社會他感到自己是安全的，和看一個偉人走進社會，他感到自己完完全全是不安全的。因為在馬勒心裡，他幾乎不能肯定什麼地方能使他放心和感到安全，在這個不安的社會中，他將是一個流浪者。」

也可以說，馬勒始終是一個悲觀主義者。

說來有意思，也許是巧合，我聽馬勒的時間並不多，但幾次聽馬勒並被馬勒感動，都是在心情極度惡劣的時候。而且，都不是有意找出馬勒的唱盤，相逢得恰到好處。

或許，正是這種時候，悲觀的馬勒最適合？

想想，有這樣3次最難忘，一次是在幾年前的一個冬天，半夜裡睡不著，輾轉反側，摸黑摸到一盒錄音帶，放出來聽，開始不知是誰的曲子，但那曲子恰是那時悲涼心情的註解似的，竟那樣合拍，聽著就被它感動了，那種弦樂的清澈，讓你想起城市裡根本不會出現的清泉之水，和即使孩子的眼裡，也難得的清純的眼淚。真的，我原本已經不相信會有這樣清澈的眼淚了，但在音樂中，卻讓我相信居然還有這樣的清純美好，雖然只存在旋律中，畢竟存在著。

本想聽著音樂就能入睡的，相反更睡不著了。索性打開燈，一看才知道原來是馬勒的《第五交響樂》的第四樂章，維也納愛樂樂團演奏，布萊

指揮。

　　以後，我曾多次聽過馬勒這一樂章，但都覺得沒有維也納愛樂樂團演奏、布萊指揮的那種感覺了。不是人家演奏得不好，是原來的印象太深，以致漆上厚重的底色一樣，總也抹不去。

　　另一次在去年夏天，北京經歷了近百年來最炎熱的夏天。在這種氣候裡，人的心情會因為現實和往事的交錯而一下子弄得格外煩躁不安。真的，那時確實有一種很悲觀的心緒湧上心頭，覺得一切如觀流水，一去不返，付出的青春和生命代價究竟值得不值得？真是一陣陣犯暈。有一天下午，我打開音樂放進一張CD，將音量開得非常大，自己給自己振奮鼓氣。

　　那一天放的是馬勒的《第一交響樂》。這大概是馬勒最富青春朝氣的樂曲了。不是真會挑，是馬勒太有助於我，冥冥中在那個北京最熱的夏天向我走來。音樂有時能有排氣閥的作用，有著冰箱和空調消暑解熱的功效。馬勒的《第一交響樂》，在我需要給自己鼓勵的時候，定音鼓和銅管樂給我嘹亮的回聲，小提琴和大提琴給我溫馨的慰藉，似乎早已遠去的青春又依稀飛了回來。

　　那一天，我將窗戶全部打開，有熱風吹過，房間裡的風鈴在馬勒的音樂中響得格外清脆。其實，風鈴在我家已經很多年，但從未感到像那天那樣動聽而難忘。

　　還有一次在前些天，我新買了一片馬勒的《第八交響樂》，這部又稱為《千人交響樂》（這個稱謂，是當年在慕尼黑首演時樂團經理在海報上加的副標，完全出於商業的運作好招攬觀眾，根本沒有徵求馬勒本人意見。馬勒後來曾經嘲諷這是「巴南和貝里馬戲團式的演出」，巴南和貝里是當時美國的馬戲大師，組織了號稱世界上最宏偉的馬戲）。

　　這是馬勒最恢弘的一部作品了。早就想聽，一直到現在才聽，大概是緣分所至吧。在我最需要他的時候，他才適時而來。但坦率地講，我並不大喜歡這部交響樂，一開始的大合唱，就讓我有些受不了。而多處瀰漫的貝多芬的味道，也讓我感到馬勒處於巨人的陰影之下，總有些不大舒展。但他確實能讓你振奮，讓你感受到一種來自力量的存在，這力量也許來自浩瀚的宇宙，也許來自冥冥的宗教，也許來自我們的內心，總之有一股力量蕩漾在我們身邊，像是一朵盛開的蓮花從痛苦乃至黑暗的泥沼裡伸出來，將芬芳灑滿我們周圍的空氣裡。

有一段慢板很讓人感動，雖然沈悶得有些凝滯，但弦樂中那幾縷微弱的長笛中，出現的拉纖似緩慢而沈重的男女歌聲，整段音樂像是跋涉在艱難枯澀的泥沼裡，那一朵由馬勒音符所構成盛開蓮花，感覺便越明顯。

那是馬勒的蓮花，和周敦頤的蓮花，和莫內的蓮花都不一樣。

還想再說說馬勒的愛情。看馬勒的愛情經歷，有時會悲觀地覺得藝術家的愛情，大都是不幸的，其中的幸福其實只是表面文章。不能說是因為藝術家將愛情都奉獻給了藝術，才將自己的愛情旁落而花開他家；也不能說是藝術家的情人或愛人無法理解藝術家之愛，使得那一份愛最初開時鮮豔，最終卻如橘子皮一樣萎縮而剝離了彼此的肉體與精神。

1910年，50歲的馬勒，在那一年的夏天，突然發現自己的妻子與一個年輕英俊的建築師偷情，並在祕密準備私奔（新近有一部電影由薩拉‧溫特主演的《風中新娘》，講述的就是馬勒的妻子阿爾瑪的一生，其中包括她這次紅杏出牆的故事）。這種刺激對於馬勒是慘重的，以至他曾經求教於當時聞名遐邇的佛洛依德。佛洛依德可以指點他，卻幫助不了他。

不能說馬勒不愛自己的妻子，他知道妻子外遇後曾徹夜不眠，妻子好幾次在半夜醒來，看見他站在自己床頭，按妻子的話是「像幽靈一樣」，淚流滿面（這只是馬勒的一種表現，晚年的馬勒部分時間裡脾氣變得格外暴躁，不忠的妻子是其中重要的原因之一）。

如果分析他們婚姻亮起紅燈的原因，也許有許多。除了馬勒過於專注自己的音樂，對於妻子身上具有的藝術才華不管不顧，客觀上扼殺了妻子的這一藝術才華之外，更重要的一個原因大概是情感方面，更具體說是靈與肉方面。當然，也不能僅僅說是因為馬勒妻子比他小19歲，熬不住年齡之間的距離，和馬勒對於音樂完全投入後，留給她的寂寞與空白。當然，大概也不能說是因為他們結婚8年，夫妻之間熱情退潮，正處於婚姻危險邊緣期。雖然，很多馬勒的傳記都這樣寫，41歲才結婚的馬勒，在此前對性一無所知，阿爾瑪在自己的回憶錄中，曾經直言不諱地寫道，馬勒和自己發生第一次性關係時，手忙腳亂笨拙得可笑。無法滿足風情萬種的阿爾瑪性生活的渴望與激情，導致了她不僅和建築師的婚外情，而且成為了畫家克里穆特等多人的情人。

據我所知，馬勒不是如莫札特或李斯特、蕭邦那樣的情種，愛情並不

像音樂對於他那樣如同開不敗的鮮花，一朵緊連著一朵，繽紛在他的身邊。在馬勒暫短的生命中，除了和阿爾瑪之外，只有另外兩次愛情，都只是流星一閃，瞬間就消逝在歲月之中和生命之外。一次是他25歲時愛上了一位女歌手，一次是他28歲時愛上了音樂家韋伯孫子的夫人。看前車就能知道後轍，看看馬勒這兩次的愛情，或許能夠為我們揭示出馬勒最後愛情生活失敗的真正原因。女歌手比他的年齡小，韋伯孫子的夫人比他的年齡大，年齡不是馬勒選擇愛情的唯一因素。後者有著吸引他不錯的長相，前者有著與他共同的音樂愛好，他內心嚮往的是這兩者的兼而有之？其實，這些對於馬勒都不是最重要的，馬勒和韋伯孫子夫人的來往，最大興趣是互相談論音樂而使得他覺得心靈的相通，馬勒和女歌手交往最令他激動的是除夕夜和他一起默默等待新年鐘聲的來臨，他們一起緊握著手走到門口，聆聽教堂傳來的聖詠歌聲。可以看出，馬勒對於愛情的態度，除了佛洛依德指出他的戀母情結外，從本質上講，他注重精神勝於人本能的慾望，而他的精神主要來自音樂和宗教。也可以說，音樂是他的另一種宗教。在音樂和宗教的兩極中，他對這兩者虔誠而終生不悔的殉道的精神，遠遠超過了對愛情的投入。馬勒在他的《呂克特詩歌譜曲五首》的樂曲中曾經引用這樣的一句詩：「我僅僅生活在自己的天堂裡，生活在我自己的愛情和歌聲中。」這是馬勒的一句箴言。

　　或許，這只是我的解釋。這種解釋，對現代人來說也許很難理解，這是因為現在的人們已經沒有這種宗教感和對藝術這種泛宗教由衷的認識、真誠的拜謁，現在的人們便很容易將愛情世俗化，與慾望、性和金錢等同起來。外遇層出不窮，很容易變成時髦的裝飾和展示，有的將其私藏於密室，有的將其炫耀在外如同名牌服裝上的商標。其實，在馬勒那個時代，這樣的人也不是沒有，同為愛情，因不同人而存在。我們不能將馬勒的夫人與舒曼的夫人克拉拉相比，克拉拉能克制自己的情慾甚至情感，而與布拉姆斯維持長達43年漫長的精神之戀，畢竟這樣的女人是鳳毛麟角。不能這樣苛求阿爾瑪，一個當時才30歲的女人，真的如許多傳記所說的那樣，嘗受不到性的滿足，音樂的供品再豐富，總也是遠水無法解近渴的。她的外遇，要我看，馬勒確實有不容推卸的責任。

　　馬勒的夫人阿爾瑪在她的回憶錄裡，這樣分析她與馬勒這次感情分裂的原因：「在我們婚姻生活最初幾年，在我和他的關係裡，我覺得非常沒

有安全感。在我還不明白自己在幹什麼而以我的大膽征服了他之後，我的一切自信都被婚前懷孕的心理效果破壞了。他呢，自從他精神得到勝利的那一刻起，他就看不起我，直到我粉碎了他的專制之後他才恢復了愛情。他時而扮演教書先生的角色，嚴厲，不公正，不留情面。他使我對生活的享受失去了興趣，把它變成討厭的東西。這就是他要做的。金錢──垃圾！衣服──垃圾！美麗──垃圾！旅行──垃圾！只有精神才重要。我今天才明白他是害怕我的青春和美麗，他輕易地從我身上把自己沒有的任何生活的元素拿走，使它們變得相對安全。」[11]

　　我弄不清楚阿爾瑪說的是否有道理，愛情豐富了馬勒音樂創作，也導致了兩個人的戰爭。

　　不到一年之後，馬勒離開了人間。當然，馬勒的死原因很多，晚年幼女和母親的前後死去，以及發現自己的不治之症，對他的打擊都是很大的。但妻子此次的紅杏出牆，不能不說是一個重要原因。我不知道如果馬勒能夠活下去，他與妻子的愛情關係會發展成什麼樣子？阿爾瑪日後對於馬勒的回憶錄，也許要改寫新的尾聲？

　　無論如何，在我看來，馬勒是悲劇的馬勒，馬勒的愛情是悲劇的愛情，馬勒的音樂是悲劇的音樂。看到馬勒就這樣悲慘而無奈地結束了他的愛情和人生之後，我總忍不住想起生前他與妻子阿爾瑪熱戀時不止一次對阿爾瑪說過的話：「只要世界上還有一個在受苦，人們怎麼能夠快樂？」[12]這話對於馬勒是那樣的沈重，是繫在他一生音樂、愛情與生活上的十字架。

　　最後，想說這樣一則關於馬勒的小插曲，是中國作家一次真實的遭遇，他極其幽默地寫道：「在一家比較有品味的音樂書店裡，我問：『有馬勒的唱片嗎？』女售貨員回答：『沒有，有馬玉濤的唱片。』我被噎個跟蹌，接著問：『有馬克思的唱片嗎？』女售貨員形色不改，回答：『沒有，有馬長禮的唱片。』我欣賞這女人的冷雋。」[13]

　　馬勒在我們中國不僅是陌生的，更是具有無可更改的悲劇性。我們也就理解了為什麼在北京音樂節的開幕式上，選擇的不是馬勒的第一或第二交響曲，而偏偏選擇了他的《第八千人交響曲》，而且在報紙上宣傳說是盛世才敢演「馬勒八」。我們喜歡這樣好大喜功的《千人交響曲》，我們只會讓馬勒感到更加悲哀。

有的音樂，會讓人想起豪華熱烈的宴會大廳，燈紅酒綠，金碧輝煌，圓舞曲昂著頭優雅地蕩漾，比如斯特勞斯。

有的音樂，會讓人想起美麗親切的鄉間田野，春風駘蕩，鳥語花香，陽光揮灑在每一棵樹的葉子上，比如莫札特。

有的音樂，會讓人想起激情澎湃的大海高山，白浪滔天，林濤洶湧，映襯得藍天如同巍峨之神，比如貝多芬。

有的音樂，會讓人想起清淺透明的山澗小溪，春庭殘月，離人落花，細雨魚兒出、微風燕子斜，比如舒伯特。

有的音樂，會讓人想起風情萬種的異國他鄉，鮮花絢麗，熱風淋漓，大海的潮汐湧來神奇的童話，比如林姆斯基—高沙可夫。

有的音樂，會讓人想起曾經燃起過的熟悉的，或根本沒有進入過的陌生的夢境，五彩斑斕，搖曳多端，比如德布西。

有的音樂，會讓人想起理性十足、深邃而豐厚的圖書館，哲思與長鬍鬚一起飄逸，心神和時光上下馳騁，比如布拉姆斯……

布魯克納的音樂，讓我想起的是教堂，是科隆的大教堂，是維也納的聖司提反大教堂，是羅馬的西斯汀大教堂，是布魯克納曾經做過管風琴師的林茨大教堂……有彌撒曲在響，有經文歌在唱，有潔淨的聖水在灑，有幽幽的燭光在跳，有明亮的陽光透過高高的彩色玻璃窗在輝映，有花的芬芳隨著清風飄來透進門縫習習在蕩漾。

馬勒的音樂，讓我想起的是心靈，是田野裡開滿鮮花也布滿荊棘的心靈，是上天中有仙女翩翩起舞，也有群魔亂舞的心靈，是在他送葬的路上還在狂風暴雨大作而在靈柩下葬的那一瞬間忽然日朗天晴奇蹟般的心靈。

這時候，無論面對布魯克納，還是面對馬勒，你都不由得會雙手合十，垂下頭來。

後浪漫主義時期的音樂，如果說保守派是布拉姆斯為代表的話，那麼，激進派肯定是以布魯克納和馬勒為代表。布魯克納以自己的謙恭引領桀驁不馴的馬勒出場。作為後浪漫主義時期音樂的最後一人，馬勒結束了一個時代，為現代音樂的新人物勳伯格鋪墊好出場的紅地毯。

註釋

1　彼得‧佛蘭克林《馬勒傳》，王豐、陸嘉琳譯，廣西師範大學出版社。2001年。

2　巴爾福德（Philip Barford）《布魯克納交響曲》，蒲實譯，花山文藝出版社，1999年。

3　吉羅德‧亞拉伯罕《簡明牛津音樂史》，顧犇等譯，上海音樂出版社，1999年。

4　同上。

5　同上。

6　保羅‧貝克《音樂的故事》，馬立等譯，江蘇人民出版社，1997年。

7　周雪石編著《馬勒》，東方出版社，1998年。

8　同1。

9　同7。

10　同1。

11　阿爾瑪‧馬勒《古斯塔夫‧馬勒》，方元偉譯，百家出版社，1989年。

12　同上。

13　鮑爾吉‧原野《青草課本》，河北教育出版社，2002年。

德布西和拉威爾

浪漫派音樂的異軍突起

　　談起音樂史上的印象派代表人物，很多人都會想起德布西和拉威爾。前者是開山鼻祖；後者是信徒和繼承人。

　　然而，拉威爾的音樂與德布西不盡相同，德布西的創作生涯都是透過聲音與清晰的幻夢打交道；拉威爾則創造出屬於自己明朗的語言。

面對十九世紀末華格納和他的追隨者布魯克納、馬勒，以及他們的對立派布拉姆斯等人所共同創造的音樂不可一世的輝煌，特別是布拉姆斯、布魯克納、馬勒震響在整個歐洲交響樂的溢彩流光，敢於不屑一顧的，在那個時代大概只有德布西。德布西曾經這樣口出狂言道：「貝多芬之後的交響曲，未免都是多此一舉。」他同時發出這樣糞土當年萬戶侯的激昂號召：「要把古老的音樂之堡燒毀。」[1]

德布西（A. Claude Debussy, 1862-1918）比布魯克納小38歲，卻只比馬勒小兩歲。在音樂的斷代史上，他和他們卻成為截然不同的兩代人。

我們知道，隨著十九世紀後半葉華格納和布拉姆斯這樣日耳曼式音樂的崛起，原來依仗著歌劇的地位而形成的音樂中心的法國，已經再一次風光不在，而將中心位置拱手交給了維也納。當德布西開始創作音樂的時候，一下子如同伊索寓言裡的狼和小羊，自己只是一隻小羊處於河的下游下風頭的位置，心裡知道如果就這樣下去，他永遠只能喝人家喝過的水。要想改變這種局面，要不就趕走些已經龐大的狼，自己去站在上游；要不就徹底把水攪渾，大家喝一樣的水；要不就自己去開創一條新河，主宰兩岸的風光。不管怎樣做，德布西都是那個時代的造反派。

一部音樂史，就是這樣後人不斷向前人、無名者向權威反叛與挑戰的歷史。

德布西打著「印象派」大旗，從已經被冷落的法國向古老的音樂之堡殺來了。在這樣行進的路上，德布西對擋在路上的反對者，極端而直截了當地宣告：「對我來說，傳統是不存在的，或者，它只是一個時代的代表，它並不像人們說的那麼完美和有價值。過去的塵土是不那麼受人尊重的！」[2]

我們現在都把德布西當作印象派音樂的開山鼻祖。我們知道印象一詞最早來自法國畫家莫內（Claude Monet）的《日出印象》，當初說這個詞時，明顯帶有嘲諷的意思，如今這個詞已經成為藝術特有的一派的名稱，成為高雅的代名詞，標籤一樣隨意插在任何地方。最初德布西的音樂，確實得益於印象派繪畫，雖然德布西一生並未和莫內見過面，藝術的氣質與心境的相似，使得他們的藝術風格不謀而合，距離再遠心是近的。畫家塞尚曾經將他們兩人做過這樣非常地道的對比，他說：「莫內的藝術已經成為一種對光感的準確說明，這就是說，他除了視覺別無其他。」同

樣,「對德布西來說,他也有同樣高度的敏感,因此,他除了聽覺別無其他。」[3]

德布西最初音樂的成功,還得益於法國象徵派的詩歌,那時,德布西和馬拉梅(Stéphane Mallarmé)、魏爾蘭(Paul Verlaine)、蘭波(Arthur Rimbaud)等詩人密切接觸(正是由於這樣密切的接觸,他的鋼琴老師福洛維爾夫人的女兒就嫁給了魏爾蘭),他所交往的這些詩人朋友遠比作曲家朋友多,他受到他們深刻的影響,並直接將詩歌的韻律與意境融合在他的音樂裡面,更是人所共知的事實。

德布西是一個胸懷遠大抱負的人,卻和那時的印象派畫家和象徵派頹廢詩人一樣,都不那麼走運。從巴黎音樂學院畢業之後,他和許多年輕藝術家一樣,開始了沒頭蒼蠅似的亂闖亂撞,先跑到俄羅斯梅克夫人那裡當了兩年鋼琴老師(還愛上了梅克夫人14歲的女兒,特意向人家求婚);然後,費盡九牛二虎之力,好不容易贏得了羅馬大獎,又跑到羅馬兩年,畢業之際寫出的《春》等作品,並未獲得賞識,一氣之下,提前回國。落魄回國之後,無家可歸流浪狗一樣在巴黎四處流竄。我猜想,那幾年,德布西一定就像我們現在那些流浪的藝術家一樣,在生存與藝術之間掙扎,只不過,那時居無定所的德布西等人,不大願意住在鄉下,反而常常聚會在普塞飯店、黑貓咖啡館和馬拉梅的「星期二」沙龍裡。

但這並不妨礙他們指點江山,激揚文字,糞土當年萬戶侯。生活的艱難、地位的卑賤,只能讓他們更加激進,堅定他們和那些高高在上者和塵埃網封的落伍者決裂的決心。想像著德布西那個時候居無定所卻整天泡在普塞飯店、黑貓咖啡館和星期二沙龍的情景,沒有穩定工作而以教授鋼琴和撰寫音樂評論為生,過著有上頓沒下頓的日子,卻可以不用看任何人的臉色,想罵誰就罵誰,想愛誰就愛誰(德布西氾濫的愛情一直備受人們的指責),想寫什麼曲子就寫什麼曲子,他所樹立的敵人,大概和他所創作的音樂一般多。我們可以說在法國他過得不富裕,卻十分瀟灑。

我們也可以說德布西狂妄,他不止一次自負地表示對那些赫赫有名的大師的批評,而不再如學生一樣對他們必恭必敬。他說貝多芬的音樂只是黑加白的配方;莫札特只是可以偶爾一聽的骨董;他說布拉姆斯太陳舊,毫無新意;說柴可夫斯基的傷感太幼稚淺薄;而在他前面曾經輝煌一世的華格納,他認為不過是多色油灰的均勻塗抹,嘲諷他的音樂「猶如披著沈

重的鐵甲邁著一搖一擺的鵝步」；而在他之後的理查‧斯特勞斯，他則認為是逼真自然主義的庸俗模仿；比他年長幾歲的葛利格（Edvard Grieg），他更是不屑一顧地譏諷葛利格的音樂纖弱不過是「塞進雪花粉紅色的甜品」……他口出狂言，雨打芭蕉般幾乎橫掃一大片，唯我獨尊地顛覆著以往的一切，雄心勃勃地企圖創造出音樂新的形式，來讓他們看看，讓世界為之一驚。

這一天的到來，在我看來是1894年12月22日在巴黎阿爾古（Harcourt）紀念堂，首次演出他根據馬拉梅的同名詩譜寫的管弦樂前奏曲《牧神的午後》為標誌。儘管這一天稍稍晚了一些，德布西已經33歲，畢竟成功向他走來，一向為權威和名流矚目的巴黎，將高傲的頭終於垂向了他。儘管在這場音樂會上有聖桑和弗蘭克（César Frank）等當時遠比德布西有名的音樂家的作品，但在全場雷鳴般的掌聲中，不得不把當場安可曲的榮譽給了《牧神的午後》。熱烈歡迎的場面，令德布西自己不敢相信。

《牧神的午後》確實好聽，是那種有異質的好聽，就好像我們說一個女人漂亮，不是如張愛玲筆下或王家衛攝影鏡頭裡，穿上旗袍的東方女人那種司空見慣了的好看，而是曬上了地中海的陽光膚色、披戴著法蘭西葡萄園清香的女人的好看，是卡特琳娜‧德諾芙、蘇菲‧瑪索或茱麗葉‧比諾什那種純正法國不同凡響的驚鴻一瞥的動人。

僅僅說它好聽，未免太膚淺，但它確實是好聽。對於音樂，文字常常這樣暴露出無法描述的尷尬，就如同一個傻小子面對一位絕代美人只會笨笨地說太漂亮一樣。對於我們中國人，永遠無法弄明白《牧神的午後》中所說的半人半羊的牧神到底是怎麼一回事，而祂所迷惑的女妖又和我們《聊齋》裡的狐狸精有什麼區別，更會讓我們莫衷一是。但我們會聽得懂那種迷離夢幻，那種誘惑撲朔，和現實與寫實的世界不一樣，和我們曾經聲嘶力竭的，背負沈重思想的音樂不一樣。特別是樂曲一開始時長笛悠然淒美地從天而落，飛珠跳玉般濺起木管和法國圓號的幽深莫測，還有豎琴的幾分清涼的彈撥，以及後來弦樂的加入那種委婉飄忽和柔腸寸斷，總是讓人難以忘懷。好像是從遙遠的天邊飄來一艘別樣的遊船招呼你上去，風帆飄動，雙槳划起，立刻眼前的風光迥異，兩岸猿聲啼不住，輕舟已過萬重山。

好的音樂，有著永恆的魅力，時間不會在它身上落滿塵埃，而只會

幫它鍍上金燦燦的光澤。對於已經通行了一個世紀的浪漫派音樂而言，《牧神的午後》是兩個時代的分水嶺，是新時代的啟蒙。聽完《牧神的午後》，我們會發現，歷史其實也可以用聲音來分割，一個時代有一個時代不同的聲音。

對於《牧神的午後》的出現在音樂史上的重要意義，法國當代著名作曲家彼得·布萊（Pierre Boulez, 1925）曾經有過這樣的評價，我認為他說得最言簡意賅：「正像現代詩歌無疑扎根於波特賴爾（Charles Baudeluire，一譯波德萊爾）的一些詩歌，現代音樂是被德布西的《牧神的午後》喚醒的。」[4]

英國學者保羅·霍爾姆斯寫的《德布西傳》一書裡印有當年馬奈（Edouard Manet）為《牧神的午後》畫的插圖，是用鉛筆畫的單線條的素描，水邊的草叢中3個裸體的女妖在梳洗打扮。說老實話，畫得不怎麼樣，和德布西的音樂所給我們的感受相去甚遠。看來，在音樂面前，不僅文字，連同繪畫一樣無能為力。

馬拉梅在聽完這首《牧神的午後》送給德布西一本自己的詩集《牧神的午後》上隨手寫下幾行詩：

> 倘若牧笛演奏優美
> 森林的精靈之氣將會
> 聽聞德布西為它注入的
> 所有光線

這幾句詩能夠闡釋《牧神的午後》無盡的美妙嗎？德布西的音樂遠勝過了詩人本人的詩。

據德布西自己說，馬拉梅第一次聽完他在鋼琴上彈完《牧神的午後》，身披著那件蘇格蘭方格呢子披肩來回走了好幾圈，然後激動地對德布西說：「我從來沒有料到像這樣東西，這音樂把我詩中的感情擷取出來，賦予它一種比色彩更熱情的背景。」[5]

英國音樂評論家兼音樂家考克斯（David Cox）撰寫的關於德布西音樂的書中，記述了首演《牧神的午後》僅僅28歲的年輕指揮家多雷，在德布西的寓所聽德布西在鋼琴上演奏完這首曲子後的感覺，對德布西也極盡讚

美之意。他說：「他是憑什麼樣的天賦，能以完美的平衡在鋼琴鍵盤上再現管弦樂的色彩，甚至使樂器表現出色調微差？完美的詮釋似乎就在於它那微妙和深刻的敏感。」[6]但這樣的詮釋能夠道盡德布西這支樂曲的神奇與美妙嗎？

還是不要相信其他人對德布西的解釋吧，聽音樂，就相信自己的耳朵。

德布西厭惡華格納式膨脹而毫無節制的史詩大製作，也厭惡浪漫派卿卿我我的小格局，就像繪畫可以不講透視等一切規範一樣，他也不講究音樂中以前曾經有過的結構等一切邏輯因素。他把聲音變成縷縷輕絲一樣，在微風中婆娑搖曳，在綢緞中如描如畫；和聲也不是為了規矩中的數學排列，而是為印象裡瞬間的感覺和心目中色彩的變化，像是一個調皮孩子故意打翻手中的調色盤，把繽紛的顏色一股腦地潑灑在畫布內外，自己站在一旁不動聲色，靜靜地望著太陽眯起了眼睛。

我是第一次感覺到在這個世界上，還有這樣的嶄新而奇特的音樂語言，能夠把一種畫與詩、感官和感情，如此水乳交融地結合起來。也許是我見識淺陋，我還從來沒有聽過這樣美妙的長笛，德布西似乎特別喜愛木管和豎琴（可以再聽他專門為長笛作的獨奏曲《潘笛》和為長笛、中提琴和豎琴作的奏鳴曲），他能夠把長笛和豎琴的個性和天性發揮得那樣新穎別致。它使我想起中國竹笛，同樣是木管樂器，我們的竹笛能夠演奏出這樣魔幻般的效果嗎？

這樣的音樂讓我耳目一新，不要說和聽慣的樣板戲、讚歌、頌歌不可同日而語，就是和我們原來聽過那種流行最廣的寫實音樂，以及那個激奮高亢的時代最為熱中的貝多芬的音樂，也是大相逕庭的。

在德布西的時代，儘管當時有人反對，但這首被譽為印象派音樂的第一部作品，還是成為了至今為止，在全世界範圍的音樂會上法國作曲家管弦樂作品出現頻率最多的景觀。德布西絕無僅有地做到了這一點，他所開創的印象派音樂的確拉開了現代音樂的新篇章。保羅・霍爾姆斯曾經高度評價德布西這首《牧神的午後》所具有的劃時代的意義：「終於，在33歲之時，德布西呈現出他真正的聲音，他的名字開始為人所知。他的名聲孕育在這首《牧神的午後序曲》精緻而高貴的聲音中，這種聲音不是華格納或任何粗糙仿效者所需要的大聲疾呼。正如布萊克所說的，革命來自信鴿

腳下。」[7]

《牧神的午後》可以成為我們認識德布西的入場券。

聽這首曲子，有時我想，在創作《牧神的午後》的時代，德布西是幸福的，是得天獨厚的。我這樣想，其實是在說只有在那樣的時代裡才有可能創作出那樣的音樂。一個時代有一個時代自己的音樂，是無法彼此取代，也是無法逾越的。聲色犬馬，是構成歷史的細節，聲音的歷史就是內心的歷史，也是構成外部世界歷史的一部分。

在那個時代，在法國，和德布西在一起的詩人除了馬拉梅外，還有波特賴爾、魏爾蘭、蘭波，以及小說家普魯斯特，畫家有莫內、馬奈、雷諾瓦（Pierre-Auguste Renoir）、畢沙羅（Camille Pissarro）……音樂家就更多了，肖松（Ernest Chausson）、拉威爾、聖桑、福萊、夏龐蒂埃（Marc-Antoine Charpentier）、馬斯內（Jules Massenet）……我一直認為，藝術不同於政治，政治家不需要一群一群的湧現，有一個頂天立地的就足以指點江山、揮斥方遒了，政治家怕多，木匠多蓋歪房；而藝術家需要成批成批地孵化，所謂一畦蘿蔔一畦菜，彼此呼應著，相互砥礪著，特殊的時代紛繁著繽紛的花朵，即使是矛盾著、刺激著、嫉妒著，甚至是相互詆毀著、反對著，卻在爭奇鬥豔，蔚為壯觀，成一景象。

我想也許正是因為這個原因吧，聖桑、福萊、夏龐蒂埃是德布西的對頭，德布西明確地反對夏龐蒂埃的寫實歌劇《路易士》是以廉價美感和愚蠢藝術來愉悅巴黎的世俗和喧囂，鄙夷不屑地痛斥這種藝術是屬於計程車司機的。這在我們現在看來簡直難以想像，但在那個時代沒人說他不尊重他的前輩（不要說他明確反對過的貝多芬、莫札特和布拉姆斯、華格納，是他前輩，就是同在法國的聖桑也比他大27歲、福萊比他大17歲、夏龐蒂埃比他大兩歲）。但是，沒有人說他自以為是，或說他看不起計程車司機這樣的勞動階層。同樣，德布西看不大起現在已經是法國偉大的小說家普魯斯特，他和普魯斯特一起坐計程車時，彼此都不說話，但這並不妨礙普魯斯特喜愛他的音樂，在他的小說《追憶似水年華》中的人物樊圖爾，就是以德布西的藍本創作的。

有時，會想像那時的情景，十九世紀的末期和二十世紀的初期，該是擁有這樣的天空和土壤，才能夠造就出這樣一批而不是一個藝術家在風起雲湧。周圍都是大樹，容易彼此都長成大樹連接成一片森林。而允許除了

自己喜歡的聲音之外，也允許其他聲音的存在，才可能出現眾神喧嘩的場面。

正是有這樣的環境，才可能有相應的心態，德布西才會在他37歲結婚的當天早晨還要為別人教授鋼琴課，才有錢來支付婚禮的費用。德布西才會在簡單的婚禮之後（儘管日後德布西的愛情是被人議論和批評的焦點），帶領全部人馬看完馬戲再花光最後一枚法郎，喝盡最後一杯酒，圖個今朝有酒今朝醉。那不是我們現在見慣的頹廢或時髦，而是一種自由的心態。他沒有以藝術去買名來釣譽，到藝壇的官場上混個一官半職；也沒有以藝術去賣錢來暴富，如同我們現在有的所謂藝術家，要個出場的大價錢，物化掉了藝術本有的光澤。

《牧神的午後》之後，德布西創作了許多作品，特別是鋼琴曲，比如《版畫集》（1903）、《意象集》（1905年第一集、1908年第二集）、《前奏曲》（1910年第一集、1912年第二集）、《黑與白》（1915年）。其中，我特別喜歡他的《月光》（貝加摩組曲之三，也是1894年所作）和《亞麻色頭髮的少女》（1910年，《前奏曲》之一）。這樣的鋼琴曲，特別容易得到現代人的青睞，不少流行樂隊都把它們改編成通俗的管弦樂，德布西正是依此兩支曲子而走向流行。聽這樣的鋼琴曲，容易望文生意，以為德布西真的是用他別具特色的音樂旋律，為我們勾勒出皎潔的月光，閃爍的質感，和少女亞麻色的美麗頭髮在飄逸出動感。許多音樂詞典和介紹德布西的小冊子，都是這樣想當然地做著解釋。其實，德布西一生痛恨浪漫主義、寫實主義和如左拉一樣的自然主義。他所做的只是在他的音樂裡抒發對月光和少女的感覺，至於月光是皎潔還是朦朧，少女的頭髮是亞麻色的還是金黃色的，他並不特意去精心描摹，而是以他那柔和的音色和纖細的音符，悠長而柔曼地蕩漾著，為我們描繪出了一種屬於德布西的意境，讓我們去想入非非。

對於德布西來說，這些鋼琴曲都是他印象派音樂的延續，是往前邁出新的步伐所製作的小品，是練習、打磨和養精蓄銳。真正對他自己富有劃時代意義的，是《牧神的午後》之後8年，1902年他一生唯一的一部歌劇《佩利亞斯和梅麗桑德》的問世。

早在1892年，德布西留學羅馬的時候，在城裡的義大利大道的書攤上發現了梅特林克剛剛出版的劇本《佩利亞斯和梅麗桑德》時，就立刻買了

一本，一口氣讀完，愛不釋手。這部戲劇演繹的是兩位王子和一個漂亮的少女的悲劇故事，那種命運掌握著個人生命的象徵力量，那種以夢境織就的情節的撲朔迷離，那種對白中閃爍的朦朧晦澀，都是那樣暗合著德布西的音樂理想，讓他和這位同他年齡同樣大的比利時劇作家一見鍾情，相見恨晚。自從《牧神的午後》之後，他一直在尋找著進一步實現自己音樂理想的突破口和接口，「梅特林克的劇本正是完美的轉化因素，它夢境般的情節是這些動機與非功能和聲的馬賽克式交織與連接思路。」[8]《牛津音樂史》這樣關於「馬賽克式交織與連接」的解釋非常有意思。事實上，德布西尋找這樣連接的思路，一直是躊躇而艱難地行進著的，他一直寫得很慢、很苦，他立志要把它譜寫成一部歌劇。為此，他專程拜訪過梅特林克，可惜梅特林克是個音盲，在聽德布西興致勃勃為他演奏這部他傾注全部心血的《佩利亞斯和梅麗桑德》總譜的時候竟然睡著了，差點沒把德布西氣瘋。

這部《佩利亞斯和梅麗桑德》，讓德布西付出了10年的時間，他不止一次修改它，它是他最鍾愛也是最難產的孩子。對比當時最為轟動的華格納及其追隨者的所謂音樂歌劇，它沒有那樣的華麗和詠歎調結構和輝煌的交響音樂效果；對比當時法國鋪天蓋地的輕歌劇、喜歌劇，它沒有那樣的奢靡和輕挑討好的旋律悠揚；對於前者，它不亦步亦趨做搖尾狗狀；對於後者，它也不迎合諂媚。它有意弱化了樂隊的和聲，運用了纖細的樂器，以新鮮的弦樂織體，譜就了如夢如幻的境界，摒棄了外在塗抹的厚重油彩，拒絕了一切虛張聲勢的浮華詞藻和貌似強大的音樂狂歡，以真正的法蘭西風格使得法國歌劇在比才之後，又有了自己能夠和華格納相抗衡的新的品種。

如果說華格納的歌劇如同恣肆的火山熔岩的噴發，輕歌劇、喜歌劇如同纏綿的女性肌膚的相親，那麼，德布西的這部《佩利亞斯和梅麗桑德》如同注重感官享受和瞬間印象的自然風景——是純粹法蘭西的自然風景，而不是舞台上宮廷裡或紅磨坊中的矯飾風景，更不是華格納式的鋪排製造出來的人工風景。羅曼·羅蘭曾經高度讚揚他這位法國同胞這部歌劇的成就，並指出它的意義，他稱《佩利亞斯和梅麗桑德》是對華格納的造反宣言，因為「《佩利亞斯和梅麗桑德》藝術上的成功的原因尤其具有法國特色，它標誌著一種既合法、自然又不可避免的發動。我甚至敢說它是至關

重要的，因為它是法國天才抵制外國藝術，尤其是華格納藝術及其在法國的拙劣代表的一種反動。」羅曼・羅蘭還說：「德布西的力量在於他擁有接近他（指格魯克——一位十八世紀的歌劇改革家）這種理想的方法……致使目前法國人只要一想起梅特林克（Maurice Matterlinck）該劇中的某段話，就會在心中相應地同時響起德布西的音樂。」9

　　這真是一種最由衷的讚美了，因為在一個民族中能夠想起某段話或某個情景就能夠在心中響起音樂家的音樂來，已經將那音樂滲透進這個民族的血液之中了。《佩利亞斯和梅麗桑德》使德布西徹底擺脫華格納對法國歌劇的奴役，讓強大的華格納在真正具有法蘭西精神的歌劇面前雪崩。

　　德布西的這部《佩利亞斯和梅麗桑德》歌劇的誕生，從它對於音樂史的意義而言，讓我想起另一部屬於法國的歌劇，即比才的《卡門》。可以說，1875年的《卡門》和1902年的《佩利亞斯和梅麗桑德》，相隔近30年，兩次浪潮的迭起，將法國自己的歌劇推向了頂峰，徹底從不可一世的華格納的歌劇中解放出來，構製成法國歌劇左推右攻的輝煌景觀，讓其具有足夠實力立足於世界的歌劇之林了。

　　還是羅曼・羅蘭，他把他們兩人做了這樣的比較：「在我國現代音樂中，《佩利亞斯和梅麗桑德》是我國藝術的一個極端，《卡門》則是另一個極端。一個袒露無遺，充滿活力，毫無陰影和內蘊，另一個則遮遮掩掩，朦朧晦暗，默不作聲。這種雙重理想就像是法蘭西島柔和明亮的上空的天氣變化，忽而灑滿陽光，忽而薄霧籠罩。」10

　　他說得真美，如同德布西和比才的音樂一樣的美，也和德布西的音樂一樣朦朧。要我說，如果將德布西和他的法國同胞比才的歌劇《卡門》相比，比才更具民間的風情韻味，德布西比他多一層貴族氣息和夢幻色彩。

　　拉威爾（Maurice Ravel, 1875-1937）比德布西小13歲，說起他們兩人的關係，很有意思。音樂史中，很多人都把他和德布西歸為同宗，是德布西印象派音樂的信徒和繼承人，以致如今只要一提到德布西必然要把拉威爾搬出來，買唱片時，他們兩人的作品常在同一張盤中，彷彿他們兩人成了印象派音樂的一對比翼齊飛的翅膀。實際上，他們兩人只是在1895年有過一次暫短的接觸，除此之外再未見過面，除了少有的支持與欣賞（比如拉威爾對德布西的《伊比利亞》和《春的迴旋曲》就很欣賞，德布西也曾對

拉威爾的《自然界的歷史》很是讚揚），但大多數時候是雞吵鵝鬥，彼此中傷，從不放過一次指斥攻擊對方的機會，彼此的關係非常疏遠，鬧得很僵，根本談不上友誼。他們不僅成為對手，簡直成為敵人，以致拉威爾哪怕是批評了或刁難了德布西的擁護者，德布西都會氣急敗壞地說這哪裡是刁難，簡直是要殺死我呀！

　　德布西一向以說話刻薄著稱，拉威爾有時比他還甚，他曾經十分尖刻地說德布西的《大海》「配樂非常失敗，如果有空的話，我願意為它重新配樂」。拉威爾甚至曾經乾脆全面否定德布西：「缺乏對大型作品的結構能力。」藝術家更容易形成小圈子，有時候並不僅僅是因為黨同伐異，而是莫名其妙地就結上了疙瘩。

　　原因也許就在他們那次唯一一次的見面上。那時，德布西認識了拉威爾的同學西班牙的作曲家阿爾班尼斯，和他聊起了西班牙的音樂，當時拉威爾也在場，兩人都喜愛西班牙音樂，恰巧拉威爾剛寫完一首鋼琴舞曲《哈巴涅拉》，德布西特意借了回去。一切問題都出在這兒，因為後來在德布西的鋼琴組曲《版畫集》裡的《格林伍德的黃昏》一曲，拉威爾怎麼聽怎麼有自己的《哈巴涅拉》的味道，一種自己的東西被人剽竊了的感覺襲上心頭，拉威爾當然很生氣，指責德布西，並向德布西要回《哈巴涅拉》的手稿，德布西卻說忘了把《哈巴涅拉》的手稿放在哪裡了。這能不惹火拉威爾嗎？以致拉威爾對這件事一直耿耿於懷，在以後出版他的作品集時特意註明《哈巴涅拉》創作的時間以示區別。1895年，拉威爾才20歲，正是血氣方剛的年紀。有時，我們會感到因為藝術家的個性使然，一些舉動並不那麼得體或光彩，生活中的音樂家，遠不如他們的音樂能夠讓我們賞心悅目。

　　其實，在生活中，拉威爾和德布西一樣並不順利，同為外省青年，他3次進軍羅馬大獎，都以失敗告終，還不如德布西最後怎麼也去成了羅馬一趟。就連他的老師福萊（Gabriel Fauré, 1845-1924）都替他不服氣，在福萊看來拉威爾是一個富於才華而又嚴謹的學生，肯定會出類拔萃，便鼓勵他繼續第四次參賽。那時，拉威爾已經是歐洲聞名的青年音樂家了，應該是勝券在握，誰想他再次失敗，而且比以前還慘，在預選賽時即被淘汰。當時，輿論為他大鳴不平。羅曼‧羅蘭就曾寫文章揭露當時音樂界的黑幕並為他講話：「正義驅使我說，拉威爾不僅僅是一個有發展前途的學生，他

已經是我國音樂學派不可多得的最傑出的青年大師之一……拉威爾不是作為學生，而是作為一個身分已經證實的作曲家來參加比賽的。我佩服那些敢於裁判他的作曲家，他們又將由誰來裁判呢？」[11]

時過境遷之後，我無法判斷當時巴黎音樂界打得熱火朝天的時候，拉威爾為什麼離開了巴黎乘船暢遊比利時、荷蘭和德國？我揣摩拉威爾大概並不僅僅是為了逃避，他一定會察覺出音樂界的複雜，音樂本身的價值和浪聲虛名的誘惑，世上存在的溫暖的友誼與難測險惡的人情，以及創新和保守、無可遏制的青春與老態龍鍾的暮色……均會讓他更堅定他對自己藝術的追求，一個藝術家必須要靠自己的藝術，只有它才是自己暢行無阻的通行證吧？

最終，此事拉威爾勝利。主持羅馬大獎的巴黎音樂學院院長提奧多爾‧杜布瓦（Théodore Dubois）因此被迫辭職，而由拉威爾的老師福萊接任。拉威爾和他的老師福萊終於討回了一份音樂的公道。試想一下，如果沒有這一次的勝利，巴黎縱橫交錯的大街還會有一條是以拉威爾命名的嗎？有意思的是，如果不是研究音樂史，一般的人能夠把拉威爾記住了，誰還記得住那位提奧多爾‧杜布瓦這個拗口的名字呢？

當然，這是後話，與德布西無關。

拉威爾的音樂，其實與德布西也不盡相同。把拉威爾和德布西拉在一起，只是他和德布西作品表面上朦朧風格的相似而已。在我看來，拉威爾的骨子裡是古典主義的。

這種古典主義，如果上溯其根本，來源於拉威爾的青年時代。拉威爾師從貝薩、耶達爾、聖桑和福萊，向他們分別學習和聲、對位法、賦格曲和作曲法，是個嚴格遵從師道師法的人。而這幾位老師都是古典主義的信徒，是和當時德布西的反叛精神背道而馳的。即使創新，拉威爾也是嚴格在章法之內迂迴進行。他不會偏離古典主義這艘巨輪而划起時髦的沖浪快艇，再把快艇塗抹上鮮豔的色彩，雖然，偶爾他也會乘上德布西的快艇去兜兜風。

我們試著分析一下他的《悼念死去的公主帕凡舞曲》（一譯《為死去的公主而作的孔雀舞》）和《達夫尼和克洛埃》，這是拉威爾的代表作。前者是一支只有五分多鐘的短曲，是他1899年早期24歲時所作的鋼琴曲，以後被他自己改編成管弦樂曲；後者是他1912年37歲人到中年為芭蕾舞劇

譜寫的作品，後來也被他自己改編成了兩部管弦交響組曲（拉威爾特別願意改編自己或別人的曲子，以致有人批評他是因為缺乏創造力的原因）。

如果讓我來概括拉威爾音樂的風格，我說是典雅、高貴，這兩首一長一短的音樂能夠為我們做出充分說明。我們有許多音樂熱鬧或者說熱烈，動聽或者說優美，但都離典雅和高貴差一大截。動聽和優美是一片裊裊的雲彩或溫煦的風，熱鬧和熱烈是一群叫喳喳的麻雀或喜鵲，典雅和高貴是一群掠過我們頭頂然後裊裊飛入白雲的白鴿，或在清風中排成人字形款款南飛直至影子消融在浩淼的天盡頭的大雁。牠們在雲中風中抖動的純淨的羽毛，牠們飛去的裊裊的影子，總能夠讓人產生許多無盡的聯想和嚮往，乃至空明澄淨的感受與境界。

聽《悼念死去的公主帕凡舞曲》，那種哀傷的情緒，滲透著高雅的音韻，不是鄉間裡那種對死去人的驚天動地的歌哭，飄散在塵土飛揚的空中，而是雲靄一樣，一絲絲伸展自如地迴旋在空蕩蕩的宮廷裡。特別是拉威爾模仿魯特和維烏艾拉這兩種古琴，充分體現了他對古典精神中那種典雅與高貴的崇敬和憧憬，以及他自己非凡的想像力。因為這兩種古琴早已失傳，他只是想像著它們的樣子和聲音，把它們交給了樂隊的低音撥弦，和他在這支樂曲中所想像的十六世紀文藝復興時期的宮廷與公主是那樣的匹配，一同再造一種虛擬古典的輝煌。

聽《達夫尼和克洛埃》，其中的典雅優美，透露著不同凡俗的高貴氣質，如同看華托那華麗無比的油畫。

拉威爾創作這首《達夫尼和克洛埃》時極其細緻，不知疲倦地一遍又一遍地琢磨、修改，精雕細刻，一直到再無法改善為止，可見他自己對這首曲子由衷喜愛。拉威爾談起這首樂曲時曾經這樣說：「在寫這部作品時，我的意圖是創作一首大規模的音樂壁畫。這不是崇尚擬古主義，而是忠實我夢想中的希臘，它很自然地傾向於十八世紀晚期有代表性的畫家是以豔麗的風格取勝的。」

所以，我說他是典型的古典主義，如果說《悼念死去的公主帕凡舞曲》讓我們嚮往的是文藝復興時期的夢想，《達夫尼和克洛埃》讓我們嚮往的是古希臘夢想。也許，《達夫尼和克洛埃》最能說明這一點。它那小提琴和長笛模仿小鳥的歡唱，單簧管與中提琴渲染黎明之際太陽的光輝，小提琴傾訴如歌的愛戀心情……和德布西印象派音樂拉開了距離，無一不

讓人領悟和感受到結實而典雅的古典的美。它讓我們走進遙遠的過去薄霧籠罩的芬芳的田野，沐浴在明淨清澈的夢境中，而不是一片色彩斑駁、撲朔迷離的意境和音樂。

還有一點能說明這個問題的是，他最推崇的音樂家並不是德布西，而是聖桑。朗多米爾說：「一提起聖桑的名字，就很自然地使我們遠離了德布西。這兩者之間的距離實在是太大了。」[12]因為聖桑幾乎可以作為當年保守主義音樂的代名詞了。

拉威爾自己曾經說過：「嚴格地說，我不是一個『現代作曲家』，因為我的音樂遠不是一場『革命』，我只是一場『進化』。雖然我對音樂中的新思潮一向是虛懷若谷、樂於接受的，但我從未企圖摒棄已為人們公認的和聲作曲規則。相反地，我經常廣泛地從一些大師身上吸取靈感（我從未中止過對莫札特的研究），我的音樂大部分建立在過去的傳統上，並且是它的一個自然的結果。我不是一個擅長寫那種過激的和聲與亂七八糟的對位的『現代作曲家』，因為我從來不是任何一種風格的奴隸，我也從未與任何特定的樂派結盟。」

拉威爾用自己的話再一次把自己和所謂現代印象派拉開距離。事實上，他對莫札特、蕭邦、孟德爾頌推崇備至，他仔細研究過巴洛克、古典浪漫派時期的音樂，並親自演奏過十九世紀的鋼琴曲目。而在他晚期管弦樂作品《庫伯蘭之墓》（一譯《在庫伯蘭墓前》），更能夠說明這一問題。他選擇庫伯蘭（F. Couperin, 1688-1733）這位十七世紀的法國前輩，採用新古典主義舞曲的形式，以規模不大卻清澈的樂隊組合，以豐富的色彩變化卻絕對規範的起承轉合，表達了他向古典主義致敬的心意。和德布西印象派不同的是，他祭起了一面新古典主義的大旗。

朗多米爾在他的《西方音樂史》中這樣評價他：「由於拉威爾的出現，理想、秩序和一切古典派所珍視的品質，再度取得了它們似乎已經失去的重要性，並使我們脫離了印象主義。」[13]我想，這也許是拉威爾與德布西不同意義之所在吧。比起德布西，他不滿足德布西式印象派的朦朧，反而創造出屬於自己的明朗語言，他的出現，不是為了聖桑和福萊古典主義的懷舊，而是為了使得古典主義能夠被重新打磨，恢復光彩，盛上新時代的酒液芬芳。拉威爾不是那個時代的革新家，但如果我們以為他是一個保守主義者，那是錯誤的。他走的是回歸的路，但這種對古典主義的回歸，

與布拉姆斯的新古典主義又不同，拉威爾畢竟已經走在新世紀的門檻，他的古典主義中有著明顯的現代味道，在他晚年的音樂裡，甚至有著爵士樂的元素，融合著新的色彩。

由於音樂的理想不盡相同，他們對於音樂的製作方法就更為不同。我們應該稍微說一下，這樣也許有助於我們了解德布西和拉威爾，他們兩人的不同風格和所走的不同的道路，而不要聽他們相互的指責，而迷惑了觀看他們真正樣子的視線。

有音樂評論家說德布西「他整個創作生涯都是透過聲音與清晰的幻夢打著交道」[14]。這話說得一點都沒有錯，可以說德布西是一個在音樂世界裡的夢幻詩人和畫家，他把這種夢幻融化在自己所創作的樂曲中，他在別人的作品中比如在梅特林克的《佩利亞斯和梅麗桑德》中將自己的這種夢幻移植進去。因此，他特別強調自己的這種創作方法：「無論如何，對音樂要保存它的奇異幻覺，因為音樂是一切藝術最能接受奇異幻覺的……應當說，我們不要抱有毀壞它的意圖，或者對它進行說明。」[15]如果不用印象派和古典派來區分他們兩人，我們可以說德布西是屬於幻覺派或夢幻派。

拉威爾無疑是屬於技巧派。拉威爾對別人批評他，甚至辱罵他是一個「藝匠」（artisan）並不怎麼在意，他不止一次說自己就是一個手藝人、裝配工、製作者。他的技巧，在我看來，可以分為兩個方面，一個是他能夠巧妙地將不同時代、不同風格的音樂都熔為一爐化為自己的東西，有些實用主義；一個是他能夠將音樂製作得極其細微精巧，一絲不苟，彷彿經過嚴格計算一樣。

前者，英國學者戴維斯（L. Davies）曾經舉過一個有意思的例子：「參觀過拉威爾在蒙特夫特拉莫瑞別墅的每個人，都對別墅不協調的風格深感吃驚，希臘古雅的花毯配上路易十五時代的椅子，夜鶯式樣的時鐘放在法國五人執政內閣時期的桌子上，一些沒用的中國小玩意兒，胡亂地堆放在寬大的艾拉爾鋼琴蓋上，如此奇怪的搭配，使作曲家比較高貴的客人感到心疼，而拉威爾則對這種擺設表示滿意，他認為假骨董要比原物更有意思，粗俗的東西似乎總是使他高興。這種不重史實的態度，同樣表現在作曲家的音樂手法上。在他看來，巴洛克與洛可可這兩個術語是可以交換的，如果他喜歡什麼歷史題材，他就在其間加入一點當代的東西，以震動資產階級的神經。」[16]《庫伯蘭之墓》和《高貴而憂傷的圓舞曲》就是這樣

搭配而成的作品。

　　後者，斯特拉文斯基（Igor Stravinsky）說他是位「精巧的瑞士鐘錶匠」，這樣做的目的，是為了保證他的音樂中古典美的含金量、濃度以及精確度。德布西則明確表示過他反對把音樂當成一門技術。對於他們都曾經譜寫過的大海，拉威爾是將每一朵浪花都經過了他音樂的天平，並讓自己出現海水裡盡情暢遊。德布西則以他詩一樣的語言，明確地說在他的音樂裡：「不應該允許歷經生活勞苦而變形的身體在其中沐浴，這會使魚兒哭泣。海裡只能有女妖。」[17]他們之間的分歧可謂涇渭分明。

　　但是，無論怎麼指出他們之間有著什麼樣或怎樣多的不同，在那個時代，作為新一代的法國音樂家，拉威爾的音樂裡德布西的影子和痕跡是抹不去的，那是濃郁的，也是迷人的；那是他不經意的，也是他有意的；那是一代人共同流淌的血液，儘管奔流的速度和方向不盡一致，但新鮮的血液畢竟不同於陳腐於血庫裡的血液了。他只是把德布西走遠的路拉回來一點而已。

　　如果我們願意把拉威爾和德布西做進一步比較，儘管他們的創作方法不盡相同，儘管他們生前極盡相互攻擊之能事，標榜著那樣多的相悖觀點和主張，他們依然擁有很多相同之處。

　　比如，他們對於神話和童話有相同的迷戀。德布西有《佩利亞斯和梅麗桑德》，拉威爾有《達夫尼和克洛埃》。而他們的童心一樣瀰漫在他們的音樂裡，德布西是在他的《遊戲》、《玩具盒》、《兒童樂園》裡；拉威爾則是在他的《鵝媽媽》裡。

　　比如，他們共同受到俄羅斯和東方音樂的影響，熱愛並嚮往異國情調，德布西有《阿拉伯風格曲兩首》、《蘇格蘭進行曲》，以及我們前面曾經提到過的《格林伍德的黃昏》；拉威爾則有那首他最著名的管弦樂《西班牙狂想曲》。

　　比如，他們對「水」呀、「夜」呀、「月」共同的關注。拉威爾26歲時創作的鋼琴曲《水中嬉戲》，是比德布西還要早第一次出現的關於「水」的音樂；在他的鋼琴套曲《鏡》中，僅看其中的曲名〈夜蛾〉、〈悲鳥〉、〈海上孤舟〉、〈幽谷晨鐘〉，和德布西《意象集》中的〈葉林鐘聲〉、〈月落古刹〉以及《前奏曲》裡的〈雪上足跡〉、〈月色滿庭台〉是多麼的相似。如果說有些不同的話，那就是德布西在他那些小巧玲

瓏的鋼琴小品裡（先不用聽音樂，僅僅看那些名字）多了一絲東方的禪意。德布西的這些小品更接近我們唐詩中的絕句，是王維的那些遠離塵囂的鄉間絕句；拉威爾則像是迴盪在清澈空氣中精巧而準時的教堂鐘樓晚禱或晨禱的鐘聲。德布西的音樂裡，更多一些我們東方的茶一樣的神韻，散發著清新而迷人的氣息；而拉威爾更多的是西方的咖啡和葡萄酒，裝在古色古香的咖啡壺裡，裝在精緻而透明的高腳杯裡去品味。

當然，他們還有著更加不幸的相同，就是在晚年同樣遭受到疾病的折磨，德布西是直腸癌，拉威爾是頭部致命的傷痛。

他們就是這樣以殊途同歸的方式共同掀開了新世紀的一幕，創造了二十世紀開端的輝煌。

他們以各自不同的努力向華格納宣戰，並徹底告別這位上個世紀的巨人。

首先，他們對龐大的樂隊編制不再認同，對洪亮巨大的音樂效果不感興趣，對宏大敘事史詩情節的音樂美學與理念也提不起勁，他們刪繁就簡告訴世界藝術另一個法則就是簡約，就是清澈，如同月色和露珠，如同鐘聲和雪地。

同時，他們反對統治法國多年的德奧音樂中，那種冗長枯燥與高蹈莫測的哲學演繹的敘事法則，他們也反對稱霸近一個世紀，那樣漫長的浪漫主義的創作風格。他們的出現，宣告這個世界上可以有不再是以感情為靈魂的音樂，而可以有以感覺為法則和風格的唯美音樂。

他們也告訴世界，法國的民族音樂不需要華格納那種拯救人與一切的德意志性格，讓精神總是縹緲在肉體上面盤旋，而只需要法蘭西的感官享受，崇尚的是風花雪月，是神祕的瞬間，是隨心所欲的律動，是水銀一般流淌不已的跳躍。

明白這一切，我們就明白在他們之後，為什麼法國的音樂會出現梅西昂（Olivier Messiaen, 1908-92）這樣的現代大師，在其他藝術領域裡會出現新浪潮電影和羅伯格里葉那樣的新小說派了。

他們的實踐和努力，使得藝術不再那樣唯我獨尊，而能以多種可能性的繽紛姿態，出現在新世紀的歲月裡。

拉威爾的《波萊羅》樂曲，如今在法國乃至在世界不少地方的人們都會吟唱；就像羅曼·羅蘭所說的那樣，現在不少人只要聽到《佩利亞斯和

梅麗桑德》中的某段話，在心中會相應地同時響起德布西的音樂來。他們的音樂一樣如此深入人心。

漫長的一個世紀以來，德布西和拉威爾到了爐火純青的境界了。

註釋

1 周雪石編著《馬勒》，東方出版社，1997年。

2 萬木編著《西方音樂簡史》，時代文藝出版社，1990年。

3 弗蘭克·道斯《德布西的鋼琴音樂》，克紋譯，人民音樂出版社，1987年。

4 楊燕迪主編《十大音樂家》，上海古籍出版社，2001年。

5 大衛·考克斯（David Cox）《德布西管弦樂》，孟庚譯，花山出版社，1999年。

6 同上。

7 保羅·霍爾金斯《德布西》，楊敦惠譯，江蘇人民出版社，1999年。

8 吉羅德·亞伯拉罕《簡明牛津音樂史》，顧犇譯，上海音樂出版社，1999年。

9 《羅曼·羅蘭音樂散文集》，冷杉、代紅譯，中國文聯出版公司，1999年。

10 同上。

11 同上。

12 保·朗多米爾《西方音樂史》，朱少坤譯，人民音樂出版社，1989年。

13 同上。

14 同3。

15 同3。

16 戴維斯（L. Davies）《拉威爾管弦樂》，溫宏譯，花山出版社，1999年。

17 同7。

柴可夫斯基和強力集團

關於俄羅斯民族音樂

　　什麼樣的音樂才是俄羅斯的味道呢？如果說格林卡是第一個俄羅斯音樂的覺醒者，那麼，柴可夫斯基是第一個將俄羅斯音樂向全世界發聲的偉大人物。因他的出現，俄羅斯樂派才真正形成。

　　而當時對老柴充滿敵意的，大概就屬「強力集團」。自許自己才是真正俄羅斯民族音樂的「強力集團」，與老柴間又發生了怎樣的愛恨情仇呢？

　　再沒有一個國家能夠比得上我們對柴可夫斯基（Peter Ilich Tchaikovsky, 1840-93）充滿感情的了。我們似乎都願意稱他為「老柴」，親切得好像在招呼我們自己家裡的一位老哥兒。

　　我始終弄不明白，為什麼中國對柴可夫斯基如此的一往情深。或許是因為中國長期受到俄羅斯文學的影響，便近親繁殖似的，拔出了蘿蔔帶出了泥，對柴可夫斯基有著一種傳染般的熱愛？從骨子深處便有了一種認同感？或者是因為柴可夫斯基的音樂，打通宗教音樂與世俗民歌連接的渠道，有一種抒情的歌唱性，又混合了一種濃郁的東方因素，便容易和我們天然的親近？讓我們在音樂深處，能夠常常和他邂逅相逢而一見如故？

　　我第一次聽柴可夫斯基是聽他的《第一鋼琴協奏曲》，開頭一章，先是在長笛後是在弦樂的引領下，鋼琴流暢的音符一路歡暢地奔瀉而下，我也一樣立刻受到感染，而且覺得音樂裡描繪的情景怎麼越聽越像是我青春時期曾經到過的北大荒。特別是開春黑龍江開江時，冷冽而急流奔騰的江水衝撞著大塊大塊的冰塊，伴隨著江風浩蕩，轟鳴著，迴盪著，一直流向遠方。那時，我站在江邊常常會想，冬天的時候我們還在江上面跑過汽車，那樣厚重而寬闊的千里冰封一下子就消失了，看到那樣巨大的冰塊在衝撞中一點一點變小、融化，被江流毫不留情地帶走，感受到大自然力量的同時，也感到生命的無奈，以及一種心裡衝撞著的莫名悲傷和孤單無助。聽柴可夫斯基的這首《第一鋼琴協奏曲》，腦子裡拋不開這種難忘的情景。第一次聽柴可夫斯基，便怎麼也忘不了當時的情景。當時甚至還在想，這不是屬於我們北大荒的音樂嗎？

　　柴可夫斯基就這樣能夠輕而易舉地和我們相親相近。幾乎每一個中國喜歡音樂的人，特別是中國的知識份子，似乎都容易被柴可夫斯基所感染。這大概是音樂史中一個特例，或者說是一個奇怪的現象，令柴可夫斯基本人也會莫名其妙吧？

　　豐子愷先生在上個世紀初期這樣解釋這種現象：「柴可夫斯基音樂中的悲觀色彩，並不是俄羅斯音樂的一般特質，乃柴氏一個人特強的個性。他的音樂所以著名於全世界，正是其悲觀的性質最能夠表現在『世紀病』的時代精神的一方面的『憂鬱』的緣故。」[1]我不知道豐先生是不是說得準確，但他指出的柴可夫斯基的音樂迎合了所謂「世紀病」的時代精神一說，值得重視。而對於一直飽受痛苦一直處於壓抑狀態，渴望一吐胸臆宣

泄一番的我們中國人來說，柴可夫斯基確實是一帖有種微涼的慰藉感的止疼膏，對他的親近和似曾相識是應該的。

中國作家王蒙在他的文章裡曾經明確無誤地說：「柴可夫斯基好像一直生活在我的心裡。他已經成為我生命的一部分了。」他說他的作品：「多了一層無奈的憂鬱，美麗的痛苦，深邃的感歎。他的感傷，多情，瀟灑，無與倫比。我總覺得他的沈重歎息之中，有一種特別的嫵媚與舒展，這種風格像是──我只找到了──蘇東坡。他的樂曲──例如《第六交響曲》（《悲愴》），開初使我想起李商隱，蒼茫而又纏綿，縟麗而又幽深，溫柔而又風流……再聽下去，特別是第二樂章聽下去，還是得回到蘇軾去。」[2]

另一位作家余華在他的文章則這樣地說：「柴可夫斯基一點也不像屠格涅夫，鮑羅丁有點像屠格涅夫。我覺得柴可夫斯基倒是和杜思妥也夫斯基很相近，因為他們都表達了十九世紀末的絕望，那種深不見底的絕望，而且他們的民族性都通過強烈的個性來表達。在柴可夫斯基的音樂中，充滿他自己生命的聲音。感傷的懷舊，纖弱的內心情感，強烈的與外在世界的衝突，病態的內心分裂，這些都表現得非常真誠，柴可夫斯基是一層一層地把自己穿的衣服全部脫光。他剝光自己的衣服，不是要你們看他的裸體，而是要你們看到他的靈魂。」[3]

非常有意思的是，他們一個把柴可夫斯基比作蘇軾和李商隱，一個把柴可夫斯基比作杜思妥也夫斯基。也許，你會覺得將柴可夫斯基比作蘇軾和李商隱，有些玄乎；而把柴可夫斯基比作杜思妥也夫斯基，又有些過分。但他們都是從文學中尋找到認同感和歸宿感（朗格則把柴可夫斯基比作英國詩人彌爾頓，也是文學意義上的比附），這一點上和我們大多數人是相同的。也就是說，我們在聽柴可夫斯基的時候，已經加進我們曾經讀過的文學作品的元素，有了參照物，也有了我們自己的感情成分，柴可夫斯基進入中國，已經不再僅僅是他自己，柴可夫斯基不得不入鄉隨俗。我們在柴可夫斯基裡，能夠聽到我們自己心底裡許多聲音，也能夠從我們的聲音裡（包括我們的文學和音樂）也能夠聽到柴可夫斯基的聲音。可以說，從來沒有任何一位音樂家和我們能夠有這樣的互動。

我們對柴可夫斯基的感情，也許還在於他和梅克夫人那不同尋常的感情。當然，這也是世界所有熱愛他的人都感興趣的地方，並不能僅僅說是

我們的專利。但是，對於他們長達14年之久的感情，而且是超越一般男女世俗的情慾與肉慾的感情，保持得那樣高尚而純潔，是我們所嚮往的。在一個盛產《金瓶梅》和《肉蒲團》的國度裡，氾濫著色慾和意淫中，讓人們對這種柏拉圖式的感情更多了一份感慨。柴可夫斯基與梅克夫人的通信集，早在1940年代，中國就有了陳原先生的譯本。

我們知道，梅克夫人是在聽了柴可夫斯基的《暴風雨》序曲之後，格外興奮而對他格外感興趣的。在他們結識以後，她曾經對柴可夫斯基坦白說道：「它給我的印象我簡直無法言喻，有好幾天我一直處於半瘋癲狀態。」她渴望能夠和柴可夫斯基結識，但不希望和他見面。她說：「我更喜歡在遠處思念你，在你的音樂中聽你談話，並且通過音樂分享你的感情。」而柴可夫斯基在創作了獻給梅克夫人的《第四交響曲》並對她說這是「我們的音樂」之後，也表達著和梅克夫人同樣的心聲：「威力無邊的愛情……唯有借助音樂才能表達。」[4]

也許，世界上再沒有這樣完全被音樂所融化的男女之情了吧？我反正是沒聽說過。關鍵是我們現在能夠擁有如梅克夫人一樣具有真正純正的音樂素養的人太少——還不要說音樂才華。我們的音樂已經越來越被華而不實的晚會歌曲所包裹，只是發自功利，而不是發自內心，出發地和終點站都不一樣，南轅北轍是不奇怪的。

梅克夫人非常有藝術天賦，這首先來自家傳，父親就是個小提琴手，她自己彈一手好鋼琴。所以，他們是真正在心靈上的交流，真正在音樂中的相會，梅克夫人不是為了附庸風雅，憑著自己有錢而豢養著音樂家繞自己的膝下；柴可夫斯基也不是為了攀上一個富婆（要知道柴可夫斯基每年從梅克夫人那裡有6千盧布的贊助，這在當時是一筆不少的數目），使得自己盡快地脫貧致富好爬上中產階級的軟椅。他們才能在佛羅倫斯同住一所莊園裡，本來可以有見面機會時也要堅守諾言，梅克夫人要把自己出門散步的時間告訴柴可夫斯基，希望他能夠迴避，即使偶爾柴可夫斯基忘記而和她意外相遇，他們也會只是擦肩而過從不說話。正因為對感情有如此超塵拔俗的追求和把握，他們才能夠堅持了14年之久的通信，柴可夫斯基才能向她毫無保留地傾吐，在別人那裡從未說過的關於音樂創作的肺腑之言，梅克夫人也才能向他傾訴內心一切，包括一個女人最難說出口的隱私。他們把彼此當成了知己，聯繫著他們的心，不是世俗間床笫之間的男

歡女愛,而是聖潔的音樂。如果不是後來在1890年梅克夫人知道了柴可夫斯基同性戀,也許不會中斷和他的交往和通信。

從柴可夫斯基和梅克夫人的關係來看,我們可以看出他的真誠,從他的音樂中聽出這份真誠來,應該是不錯的了。同時,我們也可以看出柴可夫斯基長期被壓抑的感情(梅克夫人畢竟比他大9歲,還有過一次紅杏出牆和丈夫的祕書生過一個孩子,她的丈夫就是由此悲痛欲絕而喪生,她有過豐富的感情經歷,還有12個孩子,柴可夫斯基的感情生活卻是貧瘠的,他只是為了掩飾自己的同性戀,而有過草率匆忙的婚姻),從他的音樂裡能夠聽出感情有時宣泄、有時煽情、有時壓抑、有時扭曲,應該也是不錯的。

說起柴可夫斯基的音樂,我們愛說其特點是「憂鬱」,是「眼淚汪汪的感傷主義」。其實,僅僅這樣概括是不夠的。柴可夫斯基的音樂很豐富。我們聽得非常熟悉的他的《第一鋼琴協奏曲》(1875),還有他的《D大調小提琴協奏曲》(1878)、《第一弦樂四重奏》中的〈如歌的行板〉(1871)、《羅密歐與茱麗葉》幻想序曲(1869)、《義大利隨想曲》(1880)、《1812序曲》(1880),以及他有名的第四和第六交響曲(1877、1893)和他的好多部芭蕾舞劇的音樂,其中我們最熟悉不過的《天鵝湖》(1876)、《睡美人》(1890)和《胡桃鉗》(1892)。

在柴可夫斯基的音樂裡,我們能夠聽出他自己感情痛苦的心音,同時也能夠聽出他所處的那個時代痛苦的呻吟。在沙皇統治的黑暗殘暴的年代裡,作為敏感的知識份子,他不可能不在自己的音樂中留下時代的聲音。托爾斯泰(Leo Tolstoy)來到莫斯科的時候,專門聽他的弦樂四重奏,當時柴可夫斯基就坐在他的身邊。托爾斯泰聽到〈如歌的行板〉時被感動得淚流滿面,說柴可夫斯基在這音樂裡面「已接觸到忍受苦難的人民的靈魂深處」[5]。這一點意義,常常是被貶斥柴可夫斯基的人所忽略的,我以為恰恰是不應該忽略的。柴可夫斯基不像有些人以為的那樣,只是以技術主義的態度對待西方音樂,他看重的是感情,比一切技術更至關重要。對德奧和法國音樂技巧與章法,他不是簡單學習和機械模仿,而是無可避免地融入了那個時代濃重的影子,折射出那個影子裡,已經成為了他為那個時代塑造的聲音雕塑,是我們不能不看見的事實。

當然,他有時被沈重的影子壓得透不過氣來,無可奈何地從那個影子

裡跳出來，躲在自己的避風港裡。即使是那樣的作品，也透露著那個俄羅斯最黑暗年代知識份子精神苦悶和內心掙扎的資訊。對於他最珍愛的作品之一《第四交響曲》，當時曾經有人批評他，模仿貝多芬的《第五交響曲》，而忽略這一點意義，他曾經對他的學生塔涅耶夫（Sergey Taneyev）說過：「在我的這首交響曲中沒有一行曲譜不是出於切身感受，沒有一行曲譜中不是反映了真摯的精神活動。」他還對塔涅耶夫說他的音樂：「是建立在親自經歷過或者看見過，並且深深地觸動了我的感情故事糾紛的基礎之上的。」6

　　柴可夫斯基在這裡所說的「故事糾紛」，可不是他與梅克夫人的故事糾紛，他與梅克夫人的故事，只會保留在自己的心裡和他們之間的通信裡，而不會像我們有些文人一樣對外公布，如同抖落自己的內衣內褲，晾在眾目睽睽之下換個大價錢。實際上，柴可夫斯基在《1812序曲》借助庫圖佐夫（M. I. K. Kutuzov）將軍打敗率領60萬大軍，侵略俄國的拿破崙（最後法軍只剩下2萬人潰敗而逃）的歷史，抒發了他的愛國情懷。儘管柴可夫斯基自己苛刻地認為「它可能沒有任何藝術價值」，它也確實有些概念化而顯得粗暴一些，但它卻是人們喜愛他的作品之一，它的演奏效果出奇的好。他的《第六交響曲》第四樂章中別出心裁的慢板，是他打破傳統的交響曲四樂章模式而有意為之的，在那裡我們可以感受到，並不是他個人感情的宣洩，而是那個時代令人窒息的生活，對人們的壓抑與悲哀，一種無可奈何又奮力掙扎求索的心緒，甚至有些絮叨而冗長的抒發，在這一點上倒有些像屠格涅夫。特別是面對1880年代末俄國處於亞歷山大三世的統治下更加黑暗的背景，他用曲折的五線譜，譜出那個時代知識份子茫茫的心路歷程，勾勒出如列賓（Ilya Yefimovich Repin）繪畫一樣在蒼茫天空下，負重彎腰的俄羅斯的剪影。在這部交響曲中，也許我們能夠聽出對這個世界比馬勒的交響曲更為沈重的歎息和呼喚，也許能夠改變我們認為柴可夫斯基的音樂，僅僅是憂鬱和歌唱性的特點的說法。對這部交響曲，柴可夫斯基寄託著極大的感情。1893年，他不顧帶病之身親赴彼得堡，自己指揮了《第六交響曲》的首演。幾天之後，他便去世了。

　　在柴可夫斯基的音樂裡，我們能夠聽到獨屬於他自己的優美旋律。在世界的音樂家中，許多有創作優美旋律能力的人，和柴可夫斯基相近的人，我們立刻會想到莫札特、孟德爾頌、西貝流士。應該說，柴可夫斯基

確實是師從莫札特和孟德爾頌那一派的德國音樂的（他還特別喜歡比才，法國浪漫派音樂對他影響也不小），而西貝流士則明顯是從柴可夫斯基那裡得到了借鏡和啟發。

我以為談到柴可夫斯基的音樂特點時，這一點同樣是不能忽略的。柴可夫斯基的旋律，一聽就能夠聽得出來。特別是在他的管弦樂中，他能夠鬼斧神工般在其中運用得那樣得心應手，逢山開山、遇水搭橋般手到擒來，那些美妙的旋律彷彿神話裡藏在森林的怪物，可以隨時被他調遣，為他呼風喚雨。在他的那些我們最能夠接受的優美而纏綿、憂傷而敏感、憂鬱而病態、委婉而女性化、細膩而神經質的旋律裡，我們可以明顯感受到他的感情是那樣強烈，有火一樣吞噬的魔力，有水一樣浸透的力量，也有泥土一樣厚重的質樸。如果要概括柴可夫斯基旋律的特點，那就是絢爛、濃郁。在這一點上，柴可夫斯基比他的老師莫札特和孟德爾頌還要熾烈一些。

可以說因為顯著的特色，俄羅斯的音樂才為世界所接受。在此之前，俄羅斯是個超級大國，但沒有屬於自己的文化，俄羅斯的音樂也一直處於德奧音樂的統治之下。如果說是格林卡（Mikhail Ivanovich Glinka, 1804-57）是第一個俄羅斯音樂的覺醒者，那麼，柴可夫斯基是第一個打出俄羅斯音樂的大旗，走向世界並征服世界的偉大人物。是他讓雄霸歐洲樂壇幾個世紀的德奧法國和義大利為之矚目而不容小覷。作為音樂的弱小民族，俄羅斯的民族樂派，正是在柴可夫斯基的出現才真正形成。我想，如果談及意義，這大概是柴可夫斯基，對於世界音樂史的意義所在。

這裡說的民族樂派，牽扯到柴可夫斯基的音樂，到底有多少屬於俄羅斯民族的味道問題。這一直是爭論不休的問題。我們知道，民族樂派是浪漫主義樂派後期發展的分支，是在法國資產階級革命之後的副產品。一場席捲全歐洲的政治上的革命，必定帶動了各國家、民族的經濟與文化的震盪，在尋求各自民族解放獨立的鬥爭中，必定推動藝術的民主化和民族化的進程，打破德奧統治的音樂，而創作出屬於自己民族特徵的音樂，便成為了在十九世紀中期音樂史上的一場革命。而柴可夫斯基是明顯向西方學習的音樂家，他繼承的是德、奧和法國的音樂創作傳統，反對柴可夫斯基的人（比如「強力集團」）認為他所創作的音樂很少有俄羅斯的味道，他怎麼能夠代表俄羅斯的音樂呢？

　　在那個時候，柴可夫斯基可以說不討好。古典派認為他只是旋律的優美而缺少深度，學院派認為他有些離經叛道而視為異端，民粹派認為他是投降主義太西化而食古不化。當時音樂評論的權威人士漢斯立克尖銳而刻薄地批評他的小提琴協奏曲可以從中聽到「如同劣質白蘭地一樣臭味的作品」。就連聘請他來莫斯科音樂學院任教的魯賓斯坦，都說他的《第一鋼琴協奏曲》「一無是處」、「陳腐而不可救藥」。他最為鍾愛的「我們的交響曲」《F小調第四交響曲》，朗格也曾經從交響曲的規範上，根本上否定道：「《第四交響曲》大體上還是非交響樂的。雖然它有些主題素材很美，呈現也很好，整個配樂也很有趣，但是毫無交響樂上發展的痕跡，只不過是一連串的重複和一系列的不穩定，常常變成了歇斯底里的進行。慢樂章是柴可夫斯基典型的歌曲旋律，既尊嚴又樸素；諧謔曲的配樂機智而迷人，但這一切優點都在末樂章的粗魯，軍隊式的音樂中消失了。這一樂章，一首天真的俄羅斯舞曲膨脹成了薩爾瑪沙的瘋人院。」[7]

　　但這一切批評與否定並不能夠說明什麼，柴可夫斯基的音樂在日後越來越為更多人所喜愛，喜愛的原因正恰恰在於他音樂中的俄羅斯味道，以致只要我們一說到俄羅斯音樂，必定要首先說起柴可夫斯基來，就像是說到俄羅斯文學，不會不先說起托爾斯泰或杜思妥也夫斯基（Fyodor Dostoyevsky）一樣。

　　那麼，什麼才是俄羅斯的味道？柴可夫斯基的音樂裡到底有多少屬於俄羅斯的味道？

　　柴可夫斯基自己曾經對梅克夫人傾吐過自己的心聲：「至於我作品中的俄羅斯氣息，我可以告訴您：我開始作曲的時候，常常有意地引進某些民間曲調，有時它自動地出現，並非有意安排（如在我們的交響曲的末樂章裡）。我作品中的這種民族氣息，與我在旋律或和聲中運用的民歌之間的親緣關係，可以追溯到我童年時代的鄉村生活，小時候我們俄羅斯民間音樂所特有的美感，即已充滿我的心靈。我極為熱愛所有以各種各樣方式表現我們的民族氣息。一句話，我是道道地地的俄羅斯人。」[8]

　　在這裡，柴可夫斯基充滿感情明白無誤地告訴我們，俄羅斯民間音樂對於他從童年就開始存在的影響，以及他不僅僅是以民歌而是「以各種各樣方式表現民族氣息」的美學追求。我們能夠聽出他音樂中，明顯與俄羅斯民間音樂的血脈關係，比如他的《第四交響曲》中的俄羅斯民歌〈田野

裡的一棵白樺樹〉、他的〈如歌的行板〉中烏克蘭的民歌〈萬尼亞坐在沙發上〉；同時也可以聽出他偷來西方之火，點燃俄羅斯民族之火的氣息，本來是西方的音樂元素和製作技藝，卻在柴可夫斯基那裡，經過了化學反應一般，讓人們聽出是道地俄羅斯味道的音樂來。那種的神奇，是因為他將民族的東西與音樂，連同自己的血液融為一體才具有的神奇。

在這一點上，同樣是朗格在批評過柴可夫斯基之後，從藝術性格上有過精彩的闡發：「柴可夫斯基的俄羅斯性，不在於他在他的作品中採用了許多俄國的主題和動機，而在於他藝術性格的不堅定性，在於他的精神狀態與努力目標之間的猶豫不決。即使在他最成熟的作品中也具有這種特點。」[9]朗格所說的這種特點，恰恰是俄羅斯一代知識份子所具有的共同的特點。我們在托爾斯泰、契訶夫，特別是在屠格涅夫（Ivan Turgenev）的文學作品中（比如屠格涅夫的小說《羅亭》），尤其能夠感受到那一代知識份子，在面對自己國家與民族命運時刻所奮鬥所索求的性格，這種猶豫不決的性格，不堅定性中蘊含著那一代人極大的內心痛苦。

也許，明白這樣的一點，我們才能多少能夠理解一些柴可夫斯基音樂中的俄羅斯性，也才會多少明白一些為什麼在中國那麼多的知識份子，特別是老一代的知識份子（新生代對柴可夫斯基不那麼感興趣了），對柴可夫斯基那樣一往情深，一聽就找到了息息相通的共鳴。因為在中國一次次的政治動盪中，知識份子也一樣猶豫不決搖搖晃晃，在指點江山激揚文字的意氣中、在痛哭流涕的檢討中、在感恩戴德的平反中，一步步跌跌撞撞地走過來的嗎？這是深藏在柴可夫斯基音樂裡的俄羅斯氣息，也是滲入中國人骨髓裡的民族性格。柴可夫斯基才不僅獨屬於俄羅斯的音樂，也和我們一拍即合。

所以，斯特拉文斯基（Igor Stravinsky, 1882-1971）雖然是柴可夫斯基的反對派「強力集團」五人之一林姆斯基—高沙可夫的學生，卻沒有站在老師的立場上，反而公允地評價柴可夫斯基：「他是我們之中最俄羅斯的」，「他是極度俄羅斯化的。他的音樂之屬於俄羅斯，就如同普希金的詩和格林卡的歌曲一樣無誤」[10]。

當時，在俄羅斯對柴可夫斯基最為充滿敵意的，大概就是聚集在彼得堡的「強力集團」了。這是因為他們最針鋒相對，反對的所謂莫斯科樂派

的魯賓斯坦教授（N. G. Rubinstein, 1835-81），居然把柴可夫斯基請到他的音樂學院去教授音樂，就如同愛屋及烏一樣，他們對柴可夫斯基便也就恨屋及烏了。

「強力集團」追求的是民族化、本土化，他們對西方那套恨之入骨。「強力集團」的五人之一鮑羅丁，當時就責罵俄羅斯這樣的音樂家和麻木不仁的俄羅斯人，只是西方音樂的消費者，僅僅是把西方的音樂產品的樣式照搬到俄國來，更是把消費者變成生產者而已。他大聲疾呼：「我們可以自給自足！」很顯然，他所責罵的人中，包括魯賓斯坦和柴可夫斯基。

「強力集團」是1850年代到1860年代之交，成立的音樂創作團體，由巴拉基耶夫為領袖，居伊、鮑羅丁、穆索爾斯基和林姆斯基—高沙可夫組成。他們扛起的是俄羅斯音樂之父——格林卡的大旗，主張民族主義，以為只有自己的，才是真正屬於俄羅斯民族的音樂。其實，他們的矛盾有些類似我們今天恪守傳統的本土派，和學到洋手藝的海歸派之間的矛盾，任何一個開放的時代，在振興本民族無論是實業還是藝術的時候，都要經過這樣類似的矛盾衝突。

「強力集團」的彼得堡樂派與包括柴可夫斯基，以及魯賓斯坦兄弟在內的莫斯科樂派之間的矛盾，在於他們對民族化的理解，以及美學追求不盡相同，其中原因之一是因為直接影響著他們音樂的文學背景，也就是各自的文學沈澱和營養不同。如果說，別林斯基和車爾尼雪夫斯基是柴可夫斯基的文學導師，普希金指引著格林卡，那麼，遵從格林卡遺願的「強力集團」則是在果戈里影響下長大的一代。

我們來稍微近距離看一看「強力集團」。

這是一群並沒有受過專業音樂訓練的業餘音樂愛好者（這一點和柴可夫斯基完全不同），完全憑著年輕人的一腔熱情而敢想敢幹，他們互相鼓吹激勵著認為彼此都是天才，而拒絕學院式的正規學習，認為那根本沒必要，他們的水平足夠用了。他們當中唯一一個受過專業音樂訓練的，就是巴拉基列夫（Mily Balakirev, 1837-1910），他很早就立志發掘俄羅斯的民間音樂，走格林卡未走完的道路。在21歲的時候，他就根據俄羅斯的民歌譜寫了《三首俄羅斯民歌主題序曲》，26歲寫下民歌味道很濃的《格魯吉亞之歌》，29歲發現並紀錄下《伏爾加船夫曲》，由此整理出版了包含40首曲子的《俄羅斯民歌集》。巴拉基列夫在音樂創作上的貢獻並不那麼顯

著，他的作用，在於他繼承了格林卡的遺風，極力張揚俄羅斯民歌那美妙的旋律，他重新發現了在俄羅斯宗教歌曲和民歌的價值，它們完全有著可以和歐洲音樂相抗衡的力量。在很長一段時間裡，他致力於歌曲創作，他那富有巴拉基列夫風格的歌曲旋律，對俄羅斯音樂的影響很深。巴拉基列夫的另一個作用，他是「強力集團」的靈魂。他指導了那些業餘音樂家的創作，並起到了組織的作用，讓「強力集團」在創立俄羅斯民族音樂的過程中，起到了至關重要的意義。

居伊（César Cui, 1835-1918）是他們之間活得最久的一位，他活到了十月革命之後，但他也是「強力集團」裡影響最小的一位。他是一位陸軍中將，寫過10部歌劇，還有幾部交響曲和叫做《萬花筒》的小品。但是，我們現在已經很少能夠聽到他的這些作品了，說起這些作品，有些像是出土文物一樣的感覺。

鮑羅丁（Aleksandr Borodin, 1833-87）是一位化學家，取得過博士學位，著有化學專著。他有2部交響曲、2部四重奏、1部歌劇，其中最有名的作品是交響音畫《在中亞細亞的草原上》，現在仍然經常被演奏。在這段並不長的音樂中，最迷人的是管弦樂，舒緩而悠揚，天蒼蒼，野茫茫，草原衰草連天，駝鈴飄盪，能夠聽得出他是將俄羅斯的民歌，和東方的旋律集合起來，像是為我們端出一盤帶有東方色調的俄式風味沙拉。

穆索爾斯基（Modest Mussorgsky, 1839-81）是一位退伍軍人（為了參加「強力集團」活動毅然退役），酗酒成性，在音樂家中，大概只有西貝流士的酒量能夠和他相比。只是雖然一樣是喝酒，西貝流士活到了92歲，而他只活到42歲。穆索爾斯基是「強力集團」中的例外天才，他的音樂非常值得一聽。他的作品有《展覽會上的圖畫》（鋼琴組曲，後被拉威爾改編成管弦樂組曲，非常流行）、《荒山之夜》、獨唱歌曲〈跳蚤之歌〉。每一部作品都是不同凡響。

穆索爾斯基在35歲時創作的《展覽會上的圖畫》，是最值得一聽的作品了，嘹亮的號聲一響，會讓你的心裡一震，長笛的悠揚之後，弦樂如一片群蜂透明的翅膀，輕輕地掠過芬芳的花叢，就讓你無所適從地醉倒在他芬芳的音樂裡了。他將對繪畫的感受演繹成自己獨特的音樂語言，以散文的方式，帶領我們徜徉在繽紛的花叢中。聽慣了柴可夫斯基，聽這部作品，會讓我們耳目一新，有時，那種起伏跳躍，猶如陽光斑點在波光瀲灩

溪流上面閃爍的感覺，是有些感傷得膩人、潤滑得可人的柴可夫斯基不能夠給予我們的。如果以繪畫做比喻，穆索爾斯基已經不是如列賓一樣給我們只畫那種寫實味道很濃的油畫了，而是有點印象派點彩畫作的味道，興之所至，隨意揮灑。

穆索爾斯基還有一首小品：管弦樂序曲〈莫斯科的黎明〉，雖然很少上演，也是非常值得一聽的作品。他把莫斯科的黎明用他無與倫比的音樂演繹成了一幅莫內一般撲朔迷離的風景油畫，明滅之間的光感，朦朧中的瞬息萬變，嫵媚裡的汁水四溢，格外豐沛迷人。

在「強力集團」裡，除了張揚濃郁的俄羅斯風味，大概只有穆索爾斯基最具有獨創性和現代性了，對於後代的影響超越了他自身。在這一點上，連柴可夫斯基都遠遠趕不上他。他直接影響了德布西和拉威爾，可以說是他開印象派音樂之先河。對於一個世紀之後，出現的搖滾音樂的影響，連他自己都始料未及。奇怪得很，許多搖滾樂隊都對穆索爾斯基感興趣，1970年代出現的老藝術搖滾樂隊「E.L.P」和「橙紅色的夢」（Tangerine Dream），都不約而同對穆索爾斯基的《展覽會上的圖畫》產生興趣。也許，穆索爾斯基不安分的音樂和搖滾暗暗合拍，也說明古典音樂和搖滾，不是非得有一條不可逾越的冥河。「橙紅色的夢」在他們專輯裡第一支曲子就用電子樂將《展覽會上的圖畫》的序曲興致勃勃自娛自樂地作為自己的開場白；「E.L.P」則乾脆把《展覽會上的圖畫》用搖滾的方式，從頭到尾不厭其煩完整地演奏了一遍。

海軍上尉林姆斯基—高沙可夫（Nikolay Rimsky Korsakov, 1844-1908），雖也是自學成才，卻是「強力集團」中最有理論修養和成就的一位，他後來成為彼得堡音樂學院專門教授實用作曲和配樂法的教授，他的學生中就有以後的現代派大師斯特拉文斯基和格拉祖諾夫（Aleksandr Glazunov, 1865-1936），而西貝流士當初也想慕名拜他為師，可惜還未能如願。林姆斯基—高沙可夫一生創作豐厚，大概是「強力集團」中收穫最多的一位了。光歌劇就有20部，管弦樂也有20部，他在歌劇《薩達闊》中的〈印度客人之歌〉、在歌劇《薩丹王的故事》中的〈野蜂飛舞〉，已經成為現在音樂會上長演不衰的必備曲目。當然，他最有名的還是進行曲《天方夜譚》，這確實是一部不可多得的傑作。儘管刻薄的德布西說它「與其說是東方，不如說是百貨商場」，但令人眼花繚亂的配樂，東方熱情中含

有冷峻色調的旋律，還是足以絢麗奪目的。

這部根據《一千零一夜》改編的交響曲，我們現在可以經常聽到，它大概是音樂作品中最富於東方色彩的了。頗為奇怪的是，我們東方人如今寫出的音樂往往不具有這樣東方的色彩，而一個俄羅斯人卻能夠僅僅憑著他豐富的想像和奇異的配樂與和聲，倒讓我們對自己再熟悉不過的東方色彩重新認識。在聽《天方夜譚》的時候，完全可以拋開《一千零一夜》故事裡的情景，隨他的音樂盡情想像，常常使我們有一種不知今夕是何夕的感覺，一種異國情調會隨著音樂瀰散開來，浸潤在我們周圍的空氣中。特別是每個樂章，豎琴映襯下出現的獨奏小提琴，不像是《一千零一夜》裡的那位叫做舍赫拉查達的美麗姑娘，倒像是個丰姿綽約的領航員，引領我們漫遊夢幻般神奇的海上世界：雲淡風輕，熾烈的陽光在海面騰挪跳躍，溫暖海水如同豐滿女人彈性十足的懷抱；風飄來，浪打來，大海柔媚得彷彿風情萬種風騷的女人；鋪天蓋地的暴風雨恣肆鞭打著大海，又將大海翻滾成陰鬱冷峻有股虐待狂的冷美人。小提琴和樂隊翻江倒海的配合，真是跌宕得驚心動魄，美妙得無與倫比。小提琴和樂隊就如同海面上的風浪的起伏，空氣裡枝葉的搖動一樣，連接融合得那樣天衣無縫，氣韻悠長，那樣雲雨相從，瀟灑自如。這樣的音樂，只要小提琴一響，就那樣富有挑逗性，撩撥得你興味盎然，最能夠讓人想入非非，美麗得猶如一匹漂亮的絲綢，可以盡情地隨風飄舞，又可以隨意剪裁披在任何一個聽眾的身上肩上，托起我們嫋娜的身姿，在他的音樂裡款款飛翔，一醉一陶然，甚至醍醐灌頂。

實際上，林姆斯基—高沙可夫為我們所營造的東方氛圍，用的卻是地道的俄羅斯旋律，桃李嫁接一般，暗渡陳倉，搗出另一番風味。他就像是一位天才魔術師，調和色彩和變幻味道，都是那樣讓人受用，讓人開心開胃。他的音樂所具有的文學描繪性，大概是其他音樂家都無法與之比肩。和他的夥伴穆索爾斯基不大一樣，穆索爾斯基的旋律是畫家手中的調色盤，他可以為我們潑灑或點彩一幅色彩濃郁的油畫；林姆斯基—高沙可夫的旋律則如同作家手中的筆，他的旋律有了我們遣詞造句的功能，甚至比一般的比喻或通感之類，更能夠在我們的眼前撲滿花開一般繽紛的想像，儘管他有些故意揮灑他擅長的華麗詞藻。林姆斯基—高沙可夫告訴我們《一千零一夜》的神話故事完全可以用另外一種方法去講，傳統文學的長

袍雖然好卻顯得舊了些，而音樂顯示了奪目神迷的特殊魅力。

　　不過，我們可以看出，無論是穆索爾斯基也好，還是林姆斯基—高沙可夫也好，他們的音樂比起柴可夫斯基來，美則美矣，卻都缺乏真摯而深厚的感情力量。柴可夫斯基發自內心深處的感情，即使有些顯得氾濫而有些囉嗦甚至有些自虐，但流淌在音樂之中，真摯的感情畢竟最能夠打動人。如果把他們和柴可夫斯基進行比較，在柴可夫斯基的音樂中，我們能夠聽到人的心跳，血液的奔突，而穆索爾斯基和林姆斯基—高沙可夫的音樂，在我們的眼前矗立起的是美妙而色彩斑斕的建築，而且是那種西班牙建築師高迪設計的華美而溢彩流光、只是為了展覽而不適合人居住的建築。那是一個別樣的藝術的世界，卻缺少了一點煙火氣。

　　但是，我們不要非此即彼，即使柴可夫斯基和「強力集團」彼此的美學追求和音樂素養以及創作能力不盡相同，但他們一起創造了十九世紀後期俄羅斯音樂的輝煌，卻是陰陽互補的，是有目共睹的。在那個嶄新的時期，古典主義和浪漫主義，都已經在音樂弱小國家，所興起的生機勃勃的民族樂派面前，顯得老態龍鍾，塵埃厚重了。柴可夫斯基和「強力集團」的意義，就在於他們告訴世界，除了德奧、義大利和法國，俄羅斯也有如此的音樂天分和能量，以及蘊含著新的成分和激素，他們像是揭竿而起的英雄，在偏僻的一隅，吹起摧城拔寨的嘹亮號角。他們不僅做到了鮑羅丁所說的「我們能夠自給自足」，還能夠讓俄羅斯的音樂走出國門，他們以自己的先鋒作用，鼓舞了以後波希米亞和斯堪地那維亞的民族音樂，也讓那些曾經不可一世的歐洲音樂垂下了高貴的頭，開始向他們學習作曲的新經驗。

　　朗格說得更為極端：「這世界在十九世紀末，已耗盡了它自己的音樂資源時，貪婪地奪取這來自俄國的異族音樂。這種音樂能誘惑人，也容易理解；它充滿旋律，這在當時德國，以及法國和英國已經開始少見了；而最主要的是，它不要求重新調整西方人的音樂頭腦，因為它用了西方通行的音樂語言。但是被熱情收留下來的音樂，並不是穆索爾斯基的音樂，因為這音樂不僅是『俄國的』，而簡直是俄國本身的一部分了。至於把卡拉馬助夫和安娜・卡列尼娜的俄國介紹給全世界，則是一、二年以後俄國偉大的小說家們的事了。」[11]

　　我們似乎有必要為柴可夫斯基與「強力集團」之間的關係，再多說幾句，因為一般都會認為他們是分屬於「莫斯科樂派」和「彼得堡樂派」兩個派別。他們之間的矛盾乃至爭論，甚至相互的攻擊，都是不少的。這確實是事實，但更深刻的事實是比這表面要複雜得多。

　　柴可夫斯基和「強力集團」的關係既有接近的一面，又有疏遠的一面，既有彼此欣賞的一面，也有相互排斥的一面。1866年，柴可夫斯基從彼得堡音樂學院的學習結束，應魯賓斯坦的邀請，來到莫斯科音樂學院教書（其實，每月只有50盧布的薪金，但卻受到魯賓斯坦精心的照顧），並住在他的家裡。在「強力集團」的眼裡，這無疑等於投奔了他們極力反對的西方音樂的投降主義者魯賓斯坦的懷中，柴可夫斯基自然成了魯賓斯坦的信徒和同黨。這在藝術圈子裡是極為流行的，以人畫圈子，各拜各的碼頭，許多有意義和無意義的是非之爭，都是這樣莫名其妙地開始的。

　　但是，在柴可夫斯基到達莫斯科不久指揮的一次義演中，柴可夫斯基選擇了林姆斯基─高沙可夫的《塞維亞主題幻想曲》，這令「強力集團」很意外，在他們心裡認為敵對圈子裡的人，怎麼會選擇他們的作品演出呢？柴可夫斯基確實認為林姆斯基─高沙可夫的這部作品不錯，他不是以人畫線，而是採取了好作品主義，這是一個藝術家的良知。演出結束後，一家叫做《間奏》的雜誌發表文章，貶斥林姆斯基─高沙可夫的《塞維亞主題幻想曲》「沒有生命，沒有色彩」。這讓柴可夫斯基憤憤不平，自己動手寫了一篇長文，用強烈的言詞進行了針鋒相對的反駁，為林姆斯基─高沙可夫唱了讚歌。這讓「強力集團」更感意外，對柴可夫斯基有了好感。當年的復活節，柴可夫斯基回彼得堡看望父親的時候，「強力集團」到火車站熱烈歡迎他。

　　1869年，柴可夫斯基與在羅西尼的歌劇《奧賽羅》裡飾演苔絲德蒙娜的女演員的初戀失敗，緊接著一連幾部歌劇的創作也相繼失敗，他悲觀至極，覺得前途一片茫然的時候，是巴拉基列夫幫助了他，鼓勵他振作起來，勸他譜寫《羅密歐與茱麗葉》序曲，並在他躊躇不前的時候多次給予鼓舞和督促。柴可夫斯基最後才得以完成了這部傑出的作品，他在作品的總譜寫上獻給巴拉基列夫的題詞，表示對他的謝意和敬意。

　　這都說明最初柴可夫斯基和「強力集團」的關係很好。他們的音樂在根本上並不是那樣水火不容，只是柴可夫斯基在和他們的接觸中，憑著自

己對音樂的理解和他對音樂的深厚功底，對「強力集團」逐漸有了自己清醒的看法。在我看來，有著強烈民族主義情緒的「強力集團」，反對一切西方的東西，有些過「左」，而他們基本都是一些沒有經過正規訓練的業餘創作者，而且牴觸和貶斥學院正規學習的必要性，對音樂的製作僅僅憑著感性和激情，顯得也有些「土」。儘管「強力集團」表現出旺盛的生命力和鮮活的新鮮感，但從整體的創作講，我以為是趕不上柴可夫斯基的。儘管柴可夫斯基只活了52歲，但他為我們留下的音樂財富卻是巨大的，是超出「強力集團」的。因此，看看柴可夫斯基如何評價「強力集團」（我認為柴可夫斯基的評價還算客觀），對我們認識他們以及整個俄羅斯音樂有所幫助。

這是柴可夫斯基1877年寫給梅克夫人的信中吐露的真言。關於林姆斯基—高沙可夫，他說：「林姆斯基—高沙可夫和其他4人一樣，是自學成才者，但他現在經歷了一個徹底的變化……他走的是一條沒有出路的小徑……他從輕視學校陡然轉到崇拜音樂技術，顯然，他現在正飽受危機，而危機的結局如何，還難以預言。他或者會成為一位巨匠，或者會完全陷入對位的把戲裡。」

關於居伊，他說：「居伊是一位極有才華的業餘音樂愛好者。他的音樂沒有獨創性，卻十分優美動人。他過分賣弄，所謂『做作』，因此，討人喜歡於一時，很快便令人膩煩了。」

關於鮑羅丁，他說：「行年50，醫學院化學教授，也是一位很有才華的人，甚至十分傑出，然而殊少成就，因為他缺乏訓練，盲目的命運引他進入化學教研室，而不是從事音樂活動。他的情趣不如居伊，而技巧又是如此貧乏，如果沒有別人的協助，他是一小節音樂也寫不成的。」

關於穆索爾斯基，他說：「他是『沒有戲了』。他的才能可能高於上述幾位，但性格狹窄，缺乏自我改善的要求，並盲目相信自己那一夥人的荒謬理論以及自己的才能。此外，他的氣質也是不佳的，喜歡的是粗糙不文和生澀。他以外行自詡，寫作隨興之所至，盲目相信自己的才能不會失誤。他偶爾也能顯示出真正的才能，而且不乏獨創性。」他還說：「穆索爾斯基儘管淺薄，卻表現一種新的風格。他儘管不美，卻是新的。」

關於巴拉基耶夫，他說：「巴拉基耶夫是這個小組的頭號人物（他還說巴拉基耶夫是這一引人注目的小組的全部理論的發明者）。但他在稍有

作為之後就很快銷聲匿跡，此人有巨大的天才。他長期以不信神自居，但某種命定的遭遇。使他成為一名虔信者，為此天才泯滅了。如今他把全部時間花在教堂、齋戒、祈禱和吻聖骨方面，此外就無所作為了。」

對於「強力集團」，他這樣總結：「總的來說，這一小組曾經將那麼多才能未得到發展的、才能錯誤發展或過早衰退的人們集合在一起。」[12]

我認為柴可夫斯基說得很對，而且十分深刻。他對於他們的才華給予充分的肯定，對他們的弱點給予一針見血的批評，並分析其存在的原因，同時對他們的過早的衰退表示惋惜。我們當然不能說「強力集團」是曇花一現，但他們的創作生命力，確實遠遠趕不上柴可夫斯基。也許，我們只能用這樣的話安慰他們，也安慰我們自己了：生命的價值在於質量而不完全在於長度，他們在瞬間迸發出來的火花畢竟也照亮過俄羅斯黑暗的天空，並且讓全歐洲驚訝，看到了嶄新而璀璨的禮花騰空而起。

柴可夫斯基在對「強力集團」極盡惋惜之情後，充滿信心地表示對他們的肯定和對未來的憧憬：「之所以我們可以期待俄國有朝一日會湧現出一大批開拓藝術新道路的天才人物。我們的淺薄要比布拉姆斯這樣一類的德國人的重要作品中掩蓋的虛弱要強一些，他們是毫無出路，我們應該是大有希望的。」[13]

事實證明柴可夫斯基的話沒有錯，頗有遠見之明。俄羅斯的音樂像是點燃一串爆竹前面的引線，引爆出更大更燦爛的光芒。他和「強力集團」的出現，不僅讓俄羅斯看到了希望，也讓波希米亞和斯堪地那維亞那些比他們還要貧弱的音樂小國看到了希望。

註釋

1 豐子愷《世界大音樂家與名曲》，上海亞東圖書館，1931年。

2 陳子善編《流動的經典》，浙江人民出版社，2000年。

3 余華《高潮》，華藝出版社，2000年。

4 《柴可夫斯基書信選》，高士彥譯，人民音樂出版社，2000年。

5 萬木編著《西方音樂簡史》，時代文藝出版社，1990年。

6 同4。

7 保羅・亨利・朗格《十九世紀西方音樂文化史》，張洪島譯，人民音樂出版社，1982年。

8　同4。

9　同7。

10　沃勒克（John Warrack）《柴可夫斯基芭蕾音樂》，苦僧譯，花山文藝出版社，1999年。

11　同7。

12　同4。

13　同4。

史麥塔那和德弗札克

捷克民族音樂的興起

素有「歐洲音樂學院」之稱的捷克，在十九世紀末高舉起民族音樂大旗，而在整個世界產生巨大影響——史麥培那和德弗札克，堪稱是捷克民族音樂的奠基者。

如今要問捷克總統是誰？可能答不出來，但提起布拉格，誰會不知道史麥培那和德弗札克呢？

　　捷克是一個很小的國家，只有不到8萬平方公里的面積，但在世界音樂史中卻起過非凡作用。捷克曾經被稱為「歐洲的音樂學院」，她在整個歐洲的音樂地位無與倫比。早在十八世紀，歐洲著名的「曼海姆樂派」的重要音樂家都來自捷克，而歐洲許多著名的音樂家又都曾經到過捷克，比如貝多芬、莫札特、李斯特、白遼士、華格納、馬勒、柴可夫斯基……都是燦若星辰的人物。到捷克去，確實能處處和這些音樂家邂逅相逢，時時有可能踩上他們遺落在那裡的動人音符。在十九世紀末，高舉起民族音樂大旗，而在整個世界產生巨大影響的史麥塔那和德弗札克，也都是捷克人。如今說起捷克的總統，也許許多人已經不大清楚，但提起捷克，提起布拉格，誰會不知道史麥塔那和德弗札克呢？

　　捷克這個民族是個奇特或者說奇怪的民族。這裡的人心靈手巧，她的手工製鞋業在世界有名，波巴牌皮鞋現在依然是世界名牌；手工的玻璃雕花工藝，從現在遍布布拉格街頭的玻璃小工藝品，就可以看出那細緻入微不亞於中國的牙雕和刺繡。大概是過於細膩纖巧，這裡的人缺少強悍之氣，甚至可以說有些軟弱，1940年代德國入侵，投降德國；1960年代蘇聯入侵，投降蘇聯；1990年代哈威爾執政後，又開始投降美國。

　　但這個國家充滿藝術色彩，也不乏偉大的思想家、科學家，這大概與奧匈帝國的關係密不可分，它長時期作為奧匈帝國的殖民地存在，既受著奧匈帝國的影響，也受著奧匈帝國的奴役。在許多世紀裡，布拉格一直是帝國中心，皇帝居住的所在地，到了十七世紀才把中心移到了維也納。十八世紀帝國的瑪麗亞皇后在位40年，皇權在握，她對藝術情有獨鍾，而且很在行，對捷克的藝術尤為欣賞，於是便把布拉格當成了帝國的後花園。由於這些方面的作用，再加上捷克本土的人文和地理環境的作用，使得它的土壤含有的有機肥和無機肥的成分一樣複雜，方才生長出這樣的柔弱的民族性格，卻也分外適合一批優秀的人物破土而出，不僅為捷克所公認，同時走出捷克，走進世界。數得出來的就有思想家胡斯（Jan Hus）、教育家夸美紐斯、天文學家赫爾，甚至連文學家卡夫卡（Franz Kafka，一般人都認為他是奧國人，但捷克人卻頑固地覺得卡夫卡出生在布拉格，布拉格現在還保留著他的兩處故居）、昆德拉也是從捷克，甚至可以說是從布拉格走向世界的。一個並不大的民族，能夠湧現出這樣多如燦爛群星的偉大人物而為世界知曉，這個民族實在了不起。

　　史麥塔那和德弗札克就是在這樣的環境中成長起來的音樂家。有著這樣的良田沃土，他們不冒出來，也會有別人冒出來的。

　　史麥塔那（Bedřich Smetana，一譯斯美塔那，1824-84）公認是捷克民族音樂的奠基人，坐捷克音樂的第一把交椅，他當之無愧。他在1874年至1879年所作的交響詩套曲《我的祖國》，已經成為音樂會上常演不衰的經典，其中最有名的莫過於第二首〈伏爾塔瓦河〉，人們已經耳熟能詳。其實，其中第一支樂曲〈維謝赫拉德〉，也是非常有名，尤其在捷克，人盡皆知。因為伏爾塔瓦河（Vltava）和維謝赫拉德（Vysehrad）對於捷克來說，都是一樣至關重要的地方。伏爾塔瓦是一條河，維謝赫拉德則是一座山，它們在布拉格的地位非比尋常。據說，很早很早以前，布拉格還只是一片茂密森林荒蠻之地時，捷克的第一位女公爵里普謝公主，突然有一天站在維謝赫拉德山頂，指著伏爾塔瓦河對岸說：這裡要建成一座與日月同輝的城市！布拉格從此才在這個世界上誕生（史麥塔那還曾專門為里普謝公主寫了一部名為《里普謝》的歌劇，1881年在布拉格公演）。

　　想一想，一首樂曲中能夠出色動人地囊括了一個國家這樣兩個標誌性的地方，是這樣的一條河流、一座高山，就像中國的長城和黃河一樣，能不使這首樂曲，蘊含著非同尋常的意義嗎？

　　《維謝赫拉德》開始時豎琴那舒緩而清亮的回聲，流水一般從遠古淌來，聲聲撥弦在微弱的管樂和弦樂的伴奏下，如泣如訴。後面出現的銅管樂高揚著，獵獵飄盪著旗子似的，萬馬奔騰起來似的，維謝赫拉山峰和山峰上的古堡，都默默地矗立在殘陽如血裡一般，音樂裡有一種悲壯。最後，雙簧管清澈而悠揚地響起來，遊吟詩人一般悲涼的歌聲中，豎琴又出現了，就像放飛的一隻潔白的鴿子又飛了回來，翅膀上馱著夕陽，嘴裡銜著草葉，靜靜地飛落在我們的肩頭。

　　〈伏爾塔瓦河〉那美麗的旋律，已經為每一個愛樂人耳熟能詳，如今每年5月的布拉格之春音樂節的開幕式都必演奏這支曲子。它確實已經成為布拉格乃至整個捷克的象徵，以獨特的聲音為它的祖國塑形。如果聲音也能夠矗立起紀念碑的話，它是布拉格最高聳雲天的紀念碑了。開始長笛和單簧管奏出美妙音符，緊接著小提琴溫柔地和它們呼應著、跳躍著，整個樂隊有節奏地襯托著，此起彼伏，是那樣熱烈而富有歌唱性。而在最後時刻美麗的旋律又響起，就像美麗的姑娘裙襬一閃，又出現在河中的浪花起

伏之間似的，鬼魅一般那樣迷人，並不僅僅是紀念碑那樣威嚴，人情味也很濃郁。

似乎我們應該繼續聽下去，下面的曲子依然動聽而讓我們割捨不去。

第三支曲子〈薩爾卡〉是歌頌復仇的女英雄薩爾卡的一首抒情詩，史麥塔那開始就先聲奪人，以激烈的交響效果，襯托著他心裡翻湧的激情。然後，他似乎有意加強單簧管與大提琴、木管與小提琴的對比，有意加強前後節奏的起伏變化，用不同的樂器和跌宕的聲音，製造出戲劇性的氛圍和效果。

第四支曲子《波希米亞的森林與草原》是歌頌祖國美麗河山的一幅油畫，史麥塔那曾經說，只要他站在祖國大地，來自草原和森林的各種聲音都會讓他感到親切熟悉。這只有音樂家才會擁有的深切感觸和細微的解析度，紛至踏來的各種聲音就像敏感的種子一樣播撒在他的心中，迅速萌發長大，花開般芬芳四溢。單簧管的一絲憂鬱，雙簧管的一縷濕潤，圓號的一分曠遠，速度不住加快的小提琴，鳥一樣翅膀追著翅膀，飛起飛落之間光斑閃爍著，帶來了風的氣息，在遠處的草葉間和林莽中聚集著搖盪著。

第五支曲子〈塔波爾〉是緬懷前輩一支發自肺腑的頌歌，塔波爾是一個小鎮，因十五世紀出現了胡斯，這一個捷克的民族英雄而聞名，為了反對強權，為了民族的覺醒，他領導的波希米亞戰爭，就在這座小鎮爆發。銅管樂中、鼓點喧嘩中，有些沈重，只有在木管和長號出現之後，音樂才如急流退去呈現出潮平兩岸闊的情景，一種悠長的旋律綿延而來。史麥塔那肯定是懷著無比崇敬的感情，迎風懷想胡斯和他那些戰死的英雄，這段音樂才顯得格外神聖而莊嚴。

第六支曲子〈布拉尼克山〉，那是胡斯黨人的長眠之地，人們說他們並沒有死，隨時都會從布拉尼克山間走出來。雙簧管奏出的牧歌一般感人的旋律，陽光下露珠一般明澈；圓號在遠山迴盪，像是呼喚又像是長歎，那樣哀婉，又那樣溫暖。速度急遽的樂隊，急行軍似的奏響嘹亮的進行曲，密如雨點，馬蹄聲碎，那樣明快，又那樣令人心碎。

任何一個聽完《我的祖國》的人，都會為之感動。它比一個國家的國歌還要豐富，還要更生動明晰地讓人感受到捷克山河的壯麗和人情的濃郁，以及站在伏爾塔瓦河畔或維謝赫拉德山巔的史麥塔那，被風吹拂起的衣襟和頭髮。

　　我忽然想起那一年去布拉格，沿著靜靜的伏爾塔瓦河走，街道很寧靜，沒有一般旅遊城市那種人流如潮的嘈雜。在街道的一個街口，我偶然看見一個藍色的街牌，上面的字母拼著的是史麥塔那的字樣，心裡一陣驚喜，莫非就是史麥塔那大街？便問主人，他們點頭告訴我：對！就是史麥塔那大街。我一下子像是和史麥塔那邂逅相逢般興奮起來。那一天，我們路過這裡恰是黃昏，一街金色的樹葉在頭頂輕輕搖曳，一街金色的落葉在腳下瑟瑟作響，像是一群活潑的小精靈。伏爾塔瓦河的河心小島更是美麗動人，那一叢叢金色的樹木環繞成一幅絕妙的油畫，樹葉定格成為金子做成的葉子，樹的呼吸和河水的漣漪化為一種旋律，一對年輕人正旁若無人地擁抱接吻，成為畫面中相得益彰最動人的一筆，天衣無縫地融化在金色的韻律裡，讓人覺得如果戀愛在這裡才是無與倫比的，即使是普通的親吻也會夾著那金色的韻律，吻進彼此的心中而意味深長，浪漫無比，變成金色之吻。滿樹金色的葉子颯颯細語，為他們伴奏，也為我們伴奏，同時，也為布拉格伴奏。

　　我想，這伴奏的旋律應該是來自史麥塔那《我的祖國》中那首最著名的〈伏爾塔瓦河〉。如果我們知道史麥塔那譜寫這首《我的祖國》時，正是突然雙耳失聰沈重打擊到來的時候，就會對這首交響詩套曲湧起另外一種感情。想想當這首樂曲正式演出的時候，史麥塔那坐在音樂廳中，卻已經聽不見自己譜寫的旋律了，該是什麼樣的心情和情景？我猜想他肯定如我一樣也曾經走過這條街道，甚至不止一次地走過這條他比我還要熟悉的街道，眼前這條伏爾塔瓦河流淌的聲音，他聽不見了；眼前這秋風拂動一街樹葉的金色聲音，他聽不見了；街上走過來的那些熟悉朋友熱情的招呼和陌生人們親切的交談，他聽不見了……他該是何等地痛苦。而在完成這首樂曲之後的第五年，也就是1884年在他60歲生日的時候，他罹患精神病，和舒曼一樣被送進醫院，並在這一年去世。有時候，美麗的情景和美麗的旋律，就是和痛苦的人生、痛苦的心靈緊密地聯繫在一起，故意造成這種強烈的對比，讓我們享受著美麗的同時，消化著痛苦。

　　我們似乎還應該說一下史麥塔那的另一部有名的音樂，他的歌劇《被出賣的新娘》。因為他不僅是作為一名管弦樂的作曲家，而且是以捷克民族歌劇的創始人的身分，為世界所矚目。波希米亞民族長期處於奧德統治，政治和文化都在其籠罩之下，到布拉格來的音樂家不計其數，但都是

奧德音樂家，以其濃重的影子覆蓋著捷克的音樂創作，捷克沒有自己的歌劇。可以說，正是有這部歌劇的誕生，捷克才有第一部屬於自己民族的歌劇。從這一點意義來說，史麥塔那的《被出賣的新娘》和比才《卡門》的出現一樣重要。它使得捷克擺脫德奧近親的關係，徹底誕生了屬於自己純種的音樂。

　　我們知道，史麥塔那出生在東波希米亞的托梅希，這個古老的小城是捷克民族運動的中心之一，童年受到的革命薰陶和受到的音樂浸染是一樣的。1848年革命爆發時，為推翻哈布斯王朝，24歲的史麥塔那曾經參加過巷戰，還譜寫過〈自由之歌〉。革命被鎮壓後，他逃亡到瑞典，浪跡天涯，一直到1861年他37歲的時候才回到祖國。至此到他60歲時去世，整整23年，他都生活在布拉格這座城市。他對祖國一往情深，他的許多偉大作品，都在布拉格寫出，那是他音樂創作收穫的黃金時代。他同時團結大批知識份子，參與許多創建捷克民族音樂的工作，如今依然屹立在伏爾塔瓦河畔壯麗輝煌的民族歌劇院，就是他和許多人從1862年到1868年一起募捐建立起來的，從此讓捷克民族有了自己的劇院。《被出賣的新娘》，也在這裡首演。

　　史麥塔那一生寫過8部歌劇，《被出賣的新娘》是1886年他42歲的作品。這部歷經曲折有情人終成眷屬的歌劇，完全用捷克語寫成，取材自捷克民間故事，音樂取自捷克民間元素，它的誕生確實讓人耳目一新，不再只是德奧歌劇的克隆（Clone）或複製，反而打上了自己民族的鮮明特色，格外新穎動人，奠定了史麥塔那的地位。據說，這部歌劇上演時，立即引起意想不到的轟動，受到觀眾狂熱的喜愛，在史麥塔那有生之年就連續上演足足一百場，如今在世界各地已經演出幾千場了。

　　《被出賣的新娘》的誕生，讓一直處於歌劇中心的歐洲人，對捷克的音樂家刮目相看，就連最挑剔一直輕視捷克樂派的法國人也不得不說：「史麥塔那的創作技巧缺乏個性，但使他獲得創作靈感的民族感情，卻感人肺腑。」[1]

　　德弗札克（Antonin Dvořák，一譯德沃夏克，1841-1904）比史麥塔那小17歲，是史麥塔那的學生。比起4歲就會拉小提琴、6歲可以公開表演鋼琴、8歲能夠作曲的史麥塔那，德弗札克沒有那麼幸運。德弗札克的童年充

滿著苦難，當時他一家生活窮苦，父親殺豬為業兼營小旅店，貼補家用。他家一共有8個孩子（德弗札克是老大），夠他老人家一個人揮舞著殺豬刀操勞的。

在這個離布拉格30公里叫做尼拉霍柴維斯小村裡，德弗札克一直生活到13歲。他一出生，就日復一日不斷聆聽他的父親彈齊特爾琴，他父親能彈一手好琴，現在，我們已經不知道這是一種什麼樣的琴了，只知道它對德弗札克小時候耳濡目染的影響很大。在這個伏爾塔瓦河邊美麗的小村裡，德弗札克還能常常聽到來自波希米亞的鄉村音樂，住在他家小旅店裡的鄉間客人，會放肆地用民間粗獷或優美的歌聲、琴聲把父親的小旅店的棚頂掀翻。在這裡，德弗札克還能聽見他家對面的聖天使教堂傳來的莊嚴而聖潔的教堂音樂。他參加過教堂的唱詩班，在父親的小旅店裡舉行的晚會上，也展示過他的音樂天賦。這些都是播撒在德弗札克童年心中的音樂種子，而這一切也說明捷克音樂，植根於民間的傳統悠久而渾厚。設想一下，連一個殺豬的人，都能彈奏一手好琴，音樂確實滲透在民族的血液裡了。這樣一想，在這樣肥沃的土壤裡生長起來德弗札克這樣的音樂家就不奇怪了；而德弗札克一生鍾情並至死不渝宣揚自己民族音樂傳統，也就更不奇怪了。

13歲那年，德弗札克被父親送到離家很近的小鎮茲羅尼茨，不是去學音樂，而是要他繼承父業，學幾年殺豬，更早地挑起家庭負擔。在這裡，他遇到了對他一生，扮演關鍵作用的人物：一位風琴家兼音樂教師安東尼・李曼（Antonin Liehmann）。是李曼發現了潛藏在德弗札克身上的音樂天賦，讓他住在自己辦的寄宿音樂學校裡，讓他在教堂彌撒班裡唱讚美詩，到自己的樂隊裡參加演奏，教他學習鋼琴、風琴和作曲理論。可以說，這是德弗札克有生以來第一次得到正規的音樂教育，讓他從小旅店走出來，像小雞啄破蛋殼，看到更廣闊的天空，音樂讓他愛不釋手，欲罷不能。而李曼和孔子一樣懷著有教無類的想法，他說服德弗札克殺豬的父親，家裡再難，砸鍋賣鐵也要送孩子進布拉格的管風琴學校學習。大概世界上所有的父親都有望子成龍之心，這顆心一旦被點燃，就會立刻熊熊燃燒起來不可阻擋。他聽從李曼先生的話，在他最艱苦的情況下，送德弗札克進了布拉格風琴學校學習。那一年，德弗札克16歲。他在這所學校學習兩年，畢業成績名列全校第二。

　　德弗札克從布拉格管風琴學校畢業後，先到一個樂隊當中提琴手，然後到當時史麥塔那的劇院工作，受教於史麥塔那。只是薪水太低，讓德弗札克朝不保夕，顛簸10年之後辭去劇院的工作，開始教書和到教堂裡當管風琴師謀生，日子過得遠不如他的音樂那樣甜美，只好黃連樹下彈琴苦中作樂。1873年，德弗札克32歲時和19歲的安娜‧契爾瑪柯娃結婚，安娜是一位布拉格金匠的女兒，布拉格歌劇院傑出的女低音。但實際上當時德弗札克愛著的是她的妹妹約瑟菲娜，德弗札克以後的音樂中曾經表達過這一份感情。陰差陽錯頂替妹妹結婚的安娜陪伴德弗札克31年，為德弗札克生了4女2男。她在生活和藝術上對德弗札克都幫助很大，結婚之後，就是用她教音樂的微薄收入讓德弗札克可以不為柴米油鹽煩惱而專心進行音樂創作。她犧牲自己而成全了德弗札克，按我們的說法是「軍功章裡有你的一半，也有我的一半」。

　　在艱苦中成長的德弗札克，農村質樸的情感始終沒變。他對李曼和茲羅尼茨一直充滿感情。在他24歲那一年特別創作了第一交響樂《茲羅尼茨的鐘聲》，雖然這部交響曲早已經不再演出，但表達了他這種深深的懷念。他永遠不會忘記李曼對他的幫助。

　　另一個對德弗札克起著重要作用的人是布拉姆斯。1875年，如果沒有布拉姆斯，他的奧地利「清寒天才青年藝術家」國家獎學金不會得到，他的第一部作品《摩拉維亞二重唱》、《斯拉夫舞曲》便不會出版，一句話，他很難走出捷克而被世界所認同。因為這項獎學金的評議委員會中有著能夠起到舉足輕重作用的布拉姆斯。布拉姆斯看到德弗札克隨同申請書一起寄來的《摩拉維亞二重唱》樂譜，非常感興趣，覺得他是一個不同凡響的天才，不僅同意發給德弗札克獎學金，而且是一下子發給了連續5年的獎學金，同時把他的作品推薦給當時德國出版商西姆洛克。布拉姆斯在寫給西姆洛克的信中幾乎用懇求的口吻說：「假使你深入德弗札克及其作品，你會像我一樣喜愛它們。像你這樣一個出版商，出版這種非常新奇動人的作品，一定會感到極大的興趣。任何你想得到的作品，德弗札克都能寫：歌劇、交響曲、四重奏、鋼琴曲。毫無疑問，他是一個卓越的天才，但也是一個窮困的人，我請求你特別予以考慮！」[2]西姆洛克同意了布拉姆斯的意見，出版《摩拉維亞二重唱》，並同時要了德弗札克的另一部作品，即他最早的8首《斯拉夫舞曲》。從此，德弗札克和捷克音樂初次引起

世界注意。

需要指出的是，晚年脾氣古怪的布拉姆斯，對德弗札克卻青睞有加，一直向他伸出友誼之手，後來在德弗札克到美國的時候，他還親自為德弗札克校對在西姆洛克那裡出版新樂譜的校樣。

1877年，德弗札克36歲時懷著很深的感情，專門寫過一個《D小調四重奏》，獻給布拉姆斯。

德弗札克以後相當多的作品，都由西姆洛克出版，他和西姆洛克締結了深刻友誼。德弗札克是一個很念舊、重感情的人，不過卻和西姆洛克發生過爭執。1885年，這時候德弗札克已經在歐洲聲名大震，這一年4月22日，他親自在倫敦指揮首演了他的《D小調交響樂》，獲得很大成功。這一年，西姆洛克準備出版這一交響樂時，要求德弗札克簽名要用德語書寫，德弗札克希望用捷文書寫，西姆洛克堅決不同意，而且諷刺了德弗札克。我不知道當時西姆洛克都諷刺了一些什麼，猜想是要與國際接軌，不要抱著捷克這樣小的國家不放這樣大國沙文主義的態度吧？德弗札克當時極為生氣對西姆洛克說：「我只想告訴你一點，一個藝術家也有他自己的祖國，他應該堅定地忠於自己的祖國，並熱愛自己的祖國。」3

當然，這只是一個簽名（後來有人挪揄說他「甚至對上帝說話也只是用捷克語」），德弗札克的音樂始終保持著強烈的民族傳統。他並不拒絕國外優秀的東西，但那只是為我所用，他不會讓那些別人的東西吞噬自己，把自己改造成一個改良的外國品種。他覺得捷克民族的音樂足以有這樣強大的力量去征服世界，他希望以自己的音樂，讓世界認識的不僅是自己個人而是整個捷克，這個雖小卻美麗豐富的民族。他民族主義的觀點純粹且堅定。即使獲得巨大成功以後，他依然強調：「我是一個捷克音樂家。」他無法和波希米亞脫節，和他從小就熟悉的故鄉森林的呼吸、鮮花的芬芳、教堂的鐘聲、伏爾塔瓦河的水聲，乃至他父親那酒氣醺天的小酒館脫節。他為人謙和平易，與他對音樂的堅定執拗，是他性格上表現出來的兩極。

他一生曾多次訪問過英國，他在英國的知名度極高。英國朋友請求他為英國寫一部以英國為內容的歌劇，他說寫可以，但他堅持要寫就應該是一部捷克民族的歌劇。他選擇了捷克民間敘事詩《鬼的新娘》，最後完成了一部清歌劇，自己指揮在英國的伯明罕演出。

　　同樣，在維也納，他的朋友，著名的音樂批評家漢斯立克，勸說他必須寫一部不要拘泥於波希米亞題材，而是德奧題材的歌劇，才能具有世界性的主題。他希望德弗札克根據德文腳本寫一部歌劇，才能征服挑剔的德國觀眾。他同時好心地建議德弗札克，最好不要總住在捷克，永久性地住在維也納對他更為有利，維也納是當時多少音樂家夢寐以求，打破腦袋也要擠進來的地方。無疑，這些都是對他的一番好意，但他卻因此非常痛苦不堪。也許是魚翔淺底，鷹擊長空，各有各的志向，各有各的道路。他無法接受好朋友的這些好意。不久以後，他在捷克南方靠近布勃拉姆的維所卡村買了一幢別墅，他沒有居住到維也納去，相反大多數的時間住在了鄉村維所卡。南方的景色和空氣比他的家鄉尼拉霍柴維斯還要美麗、清新，他喜歡那裡的森林、池塘、湖泊，還有他親手飼養的鴿子。據說，他特別喜歡養鴿子，就像威爾第喜歡養馬、羅西尼喜歡養牛一樣樂在其中。

　　你能說他局限嗎？說他的腳步就是邁不出自己小小的一畝三分地？說他只是青蛙跳不出自家的池塘，而無法奔流到海躍入江海生長成一條藍鯨？他就是這樣無法離開他的波希米亞，他的每個樂章、每個旋律、每個音符，都來自波希米亞，來自那裡春天丁香濃郁的花香，來自夏天櫻桃成熟的芬芳，來自秋天紅了黃了的樹葉的韻律，來自冬天冰雪覆蓋的伏爾塔瓦河。

　　正是出於這種思想和心境的緣故，德弗札克後來在已經取得世界性的聲望之後，對故土的感情越發濃烈。他就像一個戀家的孩子，始終走不出家鄉的懷抱，家鄉屋頂上的裊裊炊煙，總是繚繞在他的頭頂。

　　1892年9月到1895年4月，他應邀到美國任紐約國立音樂學院的院長，離開維所卡村子的時候，他還特地寫了一首有獨唱、合唱和管弦樂隊演出的〈感恩歌〉，依依惜別地獻給了維所卡。在美國短短的不到3年時間裡，他帶著妻子先後將6個孩子都接到了美國，並有一次整個夏天回國探望的假期，他依然像一條魚一樣無法離開水，實在忍受不了時空的煎熬。他頻繁給國內的朋友寫信，一次次不厭其煩地述說在異國他鄉的舉頭望明月、低頭思故鄉的孤獨落寞之情，述說他對家鄉尼拉霍柴維斯親人的思念，對茲羅尼茨鐘聲的思念，對維所卡銀礦的礦工（他一直想以銀礦礦工生活為背景寫一部歌劇，可惜未能實現）、幽靜的池塘（後來這池塘給他創作他最美麗的歌劇《水仙女》以靈感），還有他割捨不掉的那一群潔白如雪的鴿

子。

德弗札克在美國其實還不到3年的時間，但他就是忍受不了這時間和距離對祖國和家鄉的雙重阻隔。他特別懷念維所卡的那些鴿子，在紐約離他居住處不遠的中央公園裡，有一個很大的鴿子籠，他常常站在籠前痴痴相望而無法排遣濃郁鄉愁，禁不住想起維所卡潔白如雪的鴿子。無論是紐約中央公園的大鴿子籠，還是維所卡的鴿子，都是一幅色彩濃重、感人至深的畫面。瀰漫在德弗札克心底的實在是一種動人的情懷，實在讓人感動。

有這樣熾烈情懷，我們就不難想像，美國的聘期一結束，哪怕美國方面多麼希望他繼續留任，德弗札克還是謝絕了。雖然留在紐約要比在布拉格當教授高出25倍的年薪，他還是迫不及待地帶著妻兒老小，立刻啟程回國了。「即從巴峽穿巫峽，便從襄陽下洛陽。白日放歌須縱酒，青春作伴好還鄉。」

他這樣講過：「每個人只有一個祖國，正如每個人只有一個母親一樣。」

他還這樣講過：「一個優美的主題並沒有什麼了不起，但要抓住這個優美的主題加以發展，把它寫成一部偉大的作品，才是最艱巨的工作，這才是真正的藝術。」

這兩段話是理解和認識德弗札克的兩把鑰匙。聽了這兩段話，我們也就明白了，為什麼他在美國能寫出《自新大陸》那樣動人的作品，尤其是第二樂章，那種對祖國對故鄉的刻骨銘心的感情，流淌的是那樣質樸深厚、盪氣迴腸，讓人聽了直想落淚，那是一種深深滲透進靈魂裡的旋律。同時，我們也就明白了，所有的藝術作品，為什麼都有偉大和渺小之分，而優美並不是偉大，像甜麵醬一樣膩人的甜美，乃至優美是容易的，甜美是到處長滿的青草，優美是開放遍野的鮮花，而偉大卻只是少數的參天大樹。民族、祖國、家鄉，美好而崇高的藝術可以超越它們，卻永遠無法離開它們；藝術家的聲名可以如鳥一樣飛得很高、藝術家自己也可以如鳥一樣飛得很遠，但作品的靈魂和韻律卻是總要落在這片土地上。

我對德弗札克充滿敬仰之情。以一個國土那樣窄小、民族那樣弱小的音樂家的身分，他用他自己的音樂讓全世界認識了自己的國家，這是多麼了不起！

我非常愛聽德弗札克的《自新大陸》的第二樂章，可以說百聽不厭。

有好事者把德弗札克的這部交響曲和舒伯特的《未完成交響曲》並列為世界六大交響曲之一。美國人對德弗札克一直特別有感情，德弗札克去世的時候，美國報刊上發表了許多懷念他的文章，不少有頭有臉的大人物都寫了文章。1990年代，美國音樂評論家古爾丁評選世界古典作曲家前50名的排行榜，將德弗札克排在第12名，比史麥塔那還要靠前（史麥塔那被他排在第45名）。當然，這只是他一家之見，帶有遊戲和商業色彩，不足為訓，但起碼可以看出德弗札克在一般人們心目中的地位了。提起德弗札克的這部《自新大陸》的第二樂章，古爾丁認為只有舒伯特的《未完成交響曲》第一樂章和貝多芬的《第九交響曲》第四樂章可以媲美，他甚至說：「不能夠享受它簡直是一種恥辱。」[4]而最令人矚目的，是1969年阿波羅載人火箭登上月球時，帶著極具象徵意義的音樂，就是德弗札克的《自新大陸》，這大概是幾乎所有音樂家都未曾贏得的最高讚賞了。

沒錯，它是值得贏得這種讚賞的，它是最能夠代表德弗札克音樂風格和品格的作品了。如果沒有聽過，真的是無法彌補的遺憾。無論什麼時候聽它，都會讓我們感動，讓我們聽出濃郁的鄉愁，那種鄉愁因德弗札克而變得那樣美，美得成為一種藝術。有一種我們古老中國傳統中「天階夜色涼如水，臥看牽牛織女星」，想念童年時家鄉撩人心頭溫馨濕潤的情景；或是一種「仍憐故鄉水，萬里送行舟」，家鄉給予我們那牽惹心魂拂拭不去的動人情懷；或是一種「無奈歸心，暗隨流水到天涯」，刻骨銘心的對家鄉的懷念心緒。

德弗札克的權威評論家、《德弗札克傳》的作者奧塔卡·希渥萊克這樣評價這一段慢板樂章：「簡直優美絕倫，在一切交響樂的慢板樂章中，這是最動人的一個。」他還說：「另一方面（這是很重要的）蘊蓄著他自身的對波希米亞家鄉的懷念。」[5]他同時列舉一個例子說明他此點重要的分析：德弗札克的一個叫斐雪的學生，把這段慢板樂章的一部分改編成一首獨唱曲〈回家去〉，曾風靡美國，以致被人們誤認為這首獨唱真的就是美國的古老民歌，是被德弗札克借用到他的交響樂裡了（大概真因為如此，以後關於德弗札克這部交響曲，到底是多少來自波希米亞，多少來自美國黑人靈歌，一直爭論不休。倒弄得真假難辨了）。

回家去！這樣簡捷卻明確地詮釋德弗札克這一段慢板樂章，提鍊得太準確了。這一段慢板樂章，的確讓人懷鄉，不能不讓人從心底湧出渴望回

家的情感（我聽過今年特地到中國演奏的肯尼G的現代薩克斯曲〈Going home〉，應該說不錯，但和德弗札克這段慢板相比，那種回家的感情是不一樣的，肯尼G是一種失去家鄉、渴望回家，卻找不到家鄉的感覺，而德弗札克回家，卻是家鄉在夢中，在心頭、在眼前、在腳下的結實感覺）。

聽這段樂章，家鄉鬚眉畢現，近在咫尺，含溫帶熱，可觸可摸……

聽這段樂章，最好是人在天涯，家鄉遙遠，萬水千山，雁陣搖曳……

聽這段樂章，最好是夜半時分，萬籟俱寂，月明星稀，夜空迷茫……

那種感覺真是能夠讓人柔腸寸斷，讓你覺得語言真是笨拙得無法描述而只有音樂才具有魅力，不再會有任何的隔閡，而能夠在頃刻之間迅速地接通不同地域、不同民族、不同年齡人的心。

德弗札克一定是個懷舊感很濃的人。沒有如此濃重而刻骨懷念故鄉的感情，德弗札克不會寫出這樣感人的樂章。有時我會想，文字可以騙人，沒有文字的音樂不會騙人。音樂是音樂家的靈魂。亞里斯多德說：「靈魂本身就可以是一支樂調。」這話說得沒錯。

德弗札克的任何一支曲子都動聽迷人，他師承的是布拉姆斯那種古典主義的法則，又加上捷克民族濃郁的特色，讓他的音樂老少咸宜，所謂既能廟堂叫好、群眾也能夠鼓掌，不見得只是專家少數人才可以領略得了的稀罕物。特別是他的旋律總是那樣優美，光滑得如同沒有一點皺褶的絲綢，輕輕地撫摸著你被歲月和世俗磨蝕得已經變得粗糙的心情，纏繞在你已經荊棘叢生的靈魂深處。這種發自內心深處的動人旋律，是內向而矜持的布拉姆斯少有的，面對波希米亞的一切故人故情，學生比老師更情不自禁地掘開了情感的堤壩，任它水漫金山濕潤了每一棵樹木和每一株小草。

也許是因為《自新大陸》太有名了，以致把德弗札克其他許多好聽的作品壓了下去，我們只要一提德弗札克就說《自新大陸》。其實，德弗札克好聽的作品還有許多。他早期的室內樂秉承著布拉姆斯的傳統，只不過比布拉姆斯更民間化、更情感化，也就更動聽。他在1880年代創作的《聖母悼歌》和《D大調交響曲》、《D小調交響曲》也讓他蜚聲海外。在美國時期，他譜寫了《牛津音樂史》中最受稱讚的鋼琴與小提琴的《G大調小奏鳴曲》，《牛津音樂史》說：「這部小奏鳴曲使他1880年略帶布拉姆斯風格的《F大調奏鳴曲》黯然失色。」[6]從美國回國的1890年代，住在維所卡村裡，他還寫出了他重要的許多作品，其中包括《水仙女》、《阿爾密達》

和《降B大調四重奏》，其中歌劇《水仙女》公演時受到熱烈歡迎的程度，不亞於史麥塔那的《被出賣的新娘》。

在這裡，我想特別說一下他的《B小調大提琴協奏曲》。這是德弗札克自己非常鍾愛的一部作品，在把它交給出版商的時候，他特意囑咐不允許任何一位大提琴演奏家在演奏它時有一點修改。這是他旅居美國時寫下的最後一部作品，懷鄉的感情和《自新大陸》同出一轍。當他回到達維所卡村，他立刻把那首《B大調大提琴協奏曲》的最後樂章修改了，讓那樂章洋溢起重返故鄉的歡欣，他要讓自己這份心情盡情地釋放出來。

這確實是一部可以和《自新大陸》媲美、可以相互交錯來聽的作品。世界上任何一位大提琴演奏家幾乎都演奏過它。如果讓我來推薦的話，聽杜普蕾（J. DuPri, 1945-87）和羅斯特羅波維奇（Mstislav Rostropovich）演奏德弗札克這首《B大調大提琴協奏曲》，當是最佳選擇。

杜普蕾演奏埃爾加（Sir Edward Elgar）和德弗札克的《大提琴協奏曲》，真是無人可以比擬。那種刻骨銘心的傷痛，那種迴旋不已的情思，那種對生與死、對情與愛的嚮往與失望，不是有過親身的感受，不是經歷了人生況味和世事滄桑變化的女人，是拉不出這樣的水平和韻味來的。此外，德弗札克在譜寫這首曲子的時候，得知他的夢中情人——妻子的妹妹約瑟菲娜去世的消息，因而在第二樂章中特別加進約瑟菲娜平常最愛聽的一支曲子的旋律，使得這首協奏曲更加纏綿悱惻，淒婉動人，讓杜普蕾演繹得格外動人。這位1972年因為病痛折磨不得不離開樂壇，於1987年去世的英國女大提琴家，在我看來是迄今演奏德弗札克這首《大提琴協奏曲》最好的人了。德弗札克的《大提琴協奏曲》最適合她，好像是量身定做專門為她創作的一樣，讓杜普蕾通過它來演繹這種感情，天造地設，最默契不過。想想她只活了42歲便被癌症奪去了生命，慘烈的病痛之中還有更為慘烈的丈夫的背叛，心神俱焚，萬念俱灰，都傾訴給了她的大提琴。尤其是看過以她生平改編的電影《狂戀大提琴》之後，再來聽她的演奏，眼前總是拂拭不去，一個42歲女人的悽愴身影，她所有無法訴說的心聲，德弗札克似乎有先見之明似的，都替她娓娓不盡地道出。

羅斯特羅波維奇演奏和杜普蕾略有不同，聽出的不是杜普蕾的那種心底的慘痛，憂鬱難解的情結，或對生死情愛的呼號，而是更多的看慣春秋演義之後的豁達和沈思。那是一種風雨過後的感覺，雖有落葉蕭蕭，落花

繽紛，卻也有一陣清涼和寥闊霜天的靜寂。一切縱使都已經過去，眼前舊物全非，卻一樣別有風景。他的演奏蒼涼而有節制，聲聲滴落在心裡，像是從樹的高高枝頭滴落下來落入湖中，激起清澈的漣漪，一圈圈緩緩輕輕地擴散開去，綿綿不盡，讓人充滿感慨和喟歎。為什麼？像杜普蕾那種為生死為情愛為悵惘的回憶？說不清，羅斯特羅波維奇讓你的心裡沈甸甸的，醇厚的後勁久久散不去。

如果說，杜普蕾通過大提琴和她的全身心融為一體，將自己的心底祕密宣泄得淋漓盡致；那麼，羅斯特羅波維奇則通過大提琴，將自己的感悟有章節地寫進書中，將自己的感情以一個過來人的姿態述說給孩子聽。聽杜普蕾和羅斯特羅波維奇的演奏，像是看見了德弗札克內心的兩個側面。音樂，只有音樂才可以進入千言萬語無法道盡之處。

如果我們來比較一下史麥塔那和德弗札克，會發現儘管史麥塔那被稱為「捷克的音樂之父」，但德弗札克音樂中的捷克味道要比史麥塔那更濃更道地。

從音樂語言的繼承關係來看，無疑史麥塔那的老師是李斯特，德弗札克的老師是布拉姆斯，德奧傳統影響是一樣的，不過流派不一樣罷了。但我們總是能夠從德弗札克那裡聽到更多來自波希米亞的資訊，捷克民族那種柔弱細膩善感多情的那一面，被德弗札克更好地表達出來。總有一種感覺，史麥塔那是穿著西裝革履，漫步在伏爾塔瓦河畔，而德弗札克則是穿著波希米亞的民族服裝，在泥土飛揚，陽光飛迸的鄉間土場上，拉響他獨有的大提琴。

聽德弗札克，比聽史麥塔那更能夠讓我們從內心深處感動，總會有一種淚水般，濕潤而晶瑩的東西打濕我們的心。這原因到底來自何處？是因為德弗札克比史麥塔那更鍾情捷克民族的民間音樂？還是因為德弗札克的個人質樸單純的性格，就比天生革命者形象更容易將音樂渲染成一幅山青水綠的畫，而不是張揚成一面迎風飄揚的旗？或是因為德弗札克從小說的就是捷克母語，而史麥塔那從小講德語，是在成年之後才學會的母語，致使對本土的文化認同有明顯的差別？

有人說：「史麥塔那很少用真正的民間旋律，但時而歡快，時而感傷的音樂具有一種難以言傳的捷克氣息。」[7]

　　有人說：「德弗札克似乎是從『內部』為管弦樂寫作，這是布拉姆斯和布魯克納都沒有做到的；他是少數當過樂隊演奏員的作曲家之一（他是中提琴手）；儘管他的兩套《斯拉夫舞曲》（1878和1887）以及一套10首《傳奇》最初寫為鋼琴二重奏，他的管弦樂感覺卻是與生俱來的。」[8]

　　也許，這些說法都可供我們參考，來分析他們的不同。

　　在我看來，其中很重要的一點原因，是史麥塔那注重的是宏大敘事，在他的《我的祖國》，他專揀歷史中那些非凡的人物和地點，來建構他的音樂的宏偉城堡，有點一覽眾山小的感覺；而德弗札克則專注感情與靈魂的一隅，同樣是愛國情懷，他只是把它濃縮為遊子歸家的一點上，小是小了些，卻和普通人的感情拉近了，沾衣欲濕，撲面微寒，那樣的肌膚相親。因此，儘管德弗札克的音樂不如史麥塔那的音樂更富於戲劇性（他的《水仙女》雖然贏得了和史麥塔那一樣的歡迎，畢竟不如史麥塔那），但他的音樂更樸素自然，溫暖清新。

　　我對德弗札克感到更親切宜人，也更加嚮往。記得那一年到捷克，剛到布拉格，我就迫不及待地要求希望能夠到德弗札克的故鄉看看。終於來到了他的家鄉尼拉霍柴維斯，遠遠就看見他出生的那一幢紅色屋頂，白色圍牆二層的小樓，門前不遠，伏爾塔瓦河從布拉格一直蜿蜒流到這裡，房子的右前方是聖天使教堂，他就是在那裡受洗並起名德弗札克的。房子旁邊一片茵茵草坪，很是軒豁空闊，草坪緊連著五彩斑斕的森林和草原，那是屬於他的波希米亞森林和草原。雖然是深秋季節，樹葉和草還是那樣油綠，綠得有點春天茸茸的感覺，剛剛澆過一場細雨，草尖上還頂著透明的雨珠，含淚帶啼般楚楚動人。望著那片蓊鬱的森林和茵茵的草原，我就明白，德弗札克的音樂裡為什麼有著那樣感人的力量了。他就是在這裡長大，沐浴著這裡的清風陽光，呼吸著這裡的花香和空氣，這裡的一切，是德弗札克成長的背景，是德弗札克音樂的氛圍，是德弗札克生命的氣息。

　　站在他的故居前，望著門前牆上德弗札克頭像的浮雕，我在想，一個並不大的國家，一下子出現了德弗札克、史麥塔那，還應該再加上亞納切克（Leoš Janáček，一譯雅那切克，1854-92，是德弗札克真誠的學生）這樣3位馳名世界的音樂家，實在是奇蹟，也實在值得人尊敬。從年齡來算，亞納切克比德弗札克小13歲，德弗札克比史麥塔那小17歲，相差都不算大，卻階梯狀構成了捷克音樂的3代，說明那個時期捷克音樂發展的迅速，確實

是一浪推向一浪，激盪起層層疊疊的雪浪花，方才前後呼應，彼此照應，銜接得如此密切，映照得如此輝煌，譜寫下捷克音樂史上最奪目的篇章。一個國家，能夠在同一個時期一下湧現出3位世界級的音樂家，實在是為這個國家壯威，實在是一種不可多得的奇蹟。

　　德弗札克《自新大陸》那種濃郁而甜美醉人的鄉愁，史麥塔那《伏爾塔瓦河》那種對祖國充溢於胸的深切感情，亞納切克對愛情的執著，對民間音樂的熱愛，和他坐在森林小木屋裡寫下的森林景色的《狡猾的小狐狸》那種對大自然濃厚的興趣和童心，一下子紛至杳來。就像做夢一樣，真的出現了這樣的一天，來到他們生活過的這塊土地上，對他們的音樂、對這片土地便有了一種特殊的感情。彷彿對這裡的一些景色有些熟悉，彷彿在他的音樂裡都似曾見過一樣。

註釋

1　保‧朗多米爾《西方音樂史》，朱少坤譯，人民音樂出版社，1989年。

2　奧塔卡‧希渥萊克《德弗札克傳》，朱少坤譯，人民音樂出版社，1980年。

3　同上。

4　菲爾‧古爾丁《古典作曲家排行榜》，雯邊等譯，海南出版社，1998年。

5　同2。

6　吉羅德‧亞伯拉罕《簡明牛津音樂史》，顧犇譯，上海音樂出版社，1999年。

7　同上。

8　同上。

葛利格和西貝流士
斯堪地那維亞的雙子星座

　　十九世紀的斯堪地那維亞，是一片蠻荒之地，卻因葛利格和西貝流士的出現，才讓世人聽到這片神奇的土地裡孕育著如此神奇的音符。

　　那音樂和醉意濛濛的德奧音樂不同，而是吹著清爽宜人的風，說他們兩人是斯堪地那維亞的雙子星座，一點也不為過。

　　在上一堂課裡，我們講了捷克的史麥塔那和德弗札克。說起如捷克這樣弱小國家，卻能夠出現偉大的音樂家而讓世人矚目的例子，我們不能不再說說同樣小國家，挪威與芬蘭出現的葛利格、西貝流士，因為他們完全可以和史麥塔那、德弗札克相媲美，乃至在世界上一切偉大音樂家的面前，他們都毫不遜色。

　　儘管，在生前他們曾經遭受過誤解甚至貶斥，馬勒就說過西貝流士的音樂「都是陳腔濫調」。蕭伯納則說「極其渺小的葛利格」。德布西對葛利格更是極盡嘲諷，除了他說的那句葛利格的音樂是「塞進雪花裡粉紅色的甜品」早已經流行一時之外，對於葛利格，他還說：「他關心的是效應，而不是真正的藝術。」「非常甜蜜和天真無邪，這樣的音樂可以把富人區的疾病復原者搖晃著送入夢鄉。」[1]

　　但是現在，還能夠再聽到這樣的話嗎？葛利格和西貝流士的音樂和馬勒、德布西的音樂一樣偉大，從某種程度上講，他們的音樂甚至比馬勒、德布西更能夠普及而深入一般聽眾心裡。用我們現在的語言說，就是他們的音樂更大眾化一些。

　　我們在回想十九世紀，斯堪地那維亞文化藝術的時候，會想到最初對於歐洲產生影響或者說讓歐洲為之矚目的，並不是音樂，而是文學——丹麥安徒生（Hans Christian Andersen）的童話和挪威易卜生（Henrik Ibsen）的戲劇。那時候斯堪地那維亞還沒有自己的音樂，而完全被德奧音樂所殖民統治。在我們的印象中，那時候那裡是一片蠻荒之地，在海盜盛行的波詭浪譎的海洋翻湧。是因為葛利格和西貝流士的出現，才讓我們刮目相看，原來那裡一片神奇的土地裡孕育著如此神奇的音符，才使得斯堪地那維亞有了屬於自己的音樂，那音樂和德奧音樂是那樣不同，又是那樣動聽。來自北歐一股帶著北大西洋清爽而涼意逼人的風，完全不等於當時流行在維也納或巴黎薰得遊人醉意濛濛的暖風和香風。說他們兩人是斯堪地那維亞的雙子星座，絕對不是過譽之詞。

　　我們先來說葛利格。

　　愛德華・葛利格（Edvard Grieg，一譯格里格，1843-1907）出現的意義，就是創作出了屬於挪威自己的民族音樂，可以說是孤立無援，完全是平地起高樓。因為我們知道，在漫長的好幾個世紀以來，挪威一直在瑞典和丹麥的殖民統治之下，根本沒有屬於自己的文化，連語言都被殖民化，

他們說的都是丹麥語。十九世紀，他們最初的音樂緊緊跟隨歐洲浪漫派音樂的潮流，葛利格的老師奧萊·布林等前輩音樂家，以及他的同輩音樂家，都是受德奧音樂薰陶成長起來的，而且遠未得到歐洲承認，傲慢的歐洲根本不會對他們眨一下眼皮，而是以這樣的化學公式：孟德爾頌酸＋氧化舒曼比喻他們，對他們極盡嘲諷。即使他們努力發出自己一點聲音，也很快就被強悍的德奧傳統音樂淹沒，德布西對葛利格的嘲諷，就說明這種傳統力量的強悍和歐洲人居高臨下的自大。

葛利格自己也是畢業於萊比錫音樂學院，師從孟德爾頌、舒曼這些德國浪漫派音樂家，同樣是上述那樣的化學公式裡反應出來的產物。那麼多音樂家都是這樣踩著前面的腳印走過來，做著同樣德奧音樂的複製品，葛利格怎麼就能夠衝出重圍？真是談何容易！看來，如魯迅所說：「這世界本來並沒有路，走的人多了，便也成了路。」這話也不見得都對，走的人多了，還是沒有路，走的還是別人走過的老路。

況且，挪威沒有自己的音樂傳統，這一點上，還不如俄羅斯和波希米亞，俄羅斯的東正教教堂音樂畢竟有悠久傳統，波希米亞音樂也曾經影響過曼海姆樂派。更不用說法國擁有著十七世紀呂利（Lully, 1632-87）和大弗朗索瓦庫伯蘭（François Couperin, 1668-1733），自己的音樂傳統可以作為民族音樂創新的酵母，才在德奧音樂厚重的老繭之中誕生了印象派音樂來。擺在葛利格面前的，真是兩手空空，前無來者，後無援兵，他只有靠自己闖蕩天下。真可說是，天將降大任於斯人也，歷史把重擔壓在葛利格的肩膀上了。

在闖蕩自己的路上，葛利格應該感謝以下3個人。

一個是諾德洛克（R. Nordraak, 1842-66），僅僅比葛利格大一歲，卻是挪威民族音樂的創始人。他熱中挪威的民間音樂，認為那裡埋藏著無窮無盡的財富，始終不渝地要開墾這塊處女地，立志要以自己的聲音，產生自己的音樂，歌頌自己的民族。他所創作的〈是的，我們愛我們的國土〉後來成為挪威國歌。1864年，葛利格和諾德洛克在哥本哈根相會。那時，他們一個22歲，一個21歲，正是血氣方剛的年齡，九萬里風鵬正舉，風休住，蓬舟吹取三山去！

可以說，是博學多識、能言善辯，極具煽動性的諾德洛克，為葛利格打開了一扇新鮮的窗，為他吹來新鮮的風，對他以後致力於民間音樂的挖

掘，產生啟蒙作用，特別是諾德洛克那種民族的激情，一下子燃燒在葛利格的心中。據說，諾德洛克為葛利格彈奏民間的哈林格（halling）舞曲，聽得葛利格熱血沸騰，禁不住跟著琴聲一起唱了起來，吵醒了樓下的鄰居，用棍子敲他們的頂棚，氣得恨不得上樓來揍他們兩人。葛利格在晚年曾經不止一次回憶諾德洛克對他的影響：「諾德洛克對我的重要性並未被誇大。事實是：通過他，並只有通過他，我才接近了光明……我是一直渴望找到一種方式，以表達我內心深處最美好的東西——她與萊比錫及其音樂氛圍相去甚遠。如果不是諾德洛克激發我進行自省，我就不知道、也永遠不會懂得這最美好的東西就來自我對祖國的愛，和對壯闊而陰鬱的西部大自然的感受。獻給諾德洛克的《幽默曲》OP.6是我最初的成果，其中明確展示了發展的方向。」[2]

　　從性格上講，葛利格和熱中成立組織激進的諾德洛克並不是同一種類型的人〔諾德洛克成立了一個叫做「歐特佩」（Euterpe）的組織，葛利格也參加了〕，葛利格從諾德洛克那裡汲取了力量，卻不完全像他那樣激情澎湃，這在以後我們聽他作品時就明顯聽得出來。可惜的是，激情澎湃且才華洋溢的諾德洛克只活了24歲就因肺出血而英年早逝，葛利格失去了一位良師益友。

　　另一個是安徒生（Hens Christian Andersen, 1805-75），這位十九世紀第一個為北歐文學贏得世界性聲譽的丹麥作家，正當其鼎盛時期，葛利格還很年輕。1863年，安徒生在偶然之間聽到了葛利格的一首鋼琴曲〈孤獨的旅人〉，非常感動，甚至有和葛利格似曾相識的親切感覺。那一年春天，安徒生在哥本哈根約見了葛利格，他在葛利格最初的創作中敏感地發現了他的才華。那一年，葛利格才19歲，他受到了前所未有的鼓舞，並從安徒生那裡受到民間民族藝術與情懷的感染。這一年，他創作了《浪漫曲集》，其中有〈我愛你〉和〈詩人的心〉，明顯是獻給安徒生的。在這部樂譜的扉頁上，葛利格寫下了這樣的獻詞：「獻給教授漢斯‧安徒生先生以示敬仰。」葛利格在晚年依然懷念這椿往事，他無比深情地說：「安徒生是首先器重我的創作的人之一。」[3]

　　第三個是李斯特。那是1869年，那時，是葛利格命運中最艱難的時候。由於丹麥和普魯士戰爭，國家處於動盪之中；他又剛剛回國擔任首都奧斯陸愛樂樂團首席指揮，工作不大順利，再加上他唯一的女兒僅一歲多

一點就夭折了，多重的打擊弄得他心力交瘁。就在這時候，李斯特給他來
信了，約請他到威瑪相見。這是因為李斯特聽了他的一首《F大調大提琴》
與《鋼琴奏鳴曲》之後，發覺他「高強而富於獨創精神」（李斯特在給葛
利格信中的話）。第二年的年初，葛利格和李斯特在羅馬相會，在挪威成
了一件大事情。那時候，58歲的李斯特是歐洲樂壇上舉足輕重的權威人
物，兵聽將令草聽風一般，這樣的消息傳來，丹麥的樂壇對葛利格立刻刮
目相看，愛樂樂團本來打算解聘葛利格，突然改變計畫，主動要簽單為他
公費去拜見李斯特。藝術界從來都是這樣勢利眼，權威的屁都是香的，而
對初出茅廬的年輕人總是百般挑剔和刁難。我們也就明白為什麼有那麼多
的年輕人願意千方百計巴結上權威。

　　李斯特拍著葛利格的肩膀問他年紀多大了？當他聽葛利格告訴他26
歲，他高興地說：「仁慈的上帝！26歲，世界上多麼好的歲數，我覺得這
個歲數的人最能幹！」當李斯特親自在鋼琴上彈奏葛利格帶來的《G大調小
提琴》與《鋼琴奏鳴曲》的第一樂章之後（連小提琴部分也能夠用鋼琴彈
奏出跟小提琴拉出的效果來，聽得葛利格在一旁「覺得心花怒放地傻笑」
——葛利格在給父母的信中的話），他立刻對葛利格說：「挪威的風土人
情歷歷在目。在您的作品裡充滿了陽光，一切充滿了生命和幸福，也許是
因為您的善良使一切充滿這樣的光明吧？多麼清新的空氣，多麼遼闊遠
大！」他一下子把葛利格的風格概括得如此明晰而準確。接著，他又說：
「精彩！什麼叫精彩？這才叫精彩！對，您不揀歐洲桌子上的殘羹剩飯，
您走自己的路，您跟誰也不攪和在一起！」[4]還有什麼比這樣的鼓勵，更能
夠堅定葛利格的信心呢？他要走的不就是李斯特所說的，不揀歐洲桌子上
的殘羹剩飯這樣的自己的路嗎？

　　葛利格就是在這麼多人的鼓勵幫助下，扛起了挪威民族音樂的大旗，
此時他真是信心滿滿，捨我其誰？和李斯特會見後第四年，即1874年，葛
利格領到了政府頒發的每年一千六百克朗的終生年俸，並在這一年創作出
他最具代表性的《彼爾‧金特》。

　　沒錯，為易卜生戲劇譜寫的《彼爾‧金特》，特別是後來改編的《彼
爾‧金特》兩組組曲，最值得一聽。聽了之後，你會感慨道：世界上竟然
還會有這樣美的音樂，而對遙遠陌生的挪威，一定會產生一種新的感覺和
想像。

在欣賞它之前，我們還需要對葛利格為此所做的準備，應該有一個了解，也就是說，葛利格為什麼能夠在人到中年的時候，創作出這樣美好的音樂？僅僅是因為有了諾德洛克富於激情的煽動，以及安徒生和李斯特這樣大師的鼓勵，就一定能夠為他的出場鋪排好道路，一路順風嗎？

有些人願意攀附權威，只是虛張聲勢而沒有真才實力，有些人則從大師那裡學到了精髓。無疑，葛利格是屬於聰明善學的後者。他首先向民歌學習。其實，世界上，偽民族主義者不乏其人，他們願意將民歌當成點綴，將其皮毛插在自己的音樂上，以為就是民族化了，這樣做的目的不外乎兩條，一是狐假虎威，嚇唬別人，堵住別人的嘴，好爭名於朝；一是裝模作樣，塗抹在臉上的粉，好邀寵於人，爭利於市。

葛利格不是那樣做的，他首先對來自民間的音樂做過仔細的研究和挖掘。他知道，音樂從來都是由旋律和樂器這樣兩部分相輔相成，就如同我們現在所說的需要軟體和硬體的配合。一個民族的音樂，無法離開自己民族的樂器別具一格地演繹，這就好像中華民族的音樂無法想像會少了琴、箏、琵琶或揚琴這樣角色的出場。對於挪威自古以來民間流傳的樂器，特別是獵人（挪威山林多）愛用的號角型的管樂器，比如豎管、盧爾管、牧人木管、山羊角管；橫笛：謝爾耶笛、圖斯謝爾耶笛……以及古彈撥樂器蘭格立特、號稱挪威自己的小提琴哈登格琴……以後在葛利格的音樂裡，都曾經被改造運用過。

家鄉的哈林格舞曲幫助了他，父母在他童年時吟唱的搖籃曲也幫助了他。那是挪威民族最抒情的部分，那種清水流淌、山嵐縹緲、晨露浸潤一般的旋律，最能讓人柔腸寸斷，感受到挪威民族善感的一面，彷彿站在松涅海峽和哈當厄海峽的礁石上眺望，仍憐故鄉水、萬里送行舟；海上生明月，天涯共此時。我們在《彼爾·金特》中那首最打動人的〈索爾維格之歌〉裡，一定能夠聽到這樣的旋律，這是代表挪威民族情感中最細膩溫情的旋律了。聽到這樣的旋律，即使再硬的心腸也化為一泓春水蕩漾了。

挪威是一個多山的國家，縱橫起伏的山脈皺褶之間，牧民獨有的「呼喚歌」特別打動葛利格。那是一種半是呼叫半是拖曳著長聲歌唱帶有裝飾音的旋律，粗獷而又格外有韻味。我們只能夠想像著這種旋律，似乎有一點我們陝北高原的信天遊味道？或者我們能夠在葛利格的《挪威旋律鋼琴曲》中去揣摩，他將這種「呼喚歌」的旋律用在其中，而且，他特別將它

稱之為「挪威旋律」。葛利格將它提升為自己國家與民族性格的一種音樂化的象徵。有時候，我會想，什麼是我們的「中國旋律」？〈茉莉花〉，還是〈走西口〉？

　　葛利格還特別注意對民間文學營養的吸收。《艾達》是一部古冰島神話詩篇，記錄了九世紀到十二世紀，生活在冰島的挪威人的故事和傳說，先輩的呼吸和氣脈，從那裡傳遞給了他，而書中的簡潔風格，也同樣滲透進他的音樂旋律之中。在簡潔中蘊含著深邃的精神，一直是葛利格的追求，他認為這其實也是挪威人自古以來綿延傳遞下來的品格。對於《艾達》對自己的影響，他曾經這樣說過：「它所表現的簡潔有力會令人難以置信，寥寥數語便包含了異常豐富的內容，顯示出作者非同尋常的稟賦。」「心靈的悲哀越深，語言的包含性越強越隱晦。」5明白這一點，也許我們再來聽葛利格的音樂，特別是《彼爾・金特》，便會有所感悟，心有靈犀一點通。我們會感到音樂的力量，遠勝於文字，哪怕是詩。我們才能夠明白，像易卜生那樣一齣難排難演難懂的戲，5幕39景6千行的詩劇，冗長龐雜，交織著彼爾・金特和索爾維格的愛情故事中包含著土希戰爭、普丹戰爭、美國內戰社會斑駁複雜的種種光與影，他為什麼能夠舉重若輕地一揮而就，最後又刪繁就簡只化為短短的兩個組曲，讓不盡餘味蕩漾在樂曲的裊裊飄散之外！正所謂有的音樂是萬言不值一杯水，有的音樂則是咫尺應須論萬里。

　　還需要特別說的是葛利格特殊的經歷，也是造成他藝術風格的一個重要因素。那就是葛利格一生中，特別在年輕的時候離開家獨自一人在國外漂泊的日子很長，而他天生是個戀家型的人，而不是徐霞客和馬可・波羅那樣願意在外闖蕩的人。本來思鄉就是一切藝術家最容易患的病症，葛利格戀家心切的性格更是讓他愁上添愁。也許，越是藝術造詣深的藝術家越是易患思鄉病，「可憐多才庾開府，一生惆悵憶江南」。

　　1858年，葛利格才15歲就跑到萊比錫學習音樂。那時候，因為戀家，他差點沒有在那裡學習下去。1865年，葛利格22歲，又獨自一人到羅馬。遊歷富於藝術氣質的義大利，一直是葛利格的夢想。但是真的來到藝術氣息賞心悅目的羅馬，並沒有給予他更多的快感，卻讓他的思鄉病越發蔓延。他在給諾德洛克的信中不止一次訴說著，他因遠離祖國而引起的內心無法排遣的苦悶：

我每天夜裡都夢見挪威。

我在這裡不能寫作。

周圍的一切太耀眼，太漂亮了……

卻絲毫沒有使我感到在家鄉

剛發現我們的淡淡的微薄的春意的歡欣[6]。

安徒生曾經聽過那首鋼琴即興曲〈孤獨的旅人〉，就是在那時候創作的。那種因遠離自己的祖國，而感到無法排遣的孤獨，因孤獨而渴望回到祖國重溫春天絮語的心情，在音樂中找到了宣泄的渠道，使得他和安徒生兩人的心豁然相通，日暮鄉關何處是，煙波江上使人愁。

如果我們明白上述有關葛利格的經歷，也就明白葛利格為什麼在他的《彼爾・金特》組曲裡那首〈索爾維格之歌〉唱得那樣淒婉動人了。索爾維格終於等到了歷盡艱難漂洋過海而回到祖國的丈夫彼爾・金特，唱起的這首氣絕身亡的歌，當然要成為千古絕唱。

思鄉，確實是人類共有的心理特點。特別是在如今世界動盪不安的時刻，意想不到的災難和恐怖威脅，甚至戰火的蔓延，總是如暗影一樣潛伏在我們四周，思鄉更成為了人們心心相通的共同鳴響的旋律。我想，也許正是因為如此，肯基金的一首薩克斯曲〈回家〉才那樣風靡在世界的許多角落吧？在古典音樂之中，在我看來思鄉意味最濃的大概要數德弗札克和葛利格了。只有德弗札克的《自新大陸》第二樂章的思鄉情結，能夠和葛利格的《彼爾・金特》中這段〈索爾維格之歌〉相比，如今無論你在哪裡聽到葛利格的音樂，那種他獨有的思鄉濃郁感情，總會伴隨著特羅爾豪根前挪威海吹拂的海風，濕漉漉地向我們撲面而來。共看明月應垂淚，一夜鄉心處處同。

無疑，《彼爾・金特》是葛利格最具代表性的作品。提起它來，不能不說說易卜生（Henrik Ibsen, 1828-1906）。十九世紀末，有了他們兩人的名字出現，才使得挪威這個北歐小國，在藝術上可以和那些輝煌的歐洲大國平起平坐而顯得熠熠生輝。是易卜生極其信任地請葛利格為他的戲劇《彼爾・金特》譜曲，葛利格也不負易卜生的期望，以《彼爾・金特》一曲成功而名滿天下。可以這樣說，如果沒有《彼爾・金特》，特別是後來的《彼爾・金特》組曲的流傳，葛利格的名氣不會有現在這樣的大。

　　易卜生比葛利格大15歲，葛利格只比易卜生多活了一年，他們是同時代人，只是易卜生是長輩，葛利格是晚輩。當葛利格年輕尚未出名的時候，第一次見到易卜生，易卜生非常看重他，並贈詩給他，稱讚他：「您是俄耳甫斯今世再現，從鐵石心腸中引出熱情的火焰，更有力地擊奏琴弦，使獸心變成與人為善。」當易卜生得知葛利格想謀得克利斯蒂安尼亞（Christianea）劇院指揮的職位，立刻給劇院的院長，當時著名的文學家般生寫信推薦，可惜沒有成功，但他毫不懷疑葛利格的才華，他寫信給葛利格鼓勵他：「您的前途要比劇院的指揮遠大得多。」

　　易卜生和葛利格應該是忘年之交，但他們到底也不是那種交心的最好朋友，他們相互敬重更多的是彼此的才華。葛利格和易卜生都出身在商人家庭，只是易卜生的商人家庭在他幼小的時候就已經破產，前世的鼎盛只留下一個泡影，而葛利格的父親一直是成功而殷實的商人。家道中落，早早就在藥店給人家當學徒（在同樣的年齡時葛利格在萊比錫音樂學院讀書），導致易卜生走的路肯定和葛利格不一樣，他年輕時就熱中參加政治活動，他的作品對社會的批判也格外濃重。葛利格從易卜生身上學到不少思想與文學上的精華，但葛利格畢竟不是一個如易卜生那樣政治和思想意味濃厚的藝術家。在他旋律下的彼爾・金特和索爾維格，和易卜生筆下的彼爾・金特和索爾維格，是不一樣的。在接到易卜生邀請他譜寫《彼爾・金特》的來信後，他就曾經給易卜生寫信，說明自己希望譜寫出自己心目中的彼爾・金特和索爾維格。一直剛愎自用、天性懷疑的易卜生，一般不會為別人的意見所左右，這一次卻給葛利格發來了電報，同意葛利格的意見。這樣的妥協，在易卜生一生中絕無僅有，我不知該如何解釋，只能用易卜生確實太愛葛利格的才華來解釋了。

　　葛利格和易卜生在個人性格和藝術風格上的差別非常大，如今我們聽《彼爾・金特》，已經完全聽不出易卜生的丁點意思了，易卜生在劇本中為我們提供的東西，我們早已經忘記，留在我們心中的是葛利格動人的旋律，他那美妙哀婉的音樂超越了文字，特別是那首〈索爾維格之歌〉，已經成為了愛情之歌的象徵，即使你根本不知道易卜生和他劇本所描寫的一切，也沒關係，那淒惻迷人的音樂足以打動任何人，而這一切恰恰不是易卜生的彼爾・金特和索爾維格了。

　　在我看來，雖然葛利格得益於易卜生，但他和易卜生所走的道路是不

一樣的。除了他們的生活道路和個人性格因素不一樣之外，他們的藝術感情流向也不一樣，而藝術說到底就是感情。在這方面，易卜生明顯是抨擊社會的惡，他的眼睛裡不揉沙子，他願意讓他的藝術化作刀槍匕首；而葛利格顯然是歌頌心靈的善，他在自己的音樂裡種下的都是這樣的種子，盛開的都是溫馨的花朵。所以，我們不僅在易卜生的《彼爾·金特》，而且在他的《玩偶之家》、《群鬼》、《人民公敵》等一系列劇作中，同樣可以看到這樣的批判力量。而在葛利格的幾乎所有的作品中，我們能夠聽出流淌在他心底裡的都是對美好和善良的詠歎。

每次想到易卜生和葛利格並想將他們對比的時候，我總忍不住想起民國初年五四時期的魯迅和冰心，易卜生不是有點像魯迅嗎？葛利格也實在是太像是我們的冰心了。

關於《彼爾·金特》，我們講的已經夠多了。除了它，葛利格還有許多音樂，也是值得一聽的，特別是他的鋼琴曲，他的10冊《抒情曲》中的那些小品，諸如〈致春天〉、〈故鄉〉、〈蝴蝶〉、〈挪威農民進行曲〉……都還是現在音樂會上經常被演奏著。葛利格的《E小調鋼琴奏鳴曲》和《A小調鋼琴協奏曲》，是他付出心血最大的，也是最值得傾聽的。前者那種清澈溪流一般飛濺之下，在陽光中閃閃爍爍的歡快，那種溫煦甜酒一般醇香迷人，在田野裡和著清風一起飄散的味道，是道地的斯堪地那維亞的味道。後者開頭用盡了鋼琴上所有的黑白鍵，在定音鼓從最低的音階擊打到最高的音階映襯下，鋼琴從最高的音階到最低音階的滑落，那種一瀉千里的爽朗，是只有北歐雪峰高高擎起的晴朗天空般的爽朗。第二樂章在豎琴伴奏下的飛絮輕紗般的牧歌悠揚，奏出的是只有北歐春天才會蕩漾的美妙而清麗的旋律。那種哈林格舞曲的音型和節奏，把這股旋律帶動得那樣明朗透徹，那樣溫情四溢。李斯特在羅馬聽到它的演奏後說：「這是斯堪地那維亞的心。」[7]

這是對葛利格的音樂最高的評價了。葛利格的音樂確實代表著斯堪地那維亞音樂的崛起，站在挪威海畔，唱著自己的民族旋律，葛利格可以讓歐洲為之矚目了。對於自己的音樂，葛利格這樣謙虛平和地評價：「巴哈和貝多芬那樣的藝術家，是高地上建立的教堂和廟宇，而我正像易卜生在他的一部歌劇中說的，是要給人們建造他們覺得像是在家裡一樣幸福的園地。」[8]

　　葛利格在他去世之前，一定要埋藏在他家鄉貝根附近特羅爾豪根的一個天然洞穴裡，因為那裡面對的是祖國的挪威海。祖國和歸家永遠是他音樂與人生的主題。

　　葛利格逝世的時候，挪威為他舉辦了國葬，4萬人湧上街頭為他送葬。如今還會有任何一個哪怕是再偉大的人物逝世之後，有這樣多的人自願湧上街頭為其送葬的嗎？

　　西貝流士（Jean Sibelius，一譯西貝柳斯，1865-1957），這名字音節有時給我的感覺就是陰鬱的，是那種雲彩掩映下的鉛灰色。聽這音調，總不如莫札特或孟德爾頌的名字那樣明快，有很長一段時間只要聽到西貝流士的名字，我總忍不住想起他的那首《悲傷圓舞曲》，真是很奇怪。或許，每一個人的名字都帶有注定般的色彩，那是你生命的底色。如果你是一個藝術家，注定著你藝術的風格；如果你不是藝術家而只是一個普通人，那就注定著你的性格。

　　西貝流士是我非常喜歡的音樂家之一。他的音樂有一種別人所不具有的獨特的冷峻韻味和陰鬱色彩，你一聽就一定能聽出來，是屬於北歐風味的，是屬於西貝流士的。將西貝流士的音樂也稱之為斯堪地那維亞的心，也一樣正確。

　　我們知道，芬蘭是一個比挪威還要多災多難的民族，它遭受瑞典人600年的統治之後，又遭受俄國沙皇的統治，一直到1917年俄國十月革命後才從殖民奴役下解放出來。好不容易獨立，又開始內戰連年。1939年，二次大戰時，蘇聯老大哥大兵壓境侵略芬蘭，又開始新一輪的砲火連天。偏偏這樣動盪的幾個時期，都讓長壽的西貝流士經歷了。命中注定，西貝流士的音樂不可能不留下歷史的聲音，和葛利格一樣愛國的情懷，不能不時時翻湧在他的心中，以致在他從國外橫渡波羅的海回來，只要一看到芬蘭灣花崗岩的礁石，他就會湧出這種感情，就會迸發這種旋律。

　　長期的殖民統治，和挪威一樣，芬蘭沒有自己民族統一的語言，官方使用的語言是瑞典語。西貝流士出生在海門林納鎮（這個鎮名就是瑞典語）一個說瑞典語的軍醫家庭。西貝流士一直到9歲，才在學校裡學會芬蘭語。在赫爾辛基音樂學院學習的時候，他認識了愛國將軍維涅菲特一家，並與他們家的女兒艾諾結婚。這是一家堅持說芬蘭話的家庭，愛國的傾向就是在這時候與愛情一起形成。他和這一家人都記住了芬蘭民族運動的領

袖斯涅曼的那句名言：「我們不再做瑞典人，也不能成為俄國人，我們只做芬蘭人！」

如同葛利格熱愛自己的神話《艾達》一樣，西貝流士熱愛自己民族的《卡萊瓦拉》，這是一部芬蘭的荷馬詩史，是世代口耳相傳的魔幻故事和民間傳說，以詩的形式由蘭羅特（Elias Lönnrot）在1835年蒐集紀錄出版。雖然，在上小學的時候，西貝流士就讀過它，但一直到1892年，他和艾諾結婚在鄉間度蜜月的時候，才第一次從農民那裡聽到《卡萊瓦拉》的唱詞，給他極大的震撼，他把它當作自己的第二聖經來對待。可以說，西貝流士音樂的一切靈感都來自這裡。

和葛利格一樣，西貝流士也獲得政府頒發給他每年3千馬克的終身年俸。只是和性格溫良敦厚的葛利格不大一樣的是，別看晚年的西貝流士獨居家中，足不出戶，年輕時卻生性好玩，沈浸在酒和女人之中，風花雪月，聲色犬馬，年齡大了後好些，但依然是酗酒成癮（他上台指揮之前還要喝上半瓶香檳酒），而且一生也沒有脫離奢華的習慣。因此，雖然政府給予他的終身年俸，在芬蘭是獨一無二的，他一生的揮霍成性也是獨一無二的，縱使年俸再高，他一輩子還是負債累累。

或許，這就是西貝流士的性格，我們不能以現在的要求苛求他。我們只來聽他的音樂。

同樣是創立自己民族的音樂，也許是性格使然，西貝流士走的路子和葛利格卻不一樣，他主要的貢獻不在於葛利格那樣的小品，即使寫如《悲傷圓舞曲》那樣的小品，也是把它抽象為一個概念和意向企圖概括之。西貝流士願意走宏大敘事的路子，我們可以明顯聽出西貝流士音樂中貝多芬、布魯克納的影子。或許，造物主就是這樣有意讓他和細膩可人的葛利格，呈現出北歐風光的秀麗與粗獷、春天山林的溫煦與冬天風雪的肆虐之兩極，為我們塑造出斯堪地那維亞民族性格的兩個側面，讓其陰陽互補吧？

在西貝流士浩繁的作品中，最值得一聽的，除了太有名的交響詩《芬蘭頌》和後來被海菲茲演奏而名聲大噪的《小提琴協奏曲》之外，以我之見再有就是他的《勒明基寧組曲》中的《圖奧內拉的天鵝》，和他的《D小調小提琴協奏曲》，以及第四、第五交響曲了。

1899年創作的《芬蘭頌》是一首比芬蘭國歌還要有名的樂曲，幾乎成

了西貝流士的代名詞。《芬蘭頌》生正逢時，它誕生在民族獨立運動高漲的年代，一出來就鼓舞著人民的愛國情緒，和著人們的心跳不脛而走，以致俄國沙皇畏懼其威力因而下令禁止演出，也使得西貝流士成為新興獨立的芬蘭音樂的代言人。也許，現在我們已經聽不出芬蘭人當時聽它時那樣熱血沸騰的感覺來了，但我們從它一開始那不安定的行板中，那被壓抑的呻吟中，在進入快板時定音鼓與銅管一起奏出那段最有名的旋律裡，一瀉千里的氣勢，那種大江東去的壯觀，可以想像它一定如抗戰時中國人聽《黃河大合唱》一樣的令人激動，一定有那種「風在吼，馬在叫，黃河在咆哮」的意味。

我相信作為一般聽眾，《D小調小提琴協奏曲》和《圖奧內拉的天鵝》會比《芬蘭頌》更能夠吸引人。第一次聽他的這首《小提琴協奏曲》，一開始小提琴柔和的抒情，特別是後來小提琴在高音區裡的波動，就有一種撕心裂肺的感動，站在那裡久久不願意動，什麼也不願意想，就那樣被它裹挾而去。甚至以後什麼時候聽，總有一種要落淚的感覺。

這是西貝流士1903年的作品，首演並不成功，兩年以後，1905年由理查·斯特勞斯指揮、哈里爾演奏，在柏林演出大為轟動之後，才逐漸被人們接受。它有一股懷舊的味道，也許暗合著西貝流士早年夢想當一名小提琴演奏家，而始終未竟的情結吧（他一直鍾愛小提琴，而和華格納一樣反感鋼琴，說鋼琴是忘恩負義的傢伙）。那種冰雪般冷冽與堅韌，從小提琴聲中凜凜地浸透出來，或許能夠聽出風雪聲從棕樹的枝葉間墜落，從薄霧濛濛的海上看到船桅顛簸的影子，海風獵獵，海浪翻湧，拍打著岸邊的花崗岩礁石。那絕對是屬於斯堪地那維亞的旋律、風景和心情。它和我們聽過跌宕的貝多芬、甜美的孟德爾頌和內向的布拉姆斯日耳曼風格的小提琴協奏曲截然不同。

第一次聽《圖奧內拉的天鵝》時，我就被它吸引了。那時，我不知道是什麼樣的曲子這樣好聽，趕緊一查，是西貝流士的這支交響詩《圖奧內拉的天鵝》（1895）。同時，在書中我知道了勒明基寧是芬蘭的一位家喻戶曉的英雄。早在西貝流士結婚度蜜月的時候，在鄉間第一次聽到從農民的嘴裡唱道的《卡萊瓦拉》中關於勒明基寧的古老唱詞，他就格外激動，那古老的旋律就深刻在他的心裡，一直發酵著。也許，我們現在已經聽不出來自遙遠的英雄的呼吸和古老蒼涼的旋律了，但我們仍然可以在弦樂的

如絲似縷之中，感受到圖奧內拉河的水面泛起的漣漪，隨風蕩漾起輕微的憂傷。柔弱如淅瀝雨滴的鼓點，從浩瀚的天邊傳來，英國管吹出讓人心碎的幽幽鳴響，和大小提琴此起彼伏地呼應著。法國圓號吹響了，雙簧管纏綿不已，天鵝飛起來了，高貴的翦影伴隨著明亮而深沈的號音（那加了弱音器的號音是天鵝的鳴叫嗎？），漸漸地隱沒在弦樂和豎琴織就的一派雲霧縹緲的水天茫茫中。

《圖奧內拉的天鵝》不是一首田園詩，不是一幅風情畫。它是對古典情懷的一種緬懷，對英雄逝去的一聲歎息。時過境遷之後，曾經鼓盪在西貝流士和當時聽眾心中音樂的意義，如今已經變得似是而非了。但它留給我們的音樂是存在不變的，那音樂是奇特的，能夠滲透進人的心靈。晚年的西貝流士特別看重包括《圖奧內拉的天鵝》在內的4首《傳奇》，他認為足以和他的任何一首交響曲並駕齊驅。

西貝流士一生寫了7部交響曲，關於他的交響曲，我們應該多說幾句。如果說葛利格音樂的主要貢獻在小品方面，那麼，西貝流士則在交響曲方面，他是以此而贏得世界性的聲譽。在新舊世紀轉換的時刻，交響樂這一形式在布拉姆斯之後已經走到了末路，儘管布魯克納、馬勒一個在守舊一個在創新，不停地廝殺與實驗，企圖挽回它的頹勢而再造輝煌，畢竟已經不是交響樂的黃金時代了。西貝流士卻堅持著這一形式，其意義何在？

1899年，西貝流士的《E小調第一交響曲》，由西貝流士自己親自指揮上演。其音樂素材中屬於芬蘭自己的民族元素，與德奧和俄羅斯的音樂完全不同，它讓芬蘭人聽來是那樣親切，可觸可摸，相親相近，一種身臨其境的感覺，和隔岸觀火的感覺畢竟不一樣。它不僅讓芬蘭人聽到原來自己也有交響樂，不用再只去聽德奧和俄國的了，同時正應和著當時芬蘭抗爭沙俄的統治、爭取民族獨立的時代背景，以聲音的形式在歷史的空間裡迴盪，和整個民族的心聲相呼應。我想這就是西貝流士交響樂出現的雙重意義。也許這正是西貝流士帶領芬蘭管弦樂團，到斯堪地那維亞巡迴演出大受歡迎的原因，同時也是他們到巴黎博覽會上進行演出，令歐洲人大為震驚的緣故吧。當時馬勒帶領著維也納交響樂團也在那裡演出，卻已經風光不再，把風頭只好讓給了西貝流士。

無疑，更加成熟的第四和第五交響曲是最值得一聽的，把它們合在一起聽，是不錯的選擇。一部是內心獨白式的水滴石穿，一部是對外部世界

宣泄的淋漓盡致，兩部交響曲對比著也銜接著西貝流士的內心世界和音樂世界。

《A小調第四交響曲》因運用了不諧和音，在1911年首場演出時曾經遭到聽眾的噓聲（一直到了1930年托斯卡尼尼在美國指揮演奏它，才多少改觀人們心中對它的成見），如今卻被譽為西貝流士最偉大的作品，世事滄桑，有時就是這樣顛倒著頭腳，所謂此一時彼一時。在北歐一些弱小國家裡，只有西貝流士對交響樂投入最多，也只有他才能夠駕馭這種形式，而挪威的葛利格就不如他，葛利格只作過一部《C小調交響曲》，並不有名，有名的還是他的一些鋼琴小品和《彼爾・金特》組曲。丹麥的尼爾森（Carl Nielsen, 1865-1931）和葛利格與西貝流士都是同時代人，一生創作了6部交響曲，我聽過他的第四交響曲《不滅》（正好和西貝流士的《第五交響曲》在一張唱盤裡面），但其遠不如西貝流士的好聽，他走的似乎是華格納的路子，有些華而不實。

西貝流士對交響曲的認識與眾不同，據說他和馬勒1907年曾經在赫爾辛基有過一次會晤，當時馬勒已經是聲名顯赫，而西貝流士的第四第五交響曲還沒有問世，站在下風頭。馬勒信心十足地說：「交響樂就是一切，它必須容納萬物。」西貝流士卻針鋒相對地說：「交響樂的魅力在於簡練。」[9]

《第四交響曲》的風格可以說就是簡練，精鍊的配樂，清淡的和聲，簡約的演奏，都極其適合西貝流士憂鬱而無從訴說的心情。簡潔，可以說是和葛利格一樣同屬於斯堪地那維亞的風格。曾經為西貝流士作傳的英國學者大衛・伯奈特─詹姆斯高度評價《第四交響曲》的這種簡潔的風格，他說：「《第四交響曲》是一首刮皮去肉到僅存骨架的管弦樂作品，沒有一盎司的贅肉留著，有些人可能會說它憔悴瘦削。用另一個比喻來說明，西貝流士創作此曲，只使用了音樂中的名詞和動詞，沒有形容詞，沒有副詞，甚至連連接詞都沒有。《第四交響曲》似乎是在音樂中預示著未來某些文學領域中的發展。例如，海明威再精簡不過的散文風格中的幾項要素。這是一首極為凝練的作品，表演者和聽眾都必須保持最高度的集中力。已故的指揮家庫塞維茨基（Serge Koussevitzky）有一次在波士頓指揮此曲時聽眾反應冷淡，他轉過身對他們說，如果他們不喜歡《第四交響曲》，他會一直演奏到他們喜歡為止（他真的這麼做了）。卡拉揚也

說，他個人認為有3部作品指揮起來最費情感，《第四交響曲》就是其中之一。」[10]

除了簡練，就是曾經有人批評他這部《第四交響曲》音樂效果的「渾濁」。的確，在這部交響曲中少了陽光燦爛，而瀰漫著晦暗，聲音帶來的不是明快，而是晦澀甚至確實是渾濁。裝有弱音器的大提琴以切分音的方式笨重而沈重地一出場，就預示著陰鬱的烏雲壓抑著沈沈地四散飄來。銅管樂的陰森，也少了本來應有的陽光般的明亮，而多了金屬般的尖厲。單簧管和雙簧管夢囈般的顫慄，往返反覆著和弦樂交織著，失去了美好的幻想，而是一種滲透心底的哀愁和無盡的冥想，如黃昏時分的潮汐一浪浪湧上沙灘，冰涼而帶有魚腥味兒地浸濕了你的雙腳。

《降E大調第五交響曲》，是西貝流士自己最得意之作，曾經被他先後大改過3次，在他所有作品的創作中是絕無僅有的。1919年的秋天，他在最後定稿後說：「整部作品由生氣勃勃的高潮到底，是一部勝利的交響曲。」這部誕生在蘇聯十月革命和芬蘭獨立之後的交響曲，和芬蘭一起面對著勝利，也面對著戰爭帶來的滿目瘡痍，感傷的同時也充滿希望。和陰鬱的《第四交響曲》不同，明朗注定就是這部交響曲的色彩和性格。

第一樂章，他特別愛用的法國圓號和木管輕柔明亮地先後出場，先把一種牧歌氛圍清爽地演繹出來，即使是慢板也傳達出熱情的聲響來。當急促的弦樂響起來，立刻迸發出陽光般耀眼的光澤。在密如雨點的定音鼓的伴奏下，小號吹出愉快的聲音，小提琴和弦樂搖曳著，或是快速的木管聲聲，如小鳥啁啾，是大自然明快色彩在樂隊中的宣泄。

第二樂章，還是他愛用的木管和法國號，沈穩而柔弱，然後是輕輕的弦樂如露珠滾動般的彈撥，與同樣輕柔的長笛的呼應，如同戀人之間彼此溫馨的親吻，純樸動人。加進來的各種變奏，時緩時急，撲朔迷離的色彩一下子如萬花筒一樣豐富迷人。

最後一個樂章，先是中提琴，後是小提琴，然後是整個弦樂，最後是木管的加入，急促如山澗湍急的溪流，一路起伏動盪，那樣飄忽不定，那樣搖曳多姿，那樣堅定不移。當溪流終於從林間山中流淌到開闊平坦的平地，攤開了腰身曬在陽光之下，在略帶憂鬱甜美的弦樂襯托中，木管和大提琴演奏出唱詩般的燦爛旋律，將樂曲推向了高潮，真是令人感懷不已，直覺得天高雲淡，天風浩蕩，天音瀰漫。

　　將這部交響曲聽完，我不大明白西貝流士為什麼特別愛用法國號和木管，還愛用弱音器。或許，西貝流士不喜歡交響曲中那種眾神歡呼的高亢交響效果，比如貝多芬那樣，才特別加上了弱音器吧？而法國號和木管，總會容易讓我們想起田園的自然，想起被陽光曬得暖融融的草原、河流和田埂，那種純樸與溫暖，與北歐大海之濱矗立著的嶙峋礁石，呈明顯的對比和對稱的關係。如果這樣來理解西貝流士這兩部交響曲，我們可以把《第四交響曲》比作後者，即寒氣凜冽的大海和礁石，在月光或風雪映襯下，所呈現的色彩，一定是銀灰色那種冷色調的。而《第五交響曲》則一定是陽光下鋪展開放到了天邊的向日葵，或成熟了正在秋風中沈醉蕩漾著的田野，所呈現的色彩是金黃色的。

　　和葛利格認為大自然的一切感召著自己一樣，西貝流士對大自然也有一種天生的情感和敏感，特別能夠從聲音中細緻入微地感覺出音樂所蘊含著的色彩來，他一直認為世界上任何一種聲音都有和它們相對應的自然色彩，音樂的任何重要旋律，都有和它們相呼喚的原始和聲。他能夠在麥田裡感覺到泛音，在泛音中感受到色彩。在聲音和色彩之間，他如同魔術師一樣變幻多端，讓色彩發出聲音，讓聲音迸發出色彩，很像我們現在所說的感應。他能夠準確地指出每一個音調和色彩的關係，他曾經這樣說過：「A大調是藍色的，C大調是紅色的，F大調是綠色的，D大調是黃色的……」[11]我無法想像音調中蘊含著這樣豐富的色彩，但不能不敬佩他如此的奇思妙想。

　　1875年，西貝流士10歲，寫下了他的第一部作品，大提琴和小提琴的彈撥曲《雨滴》。那時，他還是一個孩子，無論他的心情還是眼前的世界乃至音樂，呈現給他的都如同雨滴一樣透明的顏色。

　　1909年，西貝流士在英國倫敦完成了一首《d小調弦樂四重奏》，名字就叫做《親切的聲音》，表達了他對聲音的情有獨鍾。那裡抒發的是他內心的感傷，親切的聲音裡流露出的色彩是什麼呢？我感覺不出來，但西貝流士一定能夠感覺得到，他才願意用從細膩到恢弘的豐富聲音給予他的弦樂以無窮的變化。那或許是陰霾之中被天光所映照下變化著的鉛灰色，那種色彩正和他當時的心情相吻合，經濟的拮据，又剛剛做完喉症手術，逼迫他必須要遠離酒和雪茄；也和當時的世代相吻合，俄國沙皇正虎視眈眈地威脅著他的祖國芬蘭，使得他的心情越發鬱悶；同時和英國那總是霧濛

濛雨濛濛的鬼天氣相吻合。

　　1914年，西貝流士赴美國參加挪福克爾音樂節並演出他的交響詩《海洋女神》。第一次到那麼遙遠的國度去，越過大西洋時，落日下澎湃的大海給他全新的感受，伏在船舷上，他別出心裁地說海水是「酒色的」。這種色彩讓我新奇也讓我驚奇，因為我始終沒有弄明白「酒色」到底是一種什麼顏色，葡萄酒、萊姆酒和杜松子酒的顏色是一樣的嗎？也許，那「酒色」是西貝流士心中對大海的印象和幻想，乃至錯覺的一種綜合體。

　　西貝流士確實有著一種對音樂獨特的敏感，有時候，簡直像是具有特異功能。據說在他晚年的時候，只有他的妻子艾諾拉相信，只要他的音樂在世界上的哪一個地方被播放出來了，他一定能夠感覺得到，艾諾拉說：「他靜靜地坐著看書或看報，突然又坐立不安，跑到收音機那裡，接上電源，然後，我們就聽到他的某一首交響曲或交響詩，從收音機裡傳了出來。」[12]這真是神奇無比，讓人難以置信。

　　晚年的西貝流士一直住在以妻子名字命名的艾諾拉別墅裡，那裡位於赫爾辛基郊外，遠離喧囂，獨自一人，與世無爭，繁華落盡，寧靜致遠。儘管，在他90歲的生日時，祝賀的信件如雪片一樣飛來，就連英國首相邱吉爾都發來了賀電，芬蘭當時的總統帕西維琪，通過無線電廣播向全國發表講話，可謂殊榮備至，但他一樣過著隱士一般的生活。像他一樣活到92歲的音樂家，可以說是絕無僅有。他逝世那一天的傍晚時分，在赫爾辛基芬蘭交響樂團正在演奏著他的《第五交響曲》。伴隨著自己的音樂，他離開了人間，這大概是對他最好的送葬了。

　　我們應該把這一講稍稍總結一下了。葛利格和西貝流士讓斯堪地那維亞揚眉吐氣，北歐兩個貧窮偏僻的小國，居然如此鋒利地撕開了雄霸歐洲漫長幾個世紀的德奧音樂盔甲一般堅硬而厚重的一角。儘管他們的性格和風格有所不同，儘管他們所採取的都不是先鋒的方式，而是保守的古典主義的方式，但他們橫空出世的意義是相同的。

　　在談到他們之間相同的時候，我願意將英國專門研究葛利格的學者施洛特爾（Brian Schlotel）論述葛利格與西貝流士時的一段話摘抄下來：

　　人們不無興趣地注意到這兩個作曲家在創作中往往選擇相同的主題，比如，同樣描寫北部森林，葛利格作品中有《彼爾‧金特》第三幕

弦樂和法國號的25小節的短短的前奏〈松林深處〉；而西貝流士則有龐大的交響音詩《塔皮奧拉》。二者不分高低，都是傑作。一個喜歡小小的鉛筆素描，另一個喜歡大型油畫。兩位作曲家都用管弦樂描繪各自想像中的海上風暴：葛利格——《彼爾·金特》；西貝流士——《暴風雨》序曲。他們都醉心於人與自然的關係，對四季的謳歌也是不斷出現的一個主題。葛利格的抒情小品《返家》和西貝流士的《勒明基寧歸來》同樣表達著北部人返家的喜悅。兩人都描繪過黑暗奔騎：西貝流士的騎馬人在黑暗中朝著東方走到日出；而葛利格的一首《心緒》中段是〈月光下的約會〉。葛利格1886年的《第三號小提琴奏鳴曲》和西貝流士1903年的《小提琴協奏曲》似乎也都來自同一個感情世界。兩位作曲家還都創作了充滿自傳式自我對話的弦樂四重奏。另外，葛利格《鋼琴奏鳴曲》副部主題狂歡欣喜向前推進的尾聲，直接使人想起西貝流士《第三交響曲》的結束。[13]

這段話也許有助於我們更好地理解葛利格和西貝流士，正是有著這樣多的相同點，他們兩人才共同地在斯堪地那維亞，發出了他們相近的聲音，在上一個世紀之交，以他們的音樂共同塑造了新的歷史。

我們也應該將上述3堂課總結一下。在我們所講的關於俄羅斯、波希米亞和斯堪地那維亞所誕生的民族音樂，彼此有著什麼樣的不同和關聯，在整個歐洲浪漫主義音樂的大潮退潮中又起著什麼樣的作用，是我們需要了解的話題。

朗格在他的著作中從文化史的角度，為我們進行了總結。他說：

疲乏的浪漫主義懷著羨慕和放鬆的心情，迎接著各個民族樂派，因為急速衰頹的西方諸樂派，華格納使之陷於停滯，布拉姆斯使之徬徨困惑，而李斯特曾揚鞭駕馭的西方樂派，在困境中總算找到了一條出路，從俄羅斯和斯堪地那維亞諸國家飄起輕微的異國芳香，起了恢復元氣的作用——波希米亞音樂雖然是徹底的，而且本質上是民族的，但從整個來說更接近西方，不像是異國的；青年作曲家拜倒於葛利格的典型的和聲和林姆斯基—高沙可夫的潑辣的管弦器之下。多世紀以來未被人利用的民間因素往往變得那樣多，那樣通俗易解，以致作曲

家自己的內心世界，完全淹沒在民間因素之中了。這些作品更多反映出來的是新發現的外在世界的豐富和風味，這一點是無可否認的。這種情況促進了民間音樂的發掘，而正在興起很快就採用了這些因素，在法國人的維護下又產生了一種國際性的風格。所以，葛利格和穆索爾斯基早就在德布西身上調和起來，而民族主義時期實際上在各不同樂派的最後代表人物逝世以前就已經成為過去，但他們有趣的音樂作品卻一直與二十世紀的音樂相抗衡。[14]

　　朗格說得真好，他言簡意賅地總結出不同民族樂派的區別和意義，它們和浪漫主義與象徵主義的關係，以及它們對於新世紀的作用。

　　不管怎麼說，浪漫主義也好，印象主義也好，民族主義也好，如何的主義紛爭，城頭頻換大王旗，新的世紀到來了，新的音樂也將要出現了。這將是一輪新的回合。

註釋

1 菲爾‧古爾丁《古典作曲家排行榜》，雯邊譯，海南出版社，1998年。

2 施洛特爾（Brian Schlotel）《葛利格》，高群譯，花山出版社，1999年。

3 張洪模《葛利格》，花山出版社，1998年。

4 同上。

5 同2。

6 同3。

7 野宮勳《名曲鑑賞入門》，張淑懿譯，生活出版社。

8 同3。

9 胡向陽、鄧紅梅編著《西貝流士》，東方出版社，1997年。

10 大衛‧伯奈特－詹姆斯《西貝流士》，陳大鈞譯，江蘇人民出版社，1999年。

11 同9。

12 同10。

13 同2。

14 保羅‧亨利‧朗格《十九世紀西方音樂文化史》，張洪島譯，人民音樂出版社，1982年。

理查・斯特勞斯和勳伯格

世紀之交的新音樂

　　十九世紀與二十世紀交替之際，新的音樂和新的音樂家也相繼誕生。理查・斯特勞斯和勳伯格是一階的代表人物。

　　野心勃勃的斯特勞斯，大膽採用了多調性和無調性的技法，展示了音樂製作新的可能性；革命派的勳伯格，則以無調性和十二音體系創建了嶄新的音樂，啟迪了日後現代音樂，堪稱「現代音樂之父」。

　　自巴洛克時代以來，古典音樂已經蔓延了漫長的幾個世紀。無論經過了古典主義還是浪漫主義的什麼時期，也無論多如牛毛的音樂家的風格是多麼不同，基本程式和規範是在方圓之內的，如同地球繞著太陽轉一樣，都是圍繞著調性為中心轉的。可以說，傳統的大小調體系和和聲功能，已經被發揮到了極致。一批又一批層出不窮、前仆後繼的音樂家，群星燦爛般地擠滿了天空，音樂家們如同一起走到了雄偉卻已經是盡頭的懸崖邊。是接著就這樣走下去，還是另闢蹊徑，開創一片新天地，如同醒目的問號，擺在哈姆雷特的面前一樣，擺在所有被濃重陰影籠罩下的音樂家們的面前。

　　十九世紀就要結束，新的世紀就要到來，新的音樂和新的音樂家應該也隨之一起到來。理查‧斯特勞斯和勳伯格就是這樣的背景下，必然地出現在我們的面前，儘管他們兩人對抗舊時代、迎接新世紀的方式和姿勢不盡相同，為我們展示的音樂也不盡相同。

　　就讓我們先來說說理查‧斯特勞斯（Richard Strauss, 1864-1949）。

　　這位出生在德國慕尼黑的音樂家，音樂天分的發揮首先得益於他的父親。他的父親弗朗茨（Franz）是慕尼黑皇家樂團的首席圓號手，據說小時候的斯特勞斯只要一聽見圓號聲就笑，一聽到小提琴聲就哭，可見父親的圓號和他有了一種天然的親和力，父親給予他嚴格而深厚的古典音樂的教育，讓他受益終生。

　　老弗朗茨一輩子崇拜貝多芬、莫札特和海頓，堅決反對當時風光一時的華格納，他猛烈攻擊華格納是「醉酒的華格納」。1883年，當華格納逝世的時候，樂團（當時樂團的指揮是華格納的擁戴者、李斯特的女婿彪羅，後李斯特的這一女兒因和彪羅一樣崇拜華格納而離開彪羅成為華格納的妻子）所有的樂手都起立默哀，唯獨他一個人還是坐在那裡不動。他哪裡會料到，自己一手帶大的兒子（4歲就會彈鋼琴、6歲就會作曲）、一直生活在貝多芬和莫札特世界裡的兒子，竟然有一天也成為了華格納狂熱的追隨者。

　　也許，斯特勞斯對音樂的追求和叛逆，首先來自這樣的「弒父情結」。當然，他得首先感謝亞歷山大‧里特爾（A. Ritter，1833-96）對他的啟蒙，他向斯特勞斯說著和父親完全不一樣的話語，儘管都是德語，內涵卻南轅北轍。這位比斯特勞斯大31歲的前輩，是一位作曲家（儘管作品並

不出名）、小提琴手兼詩人。里特爾能言善道，一腔熱血，極其富於煽動性，旋風般一下子擄獲了斯特勞斯年輕的心。

1885年，21歲的斯特勞斯在彪羅的推薦下，到邁寧根（Meiningen）管弦樂團當指揮時認識了里特爾。那時候，他們兩人一見如故，幾乎每天晚上都要泡在小酒館裡，聽里特爾借助酒勁高談闊論一抒襟懷。青梅煮酒論英雄，里特爾告訴他貝多芬早已經日暮途窮，布魯克納也散漫蕪雜，布拉姆斯更是老邁而空洞乏味……音樂的救贖只有靠交響詩的連貫而強有力的樂思。他首先向斯特勞斯鼓吹李斯特和華格納，認為李斯特和華格納借助標題音樂的新理念而創作出新的音樂實驗，他說標題和音樂本身一樣古老，打開它的大門就能夠進入音樂的新境界。然後，他像是一個布道者，向斯特勞斯販賣尼采，他認為音樂離不開文學和哲學，尼采的新哲學能夠幫助音樂深入這個世界。

斯特勞斯聽了只有頻頻點頭的份兒，在老父親的耳濡目染之下，從小在古典主義的濃郁氛圍和規範教育之中，就像是久聞花香，即使再香，香得濃烈讓他覺得刺鼻而麻木，他乞求尋找新的芬芳刺激；再加上有人適時地伸出手，他便迅速離開了他父親古典主義的老路，轉而瘋狂地崇拜華格納和李斯特。

標新立異，追求前衛，幾乎成為一切年輕藝術家的性格。這是斯特勞斯創作的重要轉折點。在關鍵的世紀之交，年輕的一代不希望陪伴著父親在古典的泥沼裡再深陷下去，需要為之指點迷津而增加叛逆的決心、力量和方向感。因此，斯特勞斯一輩子非常感謝里特爾，他曾經說：「在這個世界上，不論今人古人，我最感謝的莫過於他了。里特爾的忠告標誌了我音樂生涯的轉捩點。」[1]

斯特勞斯成為華格納和李斯特的傳人，一般人都這樣認為，因為他寫下了那麼多的標題音樂，不是和華格納、李斯特很相像嗎？但是，如果我們細聽斯特勞斯的音樂，會發現他走的和華格納、李斯特的路畢竟不完全一樣，那只是一種形似而神已偏離。浪漫主義已經接近尾聲，儘管輝煌，已經夕陽西下，經過李斯特、華格納以及德布西等人的過渡，斯特勞斯只不過是借助晚霞的餘暉照亮自己的翅膀，飛翔得更遠更漂亮而已。斯特勞斯因此和他們的姿態並不一樣。他開創了新的時代，音樂史稱之為反浪漫主義時期或新浪漫主義時期，把斯特勞斯稱之為新德意志派。

　　斯特勞斯音樂主要的貢獻在他的交響詩和歌劇。我們先來看他的交響詩。最早的一部交響詩，是他1886年創作的《義大利》，那一年，他22歲，春天的時候，他第一次走出國門，去了義大利。羅馬和那不勒斯的綺麗風光，維蘇威火山爆發時的壯麗輝煌，讓他歎為觀止，儘管行李被竊，依然興奮不止，在那裡就迫不及待地寫好了初稿。可以說，那是他受到里特爾啟蒙之後的第一部作品，他在義大利時就抑制不住內心的激動寫信給里特爾說：「在羅馬的廢墟上，我發現樂思不請自來，而且成群結隊地來。」在這部作品中所表現出來的新樂風，特別是那後來被德布西稱為「蘇連托行板」的一段，和結尾那種與眾不同的匆忙，戛然而止的跌落，都讓聽眾感到陌生甚至驚訝。斯特勞斯自己富於先見之明地說：「恐怕人們聽了後會覺得作曲家患上了那不勒斯的瘟疫。」[2]不過，他要的就是這樣的效果，他打響了叛逆的第一砲，並不是為了求得掌聲，而是為了求得效果。

　　1887年3月2日，《義大利》在慕尼黑首演，斯特勞斯親自指揮，他的老父親擔任首席圓號（據說因為圓號的演奏太複雜老弗朗茨在家裡長時間練習）。演出的場面和斯特勞斯預測的差不多，一些聽眾熱烈鼓掌，另一些聽眾則發出很響的噓聲，支持者說他作品新穎，反對者說他神經不正常。事後，斯特勞斯寫信給他的一位女友說：「我感到非常驕傲，第一部作品就遭到如此強烈的反對，這足以證明它是一首有意義的作品。」[3]

　　斯特勞斯最著名的交響詩應該是《馬克白》（1886）、《唐璜》（1888年）、《死亡與淨化》（1889年）、《梯爾的惡作劇》（1894年）、《查拉圖斯特拉如是說》（1895年）、《唐·吉訶德》（1897年）、《英雄的生涯》（1898年）。在這些音樂中，除了《唐璜》和《死亡與淨化》有文字註釋之外，其他都沒有，只是一個光禿禿的標題。標題，只是他的一個引子，他只是借助標題，自己來一番新的發揮。和李斯特、華格納不盡相同的是，他在音樂裡面大膽採用了多調性和無調性的新技法，也就是說打破了古典主義的傳統技法，將路數拓寬，對於聽慣古典和浪漫音樂的人來說，覺得太新鮮也不大適應，保守派的質疑就更不用說了。就連他的老父親弗朗茨在《唐璜》演出之後，都給正在興頭上的兒子潑潑涼水，用帶有央求的口吻極力勸說兒子：「少一點外在的炫耀，多一點內涵吧。」歐洲音樂評論的權威，被威爾第稱之為「音樂界的俾斯麥」

的漢斯立克，則寫文章居高臨下地說：「可以發現年輕一輩的人才在音樂上前所未有的創新，確實展示了大師的手筆；但是，過猶不及，對他而言，色彩才是重心所在，樂思則是空空如也。」[4]

1889年，斯特勞斯在威瑪歌劇院擔任指揮，受到華格納的遺孀、李斯特的女兒的委託，到拜羅伊特音樂節上指揮華格納的歌劇《特里斯坦和伊爾索德》（這是他最想指揮的一部作品）的時候，歌劇的誘惑就爬上他的心頭，他很想創作自己的一部歌劇。可是，1893年他完成的第一部歌劇《貢特拉姆》，卻是以失敗而告終，以致他很久不再寫歌劇，直到了新世紀，也就是1901年才寫出了他的第二部歌劇《火荒》，其中木管演奏的音樂尤為優美。

斯特勞斯一共寫了15部歌劇，但最有名現在還經常上演的只有兩部：即獨幕歌劇《莎樂美》（1905）和三幕喜歌劇《玫瑰騎士》（1911）。其中最讓我們耳熟能詳的，刪繁就簡，也只剩下《莎樂美》中的〈七層紗舞曲〉了。作為一般聽眾，而不是專業音樂者，我以為聽這首曲子足夠領略斯特勞斯歌劇的魅力了。從這一點意義而言，我覺得斯特勞斯的歌劇趕不上他的交響詩。

不過，對於斯特勞斯在音樂上尋求新思維的創作，有些人並不能夠接受，他既想重返華格納和李斯特的老路，又想開闢新浪漫派的新路，便很容易兩頭不討好。他的父親老弗朗茨在《莎樂美》還沒有上演時就說：「天啊，多麼不安的音樂，就如同一個人穿著滿是金龜子的長褲一樣！」斯特勞斯和父親的分歧和矛盾，幾乎貫穿他創作的始終，對於兒子的創作，弗朗茨一直忐忑不安、憂心忡忡。可是，《莎樂美》上演時，卻一連獲得38次的謝幕（《莎樂美》是1905年12月9日首演，弗朗茨是這一年5月31日逝世，可惜未能看到如此的盛況）。馬勒在觀看後給予高度讚賞：「在一層層碎石之下，蘊含在作品深層的是一座火山，一股潛伏的火焰——不只是煙火而已！斯特勞斯的個性或許也是如此。這正是在他身上難以去蕪存菁的原因。可是我相當尊敬這個現象，現在並加以肯定。我快樂無比。」[5]

其實，無論歌劇還是交響樂，都已經無法再現昔日貝多芬和華格納的輝煌了。第一次世界大戰之後，通貨膨脹，失業人口增加，民不聊生，人們已經不會再像是當年一樣，安坐在劇院裡欣賞大部頭的交響樂和歌劇。

斯特勞斯早就明白這一點（戰爭期間，他擔心自己兒子要服兵役，幸虧體檢沒合格才倖免於難，內心的不安與擔憂和凡人沒有什麼兩樣），預見到浪漫時期的交響樂必定要被室內樂代替。所以，他才將交響詩的創作始終放在自己重要的位置上。他一直想使自己的音樂在形式的拓寬和內容的擴軍上做出不同凡響的貢獻。這兩方面，都說明他帶有侵略性的性格，並不只是表面上那樣的溫柔。

對於前一點，我們在前面已經說了，他大膽採用多調性和無調性的技法，展示了音樂製作新的可能性。後一點，他愛啃硬骨頭，專愛和文學聯姻，特別是愛和與音樂有著十萬八千里的哲學聯姻，做一番別出心裁的攀登。

我對斯特勞斯對哲學的濃郁興趣，非要將哲學和音樂結合在一起的作為，一直很是懷疑。不同學科的領域，當然可以彼此學習借鏡，但不可能彼此融和，正如兩座不同的山峰不可能融和為一座一樣。偏要用完全是訴諸於心靈和情感的音樂，去演繹抽象的哲學，我怎麼也很難想像該如何找到它們之間的契合點。這應該是完全不同的思維，非要做一種人猿的交配，實在是一種近乎殘酷的事情。對音樂的功能過於誇張，對自己的音樂才能過於自信了。他以為音樂無所不能，就像記者說的那樣一枝筆能抵擋十萬桿毛瑟槍，他以為自己只要讓七彩音符在五線譜上一飛，就可以所向披靡。

我很難想像如何用音樂將尼采這部超人思想的哲學著作《查拉圖斯特拉如是說》表現出來。斯特勞斯從尼采著作中摘抄了這樣抽象的句子：「來世之人」、「關於靈魂渴望」、「關於歡樂和激情」、「關於學術」，作為他這部驚世駭俗作品的9個小標題（尼采原著共有80個標題），給我們聽音樂時以畫龍點睛的提示。但是，我還是無法想像他如何借助音樂的形象和語彙，將這些龐大的哲學命題解釋清楚，讓我們接受並感動。他的野心太大，本來在屬於他自己的音樂江河裡游泳，非要游到大海中去翻波湧浪。音樂，真的能成為一條魚，可以在任何的水域中無所不在而暢遊無阻？或者，真能在地能做連理枝，上天能做比翼鳥，下海能做珊瑚礁，如此百變金剛一般，無所不能嗎？

聽《查拉圖斯特拉如是說》，說實話，我聽不出來這樣深奧的哲學來。除了開頭不到兩分鐘標題為〈日出〉的引子，漸漸響起的高亢小號聲

帶出的強烈的定音鼓點激越人心，還有那豐滿的管風琴聲裊裊不絕，能多少讓我感受到一些在大海滾滾波浪中太陽冉冉升起的感覺之外，無一處能讓我感受到斯特勞斯在小標題中所提示的那種哲學感覺，我無法在音樂中感受到宗教和靈魂、歡樂和激情、學術和知識。

　　我能感受到的是音樂自身帶給我的那種美好或深邃、震撼與驚異。在〈來世之人〉中，我聽到的是動人的抒情，緩緩而至的天光月色、清純蕩漾的深潭溪水。在〈關於靈魂渴望〉和〈關於歡樂激情〉中，我聽到的是由木管樂、小號、雙簧管構造的澎湃大海逐漸湧來，和無數的被風吹得鼓脹的帆船從遠處飄來。在〈輓歌〉中，我聽到的是哀婉的小提琴飄渺而來，和雙簧管交相呼應，鬼火一般明滅閃爍。在〈學術〉中，我聽到的迂迴，一唱三歎，甚至是纏綿悱惻。在〈康復〉中，我聽到的是略帶歡快的調子，然後是高昂如飛湍直下的瀑布，然後是急速如湍流激盪的流水，最後精巧優美的弦樂出現，如絲似縷，優雅迴旋。這莫非就是氣絕之後復甦的上帝露出了微笑？在〈舞曲〉中，我聽到的是高雅，長笛、雙簧管、小提琴在樂隊的陪伴下，上下像一群白鴿舞動著潔白透明的翅膀在輕盈地盤旋，似乎將所有的一切，包括艱澀的哲學都溶解在這一舞曲的旋律之中了。最後的〈夢遊者之歌〉中，我聽到的是木管、小提琴和大提琴的搖曳生姿和餘音不絕如縷。哪裡有哲學和神祕的宗教？尼采離我顯得很遙遠，而斯特勞斯只是戴著一副自造的哲學與宗教的面具，踩在他自己創作的自以為是深奧的旋律上跳舞。

　　以我庸常的欣賞習慣和淺顯的音樂水平，在斯特勞斯這首交響詩中，最美的一段莫過於第二節〈關於靈魂的渴望〉。也許，靈魂這東西是極其柔軟的，需要格外仔細，這一段音樂中的弦樂非常動人，交響效果極佳，並且有著濃郁的民歌味道，聽著讓人直想落淚。高音的小提琴使人高蹈在高高而透明的雲層中，一支風箏般輕輕地飄曳在輕柔的風中，命若纖絲，久久在你的視野裡消失不去，讓你湧起幾分柔情萬縷的牽掛。

　　最有意思的一節是第六節〈關於學術〉。在這一節中，盔甲般厚重的理念學術，變成了大提琴低沈而深情的旋律，更加抒情而輕柔的小提琴在其中游蛇一般蜿蜒地遊走；變成了小號寂寞而空曠地響起，單簧管清亮而柔弱地迴旋。學術變成了音樂，就像大象變成了小鳥一樣，其實，便不再是大象了，雖然，都還有眼睛在閃動。

　　雖然，這是斯特勞斯最富有魅力的一首曲子，但在我看來，他對音樂形式的大膽和野心，對音樂製作的精緻與細微，還是大大超過了音樂自身所包含的內容。無論怎麼說，一門藝術也好，一門學問也好，各有各的長處和短處，學問和借鏡替代不了彼此的位置，這樣才有了這個世界的多姿多彩，也才有這個世界的秩序。腳踩兩條船的實驗可以，但踩得久了，兩條船都很難往前划行，而人也極可能翻身下船，落入水中。

　　在這首音樂中，我們能聽出斯特勞斯的大氣磅礡，那種配樂色彩的華麗堂皇，那種和弦技法的駕輕就熟，效果刺激人心。但是，畢竟理念的東西多了些，他想表達的東西多了些，而使得音樂本身像是一匹負載過重的駱駝，總有壓彎了腰而有些力不從心的感覺。

　　在我看來，當時風靡一時的尼采的哲學，不過是激發了斯特勞斯的想像和創作的衝動。哲學，如同所有標題一樣，到了他那裡都成了藥引子，用音樂的湯湯水水一泡，尼采已經成為了他自己的味道。而作為一百多年以後聽眾的我們來聽這支曲子，聽出的更不會是尼采的味道，而只是斯特勞斯一些標新立異的音樂和莫名其妙的情緒。

　　斯特勞斯的作品有非常動聽的東西，但也有非常不中聽的東西。像是一艘船，時而航行在潮平兩岸闊的水域，千里江陵一日還，痛快淋漓而且風光無限；時而航行在淺灘上，船的航行一下子變得艱難起來，得需要人下去拉，就好像需要在樂譜上，註明標題才能讓人明白一些什麼一樣。

　　我還是頑固地認為，音樂是屬於心靈和感情的藝術，它不適合描寫，更不適合理念。一塊土地只適合長一種苗，雖然非常有可能長出來的都是月牙般彎彎的，但黃瓜畢竟不能等同於香蕉。

　　斯特勞斯另外兩部重要作品《梯爾的惡作劇》和《莎樂美》，同樣說明這樣的問題。

　　在《梯爾的惡作劇》中，我們怎麼能夠聽到梯爾，那樣在德國傳說中流傳甚廣的一個進行無數個惡作劇最後被吊死的喜劇效果的形象？我們聽到只能是活潑可愛的旋律。以一支簡單的樂曲，來表現如此複雜的劇情和人物，這是不可能的。音樂，是一把篩子，將這些不可為的東西篩下，留下的只能是屬於音樂自身能夠表現的。斯特勞斯總是想將這把篩子，變成他手中的一把鐵簸箕，野心勃勃要將一切撮進他的這把音樂的鐵簸箕之中。

　　同樣，在《莎樂美》中，我們也難以聽出莎樂美（四福音中的撒羅米）這個東方公主的豔情故事，〈七層紗舞曲〉，怎麼能表現出莎樂美將七層輕紗舞衣一層層地脫去，最後撲倒在希律王腳下，要求殺死施洗者約翰這樣一系列複雜的戲劇動作？反正，我是沒聽出來。我聽出來的只是配樂的華麗，旋律的驚人，弦樂的美妙，色彩的鮮豔。當然，如果我們事先知道莎樂美的故事，尤其是看過比亞茲萊畫的那幅莎樂美在希律王前跳舞的著名插圖，我們可以借助畫面從樂曲中想像出那種情節和情境。但是，如果我事先不知道這些，或者將樂曲的名字更改為別的什麼，我們依然會聽出它的動聽，卻絕不會聽出這樣的複雜、殘酷和享樂主義的氾濫。我們當然也可以通過樂曲想像，想像出的卻完全可能是風馬牛不相及的另一回事了。

　　對於敘事藝術比如小說戲劇來說，皮之不存，毛將焉附，人物和情節是必要的。對於音樂這門藝術，人物和情節往往是長在它身上多餘的贅肉，它表現的不是人物和情節，而只是我們的情感和心靈。所以，在對比包括敘事和繪畫的一切藝術之後，巴爾札克這樣說：「音樂會變成一切藝術之中最偉大的一個。它難道不是最深入心靈的藝術嗎？您只能用眼睛去看畫家給您繪畫出的東西，您只能用耳朵去聽詩人給您朗誦的詩詞，音樂不只如此，它不是構成了您的思想，喚醒了您的麻木記憶嗎？這裡有千百靈魂聚在一堂……只有音樂有力量使我們返回我們的本質，然而其他藝術卻只能夠給我們一些有限的歡樂。」6

　　從這一點意義上來說，小說或戲劇是有限的藝術，是屬於大地上的藝術，而音樂卻是無限的藝術，是屬於天堂的藝術。人物和情節，只是地上的青草和鮮花，甚至可以是參天大樹，卻只能生長在地上，進入不了天堂。斯特勞斯偏偏想做這樣的實驗：要將它們拉進天堂。無論這樣的實驗是否成功，斯特勞斯畢竟做出了他持久不懈的努力。我想，尼采的「超人」哲學，對於他還是起了作用，先點燃了他的內心，再點燃了他的音樂，為我們爆發一種我們也許看不慣卻絕對是與眾不同的火花。羅曼·羅蘭曾經高度評價斯特勞斯這種頑強的意志力：「相對他的感情而言，他更關心他的意志；這種意志不那麼熱烈，常常還不帶個人性格。他的亢奮不安似乎來自舒曼，宗教虔誠來自孟德爾頌，貪圖酒色源於古諾和義大利大師，激情源於華格納。但他的意志卻是英雄般的，統治一切的，充滿嚮往

的，並強大到至高無上的地步。所以，理查·斯特勞斯才那麼的崇高，並到目前為止還獨一無二。人們在他身上感到一股力量，這力量能支配人類。」[7]

　　朗格在論及斯特勞斯時，曾經說過這樣一段有意思的話：「有人把斯特勞斯比作哈塞，這種比喻是恰當的，因為十八世紀這位偶像人物一生熱愛他的技藝，他懂得聽眾，知道怎麼樣滿足他們的要求。哈塞親眼看到莫札特的成功，斯特勞斯和哈塞一樣，他在理應歸屬的時代之後，繼續活了一個世紀之久，他從他自己的獨立堡壘裡，觀望著二十世紀音樂的前進。」[8]

　　斯特勞斯大部分的音樂是在世紀之交完成的，他確實比馬勒要幸運，又活到了一個新的世紀，閱盡人間春色。不過，朗格在這裡說錯了一小點，哈塞（Johann Adolph Hasse, 1699-1783）並不是斯特勞斯的同胞，而是義大利人，只不過他出生在德國，而且大部分時間生活在德國，他的音樂特別是他的交響樂的影響力也在德國。哈塞確實親眼看到了莫札特的成功，斯特勞斯看到了誰的成功呢？朗格沒有具體說明。但無可爭議應該指的是奧地利的作曲家阿諾德·勳伯格（Arnold Schoenberg, 1874-1951）。

　　斯特勞斯確實在自己獨立的堡壘裡，觀望二十世紀音樂前進的人群中，看到了勳伯格的身影。雖然，勳伯格僅僅比斯特勞斯小10歲，卻是屬於新世紀的人，兩代的區分就這樣涇渭分明，他們分別站在了一條正在奔騰向前的河流兩岸，歷史和命運一起注定，斯特勞斯無法跨越到河的對岸，勳伯格也不可能退回到河的另一岸。但是，斯特勞斯在河的這岸看到了對岸新生的力量，並願意給他以鼓勵。1901年，正是由於斯特勞斯的推薦，勳伯格才在貧困中（當時他結婚不久，女兒剛剛出生，作品受到冷遇，又辭去了會計的工作，生活極其困難，他的學生貝爾格（Alban Berg）和韋伯恩（Anton von Webern）不得不為他募捐以解燃眉之急）獲得了「李斯特獎金」，並謀到斯特恩（Stern）音樂學校裡教書的職位，這在當時是極其不容易的，因為勳伯格沒有文憑，連一點專業音樂學院培訓的學歷都沒有。可以說，是斯特勞斯助了他關鍵的一臂之力。

　　客觀地講，作為以退為守的斯特勞斯，所走的無調性之路，打破傳統的樂器使用觀念，在管弦樂中創造了新的經驗，是基於他父親從小就幫他打下的古典主義和浪漫主義的根基，他並沒有完全離它們而去，或者說如

同孫悟空一樣，沒有能夠跳出如來佛的手心。真正徹底打破了傳統音樂的理念、規範、規則和制度，以無調性和十二音體系創建了嶄新的音樂，徹底跳出籠罩漫長幾個世紀的古典主義，和一個多世紀的浪漫主義的藩籬的，是勳伯格。勳伯格是真正的革命派，他以進攻的姿態橫掃千軍，勢如破竹。勳伯格自己堅定地說：「要一往直前，不要問前面或後面有什麼。」9這話說得很有氣派，就像一個革命者似的。勳伯格就是這樣堅定地和他的學生貝爾格、韋伯恩，豎立起與斯特勞斯不盡相同的表現主義大旗。他們3人號稱維也納三傑，又稱為新維也納派，和斯特勞斯的新德意志派遙相呼應著，也遙遙對峙著。

勳伯格自幼家境貧寒，完全是自學成才，到音樂廳裡去聽音樂，從來是奢侈的夢想，只好經常趴在咖啡館的牆外聽音樂。他的成功除了自己的勤奮與悟性之外，要特別感謝兩個人：一個是他的舅舅，這是他全家唯一精通法文，並有深厚文學修養的人，舅舅幫助他完成了在貧寒家庭中，幾乎不可能有的良好的早期教育（他的弟弟在這樣的教育下，後來也成為了一名歌唱家）。一個是澤姆林斯基（A. Zemlinsky, 1872-1942），澤姆林斯基對勳伯格的啟蒙，和當年里特爾對斯特勞斯的作用很相似，在他們青春期成長的關鍵時刻，像一個程咬金從半路上殺出，為他們攔腰一斧頭，砍下以往的羈絆。

那時，勳伯格參加維也納的一個業餘弦樂隊，澤姆林斯基是那個樂隊的指揮。儘管澤姆林斯基只比勳伯格大2歲，卻是勳伯格音樂的引路人，他比較系統地教會了勳伯格作曲的方法，並使他開闊了眼界。這是勳伯格一生中唯一一次正規的音樂學習和訓練，雖然只有短短幾個月的時間。勳伯格一生感謝澤姆林斯基，後來他娶澤姆林斯基的妹妹為妻。

勳伯格早期作品師法華格納和斯特勞斯，這在他1899年25歲時所譜寫的《昇華之夜》最能夠聽得出來其中相似的韻味。這部根據德國詩人戴默爾《女人和世界》的詩集譜寫的音樂，它描摹的是一對情侶在月光下漫步，女的向男的傾訴對他的不忠，並且已經懷了孕，男的原諒了她，他們在月光下深情地擁抱，夜色也變得明亮起來，世界得到了昇華。我們從音樂所表現的內容，就可以看出浪漫主義的基本元素在裡面盡情彰顯，也可以看出他和斯特勞斯一樣，妄圖用音樂來描述人物的情節與細節。

勳伯格真正完成他革命性的舉動，創造了無調性，是以1912年他32歲

時譜寫了《月光下的彼埃羅》為標誌的。

　　《月光下的彼埃羅》，是一個好聽的名字，充滿詩意和想像。彼埃羅，這3個音階聽起來很悅耳，就像我們聽到瑪麗婭或娜達莎這樣的音階能感覺出是美麗的姑娘一樣，而月光下這3個字的組成作為人物出場的背景，又能讓人蕩漾起許多晶瑩而溫柔的想像，錯以為是《昇華之夜》的翻版。這只是望文生義出來的感覺和想像。聽這支為詩朗誦配樂的樂曲，絕對湧不出這樣的感覺和想像來。

　　事過近90年，今天再聽這支樂曲，我反正是聽不出來一點那位比利時的詩人吉羅所寫的以義大利的喜劇丑角，彼埃羅為主角發笑的意思了。也許，這是文化差異所帶給在聽勳伯格時的必然損失。當時彼埃羅這個丑角是非常有名的，據說，他經常戀愛失敗，受到月光引誘而發狂地胡思亂想，以致笑話百出。一個時代有一個時代的英雄，一個時代有一個時代的丑角。否則，勳伯格不會對他這樣感興趣，專門為這些詩，據說一共是21首詩配樂的。

　　勳伯格不再像以前的作曲家如華格納和馬勒一樣追求樂隊的龐大。這首音樂的樂隊，一共只有8件樂器，時而合奏，時而獨奏，很難聽到悅耳的旋律，也聽不到交響的效果，長笛似乎沒有往日的清爽，單簧管沒有往日的悠揚，小提琴也沒有往日的婉轉，像是高腳鷺鷥；踩在泥濘的沼澤地裡，鋼琴也似乎變成了笨重的大象，只在叢林中肆意折斷樹枝粗魯地蹣跚。

　　金屬般冷森森的音階、刺耳怪異的和聲、嘈雜混亂的音色，給人更多的不是悅耳優美，而是淒厲，冷水驚風，寒鴉掠空。我想起的不是彼埃羅那位丑角在月光下可笑的樣子，而是表現主義畫家諸如凱爾希納或康定斯基（Wassily Kandinsky）那種色彩誇張、幾何圖形扭曲的畫面。

　　作為一般聽眾，也許寧願聽勳伯格的《昇華之夜》。並不是歲月拉開歷史人物與藝術氛圍的隔膜，而是勳伯格與古典浪漫派的音樂，也與我們今天一般的欣賞習慣，拉開了那樣大的距離。在勳伯格這裡，優美動聽已經不是音樂唯一和主要的要素，他走的是一條與前人不同的路，他有意在這條路上布滿荊棘，而不再播撒我們習慣的鮮花。我們也就不會奇怪了，在《月光下的彼埃羅》中，那種難以接受的雜亂的音色、尖利的和聲，那些怪獸般張牙舞爪的樂器湧動，正是勳伯格要追求的效果。他就是要用這

樣的音樂效果，來配製詩朗誦的旁白，讓人不適應，同時讓人耳目一新。
美國音樂史家格勞特和帕利斯卡在他們合著的《西方音樂史》中，這樣形
容這支《月光下的彼埃羅》：「猶如一縷月光照進玻璃杯中，呈現許多造
型和顏色。」[10]他們說的頗有道理。雖然，那些造型是我們不習慣的，那些
顏色是我們不喜歡的，畢竟是屬於勳伯格的創造。

　　聽慣了和諧悠揚的音樂，聽慣了為詩朗誦而作慷慨激昂或悅耳纏綿的
配樂，聽《月光下的彼埃羅》的感覺真是太不一樣，得需要耐心才能聽完
（勳伯格晚年創作根據拜倫詩改編的配樂曲《拿破崙頌歌》，一樣的周折
難聽）。聽完這樣的音樂之後，我想在勳伯格那個時期，古典主義盛行了
那麼多年，浪漫主義和新浪漫主義又主宰了那麼多年，一直都是以有調性
的創作手法，以優美的旋律、諧和的和聲、完美的配樂、優雅的交響樂而
為人們所喜愛（即使華格納、李斯特、德布西，乃至理查・斯特勞斯做過
激進的探索，使得調性模糊和游移起來，最終並沒有完全打破），便也習
慣著將耳朵磨成了厚厚的老繭，將音樂的做法形成一種約定俗成的規律。
突然，有這樣的一個勳伯格闖了出來，在一直奉為美麗至極的一匹閃閃發
光的絲綢上，「呲啦」一聲撕破了一角，也不再用它來縫製精緻而光彩奪
目、拖地搖曳的晚禮服，而是縫出一件露胳膊露腿的市井服裝來，這得需
要多麼大的勇氣。從這一點意義上來說，說他是富於創造性的，一點不
假。勳伯格尋求的更是將音樂自身發展，方才有勇氣打破墨守的成規，不
惜走向極端，向平衡挑戰，向傳統挑戰，向甜膩膩挑戰，向四平八穩挑
戰。

　　這樣的音樂革命遭到反對，可想而知。和勳伯格同樣受到納粹迫害，
不得不離開德國到美國的欣德米勒，後來也反對勳伯格，說他的音樂不過
是胡思亂想。調性的解體，曲式的瓦解，旋律的支離破碎，節奏的莫衷一
是，使得音樂失了原有的秩序，變得隨心所欲而雜亂無章，它被指為無政
府主義和造反。確實也是如此，對於傳統的古典主義和浪漫主義而言，
勳伯格的無調性和他在1923年50歲誕辰時候宣布的十二音作曲法，妄圖將
音樂的語言統帥在他的十二音體系裡，以及他第一次將噪音運用在音樂之
中，無疑都是一種造反顛覆。面對形形色色的反對，勳伯格當仁不讓地反
駁說：「調性並不是音樂永恆的法則。」「不諧和音的解放，指的是將不
諧和音，變為一種與諧和音同樣可以理解的東西，消除不諧和與諧和之間

的界限，在作品中以同樣的方式加以處理。」「用十二個音來作曲的方法，即十二個音中的每一個音只是和另一個音發生關係。」「十二個音是平等的，由此也就取消了以某一個音為中心的傳統調性。」[11]……我們可以看出，勳伯格的音樂革命，在某種程度上，不僅是一種對傳統和權威的造反和顛覆，同時也是一種民主化進程的加速。

那時，給予勳伯格最大支持的是馬勒。馬勒幾乎觀看了勳伯格全部交響詩的演出，為了使勳伯格不致遭到公眾的蹂躪，他起碼兩次挺身而出，擔當了保護勳伯格的角色。

我們現在已經無法想像當時的情景了，一個世紀之前，那些音樂的發燒友們，對於所支持者和所反對者，都是那麼激烈，那麼毫無顧忌，能夠在音樂會上就火山一般爆發出來自己的愛與惡，非常像我們現在的足球場上瘋狂的球迷。馬勒的夫人在她的回憶錄裡有過精彩的描述：

> 第一次是勳伯格的《第一弦樂四重奏》，作品第七號公演。聽眾正在默默地、心照不宣地把它當成一個大笑話，直到有一個在場的評論家不可饒恕地做出蠢事，高聲叫演出者「停止」。於是爆發出一陣我從來沒有聽過的嚎叫和咆哮。有一個人站在前排，每一次勳伯格抱歉地走上前來鞠躬時就噓他。勳伯格搖著他的頭，那跟布魯克納的極其相像，四下望著，窘迫地希望得到一點伶仃的同情和諒解。馬勒跳了起來，走到那人面前，尖刻地說：「我必須好好地看看那個發噓的傢伙。」那個人舉起手來打馬勒。莫爾也在場，見此情況立刻從人堆裡擠過去揪住那人的衣領，使他頭腦清醒過來。他毫不費勁地被推出會堂，但是到離開門口，他又鼓起勇氣喊道：「不要太激動──我也噓馬勒！」
>
> 第二次是在勳伯格的第一室內樂在音樂會的大堂裡演出時，人們聽到一半開始紛紛吵鬧著推回椅子，有些人跑出來公開抗議。馬勒憤怒地站起來，強迫人們安靜下來。演奏一結束他就站在頭等包廂的前面高聲喝彩，直到最後一個抗議者離開[12]。

勳伯格的日子真正好過一些，是在1926年，他在柏林的普魯士藝術學校當作曲系大師班的教授。這期間，他的經濟和時間都有了保證，生活稍

稍安定了下來。即使人們依然不能夠完全接受他的作品，卻對他寬容了一些。他在來到柏林的第二年創作的《管弦樂隊變奏曲》，由於富特文格勒（Wilhelm Furtwängler）指揮柏林愛樂樂團的演出，而加大了影響，證明了十二音體系的魅力，並不像魔鬼一樣面目猙獰，因此讓人們對他刮目相看，他的聲名也越來越大。那是他一生中最美好幸福的一段時光，一直到1933年希特勒上台，維持了7年的時間，長呢？短呢？構成了他一生絕無僅有的一段華彩樂章。

勳伯格的晚年有一支和《月光下的彼埃羅》、《拿破崙頌歌》類似的樂曲，叫做《華沙倖存者》，特別值得一提。這首曲子作於1948年，是勳伯格逝世前3年寫成，是以嚴格的十二音手法寫成的作品。這支樂曲不僅再次證明了十二音體系的活力和魅力，也揭露第二次世界大戰德國法西斯在集中營迫害猶太人的罪行。那憤恨而充滿激情的詩朗誦，配以這樣刺耳尖利而淒厲冷峻，甚至毛骨悚然的音樂，是最合適不過的了。勳伯格的這支《華沙倖存者》，會讓我們想起畢卡索那幅《格爾尼卡》，同樣揭露法西斯的罪行，有異曲同工之妙。聽完這首作品，讓我對勳伯格肅然起敬，他無調性的音樂，在這裡面得到最完美的體現，他完成了前輩所不能的創造。

勳伯格出現的意義，在於結束一個舊的時代，開啟現代音樂之門。可以說，他繼承了他的前輩們想做而沒有做成的事情，或者說，他做了他的前輩們根本無法做成的事情。《西方音樂史》說勳伯格：「規模和複雜程度超過了馬勒和斯特勞斯，表現之浪漫粗獷超過華格納。」[13]這不是溢美之詞，勳伯格確實做出超越他前輩的高難動作。勳伯格嶄新的音樂思維和語言，不僅豐富了自古典主義和浪漫主義以來正統音樂的自身，而且啟迪了日後現代音樂，連同爵士和搖滾音樂，他的影響至深至廣。

如果我們把巴哈稱之為古典音樂之父；那麼，勳伯格是當之無愧的現代音樂之父。

我們應該對勳伯格和斯特勞斯進行一番總結和對比。

他們對於新世紀音樂的開創意義是相似的，只不過斯特勞斯走的是一條保守主義的道路，乞求在回歸古典中尋找突破口，在夕陽唱晚中迎接新的曙光降臨；而勳伯格則乾脆一不做二不休，徹底砸爛了一切瓶瓶罐罐，

不破不立，在破舊立新中矗立自己無調性和十二音體系的豐碑，就像哥白尼對著世界宣布他的日心說而反對地心說一樣，徹底向傳統以調性為中心的音樂世界說不。我想這樣來比喻勳伯格在音樂發展史的意義，也許並不為過。雖然，勳伯格自己並不承認這一點，而一再說自己是西方傳統的作曲家，但我們在研究音樂家的時候，看的是他的作品，而不是他的語言標榜或掩飾。

從音樂本身而言，斯特勞斯的新浪漫主義，雖然依然有浪漫主義的情感抒情，但不再以情感為主要線索，講究的是主觀性的盡情發揮。勳伯格的表現主義，追求的不再是外界詩意的印象、描述以及內心情感的宣泄、感官的愉悅，反而注重的是個人的直覺，內心的體驗，是主觀的表現，是精神的刺激。在音樂的主觀性這一點上，勳伯格和斯特勞斯可以說是殊途同歸。

但是，他們在音樂之中根本不同的一點，是勳伯格從內心走向現實，而斯特勞斯是迴避現實，走進封閉的內心。斯特勞斯沒有創作出一部類似勳伯格的《華沙倖存者》的作品，他只會在哲學裡搗漿糊，他只會在《家庭交響曲》和《間奏曲》中盤桓在家庭瑣事和夫婦情感糾葛之中（當時有人諷刺說在他的《家庭交響曲》中看到了斯特勞斯穿著單薄的襯衫站在自家的陽台上），他只會在《莎樂美》的頹廢享樂主義中麻木自己。從內心深處，斯特勞斯是悲觀的，在即將到來的新世紀面前唱的是舊時代的輓歌；而勳伯格則對到來的新世紀充滿在艱辛之中的希望和生氣。

這樣，我們也就明白了，雖然，斯特勞斯也創作過《英雄的生涯》，但他從來就不是那個時代的英雄，他所乞求的只是平凡而穩定的中產階級的日子。1900年，斯特勞斯到巴黎演出，羅曼・羅蘭陪他逛羅浮宮，發現他對那些壯觀悲劇性的史詩畫作不感興趣，而對那種精緻描摹生活樂趣和技巧的華托的作品頗為欣賞。羅曼・羅蘭非常不解，斯特勞斯向他打開內心深處的一隅，說出了心裡的話：「我不是英雄，也缺乏英雄應有的力量。我不喜歡戰爭，凡事寧可退讓以求和平。我也沒有足夠的天才，不但身體孱弱，而且意志不堅。我不想太過於逼迫自己。在這個時候，我最需要的是優雅快樂的音樂，而不是英雄式的東西。」[14]這和外界以及羅曼・羅蘭對他超人意志力的判斷〔甚至連茨威格（Stefan Zweig）也曾經這樣判斷〕是那樣不同，那樣始料未及。

　　我們也明白了，當希特勒上台之後，斯特勞斯選擇的是和勳伯格完全不同的道路。他當上了納粹的國家音樂局的局長，附逆於納粹。這樣的路和中國散文家周作人很相似。雖然，他做這個局長的時間並不長，後來因為拒絕日耳曼人聽孟德爾頌的音樂，和與猶太作家茨威格接觸的關係（他的歌劇《沈默的女人》的腳本是由茨威格寫作，他寫給茨威格的信中透露了對納粹的不敬，信被納粹截獲），很快就被罷免了職務。但他畢竟為希特勒在1936年的奧運會寫了會歌，1938年創作了歌劇《和平日》，1945年在納粹即將倒台之際，寫了為管弦樂而作的《變形曲》（被人們普遍認為是為希特勒作的輓歌），烙在自己臉上恥辱的紅字，終生無法洗掉。

　　而勳伯格卻遭到了納粹的迫害，不得不離開德國遠走他鄉，避難於美國。當然，勳伯格是猶太人，與斯特勞斯不同，但這不能是斯特勞斯的藉口。在遭到納粹迫害的時候，勳伯格加入了古老的猶太教，公開和希特勒挑戰，表示了一個藝術家堅定的信仰。而斯特勞斯恰恰在關鍵時刻失去了作為一名藝術家應該擁有的信仰。

　　一生不缺錢花的斯特勞斯，卻錙銖必較，在音樂之外頗富於經濟頭腦。二次世界大戰後，當局沒收了他在國內外的全部存款，作為戰爭賠款，除了這一段時間生活緊張之外，斯特勞斯一生絕大部分時間過慣了豪華生活，而且一直住在家鄉諾伊薩河谷豪華的加米施別墅裡（那僅僅是用《莎樂美》一劇的版稅購買的）。勳伯格則除了在柏林普魯士藝術學校那短短的7年時間日子較寬裕之外，一生大部分日子都處於窮困潦倒、顛沛流離當中。

　　看一看晚年的斯特勞斯和勳伯格的生活，也許會讓我們感慨。戰爭結束之後，因為自己附逆於納粹的不光彩經歷，斯特勞斯除了為了生計而不得不以八十多歲的年邁之軀去指揮外，終日待在加米施別墅裡不出門，拒絕會客。有人叩門求見，聽到的永遠是他夫人的錄音：「斯特勞斯博士不在家。」只是在戰爭剛剛結束的1945年4月，他破例見了幾個不速之客，那是一隊美國大兵。一開始，他不耐煩地對那些美國大兵說：「我是《玫瑰騎士》的作者，別來煩我！」這隊美國大兵中有一位恰巧是費城交響樂團的首席雙簧管演奏家。音樂讓他們冰釋敵我，化解戰爭而一見如故，交談甚歡。這位雙簧管演奏家請斯特勞斯為他專門譜寫一首雙簧管協奏曲，斯特勞斯還真的完成了這部協奏曲，成為他晚年重要作品之一。這樣的歡樂

時光極為短暫，斯特勞斯最終可說是落寞而孤獨地死去的。和昔日的輝煌相比，不知他的內心是一種什麼樣的感覺。

勳伯格的晚年在美國洛杉磯加州大學退休，因為來美國的時間不長，他的退休金不多，不足以維持家用，在70歲的高齡還得外出跑碼頭到處講課（這一點和斯特勞斯八十多歲還得外出指揮賺錢餬口很相似）。想想一個小老頭，奔跑在異國他鄉的淒風苦雨之中，是何等的辛酸與苦楚。1946年，在他72歲那一年，竟累得突然暈倒，心臟停止了跳動，幸虧搶救及時，才從鬼門關救了回來。1951年，勳伯格在去世前，還在寫他最後的一部作品《現代聖詩》，那也是一部反法西斯的作品。當他譜寫到朗誦者要表達人們願意和上帝重新和解的願望，該由合唱隊來應和的時候，筆突然從他的手中滑落，他永遠不能夠再為這個世界寫他的音樂了。留在樂譜上最後一行歌詞是：「我仍在祈禱。」

有時候，人生和藝術就是這樣和我們開著天大的玩笑。恥辱的人不需要祈禱，平常的無罪者在臨死之際卻還要向無所不在的上帝祈禱。

我們似乎還應該再說說勳伯格的那兩個學生貝爾格（Alban Berg, 1885-1935）和韋伯恩（Anton Webern, 1883-1945）。他們十分堅定地把無調性和十二音體系的精神貫徹到底，韋伯恩的作品不多，所有音樂錄製成了唱片，總長度也才不過3個小時，貝爾格的歌劇《沃伊采克》當時演出就獲得比他的老師勳伯格還要巨大的成功，成為二十世紀上半葉演出率最高的歌劇（但在蘇聯和當年的納粹德國則被當作現代墮落、頹廢派藝術禁演），貝爾格另一部歌劇《璐璐》（一譯《魯魯》）不久前還在北京上演過，曾引起看得懂和看不懂的爭論。他們一個比勳伯格更靠近古典主義，一個比勳伯格走得更遠，按我們慣用的說法是一個右一個左。只是，他們兩人都比他們的老師活得短，儘管他們都比勳伯格年輕，一個小勳伯格11歲，一個小9歲。貝爾格是在1935年寫作《璐璐》時候不幸被蟲子咬後感染而亡；韋伯恩是在1945年戰爭剛剛結束被美國大兵槍擊誤傷而死。不由得讓人們想起斯特勞斯，美國大兵卻能夠和他暢談音樂，槍殺的卻是無辜的韋伯恩。而一隻小小的蟲子竟然和一顆子彈的力量一樣，也能夠置人於非命。我們還能夠說些什麼？冥冥之中，有些事情說不清的，其中包括人生和音樂。

　　關於音樂，我們已經說得夠多的了，從文藝復興時期到巴洛克時期的古典音樂，一直到浪漫主義和現代主義的新音樂，各種流派風格，各領風騷。我們從音樂的青春期，講到了它的成熟期，一直到它的落日心猶壯的暮年。音樂就是這樣如同一條河流一樣，在時間中流淌著，在我們的前輩生命中流淌，然後傳遞到我們的生命中流淌著。實際上，在講述這些林林總總的音樂的時候，我很希望能夠融入這些音樂家的人生，也能夠融入我們自己的人生。和其他藝術門類不同的是，音樂具有保鮮的功能而超越其他藝術。其他的藝術，無論繪畫也好，雕塑也好，都會隨時間的流逝而顏色褪落或形狀斑駁，只有音樂不會，即使是再古老的樂譜，只要抖去覆蓋在上面歲月的塵土，它就會像是千年古蓮的種子一樣，立刻開出如今天一樣鮮豔的花來。好的音樂就有這樣的魅力，伴隨我們的生活，讓我們的一生因為有它的滋潤而善感多情，豐富多彩。

　　最後，我想用一段話來作為這一番《音樂欣賞的十五堂課》的結束語。講這段話的人很有意思，是一個十八世紀異想天開的人物，他想發明兩種樂器，一種叫做眼觀羽鍵琴，一種叫做彩色羽毛鍵琴，希望能把音樂的旋律與和聲的色彩，在樂器上給人一種視覺衝擊的感受。他就是一個叫卡思・戴爾的神父，他曾經說過這樣的話：「聲音的特性是流失的，逃逸的，永遠和時間繫在一起的，並且依附它而運動。而顏色從屬於地域，它是固定的持久的，它在靜穆中閃爍。」[15]

　　沒錯，音樂永遠在時間的流淌中閃爍，在時間的流淌中給我們享受，在時間的流淌中滋潤我們的心靈，伴隨我們長大！

　　擁有音樂的人生是美好的。

註釋

1　大衛・尼斯《理夏德・斯特勞斯》，劉瑞芬等譯，江蘇人民出版社，1999年。

2　同上。

3　米格爾・甘迺迪（Michael Kennedy）《斯特勞斯音詩》，黃家寧譯，花山文藝出版社，1999年。

4　同1。

5　同1。

6 何乾三選編《西方哲學家文學家音樂家論音樂》，人民音樂出版社，1983年。

7 《羅曼・羅蘭音樂散文集》，冷杉、代紅譯，中國文聯出版公司，1999年。

8 保羅・亨利・朗格《十九世紀西方音樂文化史》，張洪島譯，人民音樂出版社，1982年。

9 楊燕迪主編《十大音樂家》，上海古籍出版社，2001年。

10 唐納德・傑・格勞特、克勞德・帕利斯卡《西方音樂史》，汪啟章等譯，人民音樂出版社，1996年。

11 同9。

12 阿爾瑪・馬勒《古斯塔夫・馬勒》，方元偉譯，百家出版社，1989年。

13 同10。

14 同1。

15 克洛德・列維 斯特勞斯《看・聽・讀》，顧嘉琛譯，三聯書店，1996年。

家圖書館出版品預行編目資料

音樂欣賞的十五堂課 ／ 肖復興著. --初版. --

臺北市：五南，2007[民96]

面； 公分. --(人文講堂系列)

ＩＳＢＮ：978-957-11-4677-5(平裝)

1. 音樂-歷史 2. 音樂-鑑賞

910.9 96002542

1Y30 人文講堂系列

音樂欣賞的十五堂課

作　　者 ― 肖復興

發 行 人 ― 楊榮川

主　　編 ― 黃惠娟

責任編輯 ― 王兆仙　聞學潔　江羚瑜　李鳳珠

封面設計 ― 童安安

製 作 者 ― 知識風

出 版 者 ― 五南圖書出版股份有限公司

地　　址：106台北市大安區和平東路二段339號4樓

電　　話：(02) 2705-5066　傳　　真：(02) 2706-6100

網　　址：http://www.wunan.com.tw

電子郵件：wunan@wunan.com.tw

劃撥帳號：01068953

戶　　名：五南圖書出版股份有限公司

台中市駐區辦公室/台中市中區中山路6號

電　　話：(04) 2223-0891　傳　　真：(04) 2223-3549

高雄市駐區辦公室/高雄市新興區中山一路290號

電　　話：(07) 2358-702　傳　　真：(07) 2350-236

總 經 銷：創智文化有限公司

電　　話：(02) 2228-9828　傳　　真：(02) 2228-7858

地　　址：235台北縣中和市建一路136號5樓

法律顧問：得力商務律師事務所　張澤平律師

出版日期　2007年3月初版一刷

定　　價　新臺幣380元